THÉÂTRE ET „PUBLIZISTIK"
DANS L'ESPACE GERMANOPHONE
AU XVIIIᴱ SIÈCLE

THEATER UND PUBLIZISTIK
IM DEUTSCHEN SPRACHRAUM
IM 18. JAHRHUNDERT

La collection **CONVERGENCES,** publiée sous la responsabilité du Centre d'Etude des Périodiques de Langue Allemande de l'Université de Metz avec l'appui d'un comité de lecture franco-allemand, est réservée de manière prioritaire - mais non exclusive - à des ouvrages relatifs aux périodiques culturels et politiques considérés comme expressions de l'opinion publique, des mouvements d'idées, des mentalités ainsi que des phénomènes culturels et sociaux pris dans leur ensemble.

CONVERGENCES est une collection d'esprit pluraliste et interdisciplinaire. Elle est vouée à la fois à la rencontre des méthodologies et des champs disciplinaires en lettres et sciences humaines ainsi qu'à l'étude des phénomènes d'interculturalité envisagés sous leurs formes les plus diverses.
Conformément à la vocation de l'Université de Metz, la collection est ouverte à des travaux qui concernent l'ensemble de l'aire culturelle germanique et en particulier à des ouvrages qui réservent une place privilégiée aux relations franco-allemandes du XVIIIe siècle à nos jours.

Collection publiée sous la direction de Michel Grunewald

Vol. 22

THÉÂTRE ET „PUBLIZISTIK" DANS L'ESPACE GERMANOPHONE AU XVIIIE SIÈCLE

THEATER UND PUBLIZISTIK IM DEUTSCHEN SPRACHRAUM IM 18. JAHRHUNDERT

Etudes réunies par Raymond Heitz et Roland Krebs

Herausgegeben von Raymond Heitz und Roland Krebs

Peter Lang

Die Deutsche Bibliothek - CIP-Einheitsaufnahme

Théâtre et „Publizistik" dans l'espace germanophone au XVIIIe siècle = Theater und Publizistik im deutschen Sprachraum im 18. Jahrhundert /
études réunies par Raymond Heitz et Roland Krebs. - Bern ; Berlin ; Bruxelles ; Frankfurt/M. ;
New York ; Oxford ; Wien : Lang, 2001
(Convergences ; Vol. 22)
ISBN 3-906767-49-3

Ouvrage publié avec le soutien des partenaires suivants:
Ministère de la recherche
Université de Metz (Conseil scientifique, U.F.R. Lettres et Langues,
Centre d'Etude des Périodiques de Langue Allemande)
Université de Paris-Sorbonne (Paris IV)

ISBN 3-906767-49-3
ISSN 1421-2854

© Peter Lang SA, Editions scientifiques européennes, Bern 2001
Jupiterstr. 15, Case postale, CH-3000 Bern 15
info@peterlang.com, www.peterlang.com, www.peterlang.net

Imprimé en Allemagne

Vorliegender Band enthält die Beiträge des internationalen Kolloquiums, das am 7. und 8. Dezember 2000 vom Centre d'Etude des Périodiques de Langue Allemande der Universität Metz in Zusammenarbeit mit der Universität Paris-Sorbonne veranstaltet wurde. Auf die Dialektik von zwei der bedeutendsten Kommunikationssphären des deutschen Sprachraums im 18. Jahrhundert bezogen, reicht das Spektrum der erforschten Periodika von den dreißiger Jahren bis zum Ende des Jahrhunderts. Deren regionale, nationale bzw. internationale Verbreitung und deren Vielfalt (allgemeine Informationspresse, Theaterperiodika, literarische, kulturelle, medizinische Zeitschriften...) veranschaulichen die der damaligen Bühne zugedachte Rolle. Die Reichhaltigkeit des erforschten Gebiets und die Vielfalt der Untersuchungsperspektiven erhellen aus den herausgearbeiteten ästhetischen, philosophischen, politischen und sozialen Dimensionen des Theaterlebens und der Medienlandschaft im Deutschland des 18. Jahrhunderts. Gegenstand der Untersuchungen sind: Dramentheorie, Nationaltheater, Inszenierung, Spielplangestaltung, Rezeptionsphänomene, Stellung der Komödianten und Schauspielkunst, Geschmack und Erziehung des Publikums, Theater aus der Perspektive der Ärzte... Somit werden Kontroversen und Konflikte ins Licht gerückt, deren reiche Schattierungen das Bild des deutschen Sprachraums in einer entscheidenden Phase der neuzeitlichen Kulturgeschichte nuancieren bzw. berichtigen.

The current book is the result of the works of an international symposium organized on 7th and 8th December 2000 by the Centre for Studies of Periodicals in the German Language at the University of Metz (18th Century Team) together with the University of Paris-Sorbonne (Paris IV). Centred around the dialectic of two most valued areas of communication of the German eighteenth century, the corpus of the periodicals explored forms a chronological arch which extends from the thirties to the end of the century and encompasses a material whose diffusion (regional, national and even international) and the diversity (general newspapers, literary, cultural, theatrical, medical reviews...) reveal the part then assigned to the stage. The richness of the area of investigation and the multiplicity of the perspectives of analysis are illustrated in the light cast on the esthetical, philosophical, political and social dimensions of the theatrical and media life of the German area in the 18th century. Revolving around the drama theory, the issue of the national theatre, staging, the works, some reception phenomena, the status and the art of the comedian, the taste and education of the public, the doctors' point of view on theatre..., the investigations reveal some debates, confrontations and major issues full of nuances which refine or correct the image of German countries at a pivotal period in the cultural history of modern times.

Remerciements

Le colloque international dont nous publions ici les Actes a été honoré d'une subvention du Ministère de la recherche auquel nous tenons à exprimer toute notre gratitude. Nous remercions pareillement l'Université de Metz (le Conseil scientifique, l'UFR Lettres et Langues, le Centre d'Etude des Périodiques de Langue Allemande) pour l'intérêt qu'elle a porté à cette manifestation ainsi que pour son généreux soutien financier, étayé par la participation de l'Université de Paris-Sorbonne (Paris IV) à laquelle nous témoignons également notre reconnaissance.

L'organisation et la logistique de la manifestation ont tiré profit de suggestions avisées dont nous sommes redevables à notre collègue Michel Grunewald. La réalisation technique de l'ouvrage a été assurée par le service des publications de l'Ecole doctorale messine «Perspectives interculturelles: Ecrits, médias, espaces, sociétés»: nous avons le plaisir de saluer l'efficacité et la disponibilité de Madame Laurence Klein qui a assumé la composition de ce volume.

Table des matières

Avant-propos

Au nombre des phénomènes majeurs qui distinguent le XVIII^e siècle allemand, il en est deux qui frappent par leur caractère spectaculaire: la multiplication des médias et la théâtromanie. Par son extension, sa densité et sa diversité, le paysage médiatique de l'espace germanophone revêt alors un caractère unique en Europe. L'Angleterre et la France ont certes joué un rôle de pionniers dans les progrès de la communication, mais leur système centralisé et la focalisation sur leur capitale respective n'ont pas, dans ce domaine, favorisé le développement d'une infrastructure comparable à celle de l'Allemagne dont le polycentrisme a conféré à la presse un statut d'outil de communication vital et de vecteur de la vie intellectuelle révélateur de débats, d'affrontements et d'enjeux dont la mise au jour est riche de nuances qui affinent ou corrigent l'image d'une époque charnière dans l'histoire culturelle des temps modernes. La conception de la vie sociale de l'époque, le besoin de communication et de discussion critique concourent notamment à l'épanouissement des périodiques littéraires et culturels. A ces données se combine la prise de conscience du pouvoir des médias qui entraîne leur instrumentalisation et stimule leur accroissement numérique. De surcroît, à la différence des journaux savants de l'ère précédente et par contraste avec le discours érudit qui prédomine encore au début du XVIII^e siècle, nombre de périodiques même spécialisés s'adressent en priorité à un public large, majoritairement bourgeois, cultivé, aux intérêts divers et avide de nouveauté: c'est le cas notamment des revues théâtrales.

Quant à la prédilection de l'époque pour le théâtre, elle s'illustre avec éloquence dans la place centrale qui revient à ce siècle dans l'histoire du spectacle. L'élévation de l'activité théâtrale au rang d'institution permanente, les bouleversements de la vie des troupes, l'accroissement impressionnant de la production dramatique, le conflit des esthétiques, les phénomènes de réception et de transferts culturels en sont les témoignages les plus patents.

La montée en puissance des médias et la reconnaissance accrue du rôle imparti à la scène ne pouvaient manquer de donner lieu à des interférences des deux sphères. L'imbrication étroite de leur évolution

trouve une traduction éclatante dans la double fonction assumée par Gottsched, à la fois éditeur de revues et réformateur du théâtre.

L'intérêt témoigné à l'univers de la scène n'est nullement l'apanage des revues théâtrales. Bien avant la première publication de ce type, le théâtre se voit réserver une place non négligeable dans la presse. Les hebdomadaires moraux par exemple jouent un rôle éminent dans la diffusion et la discussion des projets de réforme. Cependant, dans cette phase précoce, c'est le texte dramatique et le message dont celui-ci est porteur qui retiennent l'attention prioritaire de ces périodiques, les autres aspects de la vie théâtrale (mise en scène, vie des comédiens, financement...) restant secondaires ou étant proprement ignorés.

Ce n'est qu'au milieu du siècle que paraît la première revue théâtrale de langue allemande, créée par Lessing et Mylius, les *Beyträge zur Historie und Aufnahme des Theaters* (1750), dont le caractère novateur réside essentiellement dans la spécialisation. Mais il faut attendre les années soixante-dix pour observer, dans le sillage de la *Dramaturgie de Hambourg* (1767-1769), qui fournit une matrice des plus fécondes, une floraison de revues de ce type dont la propagation dépasse même les frontières du Saint Empire romain germanique puisqu'on en publie également à Saint-Pétersbourg, à Riga, à Pest et à Temesvar. La genèse et l'épanouissement de cette presse spécialisée ne pouvaient qu'être stimulés par les débats menés autour de l'idée de théâtre national et par l'institutionnalisation progressive des scènes.

Ces revues sont une mine imposante et colorée d'informations sur la culture théâtrale: elles nous renseignent sur la vie et le répertoire des troupes, sur le comportement et les réactions du public, sur le jeu des acteurs et les décors. Elles nous plongent dans histoire du théâtre local et régional dont elles font découvrir des facettes méconnues. Elles fourmillent d'anecdotes plaisantes autant que d'indiscrétions sur la vie privée des gens du spectacle. La critique qui se déploie dans cet espace assume évidemment aussi ou ambitionne d'assumer un rôle de médiation entre la scène et le public. Au regard de la lumière qu'il jette sur toute une époque, on est frappé par la méconnaissance persistante d'un matériau que la recherche a constamment négligé. Les raisons de cette situation sont multiples: à l'évidence, il faut imputer un effet dissuasif aux difficultés d'accès, persistantes, à nombre de ces sources; mais il

faut incriminer aussi l'invocation de certains critères d'ordre qualitatif (insuffisante qualité littéraire, manque d'homogénéité, optique réductrice...), critères peu probants et désormais irrecevables, en vertu desquels ces textes furent longtemps discrédités. A la vérité, la méfiance tenace nourrie à l'égard de ce matériau est beaucoup plus révélatrice de l'insuffisance des questionnements et des grilles de lecture que de la nature et de la teneur de l'objet d'étude.

Parmi les carences dont a longtemps pâti l'exploration non seulement des revues théâtrales, mais de l'ensemble des médias allemands, il faut nommer, outre les problèmes d'accessibilité déjà évoqués, de cruels déficits d'ordre bibliographique. Or depuis peu, les investigations dans ce domaine sont puissamment stimulées d'une part par un accès, non pas idéal, mais amélioré, à la base documentaire,[1] d'autre part par la consolidation et l'extension récentes des fondements bibliographiques.[2]

Le présent ouvrage s'inscrit dans une série de travaux menés depuis sa fondation en 1977 par le Centre d'Etude des Périodiques de Langue Allemande de l'Université de Metz (Equipe XVIIIᵉ siècle) qui, conformément à sa vocation, concourt à la fédération des énergies et des compétences pour stimuler l'exploration des périodiques, appréciés comme vecteurs privilégiés de la vie intellectuelle et culturelle des pays allemands. Organisé par l'institution messine en association avec l'Université de Paris-Sorbonne (Paris IV), le colloque qui s'est tenu à Metz les 7 et 8 décembre 2000 a réuni des chercheurs intéressés par la

1 *Cf.* notamment: *Deutsche Zeitschriften des 18. und 19. Jahrhunderts.* Microfiche-Volltext-Verfilmung. Gefördert von der Kulturstiftung der Länder. Hildesheim: Georg Olms Verlag 1994-1997.

2 *Cf.* à cet égard: *Index Deutschsprachiger Zeitschriften 1750-1815.* Autoren-, Schlagwort- und Rezensionenregister zu deutschsprachigen Zeitschriften 1750-1815. Im Auftrag der Akademie der Wissenschaften zu Göttingen. Erstellt durch eine Arbeitsgruppe unter Leitung von Klaus SCHMIDT. 10 Bde. Hildesheim: Georg Olms Verlag 1997. Concernant les revues théâtrales du XVIIIᵉ siècle, il convient de saluer la parution de la précieuse bibliographie élaborée sous la direction de Wolfgang F. BENDER, Siegfried BUSHUVEN, Michael HUESMANN: *Theaterperiodika des 18. Jahrhunderts. Bibliographie und inhaltliche Erschließung deutschsprachiger Theaterzeitschriften, Theaterkalender und Theatertaschenbücher.* Teil 1: 17501780. 2 Bde. München: Saur 1994. Teil 2: 1781-1790. 3 Bde. München: Saur 1997. Teil 3: 1791-1799 (en préparation).

dialectique de deux espaces de communication privilégiés dans l'aire germanophone au XVIIIe siècle: le théâtre et la «Publizistik». Les recherches entreprises dans cette perspective englobent donc à la fois les revues théâtrales et d'autres publications présentant un intérêt au plan de la perception, de la diffusion et de la discussion de ce qui touche à l'univers du théâtre. Le concept allemand de «Publizistik», maintenu dans l'intitulé français à défaut d'équivalent parfaitement satisfaisant en raison de la spécificité de ses connotations et de son champ sémantique, désigne en effet tout à la fois les supports mis à contribution pour influer sur l'opinion publique et l'activité spécifique de publiciste elle-même. L'étendue du champ d'investigation impliquée par ces choix, la diversité des sources et la pluralité des méthodes étaient prometteuses d'éclairages originaux et novateurs de la vie théâtrale et des médias dans l'espace allemand au XVIIIe siècle.

Le corpus des périodiques étudiés par l'ensemble des contributions correspond à une coupe chronologique qui va des années trente, avec les *Critische Beyträge* de Gottsched dont la parution débute en 1732, jusqu'à la fin du siècle, avec les revues romantiques, notamment l'*Athenaeum* (1798-1800) des frères Schlegel et le *Poetisches Journal* de Tieck (1800). La diversité du matériau de référence (presse d'information générale, revues littéraires, culturelles, théâtrales, publications médicales...) est révélatrice de la place occupée par le théâtre dans la vie culturelle de l'époque. Les périodiques examinés bénéficient d'une diffusion variable, régionale pour les uns, nationale voire internationale pour les autres, ce qui est le cas notamment de la presse de langue française publiée sur le territoire du Saint Empire. La mise en évidence des dimensions esthétiques, philosophiques, politiques et sociales des problèmes traités illustre la pluralité et la fécondité des perspectives d'analyse en même temps qu'elle atteste la richesse du corpus: ainsi le débat porte sur la théorie dramatique, la question du théâtre national, l'institution théâtrale, la mise en scène, le répertoire, l'éducation et le goût du public, le statut et le jeu du comédien, les phénomènes de réception, le point de vue des médecins sur le théâtre... L'ordre de présentation des contributions obéit, autant que faire se peut, à un souci de conciliation des perspectives panoramiques avec un agencement chronologique et un regroupement des travaux qui présentent des corpus

ou des démarches similaires (centrage sur une personnalité, études de cas, phénomènes de réception).

Le volume s'ouvre sur un tableau synoptique des revues théâtrales, porteuses des aspirations d'une époque qui attend de la scène une transformation des mentalités et de l'échelle des valeurs. Ces périodiques sont analysés dans leur dimension de forum de deux débats omniprésents dans le sillage de la *Dramaturgie de Hambourg* et inscrits au cœur des controverses jusqu'à la fin du siècle: il s'agit d'une part de la question du théâtre national avec ses persistantes ambiguïtés sémantiques et d'autre part des polémiques constantes au sujet de l'art du comédien, jaugé à l'aune d'exigences croissantes (Wolfgang F. Bender). C'est dans le cadre des tentatives de réhabilitation et des efforts de régénération du théâtre allemand qu'est inscrite la virulente condamnation de l'opéra par Gottsched, nourrie par des sources françaises, diffusée par les *Critische Beyträge* (1732-1744) et qui éclaire l'étroite imbrication de l'esthétique théâtrale, de la philosophie et de la morale (Catherine Julliard). La place du théâtre dans la vie intellectuelle et artistique de l'époque, sa légitimation progressive dans l'espace germanophone, la dimension polémique des débats y afférents et l'écho des discussions essentielles sont attestés par l'exploration d'une revue zurichoise de tonalité anti-gottschédienne – les *Freymüthige Nachrichten Von Neuen Büchern, Und Andern zur Gelehrtheit gehörigen Sachen* (1744-1763) – qui, sans être spécialisée, apporte au lecteur une première information sur les grandes questions de poétique dramatique ainsi que sur les productions allemandes et étrangères (Michel Grimberg).

L'examen des écrits de deux personnalités dont le renom n'est nullement fondé sur leur engagement dans la vie théâtrale apporte une preuve patente de l'attention générale alors portée à l'univers de la scène. Juriste, historien patriote et homme d'Etat, Justus Möser n'en témoigne pas moins dans ses revues une attention constante et durable à l'art dramatique: quatre décennies durant, il affine ses conceptions dramaturgiques, évoluant des références aristotéliciennes et de la comédie saxonne vers une légitimation du drame historique national d'inspiration shakespearienne, en passant par une rupture avec les dogmes gottschédiens consacrée par la réhabilitation d'Arlequin et du comique populaire (Jean Moes). Dans le parcours de Schubart aussi le théâtre joue un rôle

digne de considération, comme le prouve notamment sa *Deutsche Chronik* (1774/1777-1787/1791) dont l'analyse met en évidence la volonté d'instrumentaliser le théâtre et démontre la subordination des critères esthétiques à des considérations nationales et patriotiques qui induisent une virulente polémique anti-française (Jean Clédière).

Ces perspectives s'enrichissent de l'étude du regard que la médecine porte sur le théâtre. L'impression de marginalité que peut susciter de prime abord l'appréciation de l'institution morale comme une affaire médicale est trompeuse. Depuis les *Critische Beyträge* édités par Gottsched jusqu'à l'*Histoire de la maladie d'Iffland* (*Iffland's Krankheitsgeschichte* 1814) en passant par la revue médicale majeure du siècle, *Der Arzt*, la «Publizistik» témoigne de l'intérêt constant des médecins pour le monde du théâtre. Certaines de leurs prises de position font apparaître sous un jour singulier plus d'une des données de l'histoire théâtrale de ce temps. Ainsi, la reconnaissance d'effets bénéfiques du rire, curatifs et prophylactiques, sur la santé du spectateur constitue-t-elle non seulement une légitimation médicale du théâtre et notoirement du comique populaire, mais elle affecte de surcroît la hiérarchie des genres, la tragédie ne pouvant prétendre aux mêmes vertus. Par ailleurs, le changement de perspective des médecins dont l'attention se déplace de la réception (effets sur le public) vers la production théâtrale (intérêt pour les gens du spectacle et leur santé) corrobore l'évolution du statut des comédiens, la reconnaissance de maladies professionnelles étant un indice d'intégration sociale (Georg-Michael Schulz).

Deux études de cas sont consacrées à des revues théâtrales. Plutôt que de revisiter la *Dramaturgie de Hambourg*, il a paru préférable d'étudier dans ce cadre des périodiques injustement négligés ou méconnus, mais représentatifs à maints égards de cette multitude obscure de gazettes et de feuilles issues de l'illustre matrice et en prise directe avec la vie théâtrale. Ainsi, tout en ambitionnant de jouer un rôle éducatif et de contribuer à la formation du goût de la nation, Gemmingen, qui ne possède ni l'expérience ni l'acuité d'esprit de son célèbre prédécesseur, ne revendique pas pour sa *Mannheimer Dramaturgie* (1778-1779), dont l'histoire est indissociable de celle du «Théâtre National» de la capitale palatine, le même rang que celui reconnu à l'entreprise de Lessing et il ne s'inscrit pas dans une perspective de concurrence. Pourtant, comme

l'attestent, parmi d'autres données, le plaidoyer passionné pour un Shakespeare authentique et la promotion d'un jeu «naturel» de la part des comédiens, son périodique apparaît comme un témoignage des plus remarquables d'une phase à plus d'un titre transitoire (Gerhard Sauder). Quant à la feuille munichoise *Der dramatische Censor* (1782-1783), elle combine à l'allure générale qu'elle partage avec la grande majorité des revues théâtrales (pose normative, intention éducative et moralisante...) des spécificités locales et régionales qui font de ce périodique éphémère un document original et coloré de l'histoire culturelle de Munich, de la Bavière et des pays catholiques (*Aufklärung* décalée, controverse passionnée sur le théâtre populaire, ambiguïté du sentiment patriotique, instrumentalisation politique...) (Raymond Heitz).

La mission dévolue à la centaine de périodiques publiés en langue française sur le territoire allemand avant 1800 et qui s'adressaient aux lecteurs francophones du Saint Empire autant qu'aux élites européennes, légitimait à nos yeux une enquête sur la réception du théâtre dans ce type de presse. Sélectionnés pour leur intérêt et leur longévité, *Le Journal Encyclopédique, L'Esprit des Journaux* et la *Gazette universelle de littérature* sont examinés dans cette perspective sur une décennie environ (1770-1783). Il apparaît que ces périodiques, bien qu'ouverts sur l'Europe entière, privilégient les espaces allemand, anglais et français; ils offrent au public un panorama relativement complet de la vie théâtrale de ces pays en même temps qu'ils constituent un espace européen de circulation des modèles placé sous le signe de l'émulation internationale et du relativisme esthétique (Gérard Laudin). C'est aussi sous l'angle de la réception qu'est appréhendé le théâtre du *Sturm und Drang*: l'interrogation porte sur l'ampleur et la nature de sa perception par les instances critiques dans les revues des années 1770. Manifeste de la nouvelle école, révélateur de l'émergence d'un parti anticonformiste controversé dans le champ littéraire du moment, *Götz von Berlichingen* apparaît comme un facteur de division de la critique. Le débat d'esthétique théâtrale qui s'articule autour de ce drame et d'autres pièces caractéristiques du *Sturm und Drang* se double de vives discussions portant sur la moralité des pièces qui heurte autant les conceptions dominantes que les options dramaturgiques et poétologiques. L'enquête montre le relatif isolement de cette avant-garde qui n'a que peu de relais dans les

périodiques et qui voit ses représentants s'intégrer aux institutions ou se marginaliser (Roland Krebs).

Le volume s'achève sur un aperçu des positions qu'à la fin du siècle les premiers romantiques adoptent face à la vie théâtrale. La condescendance affichée par les frères Schlegel et Ludwig Tieck à l'égard du répertoire alors en vogue (Iffland, Kotzebue...) et leur refus catégorique du compromis face aux attentes du public légitiment l'enquête sur leur appréciation du théâtre, telle qu'elle se manifeste notamment dans l'*Athenaeum* des Schlegel (1798-1800) et dans le *Poetisches Journal* de Tieck (1800). Du regard qu'ils jettent sur la production dramatique et les pratiques scéniques de leur temps (rejet de Schiller, distance par rapport aux mises en scène de Shakespeare) se dégage une critique plutôt négative que constructive qui trahit aussi la méconnaissance des limites de leurs propres talents dramatiques. Une lente évolution se dessine dans les années 1790, mais une réelle réconciliation du drame et du théâtre, si souvent cloisonnés dans la pensée romantique, n'est guère observable avant la parution des *Dramaturgische Blätter* de Tieck en 1826 (Roger Paulin).

Faut-il souligner que l'étendue du domaine ici visité rend vaine toute prétention à une exploration exhaustive? La vaste coupe chronologique, la densité du corpus et sa variété, la multiplicité des perspectives retenues et des problématiques abordées n'y peuvent rien changer, tant sont nombreuses les pistes encore ouvertes. Nous regrettons que des défections imputables à des circonstances exceptionnelles nous aient privés d'enquêtes initialement programmées: ainsi, l'espace autrichien méritait indubitablement une place dans ce cadre; et l'iconographie, remarquablement mise à contribution par la «Publizistik» pour la promotion de la scène, était elle aussi digne d'être soumise à la réflexion. En dépit de ces frustrations, les auteurs espèrent avoir attiré l'attention et jeté quelque lumière neuve sur une riche dialectique qui, à une époque charnière, s'est instaurée dans les pays allemands entre deux espaces de communication des plus prisés du siècle.

Raymond HEITZ Roland KREBS
Université de Metz Université de Paris-Sorbonne
Centre d'Etude des Périodiques Paris IV
de Langue Allemande

Theaterperiodika als Forum des öffentlichen Diskurses über eine nationale Bühne und eine neue Schauspielkunst

Wolfgang F. BENDER

Theater als kulturelle Institution, im 18. Jahrhundert als Institut bürger-licher Selbstfindung, als «des sittlichen Bürgers Abendschule»[1] nachge-rade als Schule der Affektsteuerung verstanden: Die sich auf diese Institution richtenden Hoffnungen finden ihren Niederschlag in den Theaterperiodika. Gewiss nehmen sie im Gesamt der Medienlandschaft der Zeit nur ein vergleichsweise schmales Segment ein. Doch nicht zuletzt ihre thematische Fokussierung auf den in sich höchst differen-zierten Aktionsraum Theater eröffnet nicht nur den Einblick in die Lebenswirklichkeit der in diesem Raum Schaffenden, sondern dokumentiert die Aspirationen einer Epoche, «qua Medien Mentalitäten

1 Hilde HAIDER-PREGLER: *Des sittlichen Bürgers Abendschule. Bildungsanspruch des Berufstheaters im 18. Jahrhundert*. Wien-München 1980.

Théâtre et «Publizistik» dans l'espace germanophone au XVIII^e siècle / Theater und Publizistik im deutschen Sprachraum im 18. Jahrhundert. Etudes réunies par Raymond HEITZ et Roland KREBS / Herausgegeben von Raymond HEITZ und Roland KREBS. Berne: Peter Lang (Convergences, vol. 22) 2001. ISBN 3-906767-49-3.

und Wertvorstellungen zu verändern.»[2]

Angefangen hatte alles mit den *Beyträgen zur Historie und Aufnahme des Theaters*, einer kurzlebigen Zeitschrift, die 1750 bei Metzler in Stuttgart erschienen war. In Gemeinschaft mit seinem sogenannten Vetter Christlob Mylius lenkte Lessing hier die Aufmerksamkeit auf bühnenpraktische und bühnentheoretische Fragen. Hier machten die beiden ihre Leser mit Übersetzungsproben aus dem Werk Pierre Corneilles, Voltaires, Machiavells und Plautus bekannt. Hier richteten sie den Blick auf Luigi Andrea Riccoboni, Lelio mit Rollennamen, dessen *Histoire du théâtre italien* von 1727 Lessing dem Publikum in einer Übersetzung vorlegte. Hier vermittelten sie Nachrichten über das Bühnengeschehen in Deutschland und Frankreich.

Und doch war es erst der am Ende abgebrochene Versuch eines «kritischen Registers von allen aufzuführenden Stücken», der Versuch, sowohl der «Kunst des Dichters, als des Schauspielers»[3] gerecht zu werden, der eine wahre Flut von periodisch erscheinenden oder Periodizität vorgebenden Theaterzeitschriften in Gang setzte: Periodika, die uns, gattungstypologisch gesehen, während der letzten Dezennien des aufgeklärten Jahrhunderts im wechselnden Gewand als Almanach, Chronik, Kalender, Journal, Tagebuch, Taschenbuch, als Annalen, Beiträge, Briefe, als Quodlibet oder Ephemeriden begegnen. Ohne an dieser Stelle eine dem historischen Befund angemessene ausführliche Beschreibung dieses Mediums anbieten zu wollen, sei nur soviel gesagt, dass die

2 Vgl. Wolfgang F. BENDER, Siegfried BUSHUVEN, Michael HUESMANN: *Theaterperiodika des 18. Jahrhunderts: Dimensionen eines Projekts.* In: *Retrospektive Erschließung von Zeitschriften und Zeitungen.* Beiträge des Weimarer Kolloquiums Herzogin von Anna Bibliothek 25. bis 27. September 1996, hrsg. v. Michael KNOCHE u. Reinhard TGAHRT (= Informationsmittel für Bibliotheken, Beiheft 4), Berlin 1997, S. 111-119, Zit. S. 115. Zum Gesamtkomplex vgl. ferner Wolfgang F. BENDER, Siegfried BUSHUVEN, Michael HUESMANN: *Theaterperiodika des 18. Jahrhunderts. Bibliographie und inhaltliche Erschließung deutschsprachiger Theaterzeitschriften, Theaterkalender und Theatertaschenbücher.* Teil I: 1750-1780, 2 Bde. München u.a. 1994, Teil II: 1781-1790, 3 Bde. München 1997, Teil III: 1791-1799/1800, in Vorbereitung.

3 Gotthold Ephraim LESSING: *Hamburgische Dramaturgie, Ankündigung.* In: *Werke.* Vollständige Ausgabe in 25 Teilen, hrsg. von Julius PETERSEN und Waldenmar von OLSHAUSEN, Berlin – Leipzig u.a. (1925), Bd. 5, S. 25.

Forschung, die buch- wie literaturwissenschaftliche, nur solche Druckschriften als Theaterperiodika bezeichnet, die, «gekennzeichnet durch eindeutige Titelgebung, in regelmäßigen Abständen vorwiegend theaterrelevante Inhalte vermitteln oder darüber hinaus in tagebuch-suggerierender Weise über Theatralia berichten.»[4]

Doch zurück zu Lessing. So einprägsam Peter Demetz' Diktum von der «Folgenlosigkeit Lessings»[5] gewesen sein mag, so sehr es für einzelne Bereiche seines Schaffens auch Geltung beanspruchen mag: Für das weite Feld der Theaterjournalistik trifft es kaum zu. Zweifellos geriet Lessings opus summum, die *Hamburgische Dramaturgie*, deren Attrakti-vität ein geschäftstüchtiger Raubdrucker erkannt hatte, in den Sog einer im letzten Drittel des 18. Jahrhunderts expandierenden Buchproduktion, wie sie Wolfgang von Ungern-Sternberg insbesonders für den Bereich der Periodika eindrücklich beschrieben hat.[6] *Wienerische Dramaturgie* (1768), *Mannheimer Dramaturgie* (1778/79), *Dramaturgische Nach-richten Bonn* (1779/80): so nur einige wenige Periodika, die mindestens durch ihre Titelgebung eine gewisse Nähe zu Lessing signalisieren, auch wenn sie sich in Anspruch und inhaltlicher Durchführung erheblich vom dramaturgischen Hauptwerk Lessings unterscheiden.

Der ist es auch, der zwar nicht alle, so doch einige wichtige Themenbereiche anspricht, die dann bis gegen Ende des Jahrhunderts diskutiert werden. Die *Hamburgische Dramaturgie*, auch wenn Lessing die usprünglich intendierte Erscheinungsweise aus den bekannten Gründen nicht einzuhalten vermochte: Sie ist, allen Merkmalen nach zu urteilen, zuvörderst ein Periodikum, dessen prägende Wirkung bei allem strukturellen Wandel, den die Gattung im Laufe des späten 18. Jahrhun-derts erfahren sollte, immer noch erkennbar bleibt.

4 BENDER, BUSHUVEN, HUESMANN: *Theaterperiodika*, insbes. Teil I, Bd. 1, S. XXIX ff.

5 Peter DEMETZ: *Die Folgenlosigkeit Lessings*. In: *Merkur*, Jg. 25, Stuttgart 1971, H.8, S. 737-741.

6 Wolfgang v. UNGERN-STERNBERG: *Schriftsteller und literarischer Markt*. In: *Hansers Sozialgeschichte der deutschen Literatur*, Bd. 3: *Deutsche Aufklärung bis zur Französischen Revolution 1680-1789*, hrsg. von Rolf GRIMMINGER. München – Wien 1980, S. 133-185, S. 849-862.

Mindestens ein gutes Viertel des einhundertundvier Stücke umfassen-
den Textcorpus, im wesentlichen die Stücke 1 bis 25 – nach dem Stück
25 setzt bekanntlich die Schauspielerkritik aus – erweisen sich als
musterbildend mit Blick auf Konzeption und Aufbau zahlreicher
Theaterperiodika: Nennung des Titels des aufgeführten Stücks, Überle-
gungen zur Stoff- und Motivwahl im weiteren europäischen Kontext,
Kritik der schauspielerischen Präsentation, kurze, wenn auch gele-
gentlich höchst stereotype Bemerkungen zur Aufnahme beim Publikum,
Darbietung von Textproben. In dieser und ähnlicher Auswahl pflegen die
Herausgeber und Beiträger – beides oft in Personalunion – die Stück-
einheiten ihrer Zeitschriften zu präsentieren. Dass dabei die Gewichtung
im Laufe dreier Jahrzehnte Verlagerungen erfährt, lässt sich unschwer
den Periodika der achtziger und neunziger Jahre entnehmen. Ein
Paradigmenwechsel beginnt sich dann nämlich abzuzeichnen, weg von
der Stückanalyse hin zum Rollenportrait. So erwähnt das *Königsber-
gische Theaterjournal* im Mai 1782 lapidar «die Reinheit des
Ausdrucks» in Lessings *Emilia Galotti*, die «gefeilte und gewählte
Sprache, so sich ein verewigter Lessing zu machen wusste»,[7] um sodann
unvermittelt zu einer ausführlichen Szenenbeschreibung anzusetzen. Zu
erinnern ist auch an die großangelegten Rollenanalysen, wie wir sie aus
Johann Friedrich Schinks *Dramaturgischen Monaten* (1790) oder
Dramaturgischen Fragmenten (1791) kennen.

Zwei Themenbereiche indessen sind es, die, ohne in extenso
durchgeführt zu werden, bei Lessing anklingen, um dann in der
Theaterpublizistik nachgerade zum Dauergespräch zu werden. Hatte er
sich in der *Ankündigung* zur Hamburgischen Entreprise mit Blick auf die
«Aufnahme» eines deutschen Sprechtheaters und einer zurückgebliebe-
nen schauspielkünstlerischen Darstellung noch durchaus hoffnungsvoll
geäußert, so nimmt sich das Fazit am Ende seines Werkes, angekündigt
als «kritisches Register von allen aufzuführenden Stücken»,[8] durchaus
resignativ aus. Sollten seine «Blätter» ursprünglich «jeden Schritt
begleiten, den die Kunst, sowohl des Dichters als des Schauspielers hier
tun würde», so resümiert er nunmehr: «Die letztere Hälfte bin ich sehr

7 *Königsbergisches Theaterjournal fürs Jahr 1782*, hrsg. von Friedrich Samuel
 MOHR, Königsberg, 18. Stück, Mai 1782, S. 273.
8 LESSING: *Hamburgische Dramaturgie, Ankündigung*.

bald überdrüssig geworden. Wir haben Schauspieler, aber keine Schauspielkunst. Wenn es vor Alters eine solche Kunst gegeben hat: so haben wir sie nicht mehr; sie ist verloren.» Und weiter, mit einer deutlichen Wendung gegen ein am gegenwärtigen Zustand keineswegs unschuldiges Publikum mit unüberhörbarer Ironie:

> Über den gutherzigen Einfall, den Deutschen ein Nationaltheater zu verschaffen, da wir Deutsche noch keine Nation sind! Ich rede nicht von der politischen Verfassung, sondern bloß von dem sittlichen Charakter. Fast sollte man sagen; dieser sei: keinen eigenen haben zu wollen.[9]

«Nationaltheater» und «Schauspielkunst» sind die beiden Stichworte, die aufgenommen werden von Lessings Zeitgenossen, von denen, die ihn oft um Jahre überlebten. Sie werden aufgenommen und avancieren gleichsam zum Zentrum eines Diskurses, der erst gegen Ende des Jahrhunderts langsam verebben sollte, als das Gespräch über eine zu etablierende Nationalschaubühne offenbar seine Attraktivität einbüßte. Der Diskurs wurde weitergeführt, ohne indessen ein von allen Gesprächsteilnehmern goutiertes Ergebnis zu zeitigen. Hatte Lessing am Schluss der Besprechung von Cronegks *Olint und Sophronia* noch die «Erleuchtesten» als Idealpublikum vor Augen, keineswegs also den «Pöbel»,[10] so sucht man seit den späten sechziger Jahren einen sehr viel breiteren Rezipientenkreis anzusprechen. Bis zum Jahr 1780 lagen nicht weniger als neunundachtzig Theaterperiodika vor, bis zur Jahrhundertwende 1799/1800 waren es nochmals annähernd dreißig, die ebendiesen Kreis mit Nachrichten aus dem Bereich der Institution Theater zu versorgen bemüht waren, eine wahre Springflut, die so manchen Zeitgenossen zu sarkastischen Annotationen veranlasste. Johann Gottlieb Müller – vulgo Johann Gottlieb Bärstechter –, umtriebiger Herausgeber der *Theaterzeitung Cleve*, nimmt möglicherweise Lessings ironisierendes Epitheton «gutherzig» sowie die Metapher von der «Bude» als dem Versammlungsort zeitgenössischer Theaterbesucher auf und bemerkt hinsichtlich des Zustands der Theater: «Unsere Bühnen sind hier und da, bald in einem Hause; das ein gutherziger Bürger erbauen lassen, bald in einer hölzernen Bude... Dafür aber haben wir Theater-Geschichte,

9 Ebda., 101. bis 104. Stück, S. 410.
10 Ebda., 1. Stück, S. 30.

Dramaturgien, Theater-Chroniken, theatralische Wochenblätter, Theaterkalender u.s.w.»[11]

Wir fassen diese zusammen unter der Gattungsbezeichnung «Theaterperiodika». Der Terminus selbst lässt sich in der Begrifflichkeit der betrachteten Zeit nicht nachweisen, sondern entspricht heutiger bibliographisch-bibliothekarischer Terminologie. Gewiss hatte man in der Forschung die Bedeutung der Gattung erkannt. Jürgen Wilke empfahl bereits 1978 für sie eine «fast gesonderte Darstellung».[12] Hilde Haider-Pregler mahnte zwei Jahre später die Dokumentation der Periodika an.[13] Das Münsteraner Projekt «Theaterperiodika des 18. Jahrhunderts, 1750-1799», seit 1992 von der Deutschen Forschungsgemeinschaft, seit dem Dezember 2000 von der Fritz Thyssen Stiftung gefördert, hat die Anregungen aufgenommen und den Bestand der Jahre 1750 bis (vorerst) 1795 bibliographisch erfasst und inhaltlich erschlossen.[14] Dem schnellen Zugriff dient ein Schlagwortregister, orientiert nicht etwa an der Systematik und Terminologie heutiger Theater- und Literaturwissenschaft, sondern an den in den Texten vorgefundenen Begriffen. Dem Zugriff dient auch ein Kanon von weiteren 14 Registern, die jeder Zeitschrift zugeordnet sind.[15] Überprüfbar und quantifizierbar ist damit die gesamte, den Aktionsraum Theater betreffende Überlieferung.

Ein Blick in die Schlagwortregister der bisher vorliegenden, den Zeitraum von 1750 bis 1790 erschließenden Bände zeigt den Facettenreichtum der unter den Hauptschlagwörtern «Theater» und «Schau-

11 *Theaterzeitung Cleve*, hrsg. von Johann Gottlieb BÄRSTECHER [d. i. Johann Gottlieb MÜLLER], Nr. 22, Cleve den 18. März 1775, Vierter Brief: *Über verschiedene Gegenstände der Bühne*, S. 194-199, Zit., S. 195.

12 Jürgen WILKE: *Literarische Zeitschriften des 18. Jahrhunderts (1688-1789)*. Stuttgart 1978, S. 10.

13 Hilde HAIDER-PREGLER: a.a.O., S. 179.

14 BENDER, BUSHUVEN, HUESMANN, vgl. Anm. 2.

15 Diese Register umfassen: Register der Schlagwörter, der Personennamen, der Biographien, der Beiträger, der Schauspielergesellschaften, der dramatischen Werke, der Dramenkritiken, der Aufführungs- (und Dramen-) kritiken, der abgedruckten Theaterstücke, der nicht-dramatischen Werke, der Theatergeschichte der Orte, der Beschreibungen von Theaterbauten, der Theaterreden, der Spielplanverzeichnisse, der Ensembleverzeichnisse.

spieler» aufgeschlüsselten und subsumierten Aspekte. Für den Schauspieler und die mit seiner Tätigkeit und gesellschaftlichen Stellung associierten Begriffe finden sich nicht weniger als annähernd 2500 Belegstellen, die freilich an Aussagekraft höchst unterschiedlich sind. Sie reichen von kurzen, oft nur wenige Zeilen umfassenden Annotationen bis zu längeren Textpassagen oder in sich abgerundeten Beiträgen, die sich mit seinem Aufgabenbereich, seiner sozialen Stellung oder den an ihn gerichteten Erwartungen seitens des Publikums befassen. Großangelegte Aufsätze des Theaterpraktikers und Kritikers Johann Friedrich Schink in den *Dramaturgischen Blättern* (1788-89), in den *Dramaturgischen Fragmenten* (1781-82) sowie in den *Dramaturgischen Monaten* (1790) wären zu nennen. Schon wegen der Prominenz der Autoren sei des Freiherrn Adolf von Knigges Abhandlung *Ueber die deutsche Schaubühne* gedacht, abgedruckt 1785 in den *Ephemeriden der Litteratur und des Theaters*[16] oder der Schriften des bedeutenden Wiener Kameralisten Joseph von Sonnenfels, dessen *Briefe über die wienerische Schaubühne* Hilde Haider-Pregler wieder verfügbar machte.[17]

«Nationaltheater», «Nationalschauspiel», «Nationalschaubühne», gelegentlich «Nationalschauspieler»: In so gut wie allen Periodika tauchen die Bezeichnungen auf. Über die Vorstellungen, die sich damit zu verbinden pflegten, ist in der Forschung ausgiebig gehandelt worden. Roland Krebs' grundlegende Studie ist zu nennen, Lenz Prüttings *Überlegungen zur normativen und faktischen Genese eines Nationaltheaters*, auch Reinhart Meyers im Ton stets polemischer, doch gut dokumentierter Versuch, das Nationaltheater als höfisches Institut zu interpretieren.[18] Das tatsächliche neuere Forschungsangebot ist freilich breiter gestreut.

16 Adolf Frhr. von KNIGGE: *Ueber die deutsche Schaubühne*. In: *Ephemeriden der Litteratur und des Theaters,* hrsg. von Christian August v. BERTRAM, Berlin, 27. Stück, 2. Juli 1785, S. 1-8, 38-43 (Fortsetzung), 97-102 (Fortsetzung).

17 Joseph Edler von SONNENFELS: *Vorstellung des Herrn v. Sonnenfels, das Nationaltheater in Wien zu verbessern*. In: *Allgemeine Bibliothek für Schauspieler und Schausspielliebhaber*, Bd. 1, Stück 2, Frankfurt u. Leipzig 1776, S. 3-21.

18 Roland KREBS: *L'Idée de «Théâtre National» dans l'Allemagne des Lumières. Théorie et réalisations*. Wiesbaden 1985; Reinhart MEYER: *Von der Wanderbühne zum Hof- und Nationaltheater*. In: *Deutsche Aufklärung bis zur französischen Revolution 1680-1789*, hrsg. von Rolf GRIMMINGER (= Hansers Sozialgesch. der dt. Lit. vom 16. Jh. bis zur Gegenwart, Bd. 3), München 1980,

Theaterzeitschriften nehmen, wie gesagt, in der Topographie der Medien des 18. Jahrhunderts ein vergleichsweise schmales Segment ein. Über ihre Erscheinungsweise und Erscheinungsdauer sind wir aufgrund des Münsteraner Projekts gut unterrichtet. Die Lebensdauer betrug bei einigen Opuscula knapp ein Jahr. Die _Wienerische Dramaturgie_ (1768) des Christian Gottlob Klemm, in der Spezialforschung mehrfach herangezogen, gehörte dazu. Der bei Ettinger in Gotha erschienene überregionale _Theater-Kalender_, herausgegeben von Heinrich August Ottokar Reichard, dem sogar Karl Philipp Moritz in seinem «psychologischen Roman» _Anton Reiser_ – also im Bereich des Autobiographisch-Fiktionalen – die Rolle eines einflussreichen Publizisten zugeteilt hat: dieser «Kalender» sollte es ab 1775 immerhin auf fünfundzwanzig Jahrgänge bringen.

Weniger gut unterrichtet sind wir allerdings über die Auflagenhöhe der einzelnen Blätter sowie über die Größe des Abnehmer- resp. des Abonnentenkreises. Das erst jüngst von Ernst Fischer, Wilhelm Haefs und York-Gothart Mix publizierte _Handbuch der Medien in Deutschland 1700-1800_ schätzt im Bereich der periodischen Medien «Auflagen in Höhe von 500-700, manchmal sogar von nur 300 Exemplaren als positives Ergebnis und auch in pekuniärer Hinsicht als gewinnbringend» ein.[19]

Wie dem auch sei: Wenn auch der eine oder andere Autor betont, seine «unvorgreifliche Privatmeynung öffentlich der Beurtheilung des Publikums Preis... geben»[20] zu wollen – so im _Journal über die Hamburgische Schaubühne_ von 1786 –, so muss man doch am ehesten von einer limitierten Öffentlichkeit ausgehen, zu der gewiss nicht nur die «Erleuchtesten» und ganz und gar nicht der «Pöbel» zählte, sondern jene

S. 186-216; Lenz PRÜTTING: _Überlegungen zur normativen und faktischen Genese eines Nationaltheaters._ In: _Das Ende des Stegreifspiels – die Geburt des Nationaltheaters. Ein Wendepunkt in der Geschichte des europäischen Dramas._ Hrsg. von Roger BAUER und Jürgen WERTHEIMER. München 1983. S. 153-164.

19 Ernst FISCHER, Wilhelm HAEFS, York – Gothard MIX (Hrsg.): _Von Almanach bis Zeitung. Ein Handbuch der Medien in Deutschland 1700 bis 1800._ München 1999, S. 19.

20 _Journal über die Hamburgische Schaubühne unter Direktion des Herrn Schröders: als Beytrag zur Hamburgischen Theater – Geschichte_, hrsg. von August Friedrich CRANZ, Zweytes Stück, Hamburg 1786, S. 33 (_Was macht gute Schauspieler_, S. 33-36).

mittlere und gehobene bürgerliche, an kultureller Kompetenz interessierte Schicht, die Joseph von Sonnenfels als den «feineren Teil der Nation» bezeichnete, der anfange, «an dem Nationalschauspiele mit einiger Wärme Antheil zu nehmen.» So in einer *Programmschrift*, publiziert in der *Geschichte und Tagbuch der Wiener Schaubühne* von 1776.[21]

«Nation», «national», gar «nationalisieren» – letzteres oft für die Tätigkeit des Übersetzens fremdsprachlicher, in der Regel französischer Vorlagen ins Deutsche gebraucht – avancieren in den Periodika nachgerade zu Lieblingsvokabeln der zweiten Jahrhunderthälfte. Quantität schlägt dabei allerdings nicht immer in Qualität um; denn die mit dem Begriffsfeld «Nation» assoziierten Vorstellungen sind durchaus heterogen, ja teilweise widersprüchlich. Ein kurzer historischer Exkurs mag das verdeutlichen.

Friedrich Meinecke (1862-1954), ein Vertreter politischer Ideengeschichte, rekurriert in seinem Buch *Weltbürgertum und Nationalstaat* (1907) im Kapitel «Nation und Nationalstaat seit dem Siebenjährigen Krieg» auf die Verhältnisse in Frankreich in den letzten Dekaden des 18. Jahrhunderts. Mit Blick sowohl auf Montesquieus *De l'Esprit des lois* von 1748 als auch Voltaires *Essai sur les moeurs et l'esprit des nations* von 1769 spricht er von einer «kräftigen Aufwärtsbewegung des Begriffs «Nation», die nun genau der Aufwärtsbewegung des «tiers état» entsprochen habe.[22] «Kerzengerade», so Meinecke, «wuchs damals in Frankreich der Gedanke der Nation, getragen von der sozialen Bewegung des dritten Standes, empor zu dem der Nationalsouveränität und des modernen Nationalstaates.»[23] Wie anders die Situation im alten Reichsgebiet, jenem «irregulären und einem Monstrum ähnlichen Körper», um mit dem Staatsrechtler Samuel Pufendorf zu sprechen.[24]

21 *Geschichte und Tagbuch der Wiener Schaubühne*, hrsg. von Johann Heinrich Friedrich MÜLLER. Wien 1776, S. 52-74 (*Programmschrift für die Wiener Schaubühne*).

22 Friedrich MEINEKE: *Weltbürgertum und Nationalstaat*, hrsg. u. eingeleitet von Hans HERZFELD. München 1962, S. 28.

23 Ebda., S. 29.

24 Samuel PUFENDORF: *Die Verfassung des deutschen Reichs* (*De statu imperii Germanici*), Genf 1667, hrsg. von Horst DENZER. Stuttgart 1985, S. 106.

Das war 1667 und sollte sich bis zum Ende des Heiligen Römischen Reichs kaum ändern. Aus dem verfassungsrechtlichen Dickicht dieses «irregulären Staatsgebildes», dieser «disharmonischen Staatsform»,[25] hebt dann 1765 Carl Frhr. von Moser seine Stimme, um eine Wieder-belebung des deutschen Reichspatriotismus anzumahnen: So in seiner programmatischen Schrift *Vom deutschen Nationalgeist* (1765), die, obschon nach Meineckes Auffassung einiges von «Steinscher Gesin-nung»[26] vorwegnehmend, mit ihrem Plädoyer für einen Patriotismus der kleineren und schwächeren Reichsstände eher vergangenheitsbezogen als zukunftsorientiert wirkt.

Deutlich bei Carl v. Moser der Regress zum historisch Gewachsenen, zum «Altdeutschen» mit seinen vermeintlichen Tugenden des Bieder-sinns und der Aufrichtigkeit; kaum erkennbar der Sinn für eine nationbil-dende Kraft des Staates, wie wir ihn bei Voltaire bereits ausgeprägt finden. Herders Sinn für die identitätsstiftende Kraft des «Provinziellen» ist bekannt, und es mag hier genügen, auf seine Auffassung von zukünftiger Bühnenkultur hinzuweisen:

> Unsere Nation besteht aus vielen Provinzen; der Nationalgeschmack muß auch aus den Ingredienzien eines verschiedenen Provinzialcharakters entspringen, ... die Deutsche Bühne kann nie einen eigenthümlichen Charakter bekommen, wenn eine von den Hauptstädten den Ton angäbe, oder gar die einzige wäre.[27]

Was hier außerhalb der Theaterjournalistik zur Sprache kommt, findet innerhalb derselben ihren kaum noch zu quantifizierenden Niederschlag. Lessings Zweifel an einer die Deutschen einigenden Verfassung – 1767 in seiner *Hamburgischen Dramaturgie* ausgesprochen – und Schillers resignativ aufzufassendes Diktum in den *Xenien* von 1796 – «zur Nation euch zu bilden. Ihr hoffet es, Deutsche, vergebens» –: sie markieren annähernd den Anfangs- und Schlusspunkt der Diskussion, die, wie bemerkt, zu keinem von allen am Gespräch Beteiligten akzeptierten Ergebnis führte. Das Bild, das die Theaterjournalistik bietet, wirkt diffus,

25 Ebda.
26 MEINECKE, a.a.O., S. 32.
27 Johann Gottfried HERDER: *Haben wir eine französische Bühne?* In: Ders.: *Sämtliche Werke.* Hrsg. von Bernhard SUPHAN. Bd. 2. Berlin 1877, S. 207-227.

teilweise widersprüchlich und setzt dem Versuch einer differenzierenden Systematik Grenzen.

Drei Probleme sind es indessen, die bei aller Divergenz der Ansichten, bei aller konzeptionellen Unterschiedlichkeit der Periodika dominieren: der organisatorische Bereich, der kulturelle Aspekt und der artistische Bereich, kulminierend in der Frage, inwieweit eine bestimmten Regeln verpflichtete Schauspielkunst conditio sine qua non für eine noch zu etablierende Nationalbühne sei, wie Lessing sagt, der «Aufnahme des Theaters» dienlich sein könne. Nur an einigen wenigen Beispielen sei das erläutert.

Ungenannt bleibt der Verfasser einer annähernd hundert Seiten umfassenden Abhandlung im Jahrgang 1785 der *Beiträge zum Theater, zur Musik und zur unterhaltenden Lektüre überhaupt,* herausgegeben von Johann Christian Friedrich Dietz. Darin geht es weniger um die von der Münchener Akademie gestellten Frage nach den Gründen für das Fehlen einer Nationalbühne, als vielmehr um eine zukunftsorientierte Planung derselben. Das reicht vom Verbot aller Wanderbühnen, von der wünschenswerten Konzentration auf fünf Nationaltheater in Berlin, Dresden, Hamburg, Mannheim und Wien, von der Möglichkeit der Prüfung aller aufzuführenden Stücke durch das Gremium anerkannter Autoren wie Goethe, Johann Jakob Engel, Friedrich Wilhelm Gotter oder Heinrich August Ottokar Reichard bis zur Einrichtung von Sub-direktionen und aufsichtsführenden Oberdirektionen. Zeitschriften werden in diesem komplexen Organisationsmodell als ein Bildungs-angebot nicht nur für das Publikum, sondern vorzüglich für Schauspieler verstanden.[28] Noch im Jahre 1800 wird in der *Allgemeinen Theater-zeitung* ein vergleichbares Organisationsmodell mit wenigen zentralen

28 Der Titel dieser Abhandlung lautet: *Beantwortung der Frage: Warum hat Deutschland noch kein Nationaltheater? das ist: kein Theater deutscher Sitte und Denkungsart? Deutschlands Regenten, Herren und Obrigkeiten, zu gütiger Beherzigung zu Füßen gelegt, von einem Weltbürger.* In: *Beiträge zum Theater, zur Musik und der unterhaltenden Lektüre überhaupt,* hrsg. von Johann Christian Friedrich DIETZ. Bd.1, Stendal 1785, S. 16-110.

«Mutteranstalten» in Hauptstädten wie Wien, Berlin oder Dresden und in von diesen abhängigen Provinzialstädten erörtert.[29]

Organisationsmodelle in der so beschriebenen Form, konzentriert auf technisch-strukturelle Aspekte, bleiben indes die Ausnahme. Eine Analyse der auf die Etablierung eines Nationaltheaters bezogenen Texte legt es eher nahe, von einer Interferenz insbesonders von organisatorischen Fragen und ihren kulturellen Implikationen zu sprechen, mit einem Bereich, der in der Semantik der Theaterjournalistik in der Regel mit «Sitte», im Sinne der Französischen «les mœurs» verstanden, «Charakter einer Nation» oder – eher selten, wie bei Adolf Frhr. von Knigge – mit «Genie des Volkes» umschrieben wird.[30]

«Sitte», «Gesinnung», «Charakter» sind Begriffe, die dann in die Diskussion eingebracht werden, wenn es gilt, eine spezifisch deutsche Spieltradition zu begründen. So verbindet etwa der unbekannte Verfasser der genannten umfangreichen Abhandlung in den *Beiträgen zum Theater, zur Musik und der unterhaltenden Lektüre überhaupt* seine Vorstellungen zur Organisation mit der Forderung, «durch Verbannung der Ausländer Nationalgeist» zu verkünden ein «Theater deutscher Sitte und Denkungsart» zu begründen.[31] Knigge spricht von einem «Nationalbedürfniß», das es zu berücksichtigen gelte,[32] appelliert an die Autoren seiner Zeit, «unsere Sitten und die Stimmung unseres Zeitalters» zu beachten. Und man denkt an Herder, wenn Knigge gar empfiehlt, «Rücksicht auf unser Clima, den Grad unserer Cultur» zu nehmen.[33] Dass dabei die bloße Übernahme fremdsprachlicher Textvorlagen, das «Nationalisieren», mitnichten als Ausweg aus einer insgesamt als deplorabel eingeschätzten Situation gesehen wird, klingt allenthalben an. Im *Dramaturgischen Briefwechsel über das Leipziger*

29 Vgl. dazu die umfangreiche Studie von Peter HESSELMANN: *«Gereinigtes Theater?» Dramaturgie und Schaubühne im Spiegel deutschsprachiger Theaterperiodika des 18. Jahrhunderts*. Habil.schrift Münster 1998 (Masch., für den Druck in Vorbereitung), insbes. S. 146-169.

30 *Ephemeriden der Litteratur und des Theaters*, 27. Stück, Berlin 1785, S. 6 (im Rahmen eines Aufsatzes des Freiherrn Adolf von KNIGGE: *Ueber die deutsche Schaubühne*).

31 Vgl. Anm. 28.

32 *Ephemeriden*, a.a.O., S. 22.

33 Ebda.

Theater im Sommer 1779 warnt denn auch der Verfasser eines «Sendschreibens» ausdrücklich vor «fremder Kost»: «Denn nie bin ich mit denen zufrieden gewesen, so uns mit fremder Kost nähren, und es zeigt wenig Patriotismus an, wenn man sich bloß bemüht, die Franzosen und Italiäner fürs deutsche Theater umzuschaffen.»[34]

Nicht nur der Mangel an einem eigenen, deutscher «Denkungsart» gemäßen Repertoire, nicht nur der Mangel an obrigkeitlicher Unterstützung, Gleichgültigkeit der Magistrate und Fürsten, nicht nur ein noch unreifes Publikum, dem das Theater bekanntermaßen «sittliche Abendschule» sein sollte, sondern ein zu schlechtem «Handwerk» verkommenes Spiel von Komödianten wird verantwortlich gemacht für den Rückstand der deutschen Bühne, letzten Endes für das Fehlen einer nationalen Bühnenkultur. So ist denn auch Lessings Feststellung: «Wir haben Schauspieler, aber keine Schauspielkunst» zu verstehen, ein Diktum, das bis zum Ende des 18. Jahrhunderts nichts an Aktualität einbüßen sollte.[35]

Der durch den Körper vermittelten Sprache und ihrer Systematisierung galt ja sein nachhaltiges Interesse. Seine kommentierten Riccoboni- und Rémond de Sainte Albine – Übersetzungen sind Zeugnisse seiner Bemühungen um die Grundlegung einer «eloquentia corporis», ja einer «Gramatik der Schauspielkunst», wie sie bereits Konrad Ekhof in seiner Schweriner Schauspieler – Akademie gefordert hatte. Das war schon im Juni 1753. All das wird aufgegriffen, weiterdiskutiert, wobei, zunehmend seit den siebziger Jahren des 18. Jahrhunderts, die gesellschaftliche Einbindung des Schauspielers als unumgängliche betrachtet wurde nicht nur für sein ramponiertes Ansehen, sondern auch im Hinblick auf eine Steigerung seiner artistischen Kompetenz.

Die Bedeutung des Themenbereichs Schauspieler und Schauspielkunst wird sowohl in quantitativer als auch in qualitativer Hinsicht

34 *Dramaturgischer Briefwechsel über das Leipziger Theater im Sommer 1779*, hrsg. von F.W.v.S. [d. i. Friedrich Wilhelm v. Schütz]. Frankfurt 1779 (1780), *Erstes Sendschreiben an Herrn H. ... in Göttingen*, S. 6.

35 Vgl. hierzu Wolfgang F. Bender: *Vom «tollen» Handwerk zur Kunstübung. Zur «Gramatik» der Schauspielkunst im 18. Jahrhundert.* In: Ders.: *Schauspielkunst im 18. Jahrhundert. Grundlagen-Praxis-Autoren.* Stuttgart 1992, S. 11-50.

gleichsam ablesbar aus den bis in die neunziger Jahre gesichteten und bibliographisch beschriebenen Dokumenten. Die Zahl der mit Blick auf das weite Feld der genannten Themenbereiche ermittelten Belege ist groß, numerisch kaum noch exakt zu bestimmen. Dennoch lassen sich bestimmte Tendenzen ausmachen.

Ganz im Sinne der poetologischen Vorgaben der Zeit wird das schauspielerische Agieren als «imitatio naturae» begriffen sowie als Nachahmung bedeutender Muster; «der Schauspieler muß ein Schüler der Natur seyn, sie muß er nie aus der Acht lassen: dann wähl' er sich ein grosses Muster, und es giebt ihrer in Deutschland immer noch einige...»[36] Gemeint sind selbstredend nachahmenswerte Darsteller. Was hier in der *Allgemeinen Bibliothek für Schauspieler und Schauspiel- liebhaber* 1776 gefordert wurde, bezeichnenderweise mit der Empfeh- lung, «die Schriften [...] eines Lessings und anderer sorgfältig zu studiren»,[37] bleibt ein Anliegen zahlreicher Beiträger. Unübersehbar das Bemühen, die Schauspielkunst in ein für alle verbindliches Regelwerk einzubinden, um ihr, der in der klassischen Rhetorik ja ein Platz im Bereich der «actio» zugewiesen war, auch nunmehr einen anerkannten Platz zu sichern. Nicht anders ist der Ruf nach einem Lehrbuch zu verstehen, wie er sich ebenfalls in Bertrams *Allgemeiner Bibliothek für Schauspieler und Schauspielliebhaber* findet. «Der ungeübte Schau- spieler hat bis itzt noch gar kein brauchbares Buch, daraus er sich in seiner Kunst Raths erholen könnte.» Und dann noch der Hinweis auf die programmatischen Schriften eines Riccoboni und eines Ste. Albine.[38] Noch 1788, in Bertrams *Annalen des Theaters* ein Plädoyer für Regeln als unumgängliches Erfordernis für ein künstlerisch akzeptables Spiel, ohne das ein Theater von Anspruch nicht zu existieren vermöge:

> Hat die Mimik und Declamation etwa keine bestimmte Regeln? Nun, meine Herren, so müssen Sie auch auf den Künstlernamen Verzicht thun. So treiben Sie

36 *Allgemeine Bibliothek für Schauspieler und Schauspielliebhaber*, hrsg. von Christian August v. BERTRAM, des I. Bandes III. Stück, Frankfurt u. Leipzig 1776, S. 111 (*Prolog an die Leser über die Schauspiel und Schauspielkunst*, S. 97-115).

37 Ebda.

38 *Beitrag zur Geschichte des deutschen Theaters*, hrsg. von Christian August v. BERTRAM. Zweites und drittes Stück, Berlin 1776, S. 71.

keine Kunst. Regeln gehören unumgänglich zum Begriffe des Wortes Kunst, als Gesetze zur bürgerlichen Einrichtung.[39]

Und doch ändert sich der Ton in den späteren siebziger und achtziger Jahren des 18. Jahrhunderts. Schon 1782, in der *Litteratur- und Theaterzeitung* von Berlin die Warnung vor einem «Zuviel an einstudiertem Gebärdenspiel», vor einem «handwerksmässigem» Geschäft.[40] Nach wie vor bleibt zwar die Frage nach einer dem Text adäquaten Gebärdensprache aktuell, doch sie wird mehr und mehr einem «einstudierten» Regelsystem entzogen, bemerkenswerterweise mit dem Hinweis auf Johann Jakob Engels *Ideen zu einer Mimik* (1785), konnotiert mit der Vorstellung naturgemäßer Bewegungsabläufe, nicht zuletzt, wie Adolf von Knigge in seinem in den *Ephemeriden* abgedruckten Schaubühnenaufsatz schreibt, mit jenen «Operationen der Seele»,[41] von denen nur drei Jahre zuvor Schiller in der «Vorrede zur ersten Auflage» der *Räuber* gesprochen hatte.

Damit werden anthropologische Faktoren in den Diskurs aufgenommen, die nun mehr und mehr an Gewicht gewinnen. Das ist aufschlussreich, da auch hier Lessing der Anreger gewesen sein mag, dessen Interesse in der *Hamburgischen Dramaturgie* ja den «Modifikationen der Seele» gegolten hatte, seelischen Bewegungen also, «welche gewisse Veränderungen des Körpers hervorbringen.» 1782 bescheinigt Johann Friedrich Schink Lessings *Miss Sara Sampson* immerhin «Geist der Filosofie, Studium der menschlichen Seele und ihrer mannigfaltigen Bewegungen.»[42]

Die Bedeutung einer sich im Laufe der zweiten Jahrhunderthälfte als eigenständige Disziplin durchsetzenden Anthropologie wurde in der

39 *Annalen des Theaters*, hrsg. von Christian August von BERTRAM. Erstes Heft, Berlin 1788, S. 47 (*Einige Bemerkungen über theatralische Vorstellungen*, S. 37-54).

40 *Litteratur- und Theater-Zeitung. Für das Jahr 1782.* Hrsg. von Christian August v. BERTRAM, Berlin 1782, S. 423 (hier handelt es sich um einen Auszug aus Schink's *Dramaturgischen Fragmenten. Zweiten Bandes, zweites Stück*).

41 Vgl. Anm. 30. *Ueber die deutsche Schaubühne von A. Freiherrn v. K. Beschlus*, S. 97-102. In: *Ephemeriden der Litteratur und des Theaters*. Zweiter Band, Berlin 1785, S. 97-102, zit. S. 101.

42 Johann Friedrich SCHINK: *Dramaturgische Fragmente*. Bd. 4, Graz 1782, S. 1096.

neueren Forschung erkannt und in Publikationen vorgestellt. Soweit wir
uns im 18. Jahrhundert bewegen, lässt sich ein auffallendes Interesse an
psycho-physischen Zusammenhängen bereits bei Christian Thomasius,
in Christian Wolffs *Vernünftigen Gedanken von der Menschen Thun und
Lassen* von 1720, in Georg Friedrich Meiers *Theoretischer Lehre von
den Gemüthsbewegungen* (1744) oder in Gottscheds *Ersten Gründen der
gesamten Weltweisheit* (1. Teil 1733, 2. Teil 1734) beobachten. «Erfah-
rungsseelenkunde» – man dcnke an Karl Philipp Moritz' berühmtes
Magazin (1783-93) – hatte dann nachgerade Hochkonjunktur. Anthropo-
logische Erkenntnis, basierend nicht zuletzt auf medizinischem
Fortschritt, Enthaltsamkeit übend gegenüber allen metaphysischen
Deutungsversuchen: sie eröffnet der Schauspielerei schließlich eine neue
Qualität, vermag sie zur Kunst zu erheben, verlangt indessen dem
Spieler eine weit über die konventionelle Gebärdensprache hinaus-
reichende Leistung ab. Der Schauspieler, so Knigge, müsse «das
menschliche Herz kennen, und daher die Leidenschaft nicht einen Gang
gehn, sie nicht eine Sprache reden lassen, die gegen die Natur ist, sonst
wird er abgeschmackt.»[43] Nicht zuletzt August Wilhelm Ifflands
Darstellung *Fragmente über Menschendarstellung auf deutschen Bühnen*
(1785) dokumentiert aufs nachdrücklichste die Integration der Anthropo-
logie in den Schauspielerdiskurs des ausgehenden 18. Jahrhunderts.

Dass die «Aufnahme des Theaters», die Begründung einer National-
bühne gleichsam die «Aufnahme» der Schauspielerei, schlussendlich
auch ihre Standeserhöhung zu einer eigenständigen Kunst zur Voraus-
setzung hat, dass dem Schauspieler gleichsam poiëtische Qualitäten
abverlangt werden, die Fähigkeit sogar, den Dichter gelegentlich zu
übertreffen,[44] zeigen die Texte. Dass indessen eine nähere und einhellig

43 Hier sei nur genannt Alexander KOŠENINA: *Anthropologie und Schauspielkunst.
 Studien zur «eloquentia corporis» im 18. Jahrhundert.* Tübingen 1995
 (= Theatron. Studien zur Geschichte u. Theorie der dramatischen Künste,
 Bd. 11).

44 Schon Lessing forderte in der *Hamburgischen Dramaturgie* vom Schauspieler
 eine dem Dichter adäquate Leistung, wenn er z.B. im 17. Stück, bezogen auf eine
 darstellerische Leistung in Jean Baptiste Gressets *Sidney* formulierte: «Hier
 würde ich es kühnlich wagen, zu tun, was der Dichter hätte tun sollen.» Im
 Taschenbuch des Wiener Theaters, erschienen in Wien 1777 «bey Joseph Anton
 Edlen von Trattnern», wird mit Blick auf das Spiel von Johanna Sacco rühmend

akzeptierte Bestimmung dessen, was eine «Nationalbühne» bedeute, vage bleibt, dass sich die auf sie richtenden ästhetischen, patriotischen und gesellschaftlichen Hoffnungen fast zum Mythos zu verdichten drohten, mochten einige Zeitgenossen erkannt haben. Die definitorische Unsicherheit bleibt spürbar, selbst in Joseph von Sonnenfels *Briefen über die wienerische Schaubühne* (1768-69), in der immerhin vier «Schreiben» das Thema «Nationalschaubühne» und «Nationalschauspieler» behandeln.[45] Unmissverständlich und geradezu ernüchternd formulierte es der Verfasser eines *Fragments eines Tagebuch eines Reisenden* in der Berliner *Litteratur- und Theater-Zeitung*:

> Und was wollt Ihr denn mit eurem ‹Nationaltheater›? Wenns so viel heißen soll, als: ‹das deutsche Theater dieser Stadt›, so bin ich zufrieden, aber es ist so eins von den hohen Worten, worunter einer dies, jener das, und ein Dritter gar nichts denkt, und bliebe man denn lieber beim Gewöhnlichen.[46]

 hervorgehoben deren «‹tiefe Einsicht sich auch den unbedeutendsten Zug ihrer Rolle nicht entwischen zu lassen, die seltne Gabe mit dem Dichter, die noch seltnere für ihn zu arbeiten, Schönheiten in Stellen zu legen, in die er selbst keine zu legen wußte.» Dieser Text im Rahmen einer *Geschichte der Schaubühne von 1776*, S. 57-97, Zit. S. 73.

45 Vgl. dazu besonders das 27. bis 29. «Schreiben» vom Juni 1768 in Joseph von SONNENFELS: *Briefe über die wienerische Schaubühne*. Neu hrsg. von Hilde HAIDER-PREGLER, Graz 1988 (= Wiener Neudrucke, Bd. 9), S. 160-178.

46 *Litteratur- und Theaterzeitung*. Des Zweyten Jahrgangs Dritter Theil. Berlin 1779, S. 737-744, Zit. S. 738.

La condamnation de l'opéra dans les *Critische Beyträge* (1732-1744): Gottsched et ses sources françaises

Catherine JULLIARD

> Man sagt, die Poesie hab aus verwehnten Triebe
> Einst die Musik geliebt - Die Frucht von dieser Liebe
> Kam endlich an das Licht; doch da mans recht besah,
> Wars eine Misgeburt. Man hieß sie Opera.[1]

Le rejet de l'opéra par Johann Christoph Gottsched a jusqu'à présent surtout retenu l'attention de la critique anglo-saxonne et, en Allemagne, de Joachim Birke qui a signalé certaines sources littéraires étayant cette condamnation.[2] Néanmoins, on ne trouve pas d'analyse spécifique des sources françaises de Gottsched dans le cadre de ses développements théoriques sur l'opéra. Dans les *Contributions critiques*, on peut remarquer que les attaques lancées par Gottsched contre l'opéra se concentrent dans les années 1734-1740. La plupart des critiques imputent l'hostilité de Gottsched envers l'opéra à son tempérament réfractaire à la musique. Gottsched a reconnu qu'il ne jouait pas d'un instrument de musique, ni

1 M.G.E. MÜLLER: *Versuch einer Critik über die deutschen Dichter* (1737). In: *Critische Beyträge (CB)*, 1742, 8. Bd., 29. St., IX, p. 185.
2 Voir: Gloria FLAHERTY: *Opera in the development of German Critical Thought*. Hardcover 1992; Alfred R. NEUMANN: *Gottsched versus the opera*. In: *Monatshefte*. Madison, Wisconsin, vol. XLV, 1953, N°5, pp. 297-307; Joachim BIRKE: *Gottscheds Opera Criticism and Its Literary Sources*. In: *International Musicology Society*. Vol. XXXII, 1960, pp. 194-200.

Théâtre et «Publizistik» dans l'espace germanophone au XVIIIe siècle / Theater und Publizistik im deutschen Sprachraum im 18. Jahrhundert. Etudes réunies par Raymond HEITZ et Roland KREBS / Herausgegeben von Raymond HEITZ und Roland KREBS. Berne: Peter Lang (Convergences, vol. 22) 2001. ISBN 3-906767-49-3.

ne chantait.[3] Mais selon d'autres, il s'agirait d'une vision trop simpliste de la réalité, car Gottsched aurait collaboré avec Johann Sebastian Bach à Leipzig en composant une ode funèbre en octobre 1727 et écrit lui-même un opéra, qualifié, il est vrai, d'inconsistant par ses ennemis.[4]

L'opéra a son origine en Italie, à Florence, à la fin du XVIe siècle, où le récitatif chanté est inventé: la mélodie épouse le rythme du texte litté-raire et en suit les inflexions.[5] Par fidélité envers l'art antique, les sujets mythologiques faisant intervenir les dieux et les déesses dans leur démê-lés avec les mortels, sont alors privilégiés. En 1600 paraît le premier opéra italien de Jacopo Peri et Guilio Caccini: *Eurydice*. En 1632 et 1637 sont créés les premiers théâtres d'opéra à Rome, puis à Venise. L'opéra italien est le domaine du bel canto. La virtuosité vocale des chanteurs dans les arias, le sacrifice de l'action dramatique en faveur du chant, l'ajout ou le retranchement de scènes au gré des machinistes, constituent les particularités de cet opéra dont la réputation dépasse rapi-dement le cadre des villes italiennes (Mantoue avec Claudio Monteverdi, Rome avec Luigi Rossi, Venise avec Pier Francesco Cavalli, Naples avec Alessandro Scarlatti et Jean-Baptiste Pergolèse) pour gagner les ca-pitales européennes (Londres, Vienne).

En France, l'opéra est introduit pour divertir la cour et y détrône la tragédie. Le gouvernement de Mazarin en favorise la découverte avec l'*Egisto* de Pier Francesco Cavalli (1646), l'*Orfeo* de Luigi Rossi (1647). Dès avant 1671, le Marquis de Saint-Evremond, fort apprécié de Gottsched, assiste aux représentations des opéras italiens à Paris. C'est le musicien florentin Jean-Baptiste Lully qui, après avoir écrit des ballets, installe le genre nouveau en France et dirigeant l'Académie royale de musique, règne en maître absolu sur la musique de la cour. Désireux de plaire au Roi-Soleil, flattant son goût pour la pompe et les sujets héroïques ou mythologiques, il adapte le récitatif au rythme de la langue française, développe les danses et les chœurs et impose l'ouvertu-re de l'opéra à la française. Il collabore avec le librettiste Philippe

3 «Es ist wahr, ich kan weder spielen noch componieren.» In: *CB*. 1735, 3. Bd.,
 Reprint, Georg Olms Verlag, Hildesheim, New York 1970, p. 608.
4 Il s'agit de: *Die verliebte Diana*. Voir: Alfred R. NEUMANN (note 2), p. 303.
5 Voir: Jacques BOURGEOIS: *L'opéra des origines à demain*. Paris 1983; Roland de
 CANDE: *Histoire universelle de la musique*. Paris: Seuil 1978, 2 tomes.

Quinault qui se tourne vers l'opéra à partir de 1670. En 1673, *Cadmus et Hermione* constitue leur première tragédie en musique. Elle est suivie d'*Alceste* (1674) et de *Thésée* (1675). À partir de 1671, date de l'ouverture du premier théâtre d'opéra à Paris, ce genre connaît en France une vogue considérable. Echo de la tradition fastueuse des fêtes de Versailles, l'opéra français est un spectacle aristocratique, caractérisé par le luxe des mises en scène, le rôle important dévolu à la musique mise au service du texte dont elle est censée enrichir le sens dramatique.

En Allemagne, l'opéra remporte aussi un vif succès. Mais ses débuts y sont difficiles du fait des ravages causés par la guerre de Trente Ans et de la prédominance de l'influence italienne. Après la guerre, la construction de théâtres de cour correspond à l'essor de l'italomanie. Le premier opéra en langue allemande, adapté de l'italien, est la *Dafne* de Heinrich Schütz et Martin Opitz en 1627. Dans le Sud de l'Allemagne et à Vienne s'épanouit la tendance italienne. Mais dans le Nord de l'Allemagne se développe la tendance nationale: Hambourg, dont l'opéra est fondé en 1678, devient le foyer de résistance à l'engouement pour l'Italie et le berceau de l'opéra allemand avec Reinhardt Keiser, Johann Adolph Hasse qui y débuta avant son départ pour Venise, Georg Friedrich Haendel, Georg-Philipp Telemann qui fut aussi organiste à Leipzig, Johann Mattheson. Depuis 1693 existe un opéra à Leipzig qui est florissant jusque dans les années 1720. L'opéra allemand de la première moitié du XVIIIe siècle apparaît fortement marqué par les emprunts italiens et français. Dans la seconde moitié du XVIIIe siècle, se développera le *Singspiel* qui se rattache à l'opéra-comique français, genre que Mozart portera à son point d'accomplissement. Mais dès la fin du XVIIe siècle, on observe que le terme de *Singspiel* est synonyme d'opéra allemand.

Les partisans de l'opéra en Allemagne

Aux antipodes de Gottsched qui témoigne à l'opéra – comme nous allons le voir – une profonde aversion, plusieurs auteurs allemands prennent nettement position en faveur de l'opéra. Parmi ceux-ci, on peut compter Barthold Feind, Ludwig Friedrich Hudemann et Johann Friedrich Uffenbach, ces deux derniers étant directement récusés par Gottsched dans ses *Contributions critiques* (*Critische Beyträge*).

Originaire de Hambourg, auteur de plus d'une vingtaine d'opéras,
B. Feind est l'auteur de *Pensées sur l'opéra* datant de 1708 (*Gedanken
von der Opera*), dans lesquelles il défend l'opéra dans une triple
perspective.[6] Dans une perspective historique: il décèle en celui-ci une
création éminemment moderne. Dans une perspective critique: il souli-
gne l'originalité profonde de l'opéra, art autonome qui ne chercherait
nullement à imiter la nature. Dans une perspective artistique: l'opéra
constitue, selon lui, une œuvre d'art à part entière. Aucun de ces argu-
ments ne semble avoir éveillé une quelconque résonance chez Gottsched
dont Feind fustige d'ailleurs l'un des plus précieux garants français: le
Marquis de Saint-Evremond, ennemi juré des opéras.

L.F. Hudemann prend la défense des opéras que Gottsched avait
vivement incriminés dans son *Art poétique critique* et étudie les avanta-
ges de l'opéra par rapport à la tragédie et à la comédie.[7] Poète établi à
Hambourg – fief des opéras –, Hudemann est lui-même l'auteur d'un
livret d'opéra, *Constantin le Grand* (*Constantinus der Große*), datant de
1732, précédé d'une préface qui est un plaidoyer en faveur des opéras.
Ses arguments sont méticuleusement commentés par Gottsched dans ses
Contributions critiques de 1734. Hudemann décrète l'opéra à la fois
supérieur aux drames antiques et aux formes dramatiques contemporai-
nes. Il trouve que le langage n'y est ni vulgaire comme dans la comédie,
ni emphatique comme dans la tragédie. Il reproche aux vers de ces
dernières leur manque de naturel. Il avoue apprécier les transformations
scéniques et le dénouement toujours léger des opéras. Enfin, il fait fi des
garants français de Gottsched qui n'auraient assisté, selon lui, qu'à des
opéras français de piètre qualité et n'auraient cherché qu'à se faire un
nom! Parmi ces garants, il cite, entre autres, les noms du diplomate et
grammairien François de Callières et du poète Boileau dont les positions
alimentent les diatribes de Gottsched contre l'immoralité de l'opéra.

6 Barthold FEIND: *Gedanken von der Opera*. In: *Deutsche Gedichte*. 1708, 1. Teil,
 Faksimiledruck der Ausgabe von 1708, Bern: P. Lang 1989, pp. 74-114.
7 Ludwig Friedrich HUDEMANN: *Von den Vorzügen der Oper vor Tragedien und
 Comedien* (1732). Voir: *CB*. 1734, 3. Bd., pp. 268-316: *Herrn D. Hudemanns
 Probe einiger Gedichte und poetischen Übersetzungen, denen ein Bericht beyge-
 füget worden, welcher von den Vorzügen der Opern vor den Tragischen und
 Comischen Spielen handelt*. Hamburg 1732.

De Callières est l'auteur d'une *Histoire poétique de la guerre nouvel-lement déclarée entre les Anciens et les Modernes*, datant de 1688. Le livre XI de son ouvrage qui est une réponse au poème de Charles Perrault sur le siècle de Louis XIV, recèle une critique acerbe de l'opéra. Callières y dénonce les voix trop faibles ou trop aiguës des actrices. Il déplore que tout le monde s'ennuie à l'opéra, mais que ce soit – hélas! – la mode d'y aller. Il voit dans les opéras une suite «de sottes aventures qui choquent le bon sens et la vray-semblance».[8] Ce même livre contient un entretien entre le musicien Lully et le poète Orphée au cours duquel Lully propose à ce dernier une association.[9] Lully reconnaît n'avoir composé que pour gagner de l'argent. Mais Orphée décline cette offre, se félicitant de ne connaître qu'un seul intérêt: celui de la gloire.

Quant à Boileau, il stigmatise dans sa dixième *Satire* (1694) les dangers de l'opéra, divertissement nocif pour les femmes pieusement élevées. Il instruit ici le procès d'un genre qu'il rend responsable de la corruption des mœurs. Selon Boileau, l'opéra prêcherait une morale dou-teuse. L'amour s'y manifeste trop souvent comme le dieu suprême:

> Et tous ces lieux communs de morale lubrique
> Que Lully réchauffa des sons de sa musique.[10]

Les réticences de Boileau transparaissent aussi dans son anecdote, connue de Gottsched, sur le prologue d'opéra.[11] Boileau y relate qu'en 1682, M^me de Montespan et sa sœur, lasses des opéras de Quinault, proposent au roi d'en faire composer un par Racine qu'elles protègent. Celui-ci demande le secours de Boileau qui s'attelle avec lui à un livret d'opéra dont le sujet est *La chute de Phaeton*. Mais ils rencontrent bientôt de grandes difficultés et Boileau commence à écrire un prologue

8 DE CALLIÈRES: *Histoire poétique de la guerre nouvellement déclarée entre les Anciens et les Modernes.* Paris 1688, p. 267.

9 Ce passage est traduit par Gottsched dans:*Versuch einer critischen Dichtkunst,* Leipzig, 4. Aufl., 1751, p. 749 et dans la revue *Der Biedermann,* 85. Blatt, 20. Dez. 1728.

10 BOILEAU: *Satire X,* v. 125-148. Cité dans: *Das Neueste aus der anmutigen Gelehrsamkeit.* 1751, Lenzmonat, V, p. 202: *Nachricht von den neuen Einrichtungen der parisischen Opernbühne.*

11 Voir: *Das Neueste aus der anmutigen Gelehrsamkeit.* 1753, Weinmonat, III, p. 742, note c.

d'opéra dans lequel la Musique et la Poésie se querellent sur l'excellence de leur art. La Musique est accusée de ne pouvoir narrer les passions, d'être incapable d'accents virils, de ne savoir chanter ni les héros ni les dieux. Musique et Poésie se séparent donc, mais à la fin, l'harmonie divine, descendue du ciel, les réconcilie pour divertir le roi. Finalement, ce projet commun aboutit à un échec – au grand soulagement de Boileau –, car le roi fait savoir qu'il garde sa confiance à Quinault.

Dans son compte rendu des positions de Hudemann, Gottsched contrecarre tous les arguments employés par son adversaire et lui reproche de ne plaider que pour de bons opéras, manifestement inexistants!

> Wo sind diese guten Opern? In Utopia...[12]

En 1735, Gottsched se vantera même d'avoir convaincu Hudemann et de l'avoir gagné à sa cause.

Le second détracteur de Gottsched dont la défense de l'opéra est commentée dans les *Contributions critiques* de 1735, est le poète de Francfort, J.F. Uffenbach, lui-même auteur d'un opéra, *Pisistrate, roi d'Athènes* (*Pisistratus, König von Athen*).[13] Uffenbach considère l'opéra comme un bel exemple de fusion des arts, une nouvelle forme de collaboration entre la musique et la poésie. Il s'insurge contre la malheureuse ignorance dont Gottsched ferait preuve dans le domaine musical.

Les aspects positifs de l'opéra

L'hostilité témoignée par Gottsched à l'opéra a particulièrement intéressé les critiques. Pourtant, ceci ne doit pas masquer l'existence d'aspects positifs décelés à l'opéra.

Dans sa contribution consacrée à Uffenbach, Gottsched, évaluant sa propre personne, prétend goûter sincèrement la musique:

12 *CB.* 1734, 3. Bd., p. 296.
13 Johann Friedrich UFFENBACH: *Von der Würde derer Singe-Gedichte*. Hamburg 1733. Voir: *CB.* 1735, 3. Bd., pp. 603-638: *Des Herrn Joh. Fr. von Uffenbach gesammelte Nebenarbeit in gebundenen Reden, nebst einer Vorrede von der Würde der Sinngedichte.* Hamburg 1733.

> Indessen gebe ich mich doch für keinen Feind der Musik aus, höre vielmehr sehr gern gute Stimmen singen und allerley Instrumente spielen.[14]

La qualité des prouesses techniques déployées à l'opéra, la somptuosité des mises en scène, soutenues par l'emploi des machines, suscitent une admiration spontanée, parfois non dénuée de jalousie. Ainsi, dans la deuxième partie de son *Théâtre allemand (Deutsche Schaubühne)*, Gottsched se réjouit du traitement réservé par le duc de Brunswick à sa tragédie, *La mort de Caton (Sterbender Cato)*, représentée avec «toute la magnificence d'un opéra».[15] Le disciple de Gottsched, Christian Gottlieb Ludwig, auteur d'une contribution défavorable à l'opéra, évoque le plaisir éprouvé à l'opéra italien par les spectateurs, même si ceux-ci ne comprennent pas la langue.[16] Dans sa contribution consacrée à Uffenbach, Gottsched cite en exemple de réussite un opéra italien présenté à Dresde, *Cajus Fabritius*, même s'il note que celui-ci aurait mérité que l'unité de lieu et la liaison des scènes y fussent mieux respectées.

Confronté au théâtre de son époque et notamment aux *Haupt- und Staatsaktionen* tant vilipendées, Gottsched admet même que les opéras, composés par des gens cultivés, sont aisément supérieurs aux productions contemporaines qui émaneraient trop fréquemment de comédiens ignorants:

> Und wer kan es leugnen, daß oft noch weniger Verstand und Ordnung, Geschmack und gute Sitten darinnen herrschen, als in den heutigen Opern?[17]

Mais pour Gottsched, il ne s'agit là que d'une victoire facile. Enfin, il fait paraître dans ses *Contributions critiques* de 1734 le compte rendu du discours latin sur les spectacles d'un Jésuite français, le Père Charles Porée, traduit en français par un autre Jésuite, le Père Brumoy, et en allemand par Johann Friedrich May. Dans la première partie de ce discours qui examine si le théâtre pourrait être une école de bonnes mœurs, Porée émet sur les opéras un avis favorable. L'opéra aurait ses

14 *CB.* 1735, 3. Bd., pp. 609-610.
15 «mit aller Pracht einer Oper» In: *Deutsche Schaubühne (DS)*. 2. Teil, Deutsche Neudrucke, Reihe XVIII. Jahrhundert, Metzler, Stuttgart, 1972, p. 23.
16 C.G. LUDWIG: *Versuch eines Beweises, daß ein Singespiel oder eine Oper nicht gut seyn könne.* In: *CB.* 1734, 2. Bd., pp. 648-661.
17 *CB.* 1734, 3. Bd., p. 275.

propres règles et susciterait curiosité et étonnement comme tous les spectacles extraordinaires de la nature. Par essence, l'opéra serait apte à dispenser la vertu:

> Alors l'Opéra même réunira l'utile à l'agréable pour insinuer dans les cœurs le pur amour de la vertu.[18]

Par conséquent, il affleure chez Gottsched quelques accès de mansuétude vis-à-vis de l'opéra. Il se targue d'avoir confronté les analyses de maints critiques afin de pouvoir aborder l'opéra sans opinions préconçues. Il tient grief à ses adversaires – notamment Hudemann – d'être sous la coupe des préjugés de leur éducation ou de leur milieu. Mais s'il reconnaît sporadiquement des qualités à l'opéra, il le proscrit tout aussi radicalement, sa démarche s'inscrivant dans le contexte général de ses efforts de régénération du théâtre. La nature de cette condamnation est triple: elle est à la fois philosophique, esthétique et morale.

La condamnation philosophique de l'opéra

Pour Gottsched, fortement influencé par la philosophie wolffienne et par la doctrine classique française propagée par Boileau, la raison constitue le critère absolu dans l'appréciation d'une œuvre d'art. Seule peut devenir objet de l'art une réalité ordonnée par l'esprit, soumise au contrôle de la raison. La logique doit dominer dans l'œuvre. Ceci explique en partie l'accueil bienveillant réservé dans les _Contributions critiques_ au compositeur et critique musical allemand Johann Adolph Scheibe, adversaire de la musique italienne et auteur d'une revue, _Der Critische Musikus_ (1738-40), parue à Hambourg, qui partage avec Gottsched le souci de la rationalité dans le domaine artistique:

> Er glaubt mit Recht, die Vernunft müsse auch unsere Ergetzlichkeiten regieren.[19]

18 Charles POREE: _Discours sur les spectacles_. Paris 1733, p. 22. In: _CB_. 1734, 3. Bd., pp. 3-27: _Des berühmten Französischen Paters Poree Rede von den Schauspielen: ob sie eine Schule guter Sitten sind, oder seyn können? Übers. nebst einer Abhandlung von der Schaubühne, herausgegeben von Joh. Friedrich Mayen_. Leipzig 1734.

19 _CB_. 1740, 6. Bd., pp. 453-464.

Aux yeux de Gottsched, l'opéra est une création extravagante. Dans sa contribution consacrée à Uffenbach, Gottsched se réfère à l'un de ses garants favoris, le bel esprit français Saint-Evremond, auteur de *Pensées sur les opéras* (1676-1677), traduites dans la deuxième partie des *Ecrits* de la Société Allemande:

> ... daß eine Torheit, die mit Tänzen, Maschinen und Aufzügen geschmücket ist, zwar eine sehr prächtige Torheit, aber doch allemal eine Torheit sei.[20]

Cette phrase de Gottsched reprend mot pour mot le verdict énoncé par Saint-Evremond:

> Une sottise chargée de Musique, de Danses, de Machines, de Décorations, est une sottise magnifique, mais toûjours sottise.[21]

Saint-Evremond est aussi l'auteur d'une comédie, *Les Opéras* (1676-77), traduite dans le *Théâtre Allemand*, dans laquelle la jeune héroïne Crisotine, à qui les opéras ont «tourné la cervelle», ne fait que chanter. Dans la version allemande, les noms ont été germanisés: les opéras parisiens deviennent ceux de Hambourg et le lieu de l'action est transféré de Lyon à Lübeck.

Bref, l'opéra est perçu par Gottsched comme une injure au bon sens. Il adopta déjà cette position dans une revue antérieure, *L'Honnête homme* (*Der Biedermann*), qui prétend que l'opéra flatte l'oreille, non l'entendement.[22] Dans sa contribution consacrée à Uffenbach, Gottsched use d'une métaphore: si un architecte voulait faire preuve d'imagination en construisant des colonnes plus larges en haut qu'en bas, son invention serait tout aussi inepte que l'est celle de l'opéra. Ce déficit de bon sens, qui semble inhérent à l'opéra, rejaillit également sur le plan stylistique. Dans son essai consacré au pathos dans les opéras, Gottched qui décortique, scène après scène, un opéra allemand, *Iphigenia*, se désespère de

20 *CB*. 1735, 3. Bd., p. 630.
21 SAINT-EVREMOND: *Sur les opéras*. (1676-1677). In: *Œuvres en prose*. Paris 1965, t. II, p. 151. Traduit in: *Der deutschen Gesellschaft Eigene Schriften und Übersetzungen*. Leipzig 1742, 2. Teil.
 SAINT-EVREMOND: *Les opéras*. (1677) In: *Œuvres*. Paris 1927, t. II, p. 163.
22 Voir: *Der Biedermann*. 95. Blatt.

trouver tant d'absurdités dans les arias.[23] De surcroît, le rejet de l'opéra repose sur le caractère incompréhensible des paroles chantées et le défaut d'intelligibilité dans la déclamation des acteurs. D'où l'impression fâcheuse pour le public d'entendre une sorte de galimatias parfaitement sibyllin. Dans ses *Pensées sur les opéras*, Saint-Evremond exprime une irritation similaire:

> La musique n'est plus aux oreilles qu'un bruit confus, qui ne laisse rien distinguer.[24]

Enfin, pour Gottsched qui recueille là l'héritage de la doctrine classique française, la condamnation de l'opéra se greffe aussi sur des critères esthétiques.

La condamnation esthétique de l'opéra

L'un des premiers griefs formulés par Gottsched ou ses garants – français et aussi italiens – concerne le manquement de l'opéra à l'un des fondements de la théorie classique, l'imitation de la nature. L'opéra s'écarte des règles imposées par la nature. Gottsched utilise ici – entre autres – une source italienne, l'historien et bibliothécaire du duc de Modène, Ludovico Antoni Muratori, auteur d'un ouvrage sur la poésie italienne contenant un chapitre hostile aux opéras. Ce chapitre est traduit en allemand dans les *Contributions critiques* de 1740.[25] L'érudit italien tient l'opéra pour une abomination sur le plan esthétique. Le chant y est jugé non naturel, car des pauses factices sont introduites au beau milieu des passions. Muratori insiste sur les nombreux travers qui accablent l'opéra: les dieux y tiennent un langage humain, on y voit des amants prêts à se tuer à tout moment sous prétexte que leur amour est malheureux, le lien unissant le chant et l'action est qualifié de ridicule:

23 «Denn wie kan die Flamme, die sein Herz entzündet, in Sonnen der Augen Kraft gewinnen?» In: *CB*. 1734, 3. Bd., p. 171. In: *Anti-Longin (...) nebst einer Abhandlung Herrn. Prof. Gottscheds von dem Pathos in den Opern*. Leipzig 1734.

24 SAINT-EVREMOND: *Sur les opéras*. In: *Œuvres en prose* (note 21), p. 150.

25 MURATORI: *Della perfetta poesia italiana spiegata e dimostrata con varie osservazioni*. Modène 1706. In: *CB*. 1740, 6. Bd., pp. 485-510: *Übersetzung des V. Hauptstückes aus dem III. Bd. von des Herrn Muratori vollkommener italienischen Poesie, die Opern betreffend*.

> Aber was ist lächerlicher, als zwo Personen zu sehen, die singend mit einander duelliren?[26]

Nul doute que l'attention témoignée à cette source italienne soit de nature stratégique puisque le blâme provient de la nation qui a vu naître les opéras!

Dans sa contribution consacrée à Hudemann, Gottsched distingue trois univers naturels pouvant être transposés au théâtre: celui de la cour – représenté dans les tragédies – celui de la ville – représenté dans les comédies – et celui de la campagne – représenté dans les bergeries. Or, l'opéra fait figure d'exception, car il est dénué de tout fondement dans la nature:

> Nun sage man mir, wo die Oper ihr Original hat?[27]

L'autre principe étroitement lié à celui de l'imitation de la nature est celui, capital, de la vraisemblance. Pour Gottsched, l'opéra pèche contre la vraisemblance. Par exemple, les dialogues y sont à tout moment interrompus par des arias. Dans sa contribution évoquée ci-dessus, Muratori signale plusieurs cas d'invraisemblances à l'opéra: des femmes sont déguisées en hommes mais les hommes eux-mêmes ressemblent à des femmes! Il y a des personnages qui s'endorment dès qu'ils en ont exprimé le désir. Dans les rêves apparaissent en un clin d'œil les personnes auxquelles on pense. Gottsched constate que les fréquents changements de décors – qu'il avait déjà copieusement réprouvés dans sa revue *L'Honnête homme* – transforment l'opéra en un véritable «pays des merveilles»:

> Wunderland, wo nichts natürlich zugeht, sondern alles einer Zauberey ähnlich sieht.[28]

Les machines, considérées dans l'*Art poétique critique* comme des «fautes théâtrales» qui «éblouissent la populace»,[29] sont accusées de

26 *CB., ibid*, p. 502.
27 *CB.* 1734, 3. Bd., p. 309.
28 *CB., ibid*, p. 295.
29 «Daher erhellet denn, daß die größte Schönheit der Opern, die den Pöbel so blendet, ich meine die Maschinen, nichts als theatralische Fehler sind; zumal die meisten recht bei den Haaren herzugezogen werden.» In: *CD.* (note 9), p. 31.

détourner l'attention des paroles et de la musique. Gottsched se réfère ici à deux sources françaises. Dans sa contribution consacrée à Uffenbach, il évoque les *Pensées sur les opéras* de Saint-Evremond pour lequel les machines sont à bannir.[30] D'autre part, sa contribution consacrée à Hudemann mentionne le *Traité du poème épique* (1675) du chanoine René Le Bossu. Dans cet ouvrage qui a inspiré à Gottsched sa théorie de la fable, Le Bossu loue l'art et les règles des Anciens; il analyse la nature, la matière et la forme des épopées. Il affirme la nécessité du respect de la vraisemblance pour toute fable dramatique et recommande d'éviter l'usage des machines au théâtre.[31]

Aux yeux de Gottsched, l'opéra symbolise la négation des règles transmises par les écrivains classiques français et fondées en raison. Gottsched oppose constamment la liberté de l'opéra à la régularité de la tragédie. Ce reproche est formulé dans d'autres revues. Dans *La Nouvelle Bibliothèque* (*Neuer Büchersaal*) (1745), Gottsched tourne en dérision l'opéra voltairien *Samson* (1732), mis en musique par Rameau, et soutient que l'écrivain français aurait été mieux inspiré d'écrire une tragédie.[32] Dans sa contribution consacrée à Hudemann, Gottsched se plaint du manque de règles précises qui pourraient s'appliquer à l'opéra, citant en exemples la *Poétique* d'Aristote et la *Pratique du théâtre* (1657) de l'abbé d'Aubignac, bréviaire de règles dramaturgiques classiques. Gottsched blâme, entre autres, l'absence de liaison des scènes et le non-respect des unités de lieu et de temps. Sans les règles, il redoute que tous les excès ne deviennent possibles:

> Man würde lauter Geschichte aus Schlaraffenland, darinn weder Ordnung noch Zusammenhang ist, aufführen müssen.[33]

30 «Les machines pourront satisfaire la curiosité des gens ingénieux pour des inventions de Mathématiques, mais elles ne plairont guere au Theatre à des personnes de bon goût.» SAINT-EVREMOND: *Sur les opéras*. In: *Œuvres en prose* (note 21), p. 162.

31 René LE BOSSU: *Traité du Poème épique*. Paris 1675, livre III, ch. VII, p. 334: *De la Vraisemblance*. Voir aussi livre V, ch. IV, p. 171: *Quand il faut user de machines*.

32 *Neuer Büchersaal der schönen Wissenschaften und freyen Künste*. 1745, 1. Bd., 1. St., II, pp. 32-33.

33 *CB*. 1735, 3. Bd., p. 616.

Gottsched se réfère ici au Père jésuite Claude-François Ménestrier, ancien professeur de rhétorique, qui, dans son ouvrage sur les *Ballets anciens et modernes selon les règles du théâtre* (1682), prétend retrouver l'existence de préceptes dans les danses antiques.[34] Ménestrier distingue des actes dans la conduite des ballets, mais aussi une unité de dessein, des «parties de qualité» et des «parties intégrantes». Du fait de son irrégularité, l'opéra trahirait donc la noblesse du modèle antique.

En réalité, l'opéra qui mélange deux arts différents, pose le problème crucial de la fusion de la poésie et de la musique. Il apparaît comme la combinaison bâtarde de deux genres, chacun ayant des exigences auxquelles l'autre ne saurait se plier. C'est la musique qui est jugée responsable de la déficience de l'opéra. C'est elle qui est accusée de détruire la grâce ineffable de la poésie:

> Nur das ist bey der Vereinigung dieser beyden Künste zu bedauren, daß die Schönheit der einen, nemlich der Poesie, durch das ausschweifende Wesen der andern gemeiniglich so verstümmelt, ja ganz zu Grunde gerichtet wird.[35]

La musique aurait asservi et humilié la poésie, devenue son «esclave».[36] Trop souvent, le poète n'aurait donc plus le loisir de s'exprimer et les vers – même les plus médiocres – se trouveraient ajustés à la facilité du chant et à la commodité du musicien. D'où l'indignation exprimée par Gottsched:

> Die Worte mögen bedeuten was sie wollen; wenn sie nur dem Sänger Gelegenheit geben, das Maul aufzuthun.[37]

Peut-être pourrait-on déceler ici chez Gottsched la trace d'une nostalgie du récitatif florentin des débuts de l'opéra dans lequel la musique était la servante du texte. Gottsched semble regretter que le rapport originel de

34 Claude-François MÉNESTRIER: *Des ballets anciens et modernes selon les règles du théâtre*. Paris: R. Guignard 1682. Voir: p. 125: «Toutes ces espèces de ballets ont des règles pour leur conduite, comme j'ay déjà fait voir.»
35 *CB*. 1735, 3. Bd., p. 610.
36 C'est un leitmotiv dans les *Contributions critiques*: «Magd ihrer Tonkunst.» In: *CB*. 1735, 3. Bd., p. 610. «Sklavinn de Musik.» In: *CB*. 1740, 6. Bd., p. 492. «Unterwerfung der Poesie unter die Herrschaft der Musik.» In: *CB.*, *ibid*, p. 496.
37 *CB*. 1734, 3. Bd., p. 289.

dépendance entre les deux arts soit inversé.[38] Dans ses _Pensées sur les opéras_, Saint-Evremond émet un avis identique et soutient que le poète est contraint de se déshonorer en faveur de mauvais musiciens:

> Si vous voulez savoir ce que c'est qu'un Opéra, je vous dirai que c'est un travail bizarre de Poësie et de Musique, où le Poëte et le musicien également gênés l'un par l'autre, se donnent bien de la peine à faire un méchant ouvrage.[39]

Enfin, la musique elle-même est suspectée de lasser rapidement le spectateur et de le distraire de l'action dramatique, phénomène inconcevable à la tragédie ou à la comédie. Ennuyé par le récitatif, le spectateur ne songerait qu'à partir. Gottsched se réfère ici au baron allemand cosmopolite, Carl Ludwig von Pöllnitz, grand voyageur à travers l'Europe, qui, dans ses _Mémoires_ rédigés en français, avoue s'être morfondu à l'opéra italien.[40] Dans sa contribution évoquée plus haut, C.G. Ludwig indique que la répétition de syllabes ou de mots dans les arias provoquent le dégoût des spectateurs et il déclare préférer les opéras français aux italiens car la tendance à la répétition y serait moins flagrante.[41] Par conséquent, même la notion de plaisir, revendiquée par les partisans de l'opéra, se trouve ici battue en brèche. Gottsched estime que la musique étouffe les émotions. À Hudemann qui dit savourer le dénouement joyeux des opéras, Gottsched répond par une définition du plaisir tragique: c'est la tristesse éprouvée face au malheur d'autrui qui suscite le véritable agrément.[42] Il évoque ici l'image développée chez Lucrèce du spectacle paradoxalement agréable de navigateurs en péril sur une mer déchaînée. Pour Gottsched, le plaisir tragique – d'essence noble – est

38 «Unconsciously, perhaps, he was leading opera back to its sources.» In: Alfred R. NEUMANN (note 2), p. 305.
39 SAINT-EVREMOND: _Sur les opéras_. In: _Œuvres en prose_ (note 21), p. 154.
40 «Quoique je sois passionné pour la musique italienne, je vous avoue pourtant que je ne laisse pas aussi de m'ennuyer à leurs Operas.» In: _CB_. 1735, 3. Bd., p. 634. Voir: Charles-Louis, baron de PÖLLNITZ: _Mémoires contenant les Observations qu'il a faites de ses Voyages et le caractère des personnes qui composent les principales cours de l'Europe_. Londres 1730. Voir: lettre XXXI, tome 3, p. 14.
41 «Das Ueberflüßige verursachet nur Verdruß.» In: _CB_. 1734, 2. Bd., p. 655.
42 «Muß es nicht angenehm seyn die großen Unglücksfälle der Könige und Helden [...] mit anzusehen; und bey sich in der Stille zu empfinden, daß man mit ihnen nicht tauschen möchte.» In: _CB_. 1734, 3. Bd., p. 300.

incomparablement supérieur à la jouissance futile ressentie à l'opéra. Chez lui, la condamnation philosophique et esthétique de l'opéra va de pair avec la condamnation morale.

La condamnation morale de l'opéra

Dans son chapitre consacré à l'opéra, Muratori explique que la musique antique, admirée des Grecs, était capable de purifier les âmes et avait été inventée pour vénérer les dieux. Or l'opéra contemporain, marqué par l'afflux de divinités païennes, le foisonnement du merveilleux, aurait gâché cette honorable mission et se serait flétri dans la pratique. La principale doléance formulée contre l'opéra concerne le plaisir sensuel qui lui est propre. L'opéra est une création qui flatte les sens mais qui ne satisfait jamais l'esprit:

> So ist denn die Oper ein bloßes Sinnenwerk. Der Verstand und das Herz bekommen nichts davon.[43]

L'opéra est présenté comme le temple du vice, un poison corrompant les mœurs des spectateurs et éveillant la volupté dans les jeunes âmes. Dans la seconde partie de son discours sur les spectacles qui se préoccupe de la véritable nature du théâtre, Porée dévoile la réalité de l'opéra et pointe sa bassesse de mœurs. Au sein d'une nature vibrant à l'unisson, il décrit la volupté, cernée de mille cupidons, siégeant sur un trône de roses, tenant dans une main une lyre, dans l'autre un gobelet empli d'un philtre vénéneux, ayant à ses pieds la raison enivrée, à demi assoupie, et distillant le poison d'une doctrine épicurienne:

> ... leur Théâtre est un jardin public où il n'est pas question d'arbres fruitiers, mais d'allées riantes, de parterres semez de diverses fleurs, de jets d'eau variez en cent manieres, de bosquets qui retentissent du chant des oiseaux, de statües qui ayent de l'ame et de la vie, de tout enfin ce qui peut contribuer à l'élégance du lieu et à l'agrément de la vûe.[44]

43 *CD* (note 9), p. 743. *Cf. CB.* 2. Bd., p. 651: «sinnlichen Vergnügungen.» *Cf. CB.* 6. Bd., p. 491: «Alle Sorgfalt wird auf das Vergnügen der Ohren gewendet.»
44 Charles PORÉE (note 18), p. 39. Traduit in: *CB.* 1734, 3. Bd., p. 17.

Ce thème de la volupté est lié au règne sans partage de l'amour dans les opéras. Gottsched trouve affligeant que les auteurs d'opéra en mettent partout. Cette critique est partagée par Boileau, opposé à la galanterie, qui attaqua méchamment Quinault, dont il détestait le style langoureux, dans son *Dialogue des héros de roman* (1664). L'amour – même immoral, dans le cas de l'adultère – se trouverait ainsi dépeint sous son meilleur jour. Les héros des opéras sont jugés stéréotypés: ce sont des amoureux transis, ridiculisés par la mollesse de leur passion.[45] D'où le découragement exprimé par Gottsched:

> Da liebet, da buhlet, da seufzet alles...[46]

Gottsched note qu'il est inconcevable de composer un opéra sans amour, alors qu'il existe bel et bien des tragédies qui en sont dépourvues, telles celles de Corneille où ce motif n'est qu'accessoire. La comparaison permanente établie entre l'opéra et les genres nobles – tragédie et comédie, rivales triomphantes et inégalables – tourne toujours à la supériorité écrasante de ces dernières. L'opéra accuse pour Gottsched un grave déficit de moralité. Ce déficit est aussi lié à la trivialité des cantatrices et du langage. Dans la deuxième partie de son *Théâtre allemand*, Gottsched raille la basse extraction de ces cantatrices qu'il soupçonne d'avoir eu pour ancêtres de vulgaires maraîchères. Critiquant la crudité des paroles, il cite, à titre d'exemple, les vers d'un opéra de Halle, datant de 1675, *Jacobs Hochzeit in Saran*, dans lequel le héros – Jacob – s'écrie:

> Wenn soll ich voll Vergnügen
> Mit meiner Braut in einem Bette liegen?[47]

Le théâtre doit servir pour Gottsched à l'édification morale du spectateur. Or, tragédie et comédie ont d'éminents mérites. La tragédie est censée imprimer des sentences morales dans l'esprit du spectateur. Elle lui inculque l'amour de la vertu et la haine du vice, en excitant terreur et pitié. Elle éveille et purifie les passions. La comédie provoque un rire utile en raillant les travers humains. Comment peut-on édifier le spectateur? Par la fable qui transmet une vérité morale et que Gottsched définit

45 «Die phantastische Romanliebe behielt fast allein Platz.» In: *CD* (note 9), p. 731.
46 *CB*. 1734, 3. Bd., p. 299.
47 *Ibid*., p. 279.

dans son *Art poétique critique* comme «un événement possible et vraisemblable, sous lequel est cachée une vérité morale et utile».[48] Or l'opéra prend le contre-pied de cette théorie en ne transmettant aucune morale.[49] Il est jugé incapable de purifier les passions: un affect, éveillé par une aria, s'éteint au moment du récitatif. Nulle catharsis n'est donc envisageable.[50] La contribution de C.G. Ludwig, évoquée plus haut, se clôt ainsi sur ce jugement sans appel:

> Ich schlüsse, und glaube genugsam erwiesen zu haben, daß die Oper nichts natürliches, nichts verständiges und nichts nützliches sey.[51]

Sans doute ne faut-il pas sous-estimer la dimension stratégique de cette condamnation morale de l'opéra. Celui-ci concurrence dangereusement le drame que Gottsched souhaite réhabiliter. En butte aux attaques piétistes dirigées contre la moralité du théâtre, Gottsched saisit dans l'opéra le moyen de détourner les assauts et de damer le pion à ses ennemis. Néanmoins, parallèlement à cet anathème jeté sur l'opéra, on constate aussi chez Gottsched une sorte de tentative de récupération de l'opéra, reflet d'un amour-propre national. Cette tentative est surtout perceptible dans des revues ou ouvrages parfois postérieurs aux *Contributions critiques*.

La récupération patriotique de l'opéra

Ainsi, Gottsched, qui s'engage dans une bataille pour la primauté chronologique, tient – contrepoint paradoxal – à faire passer l'opéra pour une invention allemande. Dans son *Art poétique critique*, il évoque l'émulation culturelle par rapport aux nations voisines et forçant la note, prétend que les Allemands furent les créateurs du genre à Nuremberg.[52] C'est

48 *CD* (note 9), p. 150.
49 «... daß die Opern den lehrenden Endzweck verhindern.» In: *CB*. 1734, 2. Bd., p. 656.
50 «Denn weder Schrecken noch Mitleiden, noch eine andere edle Gemüthsbewegung kann bey den Zuschauern erweckt werden, wenn das Stück gesungen wird.» In: *CB*. 1740, 6. Bd, p. 498.
51 *CB*. 1734, 2. Bd, p. 661.
52 Voir: *CD* (note 9), II. Abschnitt, IV. Hauptstück: *Von Opern oder Singspielen, Operetten und Zwischenspielen*.

dans cette perspective que pourrait s'expliquer son empressement à établir des registres de tous les spectacles allemands, y compris ceux des opéras. La première partie des *Documents pour servir à l'Histoire de la poésie dramatique allemande* (*Nöthiger Vorrat zur Geschichte der deutschen dramatischen Dichtkunst*) contient une série d'indications bibliographiques sur les opéras. La deuxième partie du *Théâtre allemand* comporte un registre des opéras de Hambourg de 1678 à 1719, précisant l'année, le nom de l'opéra et son auteur. Dans la troisième partie, Gottsched souligne qu'il est dans l'attente d'un registre des opéras de Brunswick. La cinquième partie contient un registre des opéras de Leipzig (de 1693 à 1718, sans les noms d'auteurs) et de Weißenfels. On trouve également sous la plume de Gottsched l'espoir sincère d'une amélioration de la qualité des opéras. Ceci pourrait justifier l'avis de certains critiques estimant que l'intransigeance de Gottsched s'affaiblit avec le temps. Dans la deuxième partie du *Théâtre allemand*, Gottsched affirme que les nouveaux opéras sont supérieurs aux anciens. Hudemann insiste sur les progrès stylistiques accomplis par les opéras. Il juge stupide de vouloir mêler des arias italiennes aux opéras allemands, puisque le texte italien est incompréhensible; il recueille ici l'assentiment de Gottsched qui plaide pour l'introduction de textes allemands dans les opéras et les cantates.

Si l'opéra essuie un feu nourri sur bien des plans, il sert donc ici, en dépit de ses défaillances, les ambitions patriotiques de Gottsched qui vante la musique et les musiciens allemands et qui veut démontrer que sa nation est apte à rivaliser avec les autres, voire à les surpasser:

> So würden wir bald die Zeit erleben, daß ganz Europa um der deutschen Musik halber, auch lauter deutsche Texte singen würde.[53]

Bref, l'opéra retrouve grâce aux yeux de Gottsched, il revient dans le giron des Allemands.

En définitive, et malgré cette récupération patriotique, on ne peut s'empêcher de constater que Gottsched ne médite pas sur la nature profonde de l'opéra. Du fait de son attachement à des exigences difficilement conciliables à l'opéra – celui-ci est vu à travers le filtre des canons

53 *CB*. 1740, 6. Bd., p. 465.

classiques français du moralisme, de la vraisemblance, de la régularité, de la fidélité aux Anciens – Gottsched ne saisit en l'opéra qu'une sous-tragédie ou une sous-comédie. Il le juge à l'aune de catégories esthétiques déjà obsolètes ou inadaptées à sa nature. Aussi l'avis qu'il émet à l'issue de cet opéra réussi vu à Dresde – cas rarissime – est-il révélateur: Gottsched est persuadé que celui-ci aurait encore davantage agi sur les âmes en tant que tragédie:

> Eine so schöne Arbeit hätte nicht gesungen werden dürfen, um zu gefallen.[54]

Par conséquent, sans la musique – jugée bien encombrante – un opéra pourrait être une tragédie ou une comédie tout à fait convenable! Gottsched réduit l'opéra au livret, ce qui revient à nier son génie. Cette position étriquée, nourrie par des sources françaises défavorables à l'opéra et par d'autres encore, notamment anglaises, italiennes, que nous n'avons pas étudiées ici, a sans doute contribué à affermir une réputation d'écrivain dogmatique. En revanche, pour certains critiques, Gottsched a eu le mérite d'avoir cherché à théoriser l'opéra et il est la première personnalité littéraire allemande à s'y être intéressée.[55] Il demeure en tout cas piquant de remarquer que le développement de la pensée esthétique allemande sur l'opéra (celle d'E.T.A. Hoffmann, de Hugo von Hofmannsthal, de Richard Wagner) ait finalement pour origine une conception gottschédienne fondamentalement erronée. Certes, Gottsched n'envisage pas de pouvoir refouler définitivement l'opéra – ce qui relèverait de la responsabilité des princes. Dans sa contribution consacrée à Uffenbach, il feint la modestie, promet même d'abandonner toute polémique à ce sujet[56] – mais il ne tiendra pas parole et fera paraître en 1740 la traduction de Muratori! Il décline l'épithète peu flatteuse de «dictateur de la République des lettres»,[57] mais il puise l'audace de se

54 *CB*. 1735, 3. Bd., p. 629.

55 «However, Gottsched's most important contribution to the history of opera in Germany was the fact that he was the first major literary figure to occupy himself with the problems of opera.» In: Alfred R. NEUMANN (note 2), p. 307.

56 «... daß dieses das letztemal ist, daß ich wider die Opern die Feder angesetzt habe.» In: *CB*. 1735, 3. Bd., p. 638.

57 «Bin ich denn ein solcher Dictator der poetischen Republik?» In: *CB*., *ibid*, p. 637.

situer au même niveau que l'Académie française dont le Jugement sur le Cid aurait amendé le goût de la nation voisine. Et il rêve de rendre service à la sienne en la guérissant progressivement de ce mal funeste que constitue, à ses yeux, l'opéra:

> Eine Krankheit, die langsam entstanden ist, muß auch langsam geheilet werden.[58]

58 *CB.*, *ibid*, p. 615.

La discussion sur le théâtre dans la revue zurichoise *Freymüthige Nachrichten Von Neuen Büchern, Und Andern zur Gelehrtheit gehörigen Sachen* (1744-1763)

Michel GRIMBERG

La revue zurichoise *Freymüthige Nachrichten*[1] relève plutôt du genre des publications savantes et n'est donc pas à proprement parler un périodique littéraire. Ses rédacteurs avaient pour ambition de fournir au public suisse une première information, souvent détaillée, sur les nouveautés allemandes et étrangères dans des domaines très variés: philosophie, théologie, philologie, histoire, sciences de la nature, techniques, belles-lettres, arts. D'après Jürgen Wilke,[2] il est probable que l'éditeur Johannes Heidegger (1715-1779) et son associé, l'archiviste Salomon Wolf (1716-1777), aient assuré la direction du périodique sans discontinuité, il semble que Bodmer et Breitinger aient été des contributeurs réguliers, tout du moins dans les premières années, et que Breitinger ait rédigé les préfaces des premiers volumes; tous les ans, les cinquante-

1 *Freymüthige Nachrichten Von Neuen Büchern, Und Andern zur Gelehrtheit gehörigen Sachen.* Zürich, Bey Heidegger und Compagnie. La revue paraît toutes les semaines pendant vingt ans, sous la forme d'un simple in-quarto, le texte étant imprimé sur deux colonnes. Nous avons dépouillé l'édition en dix volumes conservée à la Bibliothèque Nationale de France (Paris) sous la cote 8°-Q-22200. Nous citerons en indiquant entre parenthèses l'année, la semaine et la page.

2 *Cf.* Jürgen WILKE: *Literarische Zeitschriften des 18. Jahrhunderts (1688-1789),* Stuttgart: Metzler 1978, Teil II, pp. 41-44.

Théâtre et «Publizistik» dans l'espace germanophone au XVIII^e siècle / Theater und Publizistik im deutschen Sprachraum im 18. Jahrhundert. Etudes réunies par Raymond HEITZ et Roland KREBS / Herausgegeben von Raymond HEITZ und Roland KREBS. Berne: Peter Lang (Convergences, vol. 22) 2001. ISBN 3-906767-49-3.

deux numéros de la revue étaient en effet rassemblés, publiés sous forme d'in-quarto et, les six premières années, dotés d'une longue préface. Quelles que soient les difficultés d'attribution, la tonalité anti-gottschédienne constante et l'utilisation d'arguments que l'on retrouve dans d'autres écrits sous la plume de Bodmer et de Breitinger laissent à penser que les rédacteurs étaient issus de leur cercle.[3] Très vite, le public visé dépasse le cadre de la simple Suisse; le périodique connaît un succès certain dans l'ensemble de l'Empire, dû à la qualité des textes proposés. Au reste, il est constitué, à côté de recensions rédigées à Zurich, de comptes rendus extraits de revues publiées dans les villes du Nord et du centre de l'Allemagne (Hambourg, Dresde, Berlin, Göttingen, Leipzig et Francfort).

Sur les 8500 pages que comptent les vingt volumes du périodique, la part prise par la littérature théâtrale est modeste. Nous avons répertorié une centaine d'articles, qui vont de l'essai d'une certaine ampleur (plusieurs pages) à la simple notice de quelques lignes. Mis à part un creux dans les années 1750-1752, la production est répartie également dans le temps, à raison de cinq à six contributions par an. Les années 1746 et 1755 font exception avec respectivement dix et onze contributions. Le lecteur se voit offerts des développements concernant soit la production dramatique (70% du total), soit la discussion esthétique et l'histoire théâtrale (30% du total). On propose des comptes rendus de pièces paraissant en brochure individuelle ou rassemblées en recueils. La comédie et la tragédie sont traitées à part égale, la pastorale et l'opéra sont plutôt négligés. Les auteurs allemands sont représentés d'un côté par l'école gottschédienne, de l'autre par la jeune génération qui s'en émancipe peu à peu: J. E. Schlegel, C. F. Weiße, J. F. Cronegk, Gellert, Lessing et Klopstock. Les tragiques français, Corneille, Racine, Crébillon et surtout Voltaire constituent des références pratiques et théoriques; les auteurs comiques sont également très présents, notamment lorsque la traduction de leurs œuvres complètes paraît. Les pièces de Marivaux, Saint-Foix,

3 *Cf.* Carl LANG: *Die Zeitschriften der deutschen Schweiz bis zum Ausgang des 18. Jahrhunderts (1694-1798)*, Leipzig 1939, p. 151: «[...] ein Literaturblatt, welches von den Männern um Bodmer und Breitinger verfaßt und herausgegeben wurde und in der Entwicklung der Buchbesprechung den älteren Organen gegenüber einen bedeutenden Schritt vorwärts getan hat.»

Destouches et Regnard, c'est-à-dire, si l'on excepte Molière, les auteurs de comédies français les plus traduits pendant cette période,[4] font l'objet de recensions. Les nouveautés théâtrales de Diderot ne sont pas non plus ignorées. Les tragiques grecs (Sophocle et Euripide), les comiques latins (Plaute et Térence), les Anglais (Shakespeare, J. Thomson, E. Moore) complètent ce panorama de la production dramatique. Parmi les écrits sur le théâtre, ce sont surtout les auteurs allemands qui figurent dans les comptes rendus: ainsi on trouve la conférence de Gellert sur la comédie larmoyante, l'essai de J. F. Löwen sur l'éloquence du corps ou encore la défense d'Arlequin publiée par J. Möser. Le sommaire, voire le contenu de quelques revues allemandes sont également annoncés et donnent aussi l'occasion de réflexions sur le théâtre. Au besoin, on insère une correspondance fictive, afin d'aborder un point précis. Nous entendons ici traiter les sujets jugés importants par les rédacteurs de la revue et commencerons par la tragédie qui, tradition oblige, demeure au milieu du siècle le genre noble par excellence, tant au plan des productions qu'au niveau de la réflexion esthétique.

Pendant les premières années de la revue, la discussion sur la tragédie prend le plus souvent un caractère polémique, violemment anti-gottschédien. Il s'agit de déconsidérer toute production des époux Gottsched et de leurs disciples. La recension d'un ouvrage de Bodmer sur le théâtre allemand[5] donne dès 1744 le ton (1744, VIII, 57-58):

> [...] die [Abhandlungen stimmen] in ihrer Hauptabsicht vollkommen dahin überein, daß sie das Elend derjenigen theatralischen Stücke, die seit einigen Jahren unter Anführung Herrn Prof. Gottscheden auf der deutschen Schaubühne sind aufgeführt worden, freymüthig und zur allgemeinen Ueberzeugung entdecken, und genugsam erweisen, daß diese Stücke allen ihren Credit, den sie noch erhalten haben, der lebhaften und bezaubernden Action der Neuberischen Bande lediglich zu danken haben. (*Ibid.*)

De même, la publication en 1745 du dernier tome de la *Deutsche Schaubühne* est le prétexte d'une attaque en règle contre Gottsched. Sa

4 *Cf.* notre étude, Michel GRIMBERG: *La réception de la comédie française dans les pays de langue allemande (1694-1799)*, Bern: Peter Lang 1994, pp. 63-66 et 76-78.

5 J. J. BODMER: *Critische Betrachtungen und freye Untersuchungen zum Aufnehmen und zur Verbesserung der deutschen Schaubühne; mit einer Zuchrift an die Frau Neuberin.* Bern 1743.

tragédie *Die parisische Bluthochzeit König Heinrichs von Navarra* est,
entre autres, rejetée parce que son auteur confond le métier d'historien
et celui de poète, ignorant ainsi la distinction établie par Aristote:

> Der Geschichtsschreiber und der Poet sind nicht darinnen unterschieden, daß der
> eine in Prose und der andere in Versen schreibt, sondern daß der erste schreibet,
> was geschehen ist, und der andre, was hat geschehen können. (1745, XXXVII,
> 295)[6]

La critique d'*Agis*, une autre tragédie de Gottsched, est sans appel et
fournit une poétique de la tragédie *in nuce*:

> [...] oratorische Formeln treten in die Stelle der Empfindungen; und die
> Gemüthsempfindungen selber werden unter der Form von Ueberlegungen vorge-
> tragen. [...] Agis ist in keiner Gefahr, bis im fünften Aufzuge. [...] Von dem
> Verfasser zu fodern, daß er uns in den ersten Scenen um seine Hauptpersonen
> bekümmert machen, daß er disen Kummer von einem Auftritt, von einem
> Aufzuge zum andern vermehren, daß er uns ohne Unterbrechen des Affects von
> einem Grade des Mitleidens zum andern fortführen sollte, das wäre zu unbeschei-
> den gefodert; wir wollen zufrieden seyn, wenn er uns beym Ende des Trauer-
> spiels in den Affect gesetzet hätte, in welchen uns die Französischen gute Stücke
> in dem ersten Aufzuge versetzen. Den Affect in den fünf Aufzügen eben
> dergleichen Stuffen zu beobachten, die Scenen desselben so zu ordnen, daß das
> affectreiche immer wächst und steiget; die Sachen in einer Verknüpfung vorzu-
> tragen, welche die Leidenschaft unterschütze, es für nichts zu achten, daß man
> die Sache so wahrscheinlich verbunden hat, daß der Verstand damit zufrieden
> seyn kann, sondern zu trachten, daß das Herz je mehr und mehr in Bewegung
> gesetzet werden, das sind Geheimnisse von welchen dem Verfasser noch niemals
> ein Gedanke aufgestiegen ist, daß es dergleichen gebe. (1745, XXXVII, 296)

On retiendra que l'auteur de tragédie doit à la fois satisfaire aux exigen-
ces de la raison en organisant de façon vraisemblable et progressive les
actions et les affects et susciter progressivement la pitié pour ses person-
nages qu'il aura su rendre intéressants, notamment en plaçant son prota-
goniste dans une situation de péril.[7] L'hommage rendu aux tragiques
français prolonge un jugement formulé l'année précédente lors de la

6 Plus tard, dans la *Hamburgische Dramaturgie* (9ᵉ et 89ᵉ feuilletons), Lessing
 approfondira la discussion sur ce principe énoncé par Aristote au chapitre 9 de sa
 Poétique.

7 Ce passage contient de très nombreux éléments que Lessing reprendra dans la
 définition du travail de l'auteur tragique qu'il livre au 32ᵉ feuilleton de la
 Hamburgische Dramaturgie, Stuttgart 1986, p. 166 *sq.*

publication des œuvres dramatiques de Racine: «[...] dieser Poet, dem wir mit Rechte eine Gewalt über alle menschliche Leidenschaften zuschreiben können.» (1744, XXIX, 231-232) et constitue une pique supplémentaire contre Gottsched, qui affirmait, à la même époque, que les auteurs dramatiques allemands n'avaient plus besoin de s'inspirer des modèles étrangers. Les disciples du maître de Leipzig ne sont pas non plus épargnés; la parution en 1746 de *Vitichab und Dankwart, die allemanischen Brüder* de Benj. Ephr. Krüger fait l'objet d'une longue recension (1747, LI, 402-405) où les pièces des époux Gottsched et la *Critische Dichtkunst* sont éreintées. Cette tragédie est, d'après le contributeur, un collage de textes tirés du *Cid*, d'*Alzire*, de *Timoleon* de Behrmann et des comédies de Ch. Weise. Cette accusation de collage est un classique de la critique zurichoise, au reste Gottsched est surnommé dans un autre article «der Zusammenstoppler des deutschen Cato» (1746, I, 2). La tragédie de Krüger n'est triste que par le nombre de morts, l'orthographe est fautive, la confusion des cas grammaticaux permanente. Dans le volume suivant, on utilise l'arme de l'ironie en donnant la parole à un défenseur fictif de la tragédie, qui serait à la recherche d'auteurs capables de transformer en pièces régulières les *Haupt- und Staatsaktionen* et les comédies à Arlequin:

> Die ganze Arbeit kömmt nur darauf an, daß die Stücke in fünf Acte abgetheilet werden, das Theater nicht verändert und nicht leer gelassen wird, die Historie nicht über einen Tag währt, und der Harlequin heraus gebracht wird. (1747, XV, 118-119)

Les principes énoncés par Gottsched dans sa *Poétique* sont ici tournés en ridicule puisqu'on n'en garde que l'aspect mécanique. En creux, on souligne que la qualité dramatique dépend d'autres aptitudes. Ces attaques peuvent être rapprochées du très long compte rendu du *Mahomet* de Voltaire (1744, III, 17-19) où le contributeur fait l'éloge de la langue employée, de la capacité de dessiner des caractères intéressants et constants, ainsi que du noble but que s'est fixé l'auteur en luttant contre le fanatisme et la superstition; on n'oublie pas de relever l'accueil que lui a réservé un public de qualité: «[das Stück ist] von den größten Leuten so wohl geistlichen als weltlichen Standes, mit allgemeinem Beyfalle aufgenommen worden.» (*Ibid.*)

> Er [= Voltaire] will den Menschen, und besonders seinen Landesleuten einen
> Abscheu vor den Schwärmereyen und dem Aberglauben beybringen, deßwegen
> stellet er ihnen die Grausamkeiten und Ungerechtigkeiten, die daher entstanden
> sind, vor die Augen, und hoffet, je mehr er dieselben verhaßt, und der Natur
> zuwider abbildet, einen desto grössern Eindruck in den Gemüthern zu machen.
> Hierzu kommt noch, daß die Laster […] nicht ungestraft bleiben […]. Die
> Geschichte zeiget, daß die Franzosen selbst von dergleichen Lastern beflecket
> worden, und es in dieser Art der Grausamkeit, wo nicht den barbarischen
> Völkern zuvor, doch gleich gethan. (*Ibid.*)

Rappelons que les préfaces de 1748 et de 1749 sont partiellement consacrée à la tolérance religieuse. La Zurich protestante ne pouvait être que très sensible au sort des calvinistes français depuis la révocation de l'édit de Nantes. Gottsched, dans sa pièce sur les guerres de religion françaises, ne se proposait pas de dénoncer en premier lieu le fanatisme, et s'il défendait les valeurs de tolérance et de liberté religieuses, c'était avant tout parce qu'elles assurent le bien-être économique et la paix civile. Le discours poétique de Voltaire emporte, lui, l'adhésion du rédacteur de l'article parce qu'il vise au général. La distinction théorique opérée par Aristote fonctionne bien ici dans la pratique critique du périodique.

Si l'opposition aux productions d'inspiration gottschédienne marque la première période de la revue, il faut remarquer que peu à peu le débat se déplace et s'enrichit. À partir du milieu des années cinquante, les tragédies allemandes présentées ne sont plus issues du cercle de Leipzig; elles voisinent à présent avec les premiers volumes traduits de l'anglais. En 1745, on ne pouvait présenter une collection théâtrale en langue anglaise publiée à Londres qu'en donnant des points de comparaison avec la littérature française: «Schakespear, Ben Johnson, Fletscher, Beaumont und andre waren der Engelländer Corneilles und Molieres.» (1745, XIV, 106-107). En effet, le public allemand ne disposait que de la traduction de *Jules César* de Shakespeare.[8] En 1756, la situation a changé: l'édition des tragédies de J. Thomson, préfacée par Lessing, trouve un écho très favorable dans le périodique (1756, VL, 313-314), qui est ici assez représentatif des nouvelles conceptions dramatiques en matière de tragé-

8 [Caspar Wilhelm von Borck]: *Versuch einer gebundenen Uebersetzung des*
 Trauer-Spiels von dem Tode des Julius Cäsar. Aus dem Englischen Wercke des
 Shakespear. Leipzig 1741.

die. Les catégories utilisées pour condamner Gottsched sont ici réemployées dans un sens positif. Thomson, grand connaisseur de l'âme humaine, est passé maître dans l'art «jede Leidenschaft vor unseren Augen, entstehen, wachsen und ausbrechen zu lassen.» (*Ibid.*) Il sait intéresser le spectateur, conserver cohérence, logique et constance à ses caractères, insérer les sentences morales les plus sublimes, tout en conférant à ses pièces une réelle régularité («und sie sind über dieses auch noch regelmäßig», *ibid.*). La réception de la tragédie d'Edward Moore, *The Gamester,*[9] est légèrement différente (1755, XXXII, 251-252). Cette pièce, qui connaîtra un très grand succès dans la seconde partie du siècle, vaut par sa remarquable peinture des caractères et ses scènes fortes et touchantes. Toutefois, on critique les changements de lieu trop fréquents («die Bühne verändert sich nicht öfterer, als vierzehnmal», *ibid.*) et surtout le dénouement de la pièce qui relève pour le contributeur de l'horrible («gräßlich») et non du tragique. On aurait préféré, dit-il, une fin à la *Sidney,* faisant allusion à la comédie de Gresset qui s'achève, après un suicide manqué, par une réconciliation du protagoniste avec son entourage. Beverley ayant compris le chemin qui mène à la vertu devrait être épargné. Cette conception est caractéristique d'une tendance générale, perdurant tout au long de la seconde moitié du XVIIIe siècle, qui privilégie la mesure dans l'épreuve et l'évitement de l'accumulation de morts au dernier acte, l'exemple le plus célèbre est Shakespeare dont les fins de tragédie étaient souvent modifiées pour le plaisir dramatique du public.

Dans le dernier volume de la revue (1763, III, 22-24), on insère une lettre fictive consacrée au théâtre de Shakespeare, qui résume assez bien l'opinion généralement défendue dans le périodique. L'auteur anglais dépasse certes tous les autres poètes dans le sublime comme dans le comique, si l'on considère des scènes isolées seulement. En effet, les pièces manquent de régularité et de cohérence. Wieland aurait dû ne traduire que des morceaux choisis. Et, s'appuyant sur Pope, le critique

9 *Neueste Proben der Englischen Schaubühne,* oder D. Benjamin Hoadlys Lustspiel, *Der argwöhnische Ehemann,* und Edward Moorens Trauerspiel, *Der Spieler;* im Deutschen dargestellt. Hamburg, bey Christian Herold 1754. Les pièces sont traduites par J. J. Bode.

souhaite que les Allemands évitent de tomber dans la «Shakespearo-
manie» – mot qu'il emprunte aux Anglais – au moment même où les
Anglais s'en départent.

Dans ce contexte d'enrichissement dramatique, les nouveautés alle-
mandes ne sont pas toujours bien perçues. *Miß Sara Sampson* et
Philotas sont rejetés à cause de leur manque de cohérence et leur
invraisemblance:

> [...] der Miß Sara Anhänglichkeit an einen Bösewicht, die Schwachheit, womit
> sie sich von einem Betrieger und Räuber betriegen läßt, die Widersprüche
> zwischen ihrem Kopfe und Herzen – des Philotas Leichtsinnigkeit, seine
> Niederträchtigkeit, sein schwindlichter Kopf, fallen ins comische und aben-
> theuerliche, sein Selbstmord [...] ist nicht nur unexemplarisch, und lasterhaft,
> sondern ungereimt und ausschweifend. (1759, XXXVIII, 298-299)

Les tragédies de Weiße[10] ne sont pas mieux traitées (1761, VII, 52-54).
Là encore l'incohérence dans la peinture des caractères et l'horreur
gratuite sont dénoncées: «Es muß ein stürmisches, fiebrisches Parterre
seyn, das an disen widersinnigen, grimmigen Bewegungen Geschmack
haben kan.» (*Ibid.*)

La publication à la fin des années cinquante de bonnes traductions du
théâtre de Sophocle[11] par un ami de Salomon Geßner, Johann Jakob
Steinbrüchel, est saluée avec enthousiasme dans la revue et donne lieu
dans le même temps à une critique radicale des tragiques français du
siècle précédent (1759, XXXV, 276-278). On reproche aux Français,
surtout à Racine, d'avoir fondé leurs intrigues sur l'amour et d'avoir
puisé leurs sujets dans la mythologie et l'histoire antiques pour illustrer
la cour de Louis XIV; Voltaire est partiellement épargné puisqu'on
reconnaît la qualité de son *Electre*. Grâce à cette excellente traduction,
le public allemand a enfin accès à la grande simplicité des fables
grecques où les héros restent des hommes, avec leurs faiblesses, et
s'expriment dans une langue sobre et directe. Contrairement à Gottsched
qui conseillait aux poètes allemands de s'inspirer des Français parce

10 C. F. WEISSE: *Beytrag zum deutschen Theater,* bey Dyck, Leipzig 1759.
 L'ouvrage contient *Eduard der dritte, Reichard der Dritte* et *Die Poeten nach
 der Mode.*
11 *Electra,* ein Trauerspiel des Sophokles, nebst Pindars erster Ode, aus dem
 Griechischen übersetzt, bey Geßnern, Zürich 1759; *cf.* également notes 13 et 15.

qu'ils étaient, d'après lui, les meilleurs imitateurs des Anciens,[12] le contributeur prône ici un retour aux classiques grecs pour retrouver l'idéal tragique perverti par les productions françaises du XVII^e siècle. La traduction de *Philoctète* permet de poursuivre la réflexion (1760, X, 79-80).[13] S'appuyant expressément sur les jugements de Diderot («*Philoctetes*, den Diderot, ein Mann, der sich über das tändelnde und romanische seiner Nation empor schwang, für das vollkommenste unter allen Griechischen Trauerspielen hält.» *Ibid.*) et le citant dans le texte original («cris inarticulés de la douleur» 1760, XII, 90-93)[14] le contributeur cherche à cerner ce qui inspire la pitié dans cette tragédie. Selon lui, c'est la situation du protagoniste, seul, coupé du monde, abandonné depuis dix ans sur une île, malade, certes victime de sa propre déraison, mais surtout victime d'ennemis lâches. Le lecteur ne peut que s'identifier avec Philoctète. Lorsque la traduction d'*Œdipe roi* paraît,[15] la recension (1760, I, 3-6) insiste sur la simplicité, la cohérence et l'inventivité du plan ainsi que sur le naturel d'une langue qui sait être à la fois profonde et solennelle, reprochant à Corneille et à Voltaire d'avoir alourdi inutilement leur propre *Œdipe* par l'ajout d'intrigues secondaires, notamment l'intrigue d'amour chez Corneille. Lisons:

> [...] eine Erfindsamkeit im Plan, die in der ungezwungensten Folge der Scenen sich gleichsam versteckt, eine Anordnung der Theile, die für alle Arten des Poetischen Ausdrucks Anlagen hat, einen Reichthum an Mitteln, das Hauptinteresse beständig vor den Augen zu halten, ohne einige Vorfälle und Rollen, die dasselbe unterbrechen müssen, Feyerlichkeit ohne leeren Pomp, Unterredungen

12 La traduction des comédies de Térence composée par J. S. Patzke est accueillie avec une remarque que l'on retrouve souvent à cette époque, notamment sous la plume de Schlegel, et qui prolonge cette réflexion en l'étendant au domaine de la langue littéraire: «Zur Verbesserung des Witzes und des Verstandes wird allemal ebenn der Segen für die Deutschen daraus entstehen, welchen die Franzosen aus der Uebersetzung der Alten in ihrer Sprache eingeerndtet haben.» (1754, II, 13)

13 *Philoctetes*, ein Trauerspiel aus dem Griechischen des Sophokles, nebst Pindars dritter Olympischer Ode, von dem Übersetzer der Elektra, bey Geßnern, Zürich 1759.

14 *Cf.* les *Entretiens sur le Fils naturel* (1757). In: D. DIDEROT: *Œuvres esthétiques*, Paris 1988, p. 90.

15 *Oedipus König von Theben*, ein Trauerspiel des Sophokles, samt Pindarus zweyter Olympischer Ode, aus dem Griechischen übersetzt, bey Geßnern, Zürich 1760.

> ohne Etiquetten, ohne aufgerüstete Empfindungen, ohne zugespitzte Maximen
> und dennoch ohne Plattheit. Ein sich immer gleiches Feuer durch alle Scenen,
> wo jede die andere ruft. (*Ibid.*)

Comme on peut le constater, les éléments que retiendra Lessing dans la
Dramaturgie de Hambourg sont déjà formulés ici avec netteté et
cohérence; en s'appuyant sur les Anciens, la littérature tragique alleman-
de peut s'émanciper des paradigmes français et apporter une réponse
plus souple à la question des modèles esthétiques à suivre.

Enfin, nous conclurons ce développement sur la tragédie en évoquant
une mise en garde souvent formulée à cette époque, selon laquelle un
auteur de tragédies doit aussi s'appuyer sur une connaissance approfon-
die du monde, notamment du monde de la cour. Une culture seulement
livresque ne permet pas de composer des textes réellement tragiques
fondés sur l'excitation des passions. Ce reproche, régulièrement adressé
aux écrivains allemands, illustre l'écart existant encore entre le Saint
Empire, où le cloisonnement social perdure, et les sociétés anglaise,
française ou italienne qui connaissent des lieux de convivialité plus
perméables sous la forme des salons, où se côtoient l'aristocratie, la
bourgeoisie, les artistes et les gens de lettres:

> [um Tragödien zu schreiben] wird nicht bloß eine Känntnis der Bücher, sondern
> vielmehr eine Bekanntschaft mit der grossen Welt, eine tiefe Einsicht in das
> menschliche Hertz, eine Fähigkeit, die Leidenschaften zu erregen und zu
> besänftigen, und ein Geist erfordert, der dasjenige empfindet, was er schreibt.
> (1748, XXVI, 205)[16]

Avant de passer à l'examen de la réception de la comédie, il faut
mentionner le compte rendu de l'essai de Löwen sur l'éloquence du
corps[17] (1755, XXXV, 278 et XL, 320). Cet écrit est à situer dans le
contexte de réflexion théorique sur le métier du comédien, amorcée,
entre autres, par les traductions de Lessing des ouvrages de Rémond de
Saint-Albine et de F. Riccoboni. Rappelons également que Löwen était
très proche de C. Ekhof et de son «Académie des comédiens» (Schwe-
rin). Le rédacteur du compte rendu retient deux principes importants:
«Der Verfasser […] hat seine Regeln […] auf Natur und Empfindung

16 Recension d'*Octavia*, Trauer-Spiel de J. P. Carnerer (1748, XXVI, 204-205).
17 J. F. LÖWEN: *Kurzgefaste Grundsätze von der Beredtsamkeit des Leibes*,
 Hamburg 1755.

gebaut.» (*Ibid.*) En s'appuyant sur ses deux pôles, le comédien doit travailler la prononciation, la déclamation, sa façon de se déplacer sur scène, le mouvement des mains, l'expression du visage. Pour toucher le spectateur, une certaine décence s'impose, point besoin de cris furieux ni de gestes conventionnels; l'acteur doit maîtriser la langue des sentiments et imiter noblement la nature.

La comédie connaît un traitement peu différent de celui de la tragédie. Les productions de l'école gottschédienne sont également vigoureusement condamnées. On leur oppose certes des comédies allemandes, cependant c'est surtout la réception des œuvres comiques françaises qui retient l'attention. La critique du livre de L. Riccoboni *De la Réformation du Théâtre* (1744, XXXVII, 291-294) pourrait fournir la perspective générale. Au soir de sa vie, l'illustre acteur italien reniant son passé esquisse un art dramatique d'édification morale, soumis à la censure, notamment religieuse, où les passions seraient absentes de la scène. L'amour devrait, selon lui, disparaître complètement des comédies. Dans un long développement, le rédacteur montre la vanité d'un tel projet qui romprait avec la tradition théâtrale et ne refléterait plus la psychologie humaine et il affirme dans sa conclusion que la comédie doit faire rire des passions humaines pour être utile.

Der Herr Witzling de la Gottschedin fournit l'occasion au critique de se moquer des prétentions de Gottsched à vouloir régenter les lettres allemandes tant sur le plan de la langue qu'au niveau des œuvres (1745, XXXVII, 291-293). La comédie, qui se veut une attaque dirigée contre le parti anti-gottschédien de Leipzig, manque son but car les critères de vraisemblance ne sont pas respectés, les personnages sont outrés et grotesques, la langue vulgaire. On relèvera la violence du ton employé dans ce compte rendu:

> Die Frau Verfasserin trauet ihren Lesern so viel Leichtglaubigkeit zu, daß sie diese Character für die Conterfelte der Leipzigischen witzigen Köpfe ansehen werden. Sie sollen nicht wahrnehmen, daß es nur groteske Figuren seyn, wo die Character durch abentheurliche Zusätze so häßlich zerzerret worden, daß das Original davon sich nirgends finden läßt, als in dem hysterischen Kopfe der Frau, die das Lustspiel verfasset hat. (*Ibid.*)

L'année suivante paraît une recension favorable de la comédie de Christlob Mylius *Die Aerzte* (1746, VI, 41-42). Ce dernier s'est peu à

peu détaché du cercle gottschédien et le critique ne s'attarde pas sur les
faiblesses de la pièce, s'attachant avant tout à souligner ses réussites:

> Die lebhafte ungekünstelte Schreibart, die munteren natürlichen Gedanken, die
> unerwarteten Zufälle, die strenge Beobachtung der Regel und der dreyfachen
> Einheit, und endlich die Erhaltung der Personen in ihrem Character, geben
> diesem Lustspiele vor vielen andern einen Vorzug. (*Ibid.*)

Une langue comique naturelle, une gaieté inventive, une stricte régu-
larité, un traitement cohérent des caractères semblent ainsi être des élé-
ments fondamentaux de la comédie. Toutefois, le critique passe sous
silence une intrigue maladroitement agencée qui ne permet pas de
révéler le caractère des personnages; mais il existe si peu de comédies
allemandes fondées sur un vrai texte et composées hors de l'influence de
Gottsched qu'il est de bonne tactique d'agir ainsi.

La brève recension de *Die Betschwester* de Gellert (1746, XXIII,
221), extraite des *Franckfurtische gelehrte Zeitungen,* ne semble être
publiée que pour être ensuite réfutée. On y lit: «Dieses Stück würde
grossen Beyfall verdienen, wenn es den Titel eines Gespräches führte.»
Puis plus loin: «Es ist schwer eine Bätschwester lächerlich zu machen,
ohne die Uebung der Religion selbst anzutasten.» Le sujet choisi est,
selon le critique, difficile: l'auteur n'a pas su traiter sur le mode comi-
que ce caractère; la comédie n'a pas de nœud dramatique clairement
articulé. Quelques mois plus tard, dans un compte rendu des fables de
Gellert, un autre commentateur revient longuement sur la pièce (1746,
XXXV, 276-278). Il affirme que c'est le caractère qui est au centre de
toute comédie: «Mittelst der Ausbreitung des Charakters allein könne
und werde ein Drama gut bleiben, wenn es auch keinen künstlichen
Knoten habe.» En ce sens, la comédie de Gellert lui paraît réussie. Puis,
il revient sur un autre reproche formulé à l'encontre de la pièce selon
lequel conformément à la justice poétique la protagoniste devrait être
punie. Il se prononce contre ce mécanisme moralisateur d'inspiration
gottschédienne, qui veut qu'au cinquième acte le vice soit châtié et la
vertu récompensée. D'une part, cela ne reflète en rien la réalité et,
d'autre part, le vice est condamnable en soi et non parce qu'il entraîne
un jour ou l'autre une sanction. De même, la vertu trouve en soi-même
sa récompense et ne doit pas être défendue parce qu'on en tirerait profit.
Cette position, on le sait, s'imposera définitivement au milieu du siècle.

Le compte rendu du premier tome des comédies de Marivaux traduites par J. C. Krüger[18] complète cette image de ce que devrait être une comédie littéraire allemande de qualité:

> Die Charaktere darinnen sind nach dem Leben geschildert und der Vortrag erfordert Leser, die zu empfinden wissen, was der Witz für ein Ding ist, wenn sie gleich keine Definition davon geben können. Der Herr von Marivaux hat den Signor Arlequin, aus seinen Lustspielen nicht verbannet, er ist aber kein Possenreisser, oder unerbaulicher Hans Wurst, sondern ein vernünftiger und allerliebster Arlequin. (1747, L, 393-394)

L'exigence de vraisemblance dans la peinture des caractères n'exclut pas l'utilisation d'un bouffon se servant d'une langue spirituelle à condition que ce dernier fonde son jeu sur la raison et des sentiments respectables. La mise en parallèle avec le Hanswurst grossier et amoral est là pour montrer l'écart entre les scènes française et allemande.[19] En insistant sur le personnage renouvelé de l'Arlequin policé, que Gottsched a banni de la comédie,[20] on entend sortir du carcan théorique et montrer au lecteur allemand des voies nouvelles. La reprise des arguments utilisés par Krüger dans sa préface, qui constitue une attaque contre les positions poétologiques gottschédiennes, est frappante lorsqu'on compare les deux textes.

Pour l'ouverture du Théâtre de Copenhague, on a joué la comédie de J. E. Schlegel *Die stumme Schönheit*, précédée du prologue *Die lange Weile*. La revue en fait état (1748, I, 7-8) et remarque avec satisfaction la présence du roi du Danemark en ces termes:

> [Schlegel] hat also die Ehre gehabt, seine Stücke in einer Sprache aufführen zu hören, die sich ein grosser König nicht zu reden schämet, der auch ohnfelbar diese Aufführung des Zuhörens gewürdiget. (*Ibid.*)

18 *Sammlung einiger Lustspiele,* aus dem Französischen des Herrn von Marivaux übersetzt, Hannover 1747.

19 Dans une critique ultérieure, on peut lire à propos de l'ouvrage *Possen im Taschenformat:* «[der Autor] bringt uns einen unerbaulichen Harlekin wieder in das Gedächtnis.» (1755, XI, 248).

20 Nous avons montré par ailleurs que Gottsched acceptait encore en 1734 la présence d'un Arlequin policé dans la comédie, *cf.* M. GRIMBERG: *La réception de la comédie française ... op. cit.*, pp. 151-156.

On rapprochera cette réflexion de l'accueil fait un an plus tard (1749, XLIII, 342) au premier tome de la collection théâtrale publiée sous la direction de F. W. Weiskern à Vienne en 1749.[21] Le critique se réjouit que les pièce régulières, interprétées par les acteurs talentueux de la troupe de la Neuberin, aient remplacé à Vienne les *Staatsaktionen,* ce qui permet à la reine et à son fils d'assister à ces spectacles sans avoir à rougir; la simple présence des altesses royales légitime aux yeux du rédacteur un art dramatique s'appuyant sur des textes littéraires.

Schlegel est également loué pour la qualité de sa traduction des comédies de Saint-Foix (1753, XII, 95). Là encore on insiste sur l'aspect innovant de l'écrivain français, qui est au reste bien connu du public allemand:

> Die Schauspiele des Herrn von Saintfoix, die schon von langen Zeiten her unsere deutsche Schaubühne schmücken, die man mit so allgemeinem Beyfalle sieht, die an unvermutheter Erfindung, an der Neuigkeit der Einkleidung, und theils am Nachdrucke, theils an der Aehnlichkeit der darinn herrschenden Ausdrücke, vor vielen andern Schauspielen nicht wenig voraus haben, diese Schauspiele sind [...] ans Licht getreten. [... man bemerke] wie die reine Satyre allemal [in den Stücken] mit einem lachenden Scherz verknüpft ist. (*Ibid.*)

Saint-Foix conserve à ses pièces traits d'esprit et situations comiques, mais il a avant tout recours à une dramaturgie fondée sur les mouvements du cœur. Ses personnages appartiennent à toutes les couches sociales, on trouve également des dieux de l'Antiquité, des figures allégoriques et d'autres qui apportent un élément merveilleux aux comédies. Ce qui prime, c'est une certaine grâce et un indéniable raffinement dans l'expression des sentiments, que Schlegel fait du reste ressortir dans sa longue préface.

Les comptes rendus de la traduction de J. S. Patzke du théâtre comique de Destouches et de Regnard complètent cette construction d'une référence française en matière de comédie. À propos de Destouches, on note l'efficacité dramatique et la haute tenue littéraire de ses produc-

21 *Die Deutsche Schaubühne zu Wien*: le volume contient des tragédies de Th. Corneille, Racine, Voltaire, Métastase et des comédies de Marivaux et de C. Mylius; on en trouvera une présentation, avec le texte de la préface, dans notre ouvrage M. GRIMBERG: *Die Rezeption der französischen Komödie. Ein Korpus von Übersetzervorreden (1694-1799)*, Bern: Peter Lang 1998, pp. 68-70.

tions. Toutefois, si la traduction des pièces en prose trouve grâce aux yeux du critique, les comédies en vers, également traduites en prose, sont beaucoup moins appréciées, et on recommande de lire le texte original avec l'argument suivant:

> Fast alle seine Stücke gefallen gleichwohl beym Spielen und beym Lesen. Ohne Zweifel erfordern sie nur Leser von gutem Geschmacke, und wer macht heut zu Tage auf diesen Anspruch, ohne das Französische zu verstehen? (1757, VIII, 63-64)

La connaissance du français comme critère du bon goût signifie indirectement que la quasi-totalité des spectateurs allemands est encore loin de posséder le savoir esthétique jugé nécessaire pour apprécier la haute comédie. Cela rappelle ce qu'écrivait par ailleurs Schlegel dans ses *Pensées pour servir au progrès du théâtre danois*, à propos du *Glorieux* de Destouches, qu'il avait traduit en 1745:

> Der gemeine Mann kann die Feinigkeit von *Molièrens* ‹Misanthropen›, *von Destouches* ‹Ruhmredigen› und von andern solchen Stücken nicht empfinden; da dieselben hingegen ein sonderbares Vergnügen für den Hof sind, weil ein jeder darinnen hier und da das Bild eines seiner Bekannten zu sehen vermeint und zuweilen sein eigenes sieht.[22]

Miroir et modèle du salon français où règne la conversation fine et enjouée, la haute comédie française semble difficilement adaptable à la scène allemande. Plus tard,[23] Herder affirmera que les comédies françaises ont constitué un redoutable obstacle à l'apparition de comédies allemandes originales.[24]

Quant à Regnard, il obtient dans la hiérarchie comique la troisième place derrière Molière dont il partage la force comique, laissant à Destouches le monopole de la comédie attendrissante:

> [...] wir [weisen] Regnarden die Stelle nach Molieren und Destouchen [an]. Ohne das Rührende des letztern zu besitzen, den wir vor unser Theil so hoch schätzen; hat er alle Annehmlichkeiten des erstern, sehr wohl ausgeführte

22 J. E. SCHLEGEL: *Gedanken zur Aufnahme des dänischen Theaters*, Stuttgart 1967, p. 80.

23 *Cf.* J. G. HERDER: «Haben wir eine französische Bühne?» (1767). In: *Werke*, 2 Bde., München Wien 1984, Bd. 1, p. 336.

24 Sur ces questions, *cf.* M. GRIMBERG: *La réception de la comédie française... op. cit.*, pp. 169-173 et 258-263.

Charaktere, und einen unerschöpflichen Vorrath von lustigen Scenen. (1758, XI, 82)

C'est dans ce contexte général d'élargissement du champ comique qu'il faut considérer le compte rendu de la conférence inaugurale prononcée par Gellert lors de son entrée à l'Université de Leipzig, *Pro comœdia commovente commentatio* (1752, VII, 52-53). La présentation particulièrement élogieuse de la réflexion de Gellert développe les aspects les plus neufs de ce texte. La nécessité d'innover pour plaire au public invite à abandonner les schémas hérités de la comédie aristophanesque et plautinienne au profit des réussites patentes que constituent les hautes comédies de Voltaire, Destouches ou Fagan (*La Pupille*). Le contributeur affirme à juste titre que la légitimation du nouveau genre se fait également par le truchement des pièces de Térence qui, d'après Gellert, sont plus proches de la *comœdia morata* que de la *comœdia ridicula*, reprenant ainsi la différenciation effectuée par Scaliger. Les affects ne sont pas aussi forts que ceux de la tragédie, car ils concernent des gens de moyenne condition pris dans des conflits d'ordre privé, d'où cette douce tristesse, cette tendre pitié. En outre, il suffit de doser habilement les scènes comiques et touchantes pour que la comédie ne soit pas un tissu de contradictions. C'est une reprise des arguments avancés par Voltaire dans sa préface à *Nanine* (1749).

La publication en langue française du *Père de famille,* accompagné du *Discours sur la Poésie dramatique* de Diderot est gratifiée d'un compte rendu dans lequel l'auteur, la pièce et l'essai sont présentés très favorablement (1759, XLIX, 385-386). Les quatre classes proposées[25] par Diderot trouve l'approbation du critique, qui en revanche ne voit pas l'intérêt de sous-catégories. *Le Père de famille*

> könnte [...] eine Tragi-comödie genennet werden. Häusliches Unglück ist gewiß in vollem Maasse darinnen, und verschiedene Scenen rühren stark genug, um Thränen hervorzubringen. (*Ibid.*)

25 Le critique donne ici sa traduction du passage bien connu de l'essai: «Voici donc le système dramatique dans toute son étendue. La comédie gaie, qui a pour objet le ridicule et le vice, la comédie sérieuse, qui a pour objet la vertu et les devoirs de l'homme. La tragédie, qui aurait pour objet nos malheurs domestiques; la tragédie, qui a pour objet les catastrophes publiques et les malheurs des grands.» In: D. DIDEROT: *De la Poésie dramatique.* In: *Œuvres esthétiques* (note 14), p. 191.

Toutefois, les dénominations dramatiques ne sont pas au centre des préoccupations du contributeur. Diderot a su organiser une action riche, qui révèle l'excellence du caractère du protagoniste, illustrant ainsi ce que doit être une comédie sérieuse. Le choix de la prose de préférence au vers reçoit l'approbation du critique, ce qui est conforme à l'opinion qui prévaut dans l'Empire.

Le plaidoyer en faveur d'Arlequin prononcé par J. Möser bénéficie d'un compte rendu très favorable (1761, XLI, 328). Le critique ignore qui est l'auteur de l'essai. Sa présentation met en avant le critère d'amusement. Les raisons qui poussent le public à fréquenter la comédie ne relèvent pas, selon Möser, prioritairement de l'édification, mais de la distraction:

> [Harlekin] setzt weiter hinzu, daß es nicht allemal eine Neigung zur Besserung, sondern meistentheils die Begierde sich aufzumuntern und zu ergötzen sey, welche die meisten Zuschauer vor die Schaubühne führe: eine heilsame Absicht, welche bey einer grossen Anzahl Menschen nur durch den Harlekin befördert werden kann. (*Ibid.*)

Seul le bouffon semble à même de satisfaire la masse des spectateurs. Pour atteindre ce but, Arlequin fonde son comique non pas sur la définition aristotélicienne du manque, du défaut qui ne provoque pas de douleur («Uebelstand ohne Schmerz») – ce qui, d'après Möser, ne couvre pas tout l'espace du comique – mais sur le principe de la grandeur impuissante («Grösse ohne Stärke»). Sa peinture des personnages dramatiques s'appuie sur l'écart entre l'apparence de puissance et la force réelle de ces derniers. Le rire naît de cette contradiction. Arlequin dit ses vérités à chacun en se protégeant de leur colère possible par une naïveté feinte. Le grotesque est l'instrument d'une critique des mœurs destinée à faire rire et non à contester la hiérarchie sociale. D'après Möser, le rire en délassant les spectateurs met au service de l'État des sujets mieux à même d'accomplir leurs tâches quotidiennes dans l'intérêt de la société. Le principe de didactisme moral prôné par Gottsched est ici mis à mal; toutefois, on sait que cette sorte d'édification sécularisée restera encore très prégnante jusqu'à la fin du XVIIIe siècle, la formule de Schiller («moralische Anstalt») en constituant le dernier avatar.

En conclusion, on peut essayer de résumer ce que le fidèle lecteur de la revue zurichoise a reçu comme information sur la vie théâtrale entre

1744 et 1763. Le refus des productions et des théories gottschédiennes qui caractérise le périodique dans les premières années cède peu à peu la place à une présentation élargie du champ des possibilités dramatiques, tant comiques que tragiques; on entend se libérer des principes dogmatiques en matière de poétique et fournir par cette souplesse théorique un nouvel horizon d'attente au public allemand. Ce mouvement d'émancipation va de pair avec une réception active des littératures dramatiques de l'Antiquité et des pays voisins, notamment de France et d'Angleterre. On s'efforce de replacer les œuvres étrangères et allemandes dans le contexte général d'élévation et de légitimation du théâtre. On souhaite tendre au public un miroir dans lequel il pourra lire la respectabilité sociale et morale qu'il revendique pour soi.

L'objectif de notre contribution était de vérifier si la lecture d'un périodique plutôt généraliste, non spécialisé dans la littérature dramatique suffisait pour disposer d'une première information sur les grandes questions de poétique dramatique et sur les productions allemandes et étrangères. Il nous semble atteint. Cela confirme l'importance de la place prise dans les pays de langue allemande par le théâtre dans la vie intellectuelle et artistique; la légitimation progressive du théâtre dans l'espace germanophone au cours du XVIIIe siècle se traduit, entre autres, par cette présence certes modeste, mais réelle et continue, dans une revue savante publiée à la périphérie externe du Saint Empire, où, rappelons-le, la vie théâtrale était réduite aux représentations des troupes itinérantes que la municipalité zurichoise n'autorisait que très rarement à jouer.

D'Aristote à Shakespeare: le théâtre dans les revues de Justus Möser

Jean MOES

C'est peut-être un paradoxe de parler de théâtre à propos d'un auteur qui doit son renom dans les lettres allemandes essentiellement à ses compétences de juriste, d'historien et d'homme d'Etat. Or il s'avère que Möser n'était pas indifférent aux belles-lettres et qu'il s'est beaucoup intéressé à l'art dramatique. Il a lu une quantité impressionnante de pièces de toute langue, il a fréquenté assidûment les salles de spectacle à Osnabruck, aux bains de Pyrmont et en Angleterre pendant son séjour londonien de 1763 à 1764. Il a laissé au moins une demi-douzaine d'ébauches dramatiques et composé une tragédie et une petite comédie dans le style de l'arlequinade. Il a, enfin, écrit de nombreux articles et deux traités qui sont soit entièrement, soit partiellement consacrés au théâtre.[1]

Seule une partie de ces écrits concernant la scène a été publiée dans des revues. Si l'on ne prend pas en compte les quelques articles isolés qui sont dispersés dans des périodiques divers et dont un seul a trait au

1 Une vue d'ensemble sur Möser et le théâtre est proposée par Ulrich LOCHTER: *Justus Möser und das Theater. Ein Beitrag zur Theorie und Praxis im deutschen Theater des 18. Jahrhunderts.* Osnabrück 1967, 288 pages.

Théâtre et «Publizistik» dans l'espace germanophone au XVIII^e siècle / Theater und Publizistik im deutschen Sprachraum im 18. Jahrhundert. Etudes réunies par Raymond HEITZ et Roland KREBS / Herausgegeben von Raymond HEITZ und Roland KREBS. Berne: Peter Lang (Convergences, vol. 22) 2001. ISBN 3-906767-49-3.

théâtre,[2] la production journalistique de Möser se concentre dans trois revues qu'il a publiées lui-même: les deux feuilles morales, la *Feuille hebdomadaire* et la *Spectatrice allemande*, parues respectivement en 1746 et 1747,[3] et les *Annonces hebdomadaires osnabruckoises*[4] dont la publication s'étend, à partir de 1766, sur près de vingt années et qui sont plus connues par la collection d'articles que Möser en a tirée sous le titre de *Fantaisies patriotiques*.[5] S'il y a beaucoup de choses concernant le théâtre dans la *Feuille hebdomadaire*, les *Fantaisies patriotiques* ne consacrent qu'un article complet et des remarques éparses à l'art dramatique. Le reste se trouve ailleurs. Mais, pour notre bonheur, le traité *Sur la langue et la littérature allemandes*[6] a paru sous forme de feuilleton dans le supplément des *Annonces hebdomadaires osnabruckoises* de mars à avril 1781, avant de sortir en plaquette quelques semaines plus tard. Nous pourrons donc intégrer ce traité dans le corpus des revues.

2 Il s'agit d'un bref compte rendu, publié par Möser dans la *Allgemeine Deutsche Bibliothek* en 1778 (t. 33), d'une comédie émouvante d'Anton Matthias SPRICKMANN: *Die natürliche Tochter*. On trouvera ce texte dans l'édition critique des œuvre de Justus MÖSER: *Justus Mösers sämtliche Werke. Historisch-kritische Ausgabe in 14 Bänden*. Hrsg. von der Akademie der Wissenschaften zu Göttingen. Oldenburg, Hamburg, Berlin, Osnabrück 1943-1990 (abréviation: HKA + n° du tome en chiffres romains et pages en chiffres arabes). Ici: HKA III, p. 255 *sq*.

3 *Ein Wochenblatt* (1746) et *Die deutsche Zuschauerin* (1747). Rééditées en HKA I. L'édition reliée de *Ein Wochenblatt*, en 1747, est précédée d'une préface et s'intitule le *Versuch einiger Gemälde von den Sitten unsrer Zeit*.

4 *Wöchentliche Osnabrückische Anzeigen*, parues à Osnabruck, à partir du 4 octobre 1766. «Anzeigen» sera bientôt remplacé par «Intelligenzblätter». Le supplément de cette feuille d'annonces dans lequel Möser publie ses articles s'appellera, à partir de 1768, *Nützliche Beilagen zum Osnabrückischen Intelligenzblatt* et, à partir de 1773, *Westfälische Beiträge zum Nutzen und Vergnügen*.

5 *Patriotische Phantasien*, 4 parties publiées chez Fr. Nicolai à Berlin et à Stettin respectivement en 1774, 1775, 1776 et 1786. Ces quatres parties sont reprises en HKA IV, V, VI et VII. Les articles de la *Feuille d'annonces* qui n'ont pas été repris dans les *Fantaisies patriotiques* sont rassemblés en HKA VIII et IX.

6 *Ueber die deutsche Sprache und Litteratur. Schreiben an einen Freund nebst einer Nachschrift, die National-Erziehung der alten Deutschen betreffend*. Publié d'abord en feuilleton de mars à avril 1781 et, ensuite, en une plaquette reliée à Osnabruck, en mai 1781. Repris en HKA III, pp. 71-90.

Il se trouve que ces trois vagues de production journalistique, feuilles morales, feuilles d'annonces et traité *Sur la langue et la littérature allemandes,* correspondent à peu près aux trois étapes de la réflexion dramaturgique de Möser et déterminent du même coup les trois parties de notre exposé: le jeune Möser est un adepte quelque peu dissident du théâtre aristotélicien dans sa variante gottschédienne; l'auteur des *Fantaisies patriotiques* pose le problème du théâtre national un peu à la manière de Lessing et cherche des solutions concrètes à la crise des scènes allemandes; quant au Patriarche d'Osnabruck, qui écrit le traité *Sur la langue et la littérature allemandes,* il croit avoir trouvé la voie d'un nouveau théâtre national en adhérant aux conceptions dramaturgiques d'inspiration shakespearienne des jeunes génies, dont le fruit le plus remarquable lui semble être le *Götz von Berlichingen* de Goethe.

Pour les besoins de la continuité de l'exposé, il convient d'intégrer à ces trois volets journalistiques, ne serait-ce que pour mémoire, au moins deux œuvres qui n'ont jamais été publiées dans une revue, mais qui marquent des étapes importantes dans la production ou la réflexion dramaturgique de Möser: l'intéressante préface de la tragédie *Arminius*[7] de 1749 et le très important essai intitulé *Arlequin ou la défense du comique grotesque* de 1761.[8] Ces ajouts ne devraient pas bouleverser notre plan: l'*Arminius* et sa préface, relevant encore du théâtre aristotélicien classique, pourront être rattachés à la première partie, tandis que l'*Arlequin*, rédigé dans l'esprit des écrits qui sont nés pendant ou aussitôt après la guerre de Sept Ans, trouvera sa place dans la seconde partie, à côté des *Fantaisies patriotiques.*

Si l'on fait abstraction de quelques remarques éparses et d'intérêt limité, le jeune Möser a consacré dans la *Feuille hebdomadaire* trois articles au théâtre. La *Spectatrice allemande,* en revanche, contient un intéressant développement sur l'esthétique générale,[9] mais n'aborde pas les problèmes de la scène. A ce corpus il convient d'ajouter des réflexions sur le

7 *Arminius. Ein Trauerspiel von Justus Möser.* Göttingen u. Hannover 1749. Repris, avec la préface et la dédicace, en HKA II, pp. 117-197.

8 *Harlekin oder Verteidigung des Grotesk-Komischen.* Hamburg 1761. Repris en HKA II, pp. 306-342.

9 *Cf. Die deutsche Zuschauerin,* 13. Stück, HKA I, pp. 338-344.

ridicule et la satire que le publiciste osnabruckois développe dans la pré-
face de la seconde édition de la *Feuille hebdomadaire*, parue en 1747 et
désormais intitulée *Essais sur quelques tableaux des mœurs en notre
temps*.[10]

Dans la 33ᵉ livraison de la *Feuille hebdomadaire*,[11] Möser tente de
situer la littérature allemande dans le contexte historique des grandes
littératures européennes. Sa prétention au titre de «citoyen du monde»[12]
ne l'empêche pas de faire preuve de patriotisme en affirmant d'emblée
que les lettres allemandes ont atteint à la fin de la première moitié du
XVIIIᵉ siècle un niveau tellement élevé qu'on ne sait presque plus si
elles sont parvenues à leur apogée ou si elles se situent encore un peu en-
dessous du sommet. C'est la seconde hypothèse qui va être vérifiée, ce
qui permettra à Möser de proclamer que la littérature allemande a son
avenir devant elle. Pour appuyer sa démonstration, il reprend, probable-
ment de Saint-Evremond,[13] la théorie de l'évolution cyclique des civili-
sations qu'il applique aux lettres. Les langues (sous-entendu «les langues
littéraires»), écrit-il, progressent jusqu'à ce qu'elles parviennent à un
point déterminé à partir duquel elles déclinent. L'analyste attribue la
cause de ce déclin à un souci excessif de perfection qui entraîne une
subtilité artificielle, cause, à son tour, d'un certain épuisement. C'est
ainsi que la langue et les lettres latines ont décliné après Auguste, les
lettres italiennes, depuis la fin du XVIᵉ siècle et les françaises, depuis
Louis XIV et Colbert. S'inspirant une nouvelle fois de Saint-Evremond,
il reproche aux Français, comme il le fera dans son traité de 1781, la
finesse excessive de leurs caractères, devenus trop artificiels, trop
spirituels et trop sophistiqués. Möser se montre plus indulgent à l'égard
des Anglais, ce qui peut sembler étonnant en 1746, mais ne l'est pas tout

10 HKA I, pp. 1-5.
11 *Ibid.*, pp. 175-181.
12 *Cf.* HKA I, p. 75 (*Schreiben eines Weltbürgers an den sogenannten Verfasser des
 Hannoverschen Wochenblattes*).
13 Pour les emprunts, explicites ou dissimulés, à des auteurs français, *cf.* Jean MOES:
 *Justus Möser et la France. Contribution à l'étude de la réception de la pensée
 française en Allemagne du 18ᵉ siècle*. Osnabruck 1990, 2 vol., 1141 pages. *Cf.*
 chap. III.

à fait, si l'on se rappelle que Möser est le sujet d'un territoire dépendant directement du Hanovre et de la Couronne britannique.

Il n'y a pas de médiocrité chez les Anglais, remarque-t-il, car ils ne connaissent que le très bon ou le très mauvais. Leur expression est toujours empruntée à la «substance des choses».[14] Ils ont malheureusement exagéré leur force par la suite et ils ont tendu l'arc jusqu'à ce que la corde se rompe. Donc, les Anglais sont aussi sur le déclin.

Revenant enfin à la littérature allemande, il reprend la thèse initiale: elle n'a pas encore atteint son apogée et, pourtant, elle montre déjà des signes de déclin, parce qu'elle veut devenir trop belle. La raison en est que les écrivains se voient obligés de recourir à des artifices pour flatter la mode. Möser ne citant que peu d'auteurs,[15] on voit mal sur quelles bases concrètes il se fonde pour avancer de tels jugements. Il fait toutefois allusion à Gottsched, à l'occasion d'un développement sur les avantages et les inconvénients de la rime, en citant quelques vers, des alexandrins sans rimes, tirés de *La Mort de Caton*.[16] Le réformateur de Leipzig semble donc rester un modèle pour lui. Mais aussitôt après cette citation, il affirme que ce qui manque encore à la littérature allemande, c'est un poème héroïque et une «honnête tragédie».[17] Ce qui suppose que *La Mort de Caton* ne le satisfait pas pleinement. Passant rapidement sur l'épopée, Möser note que pour la tragédie, les passions communes n'offrent plus guère de ressources. Il faut désormais des passions plus subtiles. Mais celles-ci exigent un maître qui sache les mettre en valeur et leur donner un éclairage qui les rende visibles à l'œil le moins exercé. C'est ce que le vieux Corneille, rappelle Möser à la suite de Saint-Evremond, n'a pas su faire, tandis que Voltaire a été plus heureux en la matière, une appréciation qui sera justifiée quelques semaines plus tard.[18]

14 HKA I, p. 176.
15 Il cite néanmoins Opitz, Günther (HKA I, p. 178) et Leibniz (*ibid.*, p. 180).
16 HKA I, p. 178.
17 *Ibid.*, p. 179.
18 *Ibid.*, p. 100. Pour le jugement de Saint-Evremond sur Corneille, *cf. Œuvres mêlées de M. de Saint-Evremond,* Amsterdam 1706, 6 t., Ici: t. III, p. 154; repris dans J. MOES: *J. Möser et la France (cf.* note 13), p. 310.

En attendant, il conclut son article par quelques réflexions désabusées sur la condition de l'écrivain allemand. Il y a de grands maîtres en Allemagne, écrit-t-il, mais ils ne peuvent pas vivre de leur plume ni composer des œuvres de longue haleine, parce qu'aux yeux de l'opinion publique il est inconvenant d'écrire pour de l'argent et que les poètes n'ont pas le soutien des princes, comme Virgile avait celui d'Auguste. Sur le chapitre de la protection princière, Möser suit donc l'avis de Gottsched. Déjà en février 1746, il avait évoqué l'initiative du roi de France qui aurait envoyé dans les villes de garnison du royaume des comédiens chargés de détourner par leurs «innocents divertissements» les militaires de la passion du jeu. Aux princes allemands de suivre l'exemple du souverain français en procurant non seulement aux militaires, mais à l'ensemble de leurs sujets ce «plaisir peu coûteux» qui les détournerait de quelques vices dangereux pour le corps et la bourse![19] Pour Möser, comme pour Gottsched, le théâtre n'est plus une source d'immoralité.

La livraison suivante est entièrement consacrée au théâtre, essentiellement à la comédie et, accessoirement, à la tragédie.[20] Un correspondant fictif envoie au publiciste une comédie qu'il veut soumettre à son appréciation avant de la faire jouer. Möser publie deux scènes de cette pièce intitulée de manière à la fois plaisante et provocante *Les tragédies, une comédie.*[21] Dans la première scène, deux plumitifs débattent de la meilleure manière de faire une tragédie selon les règles de l'art. Ils sont accompagnés d'un certain Schulwitz (M. le Pédant), moucheur de chandelles de son état. De la suite des répliques il ressort que dans une bonne tragédie il doit y avoir un prince et une princesse avec des noms pourvus de terminaisons qui facilitent la rime. La princesse doit mourir, mais une seule fois, parce qu'il ne faut pas banaliser la mort sur la scène. Quant au prince, amoureux de la princesse, il doit survivre pour pouvoir exprimer un beau désespoir, mais il doit le faire en riant: ce sera plus original et fera pleurer plus abondamment les spectateurs. Pendant ce temps, la princesse ne doit pas mourir trop tôt, afin d'avoir le loisir de faire un discours d'adieu en longs vers rimés. Autour d'elle sont rassemblées d'autres personnes de condition, un roi orgueilleux, une reine

19 HKA I, p. 45 *sq.*
20 *Ibid.*, pp. 181-187.
21 *Die Tragödien, eine Komödie.* HKA I, pp. 182-184.

perfide et, au besoin, un général et un ministre intrigants. Il ne doit pas y avoir plus de trois personnages sur scène. Moyennant quoi, Schulwitz, qui est en surnombre, doit se déguiser en lion. Ce qui ne l'empêche pas de rappeler qu'il ne faut surtout pas publier la règle des trois unités.

Dans la scène II, on passe de la théorie à la pratique. La princesse entre en scène et récite à l'adresse du prince Saladin trois alexandrins plats et pompeux où ne manquent même pas les oxymores chers aux poètes baroques.[22] Elle est interrompue dès les deux premiers mots du quatrième vers par Saladin, qui achève la phrase avec la rime qui convient. L'un des deux auteurs trouve invraisemblable que Saladin ait entendu le vers que Rosemonde était censée réciter en aparté et qu'il ait trouvé la bonne rime. «C'est la sympathie amoureuse qui permet cela»,[23] répond son collègue. Enfin l'acteur qui joue le prince supplie les personnes présentes de daigner pleurer un peu, sinon son maître le congédiera. L'un des deux auteurs demande qu'on fasse entrer la reine et le lion et il ajoute: «Même s'il s'oublie, le lion rugira en latin».[24] La scène se termine donc par une gauloiserie, ce qui prouve que Möser ne dédaignait pas le comique populaire avant même d'écrire sa *Défense d'Arlequin*. Pour le reste, il convient de ne pas trop prendre au sérieux cette satire plutôt caricaturale de la tragédie classique.

Ce qui importe, c'est le commentaire qui suit et qui porte sur les problèmes du comique et de la comédie. D'emblée, Möser énonce les deux principes du genre comique:

1. Dans une comédie, il faut peindre de manière vivante un travers léger qui doit être sanctionné par le ridicule.
2. Ce ridicule doit être perceptible pour tout un chacun.[25]

Le premier principe rappelle les conceptions qui sont appliquées dans la comédie saxonne et que Gottsched a fait siennes: la comédie a pour but de dénoncer un travers en ridiculisant aux yeux de la société le personnage qui en est affecté. Le rire satirique qui ridiculise est le

22 *Ibid.*, p. 184 («O grausam sanfter Tod... schrecklich schöne Stunde,...»).
23 *Ibid.*
24 *Ibid.*
25 *Ibid.*, p. 185

«Verlachen» de Lessing,[26] la moquerie qui tient lieu de sanction et qui doit amener le personnage ridicule à s'amender. Pour Möser, le ressort de cette forme de satire est l'amour-propre qui flatte la vanité du rieur et provoque en même temps la blessure de vanité chez la victime du rire. «Il n'y a pas de vengeance plus douce, écrit Möser, que de ridiculiser de manière mordante son ennemi».[27] Comme exemple, il invoque la satire sociale: «Le bourgeois amoureux de soi se délecte lorsqu'on humilie la noblesse».[28] C'est une forme de satire que n'aurait guère appréciée Gottsched, qui estime que le noble n'a pas sa place dans la comédie. Möser complète ces réflexions sur le comique dans la préface de la *Feuille hebdomadaire* qui a été rédigée pour la seconde édition, donc après cet article consacré à la comédie. Il reprend l'idée du travers «fin», de la satire qui ne doit pas être trop virulente. Cette modération est justifiée par le principe du caractère mêlé: l'homme moderne est un mélange de bien et de mal.[29] C'est cet homme-là que la comédie doit dépeindre. Il convient donc d'ajouter quelques traits flatteurs à ceux qui déplaisent, afin que la personne visée puisse se reconnaître dans les premiers et se corriger ensuite des seconds. Les personnages représentés dans la comédie sont en effet des «sots bien élevés»[30] ou d'honnêtes gens qui se leurrent eux-mêmes soit par manque de lucidité, soit par habitude, soit encore sous l'effet d'une passion. Il est intéressant de noter que Möser définira à peu près de la même façon la faute tragique quelques semaines plus tard. La satire, continue-t-il, doit être, certes, sans indulgence, mais elle doit rester polie et ne pas pécher contre «l'amour de l'homme».[31] La philanthropie éclairée ne perd jamais ses droits, même dans la satire. En conséquence, il convient d'éviter la charge trop sévère, ne pas suivre l'exemple du moraliste janséniste Nicole ou ne pas forcer le trait, comme le fait La Bruyère avec son *Etourdi*, qui n'est plus un sot

26 G.E. LESSING: *Hamburgische Dramaturgie*, 29. Stück. Stuttgart 1981, p. 151.
27 HKA I, p. 185.
28 *Ibid.*
29 *Ibid.*, p. 3.
30 *Ibid.* («manierliche Toren»).
31 *Ibid.*

ordinaire et fréquentable, mais un malade dont la place est à l'asile et auquel personne ne peut s'identifier.[32]

Quant au second principe, à savoir la nécessité de rendre le travers ridicule surffisamment évident pour que tout le monde le remarque, Möser l'illustre par l'exemple de Molière qui lisait ses pièces à sa servante. Si elle riait, il estimait qu'il avait atteint son but.[33] Le contre-exemple, qui a déjà été cité dans la livraison précédente, est celui de Corneille qui a perdu l'estime de son public, lorsqu'il a voulu peindre les passions secrètes sans réussir à les rendre suffisamment visibles. Avec ces deux exemples, Möser commet un double crime de lèse-Gottsched: d'abord, il fait l'éloge de Molière que le réformateur de Leipzig n'appréciait guère et, ensuite, il recommande un théâtre qui plaise à tout le monde, qui soit donc vraiment populaire, alors qu'à Leipzig on visait en priorité un public cultivé.

Revenant à la fin de son article sur les deux scènes de comédie données au début de la livraison, il répond enfin au correspondant fictif en concluant que ces scènes respectent bien la première règle de la comédie (la satire modérée) mais qu'en ce qui concerne la seconde règle, celle-ci n'aurait probablement pas fait rire la servante de Molière. On peut se demander si ce n'est pas l'inverse qui est vrai.

Il faut attendre deux mois et la 42ᵉ livraison pour voir Möser s'emparer enfin du problème de la tragédie, cette «honnête tragédie» qui, selon lui, manque encore à la littérature allemande.[34] Il confirme cette appréciation en citant en exergue une phrase tirée de la 18ᵉ *Lettre sur les Anglais* de Voltaire: «J'ai vu des pièces nouvelles fort sages, mais froides».[35] Dans le contexte, il est évident que Möser applique au théâtre allemand ce que l'écrivain français dit de la scène anglaise. Il confirme ainsi qu'il ne se satisfait ni de *La Mort de Caton* ni des pièces allemandes qui sont recommandées par Gottsched dans *La Scène allemande*.

C'est probablement encore Gottsched qui est visé, lorsque le publiciste affirme qu'il ne suffit pas d'établir des règles, parce que celles-ci ne

32 *Ibid.* (p. 2 pour Nicole).
33 *Ibid.*, p. 186 *sq.*
34 *Ibid.* 42. Stück, pp. 237-242.
35 *Ibid.*, p. 237. Pour la citation de Voltaire, *cf.* 18ᵉ Lettre, éd. Pomeau, Paris 1964, p. 120.

concernent que la forme extérieure de la tragédie. Tout comme un tableau, une tragédie peut être composée selon les règles et déplaire, «s'il lui manque la vie, la profondeur de passions durables, des nuances qui touchent et l'originalité du dessin».[36] Le fond doit donc l'emporter sur la forme. En conséquence, le principal défaut du répertoire disponible réside, selon le publiciste, dans les erreurs de choix et dans l'imparfaite mise en valeur des passions. Pour appuyer sa thèse, Möser fait exactement ce que fera Lessing vingt ans plus tard: il ignore les théoriciens français et leurs épigones allemands pour retourner à la source, c'est-à-dire à Aristote qui a le grand mérite de tirer les règles concernant les passions «de la substance des choses»[37] et de faire de la tragédie, dans sa *Poétique*, l'objet principal de sa réflexion. Il convient donc de partir de la définition que le philosophe grec donne de ce genre dramatique: «C'est une imitation et une représentation naturelle de grandes, affligeantes et terribles actions qui provoquent chez le spectateur tantôt un étonnement agréable, tantôt une crainte salutaire, tantôt encore une digne réprobation («Unwille») ou une douce pitié, un mélange de sentiments qu'il faut faire alterner de la manière qui soit la plus conforme à la faiblesse humaine».[38] Cette définition n'est plus tout à fait une citation, mais c'est déjà une interprétation. Le traducteur ajoute en effet un ressort qu'Aristote ignore, la réprobation, et parle, comme Lessing dans la *Dramaturgie de Hambourg* de «crainte» au lieu de «terreur», comme le fait Gottsched qui est, sur ce point, plus fidèle à l'original. En outre, il attribue aux ressorts de la tragédie des qualificatifs qu'on ne trouve pas chez l'auteur grec.

Sur la base de cette définition, Möser énonce quelques principes, sans avoir la prétention de constituer une «poétique» de la tragédie en bonne et due forme. En ce qui concerne le choix du personnel tragique, il confirme la tradition: la tragédie exige des héros, des princes, des personnages mythiques ou légendaires. Ce choix est justifié, comme chez Gottsched, par la «clause sociale» qui veut que la tragédie soit réservée aux gens de condition et par le principe de la «hauteur de chute»

36 *Ibid.*, p. 237.
37 *Ibid.*, («aus dem Wesen der Sache»).
38 *Ibid.*

(«Fallhöhe») qui repose sur l'hypothèse que les malheurs des grands impressionnent davantage le spectateur que ceux du commun.

Möser aborde ensuite le problème des caractères. Il adopte, comme Lessing après lui, l'idée des «caractères mêlés». Pour Aristote, explique-t-il, c'est un sacrilège de rendre malheureux un homme juste et il est vulgaire de faire mourir sur scène un homme mauvais (Möser écrit: «un traître»),[39] parce que celui-ci ne suscitera pas notre pitié. Dans la premiè-re version de *Marianne*, par exemple, Voltaire a rendu son héroïne trop obstinée et Hérode trop impie, et le spectacle fut un échec. Le succès est venu, lorsque l'auteur français a concédé à Marianne des traits plus aimables et attribué à Hérode un remords plus sérieux, accentué la force de son amour et rendu sa jalousie plus vraisemblable, bref, lorsqu'il a représenté le roi comme un homme dont l'erreur naissait non d'un cœur vicieux, mais de la chaleur des sentiments. On peut déduire de cet exemple que le héros tragique ne doit être «ni purement vertueux ni purement vicieux»,[40] mais qu'il doit «être entraîné pas une illusion trompeuse, par la force des préjugés ou par d'autres circonstances qui ne peuvent pas lui être imputées à charge, à commettre pour ainsi dire contre son gré des méfaits qui auront autant que possible l'apparence du bien».[41] Möser donne ainsi la définition de la faute tragique dont le héros est à la fois coupable et innocent. A l'aide d'exemples empruntés au théâtre antique, il justifie du même coup les auteurs qui prennent leurs héros dans le passé ou, du moins, dans des pays lointains, parce que l'ancienneté ou l'éloignement rend les défauts plus supportables.

La suite de l'exposé concerne, pour l'essentiel, l'action ou, plutôt, l'intrigue, dont la qualité primordiale doit être la vraisemblance, un terme qui revient dans ce développement comme un leitmotiv. Il faut donc rendre, écrit Möser, les errements du héros vraisemblables, nouer l'intrigue «avec habileté» et la dénouer «avec précaution»,[42] de telle sorte que le héros n'apparaisse pas comme «stupide»,[43] que le spectateur puisse distinguer le vice de l'homme qui en est affecté et que soient

39 *Ibid.*, p. 238.
40 *Ibid.*
41 *Ibid.*, p. 238 *sq.*
42 *Ibid.*, p. 239.
43 *Ibid.*

toujours préservées l'horreur qu'inspire le vice et la philanthropie qui est due à l'homme. Il convient encore de relier les péripéties de manière vraisemblable, de les faire s'enchaîner le plus naturellement du monde, de telle sorte que personne ne puisse en prévoir l'issue, mais que chacun soit en mesure de se dire, quand celle-ci se produit: «Tout cela n'a rien de factice; j'en aurais fait autant».[44] Avec une vingtaine d'années d'avance, Möser s'exprime sur ce point de la vraisemblance à peu près de la même manière que Lessing dans la *Dramaturgie de Hambourg*.

La vraisemblance, si chère au rationalisme de l'*Aufklärung*, n'est toutefois pas la seule condition d'une intrigue bien menée. Il faut encore qu'une habile confusion puisse servir de «mécanisme caché» de l'action.[45] Möser formule alors la thèse qu'il va défendre sur ce sujet: chez les Anciens, des personnages qui étaient proches par les liens du sang ou de l'amitié s'entretuaient par aveuglement; les Modernes ont, certes, conservé ce principe de la confusion, mais ils l'ont traité avec plus de finesse. L'explication de cette thèse suit immédiatement. Une action simple ne suffit pas à émouvoir le spectateur. Aussi les Anciens associaient-ils le crime à la parenté ou à l'amitié et ils le mettaient en valeur en l'opposant aux liens multiples qui unissaient les protagonistes, un lien unique qui reposerait seulement sur l'amour ou la gratitude ne pouvant donner à la tragédie l'ampleur requise. La meilleure manière de mettre en valeur une passion consiste toutefois à l'opposer à d'autres passions qu'elle doit vaincre, comme l'a fait Voltaire dans *Zaïre* où le sentiment religieux de l'héroïne l'emporte sur son amour pour un Orosman pourtant parfaitement digne d'être aimé ou encore dans *Brutus* où l'amour de la patrie étouffe l'amour filial tout à fait justifié du héros pour son père adoptif, César. Ces exemples empruntés à deux modèles de la tragédie française montrent bien qu'il y a deux manières différentes de nouer l'intrigue: la première, celle des Anciens, repose sur la confusion des passions, la seconde, celle des Modernes, sur le combat incertain des passions les unes contre les autres. L'une se fait en secret, la seconde, ouvertement. Dans les deux cas, on assiste à des confusions. Mais les Modernes sont plus habiles, parce qu'ils nouent l'intrigue et font naître

44 *Ibid.*
45 *Ibid.*, p. 240.

les confusions aux yeux de tout le monde. Il suscitent ainsi plus d'attente chez le spectateur que les Anciens, qui devaient cacher le mieux possible l'élaboration de leur «labyrinthe».[46] Cette thèse est assez neuve en 1746. Möser ne l'a pas trouvée chez Gottsched, mais chez Saint-Evremond, que le jeune publiciste a lu avec attention.[47]

Pour terminer sa démonstration, Möser revient sur le dénouement de l'intrigue. Il a écrit plus haut qu'il fallait la dénouer «avec précaution». Il va préciser maintenant ce qu'il entend par ce terme. Lorsque le poète «a poussé au moyen du jeu des passions l'attente du spectateur à son point culminant, que la pitié équilibre la réprobation, que la crainte et le plaisir sont au sommet, il convient de ménager le dénouement de manière cohérente, digne, bienséante et vraisemblable.»[48] Comme tout artiste créateur, l'auteur tragique doit montrer à la fin «le tout tel qu'il est vraiment» («das rechte Ganze»)[49] et il est tenu d'aménager ce tout de telle sorte qu'il ne ressemble pas à une sirène dont le corps est beau en haut, mais se termine à la fin en poisson. Trop d'auteurs, remarque le publiciste, nouent correctement leur intrigue, mais la développent mal. L'issue doit avoir «de la grandeur»[50] et libérer le spectateur de son impatiente angoisse d'une manière surprenante mais vraisemblable.[51] Cette libération ressemble fort à la catharsis dont Lessing analysera le mécanisme avec bien plus de précision.

Avant de se détourner pendant plus d'une décennie des problèmes de la scène, Möser publie en 1749 une tragédie intitulée *Arminius*.[52] Dans une préface restée plus fameuse que la pièce elle-même, l'auteur trace un tableau magistral de la civilisation germanique au temps de l'occupation romaine. Mais cette préface contient également quelques remarques de caractère dramaturgique. Elle aborde d'abord le problème qui naît de la

46 *Ibid.*, p. 241.
47 *Cf.* Saint-Evremont: *Œuvres mêlées* (note 18), t. III, *De la tragédie ancienne et moderne*, pp. 125-140.
48 HKA I, p. 241 *sq.*
49 *Ibid.*, p. 242.
50 *Ibid.*
51 *Ibid.*
52 *Cf.* note 7.

tension entre la vérité historique et la liberté poétique. La seconde privi-
légie le possible au détriment du vrai, à condition, bien sûr, de respecter
la vraisemblance. Vient ensuite la description de la civilisation germani-
que qui est également au service de la vraisemblance: il s'agit en effet de
montrer que les Germains n'étaient pas des barbares stupides et qu'il est
donc vraisemblable de les voir échanger en scène des propos d'une haute
tenue morale et disserter brillamment de la constitution germanique. Ce
tableau historique est suivi de quelques remarques originales sur la
finalité de la tragédie. La position de Möser est dénuée d'ambiguïté: sa
pièce a pour but unique de plaire à tout le monde. S'il admet, à la
rigueur, une finalité de nature patriotique, l'auteur exclut, en revanche,
toute édification morale à la manière de Gottsched. Ce serait là, écrit-il,
une «pédanterie»[53] fort éloignée de l'esprit des Anciens. Le dernier point
abordé concerne le monologue dans la tragédie. Bien qu'il le considère
comme peu vraisemblable, Möser ne le refuse pas totalement, comme le
fait Gottsched. Il le justifie en partie par les caractères nationaux, ce qui
est nouveau. Si les Allemands jugent le monologue invraisemblable, un
Français peut fort bien se laisser entraîner par la moindre émotion à se
parler à lui-même à haute voix et un Anglais peut être amené à en faire
autant s'il perd beaucoup d'argent au jeu.

Quant à la pièce elle-même, elle ne mérite plus guère notre attention
aujourd'hui que par le débat qui la fonde, à savoir celui qui oppose les
partisans d'une Germanie (entendez: «une Allemagne») centralisée et
forte sous la conduite d'un chef unique (thèse d'Arminius) à ceux d'une
Germanie diverse et fédérée qui préserve la liberté et la souveraineté des
chefs locaux (thèse de Sigeste). C'était un débat actuel autour de 1750.
Pour le reste, cette tragédie ne brille guère par ses innovations. C'est un
drame classique rédigé en alexandrins rimés, dans un style d'une
éloquence un peu pesante, malgré quelques formules bien frappées qui
rappellent davantage Corneille que le drame gottschédien.

Douze ans après la publication d'*Arminius*, en 1761, en pleine guerre de
Sept Ans, alors qu'il défend comme député des états d'Osnabruck les
intérêts de son territoire auprès des belligérants, Möser se tourne à nou-
veau vers l'art dramatique pour publier un essai qui a fait date dans

53 IKA II, p. 127 («steife Absichten»).

l'histoire du théâtre allemand: c'est *Arlequin ou la défense du comique grotesque*.[54] Bien qu'il n'ait pas été publié dans une revue, il convient de s'arrêter quelques instants à cet essai qui marque une étape importante dans la réflexion dramaturgique de Möser. L'innovation quasi révolutionnaire de ce texte réside dans la réhabilitation d'Arlequin que Gottsched et ses disciples de Leipzig et de Vienne avaient banni de la scène[55] et, du même coup, du comique populaire de l'arlequinade, que Möser désigne du terme de «comique grotesque». Peu nous importe le détail des arguments historiques, dramaturgiques et anthropologiques auxquels l'auteur osnabruckois recourt pour étayer sa défense. Notons seulement qu'il part du constat que tout homme, quelle que soit sa condition, est par nature «alternativement sage et fou»[56] et qu'il a donc besoin «de se redonner du courage et de se détendre»,[57] surtout quand les circonstances sont difficiles. Le vrai remède à un état dépressif ne saurait être qu'un «rire épicé et bienfaisant».[58] Or il est bien évident qu'au théâtre les grands genres, comme la tragédie ou même la comédie de Molière, déjà trop raffinée, ne peuvent offrir ce remède. Seul le comique d'Arlequin peut provoquer ce rire vital et gratuit dont l'homme a besoin. L'homme dont il est question ici est aussi bien le ministre que l'humble paysan: le théâtre d'Arlequin est un théâtre populaire. Ce théâtre, qui ne veut que faire rire, n'a aucune prétention morale, mais il n'est pas dénué d'avantages politiques. Par son caractère populaire, l'arlequinade ouvre en effet les yeux des grands sur la condition des petites gens. Et, plus important encore, le rire vital que suscite le comique grotesque d'Arlequin se situe dans la tradition des saturnales, du carnaval et des fêtes des fous du Moyen Age, c'est-à-dire de rites sociaux destinés à favoriser ce défoulement collectif qui empêchait, et empêche encore, la

54 *Harlekin oder Verteidigung des Grotesk-Komischen* (note 8).

55 L'occasion immédiate de l'essai de Möser fut probablement la publication en 1760, à Vienne, d'une critique du personnage comique: *Zufällige Gedanken über die deutsche Schaubühne zu Wien, von einem Verehrer des guten Geschmacks und der guten Sitten.* L'auteur de cette critique était un fonctionnaire du nom de J.H. von ENGELSCHALL. *Cf.* Karl von GÖRNER: *Der Hans Wurst-Streit in Wien und Joseph von Sonnenfels.* Wien 1884, p. 8.

56 HKA II, p. 340.

57 *Ibid.*, p. 315.

58 *Ibid.*, p. 317.

marmite sociale d'exploser, quand elle est sous pression. Sur un autre plan, Arlequin se moque de la vraisemblance, parce qu'il est de son droit d'explorer, comme les créateurs d'opéras, les «mondes possibles» si chers à Fontenelle.[59] Du coup, Möser réhabilite en même temps l'opéra si sévèrement condamné par Gottsched.

Ce théâtre populaire se veut-il également «national»? On peut répondre par l'affirmative si l'on considère que l'arlequinade, telle qu'elle est conçue par Möser, est destinée en priorité à un public allemand que la réforme gottschédienne et la mode de la comédie sérieuse ont privé d'un authentique théâtre comique. On retiendra également que le défenseur d'Arlequin égratigne quelque peu la tragédie française, aussi ennuyeuse, à ses yeux, qu'un jardin français.[60] On relèvera, enfin, qu'il recommande l'usage du masque dans l'arlequinade, parce que c'est, selon lui, le seul moyen d'identifier des personnages dans une Allemagne qui manque de références nationales en matière de typologie du personnel comique.[61] Mais la réponse peut également être négative, parce que, d'abord, Möser emprunte les exemples de la tradition carnavalesque dans laquelle se situe l'arlequinade à des sources françaises,[62] qu'il justifie, ensuite, le théâtre d'Arlequin par une quantité impressionnante de références au théâtre français, de la comédie de Molière jusqu'au vaudeville en passant par l'opéra burlesque. Il est enfin significatif qu'Arlequin se démarque avec soin du «Hanswurst» germanique et de ses grossièretés[63] et qu'il préfère se ranger aux côtés de son cousin de Bergame, ou bien plus encore, de son proche parent de la Foire de Paris.

Möser est passé de la théorie à la pratique. En revenant de Grande-Bretagne, en 1764, il a envoyé à Nicolai, qui l'a publiée plus tard, une petite comédie intitulée *La Vertu sur la scène ou le Mariage d'Arlequin.*[64] Il s'agit bien, à première vue, d'une authentique arlequinade. Les personnages sont ceux de la commedia dell'arte. A ce personnel

59 *Ibid.*, p. 313.
60 *Ibid.*, p. 310.
61 *Ibid.*, p. 336, note 31.
62 *Ibid.*, p. 338 *sq.*
63 *Ibid.*, p. 333.
64 *Die Tugend auf des Schaubühne oder: Harlekins Heirat. Ein Nachspiel in einem Aufzuge.* HKA II, pp. 343-389.

traditionnel Möser ajoute deux personnages nouveaux qui contribuent à donner une touche plus allemande à sa pièce: Barthold, le principal de la troupe, et Peter, figure populaire osnabruckoise. Le comique de farce ne manque pas. Mais, comme l'indique le titre, «la vertu sur la scène», le thème principal est la défense de la moralité des gens de théâtre. Möser illustre ce thème de deux manières: d'abord par les épreuves auxquelles Arlequin soumet sa bien-aimée, Colombine, pour vérifier son honnêteté et, ensuite, par une comédie dans la comédie, plutôt par une scène où Isabelle, un personnage roturier, refuse la main du comte Valère pour éviter une mésalliance qui ruinerait l'honneur des deux protagonistes. On passe ainsi du registre de la farce à celui de la comédie sérieuse à finalité morale. En outre, la subtilité du dialogue dans la scène entre Isabelle et Valère et le principe même du théâtre dans le théâtre font davantage songer à Marivaux, que Möser connaissait bien,[65] qu'à l'Arlequin de la Foire.

Il n'est plus question de marivaudage dans les *Fantaisies patriotiques*. L'homme d'Etat patriote qu'est devenu Möser à la fin de la guerre de Sept Ans accorde la priorité aux affaires de son territoire et, parfois, à celles de l'Allemagne. Il ne s'intéresse plus guère au théâtre français et la réflexion dramatique n'occupe qu'une place modeste dans sa feuille d'annonces. Ce sont toutefois les préoccupations du moment qui amènent le publiciste osnabruckois à reprendre dans plusieurs articles les thèses développées dans la *Défense d'Arlequin* sur la nécessité du défoulement populaire collectif par le rire.[66] Pour le reste, il est significatif de l'esprit des *Fantaisies patriotiques* que, dans les rares occasions où il parle du théâtre, Möser le fait à propos d'autre chose. C'est ainsi qu'il milite, en 1770, pour une sorte d'union douanière régionale en recommandant l'établissement d'une société de commerce des grains sur la Weser.[67] En matière d'économie, c'est l'union qui fait la force et la

65 Sur Möser et Marivaux, *cf.* J. MOES: *J. Möser et la France* (note 13), en particulier chap. III, pp. 390-425.
66 *Cf. Ueber die Sittlichkeit der Vergnügungen* (HKA VII, pp. 30-33), *Etwas zur Polizei der Freuden für die Landleute* (HKA VII, pp. 33-37) et, surtout, *Den alten Geckorden sollte man wieder erneuern* (HKA V, pp. 207-214).
67 HKA IV, pp. 255-260. (*Vorschlag zu einer Korn-Handlungskompagnie an der Weser*).

Westphalie, tout comme l'Allemagne, manque d'une capitale économi-
que qui mobiliserait les énergies. Or le défaut de capitale se répercute sur
la vie culturelle, en particulier sur l'activité théâtrale. C'est, fort curieu-
sement, ce point de vue culturel que Möser développe au début de cet
article qui est consacré au commerce du grain. D'emblée, il soulève le
problème du théâtre national qu'il n'avait jamais abordé explicitement
auparavant et il le fait en des termes fort proches de ceux que Lessing
avait employés à la fin de la *Dramaturgie de Hambourg*.[68]

> Nous nous trouvons, écrit-il, nous autres pauvres Allemands, dans une situation
> bien particulière: sans capitale, nous devrions réaliser notre propre théâtre natio-
> nal, sans intérêt national, nous devrions faire preuve de patriotisme et sans
> autorité commune, nous devrions trouver notre propre style dans l'art, alors que
> nous réussissons tout au plus à porter sur scène un personnage de sot provincial,
> que nous créons de temps à autre dans l'intérêt général de l'Empire une bonne
> institution locale et que nous ne connaissons en matière d'œuvre d'art rarement
> plus qu'une sorte de bouteille en forme de bourse de bouc, quand nous ne
> cherchons pas nos modèles à l'étranger...[69]

En note, Möser revient, non sans humour, sur les inconvénients du
manque d'unité culturelle en Allemagne:

> Les Allemands n'ont même pas en commun un vrai juron ou une vraie injure;
> chaque province a ses propres jurons ou injures ou chacune associe au même
> juron ou à la même injure des représentations différentes, tandis qu'un juron de
> Paris est compris dans toutes ses nuances non seulement en France, mais même
> en Allemagne. La potence, les prisons et les hôpitaux parisiens sont aussi connus
> que le renard de la fable. Chaque allusion allégorique que l'on fait dans la
> comédie à Grubstreet, Tyburn et Bedlam est pleinement compréhensible et parle
> aux sens. Que quelqu'un me nomme une potence allemande qui puisse être
> désignée de la sorte! Tout ce qui vient sur scène chez nous est, pour le moment
> encore, provincial: pas plus Vienne que Berlin ou Leipzig n'ont pu faire de leur
> propre style un style national.[70]

Ces propos parlent d'eux-mêmes. Möser se range désormais du côté des
partisans d'un théâtre national. Sans entrer dans le détail d'un tel projet,
il dénonce l'absence de capitale unificatrice en matière de culture et
souligne la conséquence de ce manque: un provincialisme dont les effets

68 *Hamburgische Dramaturgie* (note 26), 101.-104. Stück, p. 509 *sq.*
69 HKA IV, p. 255 *sq.*
70 *Ibid.*, p. 256, note.

se font sentir tant au niveau de la langue que des symboles. Il applique ces défauts au théâtre, en particulier à la comédie qui reste tout aussi provinciale par manque de références nationales communes.

C'est encore par le biais d'une problématique étrangère au théâtre que Möser effleure le problème de la scène dans une «Fantaisie» de 1772 qui traite des dérives de la législation moderne.[71] Adepte des droits coutumiers locaux, Möser condamne les codes écrits généraux, c'est-à-dire cette rationalisation et standardisation du droit que préparent les juristes au service de l'absolutisme éclairé. L'argument principal, inspiré de Montesquieu, est que les lois coutumières garantissent les libertés historiques locales, tandis que les codes généraux les étouffent et mènent au despotisme. Le droit coutumier est conforme au plan de la nature qui montre sa richesse dans la diversité, alors que le droit rationalisé veut tout ramener à quelques règles qui détruisent cette heureuse diversité. Sans transition, Möser passe alors du droit à l'art:

> [...] On parle quotidiennement de l'inconvénient que représentent pour le génie toutes les règles générales et l'on voit comment les Modernes sont empêchés par quelques idées en nombre réduit de s'élever au-dessus de la médiocrité. Malgré ces constatations, l'œuvre d'art la plus noble de toutes, la constitution d'un Etat, devrait se laisser réduire à quelques lois générales; elle devrait avoir la beauté monotone d'une pièce de théâtre française...[72]

La critique du théâtre français ne saurait être plus explicite. Tout comme l'art de légiférer, l'art dramatique tire sa valeur de cette diversité dont la nature offre l'exemple. Le génie ne saurait se contenter de ces quelques règles prétendument universelles que voudraient lui imposer les dramaturges français et leurs disciples allemands. La référence au génie montre que Möser n'ignore pas le débat qui s'instaure sur l'esthétique du théâtre à l'aube du *Sturm und Drang*. L'auteur semble bien avoir oublié la richesse de la scène comique française dont il faisait tant de cas dans son essai sur le comique grotesque. L'idée de théâtre national est implicite: c'est bien le génie allemand qui préfère la diversité à l'uniformité française, comme Lessing l'avait déjà affirmé en 1759 dans la 17ᵉ *Lettre sur la littérature contemporaine*.

71 HKA V, pp. 22-27 (*Der jetzige Hang zu allgemeinen Gesetzen und Verordnungen ist der gemeinen Freiheit gefährlich*).

72 *Ibid.*, p. 22 sq.

Deux autres «Fantaisies» abordent de manière indirecte le débat sur le
théâtre national. La première, datée de 1769, se présente sous la forme
d'une lettre fictive adressée par un voyageur gascon, donc français, à un
maître d'école westphalien.[73] Ce Gascon est auteur de comédies et il est
venu en Westphalie pour y chercher «des caractères particulièrement
comiques».[74] Or il n'en a pas trouvé, car, constate-t-il, il n'y a pas
d'originaux en Westphalie. C'est une province où l'on ne sait que prati-
quer les vertus traditionnelles du monde rural: bonté des maîtres à l'é-
gard de leurs subordonnés, ordre, propreté, sens du pratique et de l'utile,
vie saine, amour du travail, vertus familiales et piété. Ce sont là des traits
qui ne se prêtent guère à la comédie, du moins à la comédie française, et
qui ne feraient rire personne en France. La critique du Gascon tourne,
bien entendu, à l'éloge d'un Westphalien, qui représente, aux yeux de
Möser, l'Allemand par excellence. Sur le plan dramatique, la conclusion
implicite est que chaque nation a besoin pour la scène, surtout pour la
scène comique, de caractères qui lui soient propres et qui ne sont plus
valables au-delà des frontières. Cette idée des caractères nationaux était
déjà à l'ordre du jour depuis deux décennies. Johann Elias Schlegel
l'avait développée quelques années plus tôt et Möser lui-même y avait
fait allusion dans la préface d'*Arminius*.

Le second texte est de la même veine. Rédigé quatre années plus tard,
en 1773, il prend également la forme d'une lettre fictive adressée par un
voyageur français à son hôte westphalien.[75] Le procédé est le même que
dans la «Fantaisie» précédente, mais la charge est plus appuyée, parce
que l'auteur de la lettre oppose aux prétendus défauts westphaliens les
prétendues qualités françaises. Le lecteur comprend très vite qu'il
convient d'inverser les valeurs: à l'Allemand honnête, vertueux, franc,
travailleur, pieux, sain de corps et d'esprit et naturel s'oppose le Français
menteur, jouisseur, intrigant, superficiel, paresseux, libertin, vivant dans
l'artifice et le luxe. Le correspondant fictif s'en prend particulièrement
aux femmes. De son tableau comparatif il ressort que l'Allemande est

73 HKA IV, pp. 208-211 (*Schreiben eines reisenden Gasconiers an den Herrn
 Schulmeister*).
74 *Ibid.*, p. 208.
75 HKA V, pp. 187-189 (*Schreiben eines reisenden Franzosen an seinen Wirt in
 Westfalen*).

vertueuse, pieuse, bonne épouse et bonne mère de famille, tandis que la Française est une fragile et minaudante poupée de salon. Il n'est guère question de théâtre dans tout cela. Mais la notion de caractère national est clairement (et lourdement !) soulignée. En outre, l'auteur de la lettre remarque qu'il a heureusement trouvé à H... (probablement Hanovre) des créatures redevenues «demi-humaines», parce qu'elles étaient allées sur les bords de la Seine et qu'elles avaient entendu siffler au parterre, coutume inconnue des Westphaliens.[76] Un peu plus loin, le Français se désole de constater que les Westphaliens, «cette sorte bestiale d'humains qui ne nourrit son âme que de saines vérités» est incapable de goûter les airs d'une «petite opérette» de Grétry.[77] Nous sommes loin de la *Défense d'Arlequin* où les variantes comiques de l'opéra français servaient à justifier le genre de l'arlequinade! Ici, Grétry devient le symbole d'un théâtre décadent et sans consistance.[78]

Dans un autre article de 1773, Möser suggère la création d'un «théâtre local, permanent et peu coûteux».[79] C'est la seule «Fantaisie» qui soit entièrement consacrée au théâtre. Les ambitions du publiciste sont bien plus modestes que le projet d'un théâtre national, irréalisable pour le moment. Comme il le fait fréquemment, il laisse la parole à un tiers, ici un gentilhomme de la cour qui informe les lecteurs de la création dans son territoire d'un théâtre local. L'affaire est présentée comme si elle était déjà conclue. Il s'agit en fait d'une école d'art dramatique qui recrute quelques enfants à l'orphelinat du cru pour les initier aux arts de la scène et leur assurer en même temps une formation professionnelle. Détail important, c'est le souverain qui a fourni les premiers fonds. Cette école se présente comme «une société autonome, qui s'autofinance partiellement et qui dépense l'argent qu'elle gagne dans le territoire».[80] Son autonomie financière partielle repose sur les recettes des représentations

76 *Ibid.*, p. 187 *sq.*
77 *Ibid.*, p. 188.
78 Déjà en 1768, Möser s'était moqué des jeunes femmes éduquées à la française qui se pâmaient en apprenant que Voltaire sautait en bonnet de nuit sur la scène de Ferney, lorsque le cocher jouait mal le rôle d'Orosman (HKA IV, p. 110 – *Die allerliebste Braut*).
79 HKA V, pp. 226-230 (*Nachricht von einer einheimischen, beständigen und wohlfeilen Schaubühne*).
80 *Ibid.*, p. 227.

et sur le fait que la plupart des élèves gagnent déjà leur vie de diverses manières en dehors de la troupe. La justification de cette formule de théâtre de semi-professionnels est que la plupart des villes allemandes ne peuvent pas s'offrir le luxe d'une troupe permanente professionnelle ni accueillir pendant longtemps des compagnies de passage. Même de grandes métropoles comme Paris et Londres, remarque l'auteur, connaissent des problèmes de ce genre.[81] A l'objection du manque de professionnalisme de ce théâtre local, le gentilhomme répond que les amateurs jouent souvent mieux que des acteurs professionnels qui ne font que simuler la passion et gardent le cœur froid, comme le leur conseille Louis Riccoboni.[82] Möser n'approuverait donc pas les réflexions de Diderot sur le paradoxe du comédien. Lui, qui a horreur de la simulation, même sur scène, préfère les amateurs qui prennent leur rôle au sérieux et s'identifient totalement à leur personnage. Il suffit souvent qu'une de ces jeunes élèves revête une robe de princesse pour devenir réellement princesse. «C'est l'habit qui fait le moine!»[83] Outre l'objection de l'amateurisme, le gentilhomme écarte celle de l'immoralité des gens de théâtre. Ne risque-t-on pas de corrompre ces orphelins en en faisant des comédiens? Sans entrer dans le détail d'un débat qu'il avait déjà abordé autrefois, l'auteur cite quelques vers de l'épitaphe élogieuse de Mrs. Pritchard, une actrice anglaise que les Britanniques, plus respectueux de leurs grands comédiens que les Continentaux, ont enterrée à l'abbaye de Westminster, à côté de Shakespeare et de Händel.[84] C'est donc en 1773 que le nom de Shakespeare apparaît pour la première fois dans un écrit de Möser. Dernier avantage de ce théâtre d'orphelins: les jeunes comédiens ne seront pas à la merci d'un intendant trop intéressé. A ce sujet, Möser cite à nouveau quelques vers anglais qui dénoncent les agissements du célèbre acteur Garrick, que le diplomate osnabruckois avait rencontré à Londres.[85] Garrick, qui était également impresario, exploitait ses jeunes acteurs d'une façon éhontée. Ce risque sera évité dans la troupe du gentilhomme osnabruckois, d'abord, parce que celle-ci

81 *Ibid.*
82 *Ibid.*, p. 220.
83 *Ibid.*
84 *Ibid.*, p. 230.
85 *Ibid.*, p. 228, note.

est subventionnée par le souverain et, ensuite, parce qu'elle est gérée par un fonctionnaire tout à fait désintéressé. Comme Gottsched, Möser est partisan de l'étatisation au moins partielle du théâtre.

Cette «Fantaisie», qui mérite bien son nom, car il s'agit d'une utopie que ni Möser ni personne d'autre n'a jamais réalisée, se limite pour l'essentiel à des considérations pratiques. Nous n'apprenons rien sur la nature des pièces qui seraient jouées sur cette scène provinciale. Des pièces allemandes ou d'autres, qui seraient empruntées au répertoire étranger? Möser évoque bien l'exemple du théâtre de Mme de Maintenon à Saint-Cyr.[86] Mais il est à parier que ses orphelins ne joueraient guère de tragédies de Racine. Les références à la scène anglaise sont bien plus nombreuses et le grand auteur dramatique nommé est Shakespeare. C'est donc vers le théâtre anglais que semble désormais se tourner l'auteur des *Fantaisies patriotiques*. Ce modèle anglais va être confirmé effectivement huit années plus tard dans le traité *Sur la langue et la littérature allemandes.*

Les circonstances dans lesquelles Möser a publié ce traité sont connues. En 1780, Frédéric II de Prusse avait fait paraître en français un traité intitulé: *De la littérature allemande; des défauts qu'on lui reproche; quelles en sont les causes et par quels moyens on peut les corriger.*[87] La thèse du roi était que l'Allemagne ne possédait pas encore de littérature digne de ce nom. Comme causes de cet état médiocre des lettres allemandes, le monarque invoquait une histoire bousculée qui, depuis la guerre de Trente Ans, n'avait pas été favorable à l'épanouissement des arts, le bas niveau de l'enseignement scolaire et universitaire, l'absence de goût et de savoir rhétorique, absence due au manque de modèles littéraires et de bonnes traductions. Il ajoutait à ces causes le défaut d'une langue littéraire commune dans un pays où n'existaient que des parlers régionaux ou des dialectes «à demi barbares».[88] Comme moyens

86 *Ibid.*, p. 227.
87 Texte repris en 1902, in: *Deutsche Litteraturdenkmale des 18. und 19. Jahrhunderts.* 1. Folge, Nr 16, Berlin 1902 et, plus récemment, dans une édition de la «Wissenschaftliche Buchgesellschaft», Darmstadt 1969, pp. 61-99 en même temps que la réponse de Möser. Nous citons d'après cette dernière édition pour le texte de Frédéric II.
88 *De la littérature allemande*, p. 64.

possibles pour corriger ces lacunes, il conseillait aux Allemands de se
mettre à l'école de la France classique et de l'Antiquité gréco-latine. En
bon patriote, il espérait que cet apprentissage permettrait à la littérature
allemande non seulement de rattraper son retard, mais même de dépasser
ses rivales. Ignorant tout du progrès des lettres allemandes depuis le
milieu du siècle, il raisonnait encore comme Gottsched. Mais à la diffé-
rence du réformateur de Leipzig, le roi de Prusse songeait avant tout à
rehausser son prestige de souverain protecteur des lettres, des arts et des
sciences et à la grandeur de son Etat. Sa perspective était essentiellement
politique.

Cette dépréciation des lettres allemandes avait ému de nombreux
intellectuels allemands et avait provoqué de nombreuses réactions, dont
celle que Möser avait formulée au printemps 1781, dans son traité *Sur la
langue et la littérature allemandes*,[89] était la plus remarquée et la plus
remarquable. La réponse de l'écrivain osnabruckois ne se limite pas au
thème qui nous intéresse, le théâtre, mais elle concerne tous les genres
littéraires. Il n'en demeure pas moins que le genre dramatique est au
centre du débat, tant il est vrai qu'en Allemagne la réforme du théâtre
constitue, depuis Gottsched jusqu'à Goethe, l'enjeu sinon exclusif, du
moins primordial du renouveau des lettres allemandes.

A une attaque de nature politique, Möser répond par une contre-
attaque d'esprit tout aussi politique. Il approuve le roi de Prusse d'avoir
assuré les bases politiques de son Etat avant d'avoir songé à promouvoir
les lettres, les arts et les sciences. Il a, ensuite, la même conception
utilitaire de la littérature que son royal adversaire: la littérature doit avoir
une finalité patriotique. Pour Möser, la meilleure littérature serait, pour
les Allemands, le chant du barde qui les inciterait à se sacrifier à la cause
nationale.[90] L'ornement et l'esthétique ne viennent qu'en second lieu.
C'est là un «ordre naturel»[91] que Frédéric II a su respecter. Mais les
points de convergence s'arrêtent là. Möser n'a que faire de la gloire de la
Maison des Hohenzollern, car il n'éprouve que peu de sympathie pour

89 *Ueber die deutsche Sprache und Litteratur* (note 6).
90 HKA III, p. 75 *sq.* C'est un thème que Möser développe dans la postface de son
 traité: *Nachschrift über die National-Erziehung der alten Deutschen.* HKA III,
 pp. 91-94.
91 HKA III, p. 72.

l'Etat moderne du type de celui de la Prusse, énorme machine trop bien huilée avec ses codes généraux et ses armées de métier sans âme. Contre l'Etat absolutiste et contre cette littérature trop bien réglée dont rêve le monarque prussien, c'est le même combat. En outre, le roi instrumentalise la littérature en en faisant une arme politique dans sa lutte contre les puissances rivales, en particulier contre la France. Pour Möser, au contraire, «toutes les nations peuvent devenir grandes dans leur manière de pratiquer la littérature sans avoir à considérer leur rivales avec condescendance».[92] Ce que revendique l'auteur osnabruckois, ce n'est pas la primauté de la littérature allemande, mais la place qui revient légitimement à celle-ci dans le concert des littératures nationales. Le pluralisme doit exister dans les lettres comme dans le droit.

L'idée centrale du traité est résumée en une phrase: «[les Allemands] doivent tirer beaucoup plus d'eux-mêmes et de leur propre sol qu'[ils] ne l'ont fait jusqu'à présent et faire usage de l'art de [leurs] voisins dans la mesure où celui-ci sert à l'amélioration de [leurs] propres produits et de [leurs] propres plantations».[93] La concession faite quant à la possibilité d'une imitation modérée justifie d'avance le recours au modèle shakespearien. Mais, pour l'essentiel, le refus de l'imitation repose sur l'idée de l'originalité des cultures nationales. Cette idée est fondée sur une conception organiciste, probablement inspirée de Herder, de la culture en général et de la littérature en particulier. Il est significatif que Möser emploie constamment, pour parler de la littérature, un langage métaphorique emprunté au monde végétal. D'où cette autre idée qu'une essence étrangère transplantée dans le sol national se développera moins bien que dans son milieu d'origine. Il est donc préférable de faire croître sur le sol allemand des chênes allemands que de s'épuiser à y planter des orangers pris chez les voisins.[94] Mieux vaut produire des glands allemands que d'adapter à notre sol des olives italiennes ou françaises.[95] Il se peut que d'un point de vue absolu le gland soit moins bon que l'olive. Mais Möser ne croit plus depuis longtemps aux normes absolues, car

92 *Ibid.*, p. 90.
93 *Ibid.*, p. 84.
94 *Ibid.*, p. 75.
95 *Ibid.*

«tout, dans le monde, n'est que relativement beau et grand.»[96] Au nom
de l'originalité nationale, Möser réfute l'universalisme esthétique de
Frédéric II, illustré, aux yeux du roi, par la littérature française, plus
spécialement par le théâtre français. L'idée d'originalité va donc de pair
avec celle de diversité qui s'oppose à celle d'ordre et d'unité, c'est-à-dire
d'uniformité.

De ces principes d'originalité, de relativité et de diversité, Möser tire
des conséquences éthiques qui peuvent se résumer à une phrase emprun-
tée à une «Fantaisie»: «Il est toujours préférable d'être original que
d'être une copie».[97] Il développe cette proposition dans son traité de
1781 en affirmant qu'une imitation, si réussie soit-elle, sera toujours
moins bonne que l'original. «Le copiste, écrit-il, n'exprime toujours plus
ou moins que ce qu'a éprouvé le vrai maître; l'imitation nous rend inau-
thentiques et rien ne nuit davantage au progrès des arts que cette inau-
thenticité que Quintilien nomme une malhonnêteté».[98] Cet argument,
dont on ne peut nier la pertinence, signifie deux choses: d'abord, que
toutes les œuvres littéraires allemandes qui reposent sur un modèle étran-
ger sont inauthentiques et, à la limite, malhonnêtes, ensuite, qu'il y a de
vrais maîtres à l'étranger, même en France. Möser n'hésite pas à recon-
naître, en effet, que les Allemands «n'ont pas une seule pièce qui puisse
se comparer aux chefs-d'œuvre de Corneille et de Voltaire, que personne
ne peut difficilement apprécier autant qu'[il] le fait [lui-même]».[99] Il ne
résiste pourtant pas à la tentation de rabaisser quelque peu ce modèle
français qu'il prétend tant admirer. C'est alors que se manifeste la di-
mension critique de son organicisme. Si l'on peut affirmer, en effet, que
l'imitation d'un modèle étranger équivaut à une malhonnêteté, n'est-il
pas permis de faire un pas de plus en se demandant si ce modèle français
dont on fait tant de cas n'est pas lui-même déjà une illusion trompeuse ?
Et Möser de reprendre dans sa variante littéraire l'opposition qu'il avait
déjà établie dans les *Fantaisies patriotiques* entre l'authenticité alleman-
de et la superficialité française. Cette critique vise autant la langue, deve-
nue précieuse à force de vouloir s'embellir et s'affiner, que le contenu

96 *Ibid.*
97 HKA I, pp. 190-195 («Es ist allezeit sicherer, Original als Kopei zu sein»).
98 HKA III, p. 82.
99 *Ibid.*, p. 78.

des œuvres qui, à force d'aspirer à une beauté idéale, se condamnent à une subtilité frivole. Il ne reste finalement que ce «ton de galanterie»[100] qui caractériserait, selon notre censeur, la littérature du Grand Siècle. Mais le reproche principal que Möser fait à la littérature française, celui qui est le plus conforme à son idéologie organiciste, c'est sa régularité excessive qui confine à la monotonie. Ce reproche vise en priorité le théâtre français, plus spécialement la tragédie française. Il concerne le défaut essentiel, le péché contre l'esprit de la nature: le manque de diversité et de richesse.

C'est à ce niveau qu'intervient le débat qui porte sur la triade constituée par la tragédie française, Shakespeare et *Götz von Berlichingen*. L'opposition que Möser établit entre le théâtre classique français et le théâtre shakespearien est résumée une fois de plus par cette image du jardin français opposé au jardin anglais qui traîne dans la littérature européenne depuis le début du siècle, mais qui prend ici tout son sens.[101] Cette image exprime en effet parfaitement la prétendue pauvreté de forme et de contenu de la tragédie française par opposition à l'étonnante profondeur et richesse du drame shakespearien. C'est ce goût de la diversité naturelle qui rapproche les Allemands des Anglais et les éloigne des Français. La thèse n'est pas nouvelle, puisque Lessing l'avait déjà développée dans sa 17e Lettre, sans toutefois s'appuyer sur l'organicisme herdérien. En outre, l'auteur de la *Dramaturgie de Hambourg* croyait encore aux normes universelles, mais il allait les chercher chez Aristote, au lieu de les prendre chez les théoriciens du classicisme français et il s'efforçait de prouver que Shakespeare respectait mieux l'esprit de la *Poétique* que Corneille ou Voltaire. S'il a invoqué l'autorité d'Aristote dans sa jeunesse et même encore dans la *Défense d'Arlequin* pour définir le comique grotesque, Möser se rapproche désormais des jeunes génies qui, à la suite de Rousseau, cité nommément en exemple dans le traité,[102] jettent les règles par-dessus bord et n'écoutent plus que la voix de la nature et celle de leur cœur. Pour illustrer la supériorité d'un théâtre de type shakespearien sur le modèle classique français, il compare une scène du *César* de Shakespeare à la scène correspondante

100 *Ibid.*, p. 80.
101 *Ibid.*, p. 79 *sq.*
102 *Ibid.*, p. 84.

de *La mort de César* de Voltaire.[103] La puissance et le dynamisme avec lesquels l'auteur anglais dépeint un mouvement de foule en colère fait effectivement pâlir le tableau sans force de l'auteur français.

Möser choisit donc Shakespeare contre Voltaire, tout comme Lessing avait choisi le même contre Corneille. Si l'on rejetait un modèle, il fallait bien trouver un contre-modèle, qui, pour l'heure, n'existait pas encore en Allemagne. Pour le publiciste osnabruckois, il existe pourtant un auteur allemand qui a su tirer profit de manière exemplaire du modèle shakeaspearien: c'est le Goethe de *Götz von Berlichingen*. Le nom de cette pièce revient comme un leitmotiv dans le traité, avant même de faire l'objet d'un développement plus étoffé. Dès le début, avant que l'auteur expose ses arguments, *Götz* apparaît déjà dans les questions qui introduisent le débat:

> En d'autres termes, écrit Möser dès la première page de son texte, nous pourrions nous demander si nous ne ferions pas mieux de cultiver nos *Götz von Berlichingen* jusqu'à la perfection qui est propre à leur nature que de les orner de toutes les beautés venues d'une nation étrangère.[104]

Pourquoi Möser attache-t-il tant de prix à défendre *Götz*? La première raison est que Frédéric II avait condamné cette pièce sans appel dans son propre traité. Le roi avait bien senti que le drame de Goethe était un pur rejeton des «abominables pièces de Shakespeare»,[105] «une imitation détestable de ces mauvaises pièces anglaises.»[106] Möser relève le gant, parce que *Götz* lui semble être, en effet, une adaptation réussie du modèle shakespearien au théâtre allemand. Mais il a une raison plus profonde et plus personnelle encore de se faire l'avocat du drame de Goethe: celui-ci constitue pour l'essentiel une transposition scénique de la vision que lui-même s'est forgée du passé allemand. On invoque toujours, à propos de *Götz*, l'influence de la «Fantaisie» consacrée à justifier le droit du plus fort, le «Faustrecht».[107] En réalité, c'est toute l'analyse que Möser a faite,

103 *Ibid.*, p. 79.
104 *Ibid.*, p. 72.
105 FRÉDÉRIC II: *De la littérature allemande (cf.* note 87), p. 83.
106 *Ibid.*
107 *Von dem Faustrechte*, in: *Nützliche Beilagen zum Osnabrückischen Intelligenzblatt*, 19-28 avril 1770. Ce texte paraîtra dans la 1ère partie des *Fantaisies*

en 1768, dans la préface de la première partie de l'*Histoire d'Osnabruck*, de la situation politique du Saint-Empire au début du XVIe siècle qui passe, à quelques nuances près, dans la pièce de Goethe.[108] Chez l'un comme chez l'autre, ce tableau de l'Allemagne à l'aube de la Réforme est mis au service d'une dénonciation de la situation politique en territoire allemand au XVIIIe siècle. On comprend alors que l'auteur osnabruckois se soit senti personnellement visé par la critique que Frédéric II et on saisit mieux encore les visées politiques qu'implique sa réfutation des thèses du roi de Prusse.

Le passage que Möser consacre à *Götz von Berlichingen* dans son traité est un morceau d'anthologie qui commence ainsi:

> L'intention de Goethe dans son *Götz von Berlichingen* était certainement de nous proposer une collection de tableaux de la vie nationale de nos ancêtres et de nous montrer ce que nous aurions et ce que nous pourrions faire, pour peu que nous nous lassions une fois pour toutes des gentilles soubrettes et des astucieux domestiques qui se produisent sur la scène franco-allemande et que nous cherchions, comme de juste, à en changer.[109]

Le premier mérite de Goethe est donc d'avoir écrit un drame national, plus précisément un drame consacré au passé national, et d'avoir ainsi renoncé à ce théâtre frivole qu'on pratique en Allemagne d'après le modèle d'un Molière ou d'un Marivaux et de leurs épigones. C'est donc l'imitation de la comédie française qui est visée pour l'instant, au travers de la comédie saxonne, plutôt que la tragédie française. Mais la suite montre que Möser ne perd pas de vue cette dernière. Goethe, remarque-t-il, aurait très bien pu faire de sa collection de tableaux, au moyen d'une histoire d'amour, au moins trois pièces régulières, toutes respectueuses des trois unités et conçues selon le canevas classique d'une action en trois mouvements: nœud, développement et dénouement, c'est-à-dire selon les principes que Möser défendait encore dans sa *Feuille*

patriotiques sous le titre de *Der hohe Stil der Kunst unter den Deutschen* (HKA IV, pp. 263-268).

108 Sur Möser et *Götz von Berlichingen*, *cf.* J. MOES : *Histoire et théâtre au temps des génies: l'influence des conceptions historiques de Justus Möser sur* Götz von Berlichingen *de Goethe*», in: *Germanistik*, fasicule IX, Publications du Centre universitaire de Luxembourg, Lettres allemandes, Luxembourg 1996, pp. 21-53.

109 HKA III, p. 77.

hebdomadaire. Au lieu de ce schéma, Goethe a préféré donner une suite de parties qui sont placées les unes à côté des autres comme les tableaux d'une galerie de peinture, mais qui ne constituent pas pour autant une «épopée», c'est-à-dire une action cohérente. Si l'on excepte l'histoire d'amour qui fait allusion à la prétendue «galanterie» de la tragédie française, le second mérite de Goethe est donc essentiellement d'ordre formel: l'auteur de *Götz* a bouleversé les règles du théâtre classique français en remplaçant l'intrigue structurée selon les règles canoniques du drame aristotélicien par une suite de tableaux. Quant au mérite principal de *Götz*, il est formulé dans le paragraphe suivant: «En revanche, ces parties devaient être de véritables pièces populaires indigè-nes. Dans ce but, [Goethe] a choisi des actions chevaleresques, rurales et bourgeoises d'une époque où la Nation était encore originale...»[110] C'est l'auteur de l'*Histoire d'Osnabruck* qui parle ici, le patriote qui, regrettant la perte d'identité subie par les Allemands depuis l'époque du chevalier Götz, exalte un passé où l'Allemagne pouvait encore se vanter de posséder un génie national. Bref, le plus grand mérite de Goethe est d'avoir enfin créé un véritable drame populaire ou, plutôt, un conglomé-rat de pièces populaires. «Populaire» signifie ici d'abord «national», selon l'idée que la nation s'identifie au peuple et, ensuite, «accessible à tous les publics», de l'aristocratie au paysan en passant par le bourgeois. Très logiquement, l'auteur du traité réfute alors le reproche de Frédéric II qui regrette que Goethe n'ait pas travaillé en priorité pour la cour et l'aristocratie et qu'il n'ait pas livré d'épopée ou un ensemble cohérent et régulier. La réponse est que l'auteur de *Götz* a fort bien dessiné son tableau national et populaire, qu'il n'a pas négligé le «coloris» ni man-qué l'esprit du temps («das Kostüm»).[111] Dans la perspective qui est celle de Möser, cette fidélité au modèle historique à reproduire est essentielle: un nouveau théâtre fondé sur la conformité à la réalité histo-rique remplace désormais le théâtre de cour fondé sur le mythe et la cohérence formelle. Pour terminer ce développement sur *Götz*, Möser rappelle à son interlocuteur royal que si ce nouveau genre de drame historique a donné lieu chez les imitateurs à des outrances, la faute n'en

110 *Ibid.*, p. 77 *sq.*
111 *Ibid.*, p. 78.

revient pas à Goethe. Le contexte suggère que ces outrances concernent surtout les crudités et les grossièretés, qui ne sont d'ailleurs pas totalement absentes de *Götz* et dont les esprits pudiques auraient tort de trop s'effaroucher.[112] La défense de *Götz* rejoint ainsi celle du comique grotesque.

On peut estimer qu'il eût peut-être été préférable d'intituler cet exposé «De *La Mort de Caton* à *Götz von Berlichingen*. Mais le jeune auteur de la *Feuille hebdomadaire* a préféré retourner aux sources aristotéliciennes que de suivre aveuglément les recettes de l'*Art poétique critique* de Gottsched. Il est vrai également que Goethe a trouvé l'impulsion nécessaire pour rédiger *Götz von Berlichingen* dans le théâtre de Shakespeare. Le titre finalement retenu se justifie donc. Il résume un parcours remarquable et assez étonnant, si l'on songe que Möser n'était en priorité ni théoricien ni auteur dramatique. Ce parcours mène du théâtre aristotélicien dans sa variante classique française et de la comédie saxonne au drame historique, national et populaire selon les conceptions des jeunes génies fascinés par Shakespeare. Entre ce point de départ et ce point d'arrivée se situe une rupture révolutionnaire avec les dogmes gottschédiens, rupture consacrée par la réhabilitation d'Arlequin et du comique vital et populaire et la quête d'un théâtre national allemand fondé sur une vision organiciste et pluraliste des identités et des caractères nationaux.

Ce parcours, il faut le reconnaître, n'est pas tout à fait original. Il reflète assez bien l'évolution de la dramaturgie et de la scène allemandes des années 1740, où dominait encore l'influence de Gottsched, aux années 1770, marquées par le passage du modèle français au modèle anglais et par la révolution dramatique des jeunes génies.

Si Möser n'est pas totalement original, on doit pourtant lui concéder un certain nombre de mérites. Dans sa jeunesse, il a su retourner à Aristote au lieu de s'en tenir à Gottsched, esquisser une théorie dramatique qui anticipe celle de la *Dramaturgie de Hambourg* et s'orienter vers un comique plus efficace que celui de la comédie saxonne. Dans la force de l'âge, il a accompli son coup d'éclat en réhabilitant Arlequin. Lorsqu'en 1781 le Patriarche d'Osnabruck réfute les conceptions dépassées d'un roi de Prusse resté dans le sillage de Gottsched et de Voltaire,

112 *Ibid.*

il recourt à des arguments qui ne sont plus tout à fait inédits à une date
où le mouvement des jeunes génies, que Möser connaît bien, s'épuise
déjà. Mais sa démonstration l'emporte sur beaucoup d'autres par la
remarquable cohérence d'une argumentation qui s'explique en grande
partie par la conséquence avec laquelle il applique au domaine des lettres
sa vision organiciste du monde et son culte du passé allemand. De cette
argumentation, l'essentiel reste la réhabilitation de *Götz von Berlichin-
gen* que même des esprits plus ouverts que Frédéric II n'appréciaient pas
toujours. L'historien patriote légitime ainsi un genre dramatique, le
drame historique national, qui devait connaître, sous le nom de «drame
de chevalerie», une étonnante fécondité dans les pays allemands pendant
près d'un siècle.[113]

113 Sur le drame de chevalerie, *cf.* Raymond HEITZ: *Le drame de chevalerie dans les
 pays de langue allemande. Fin du XVIII^e et début du XIX^e siècle.*, Berne, Berlin:
 Peter Lang 1995.

Le théâtre dans la *Deutsche Chronik* de Schubart (1774/1777-1787/1791)[1]

Jean CLÉDIÈRE

On associe à la *Deutsche Chronik* la naissance du journalisme politique en Allemagne du sud. C.F.D. Schubart,[2] son éditeur qui, à de rarissimes exceptions près, fut également son unique rédacteur, est également célèbre comme poète et comme musicien. Il doit aussi une part de sa célébrité au fait d'avoir été arbitrairement arrêté, puis détenu pendant dix ans à la forteresse du Hohenasperg, non loin de Ludwigsburg. Né en 1739 aux confins de la Souabe et de la Franconie, c'est à Augsbourg qu'en 1774 il entreprit la publication de la *Chronik*. Il alla bientôt s'établir à Ulm. Sans

1 Les années 1774 à 1777 de la *Chronik* ont été rééditées en fac-similé par le Verlag Lambert Schneider à Heidelberg, en 1975, avec une préface de Hans Krauss. Des extraits en figurent également dans le livre de K. Gaiser (*cf. infra*) ainsi que dans *Schubarts Werke in einem Band*, choix et introduction de U. WERTHEIM et H. BÖHM, Berlin: Aufbau Verlag, 1965. L'accent y est mis de préférence sur les articles exprimant des prises de position politiques. Enfin, un choix de textes de Schubart (poésies et articles de la *Chronik*) a été publié aux éditions Reclam, Stuttgart, 1978, par les soins de U. KARTHAUS.
 Pour la période postérieure à 1787, on ne dispose que de ces anthologies. Elles ne donnent donc qu'un maigre aperçu des articles contenus dans les quelque 3500 pages que compte la *Chronik* éditée à Stuttgart. Des originaux de ce périodique sont accessibles dans les bibliothèques allemandes (Marbach, Stuttgart...) ainsi qu'à la BNU de Strasbourg et à la Médiathèque de Metz où nous avons pu en avoir communication.

2 *Cf.* M. BOUCHER: *La Révolution de 1789 vue par les écrivains allemands, ses contemporains.* Paris 1954, p. 54 *sq.*

Théâtre et «Publizistik» dans l'espace germanophone au XVIII^e^ siècle / Theater und Publizistik im deutschen Sprachraum im 18. Jahrhundert. Etudes réunies par Raymond HEITZ et Roland KREBS / Herausgegeben von Raymond HEITZ und Roland KREBS. Berne: Peter Lang (Convergences, vol. 22) 2001. ISBN 3-906767-49-3.

doute irrité par ses impertinences, le grand duc de Wurtemberg, Charles-Eugène, le fit capturer et incarcérer au Hohenasperg; de janvier 1777 à mai 1787, il vécut là dix années d'une captivité qui, même si elle connut quelques adoucissements dans sa seconde partie, n'en fut pas moins une terrible épreuve. Jamais il ne fit l'objet d'un procès, jamais on ne connut la cause exacte de cette arrestation. Libéré aussi subitement qu'il avait été incarcéré, Schubart s'établit à Stuttgart où il demeura de 1787 à sa mort, en octobre 1791. Le duc Charles-Eugène, son bourreau de la veille, se fit alors son bienfaiteur. Non seulement il lui donna l'autorisation de rééditer la *Chronik*, à condition qu'il n'y commît plus d'imprudences, mais il l'institua directeur du théâtre de Stuttgart.[3]

Cette revue changea plusieurs fois de titre. Elle s'appela tout à tour *Teutsche Chronik, Deutsche Chronik* puis, après 1787, *Vaterlandschronik* et, pour finir,[4] *Chronik* tout court. Elle connut successivement trois lieux d'édition: Augsbourg, Ulm, et enfin Stuttgart. Elle paraissait deux fois par semaine, sur huit pages in 12; ce qui était le format d'un livre et non d'un journal au sens moderne du terme, avec un tirage qui oscilla entre 800 et 2000 exemplaires. Elle était servie sur abonnement; Schubart la rédigeait lui-même en totalité. Les collaborations extérieures furent rarissimes. La *Chronik* entendait informer ses lecteurs et, par là, former leur jugement tant politique que littéraire. Schubart souhaitait faire la part égale à ces deux domaines de l'actualité qui à ses yeux étaient étroitement liés. Il entendait à la fois réhabiliter ses compatriotes souabes, injustement décriés par nombre d'observateurs du temps (que l'on pense à Nicolai...), et secouer l'apathie des Allemands, trop portés à se dénigrer et à se soumettre à l'influence française. La *Chronik* est une

3 Parmi les nombreuses études consacrées à Schubart, signalons: K. M. KLOB: *Schubart, ein deutscher Dichter – und Kulturbild.* Ulm 1908; G. HAUFF: *Schubart, in seinem Leben und seinen Werken,* Stuttgart 1885; K. GAISER: *C.F.D. Schubart. Schicksal. Zeitbild. Ausgewählte Schriften,* Stuttgart 1929 et, plus récemment, K. HONOLKA: *Schubart. Dichter und Musiker, Journalist und Rebell,* Stuttgart 1985.

4 Sur Schubart journaliste: H. ADAMIETZ: *C.F.D. Schubarts Volksblatt «Deutsche Chronik»,* Berlin 1943; E. SCHAIRER: *C.F.D. Schubart.* In: H. D. FISCHER: *Deutsche Publizisten des 15. bis 20. Jahrhunderts,* München 1977 (pp. 118-128). H. G. KLEIN: *«Deutsche Chronik».* In: H. D. FISCHER: *Deutsche Zeitschriften des 17. bis 20. Jahrhunderts,* München 1973 (pp. 103-115).

illustration vivante et passionnée de cette revendication nationale qui, jusqu'alors cantonnée au domaine littéraire, commence à déborder celui-ci.[5]

Tempérament fougueux, passionné, souvent extrême dans ses jugements, ne faisant pas mystère de ses partis-pris, Schubart avait donc choisi pour s'exprimer le moyen du journalisme. Rendre compte à chaud de l'événement, prendre le lecteur à témoin, c'était disposer d'une tribune lui permettant d'atteindre un public plus vaste et plus varié que par le biais des publications livresques. Son style, qui ne répugne pas à certaines familiarités, se voulait direct et ne masquait en rien ses engagements, que ceux-ci fussent de nature politique ou littéraire.[6] Cet homme, qui aimait discourir et prendre à témoin ses auditeurs, aurait aimé écrire pour le théâtre. Les malheurs de son existence, le cadre assez étriqué où celle-ci se déroula, à l'exception peut-être des dernières années passées à Stuttgart où précisément il exerça les fonctions de directeur de théâtre, ne lui en donnèrent pas l'occasion si l'on excepte quelques prestations mineures. A la place de cette tribune que lui aurait offerte le théâtre, il se contenta de cette autre tribune, le journalisme.

Schubart s'adresse à un public qu'il souhaite aussi large que possible. Il ne veut pas faire principalement œuvre de critique littéraire. S'il le fait, c'est dans une perspective plus large; son entreprise se veut de portée nationale, politique donc au sens large, et il ne perd jamais de vue cette intention prioritaire. D'autre part, il ne faut pas oublier les conditions dans lesquelles la *Chronik* est composée. Schubart la dicte, plus qu'il ne la rédige, dans une auberge, à Augsbourg d'abord, à Ulm ensuite. Le public dont il enregistre les premières réactions n'est pas spécialement rompu au langage de l'analyse littéraire. Il s'agit de le convaincre par des arguments qui parlent à sa sensibilité, de l'émouvoir, de faire naître en

5 *Chronik* 1774, Vorbericht, pp. 1-4. «Bei aller widrigen Lage, in der ich bin, will mich doch bemühen, meinem Ideale immer näher zu kommen, und so viel sich es tun läßt, Politik, Literatur, Dichtkunst und bildende Kunst abwechseln lassen» et Nr 1 du 31 mars 1774 p. 5: «Und haben wir jemals Ursache gehabt, stolz auf unser Vaterland zu sein... Wir, die wir sonsten zur knechtischen Herde der Nachahmer hinabgestoßen wurden, stehen nun als Colossen auf europäischem Boden».

6 H. ADAMIETZ (note 4), p. 23 *sq.*

lui l'adhésion, l'admiration ou, au contraire, l'indignation. Par la répétition des mêmes thèmes, et souvent des mêmes clichés, il faut entretenir chez lui un certain nombre de réactions qui sont d'abord d'ordre sentimental. Il n'est donc pas question de disserter, longuement et subtilement, sur le contenu d'une pièce, sur le psychologie d'un personnage ou sur les ressorts de la technique dramatique. Par la *Chronik*, Schubart veut faire œuvre de tribun, ce qui d'ailleurs correspond assez bien à son tempérament et à la formation qu'il a reçue. Son fils Ludwig, qui nous a laissé un portrait de lui, insiste sur cet aspect:[7] nature emportée, sanguine, enclin à l'invective comme à l'enthousiasme plus qu'à la réflexion sereine, Schubart a, de surcroît, connu une formation scolaire et universitaire assez chaotique. La seule ville universitaire qu'il a fréquentée est Erlangen, où la vie intellectuelle était des plus pauvres. Schubart y fréquenta beaucoup les auberges et quelque temps la prison. Ce séjour ne fut pour lui d'aucun bénéfice.[8]

Les autres étapes de sa vie l'ont conduit à Ludwigsburg, à Augsbourg, à Ulm, à Munich: étapes d'une vie plus ou moins traquée, préludant à l'arrestation dont les raisons exactes n'ont jamais été élucidées. Toutes ces villes, où il n'a séjourné que de façon passagère, ne possédaient alors que de modestes théâtres, rien qui pût rivaliser avec Hambourg, même si Lessing a été déçu par cette ville. Seule Mannheim, capitale du Palatinat bavarois, où régnait le prince électeur Charles Théodore émerge de cette grisaille.[9] Tel est bien l'avis de Mozart qui, lors d'un de ses voyages à Paris fit étape en cette ville «où la musique bruissait de toutes parts»: un exemple parmi d'autres qui semble indiquer que les résidences princières étaient souvent, dans la diversité des Allemagnes de ce temps, des foyers de culture autrement actifs que bien des villes dites libres qui connaissaient alors un déclin quasi général.

7 Ludwig SCHUBART: *Schubart's Karakter, von seinem Sohn Ludwig*, Erlangen 1798, in: *C.F.D. Schubart's des Patrioten gesammelte Schriften und Schicksale*, Stuttgart 1839. 2. Bd, p. 225 *sq.*

8 K. M. KLOB (note 3), p. 88 *sq.*

9 *Schubart's Leben und Gesinnungen, von ihm selbst im Kerker aufgesetzt.* 1. Teil 1791. In: *C.F.D. Schubart's des Patrioten gesammelte Schriften und Schicksale*, Stuttgart 1839, notamment p. 146 *sq.*

En Allemagne, pour que le théâtre se développât, il fallait que les mécènes y investissent des sommes importantes, autrement dit, l'appui des princes était indispensable. Il fallait construire une salle, entretenir une troupe, un orchestre, un corps de ballet, ce que les villes n'avaient ni les moyens, ni l'envie de faire; en Wurtemberg précisément, le duc se détournait de cette tâche. Nicolai dans le récit de son voyage en Allemagne du sud observe qu'à Stuttgart les opéras sont représentés avec un faste indescriptible.[10] Mais, ajoute-t-il, le développement des beaux-arts dépend entièrement des goûts et du bon vouloir du souverrain. De plus, tout ce lustre était en partie l'œuvre d'artistes étrangers, français notamment. Dans ces conditions, il ne faut pas s'étonner si l'on n'y entend guère parler allemand. C'est le goût «welche» qui domine. Créer un «Nationaltheater» comme lieu adéquat pour la représentation des pièces nouvelles devant un public nouveau est une entreprise coûteuse.

La Saxe n'est pas mieux lotie. Un abusif souci de raffinement («Verfeinerungssucht», terme hautement péjoratif sous la plume de Schubart) y sévit. Au passage, Schubart accuse Bodmer et Gottsched d'emprunter une voie qui n'est pas allemande. C'est la route qu'empruntent les carrosses français; il ne faut donc pas s'étonner si les traces qu'ils y laissent sont peu profondes! Et si l'allemand que l'on parle dans les «komische Opern» est pur, n'oublions pas que l'eau ne l'est pas moins.[11] Rien d'étonnant à cette attaque contre le Saxe, responsable d'une francomanie qui a engendré la corruption du goût en Allemagne!

La situation n'est pas plus brillante en Bavière. A Munich, même si Marchand ne sévit pas personnellement, on ne fait qu'imiter servilement le goût français. Certes, on y observe quelques indices encourageants: on y ignore ces opérettes comiques allemandes que Schubart qualifie au passage de monstres dramatiques (ailleurs, il avait parlé de «Zwitterdinge»); on peut assister à des représentations du *Philotas* de Lessing. Mais le bilan demeure très négatif. Le public est inculte, il manque de goût et de sentiment. Presque partout on observe cette manie servile d'imiter les

10 C. F. NICOLAI: *Beschreibung einer Reise durch Oberdeutschland und die Schweiz im Jahre 1781*, Stettin 1783-1796. VIII. Bd. p. 30 et *passim*.

11 *Chronik* 29 août 1774, p. 349: «sie wandern auf einer Straße, die gar nicht deutscher Fahrweg ist... Ihr Deutsch ist zwar rein; Wasser aber ist noch reiner und stärkt doch den Magen nicht».

Français. Emporté par son indignation, Schubart annonce que la *Chronik* donnera prochainement un article important sur ce sujet. Cet article ne paraîtra pas.[12]

Le 15 août 1774, la *Chronik* rend compte de la représentation d'une comédie intitulée *Der Greis*.[13] Elle n'en indique même pas l'auteur et se contente de dire que cette pièce est tout entière écrite dans le style larmoyant français. De plus, la langue en est très mal contrôlée. Schubart ne peut que conseiller aux auteurs de pièces de théâtre de se mettre à l'école des grands modèles: Lessing, Engel et, bien sûr, Goethe.

Et Berlin? On sait combien Schubart admire Frédéric II. Mais on sait aussi combien il regrette de constater que ce souverain n'encourage guère les lettres allemandes. La *Chronik* du 18 mai 1775 porte témoignage de ce dépit. Schubart y cite quelques lignes du discours que Madame Koch a prononcé à l'occasion de la fermeture de la Deutsche Bühne à Berlin. L'oratrice a appelé de ses vœux une initiative des princes allemands en faveur d'un théâtre authentiquement allemand, déplorant que jusqu'à présent la forme de théâtre qu'ont soutenue les princes soit plutôt la «welsche Bühne».[14]

Reste Mannheim. Puisque Berlin le déçoit – en effet on y construit un luxueux théâtre qui semble paradoxalement destiné à achever une francisation déjà fort avancée –, puisque aucune autre ville allemande ne paraît en mesure de relever le défi, Schubart a pensé que ce rôle pourrait revenir à Mannheim. Et, de fait, le 22 avril 1776, la *Chronik* croit pouvoir proclamer: «Ce n'est pas seulement un espoir, c'est aujourd'hui une certitude: les Palatins auront bientôt à Mannheim un théâtre national».[15]

12 *Ibid.*, p. 349: «die allerkriechendsten Nachahmungssucht der Franzosen ist hier in den meisten Schauspielen sichtbar».
13 *Chronik*, 15 août 1774, pp. 316-317: «der *Greis,* ein Lustspiel, ganz in französischem weinerlichem Tone geschrieben... die Sprache ist sehr ungrammatisch, ungelenk».
14 *Chronik*, 18 mai 1775, p. 319.
 «Lebt wohl, ihr teuren Gönner ! und erlebt es noch,
 Daß deutsche Fürsten Deutschlands eigene Schauspielkunst
 ...Mit größerem Eifer unterstützen, als noch je
 Die welsche Bühne Deutschlands unterstützt ward...»
15 *Chronik*, 22 avril 1776, p. 258. «Nicht Hoffnung, sondern Gewißheit ist es, daß die Pfälzer bald zu Mannheim ein Nationaltheater haben werden».

Comment Mannheim en est-elle arrivée à figurer cette exception, brillante et inespérée? Bien avant de célébrer le développement d'une scène nationale qui promet de placer cette ville à égalité avec Hambourg, Schubart y avait été frappé par une certaine qualité de la vie théâtrale. Evoquant son itinéraire au départ de Ludwigsburg, il rendait hommage à Charles-Théodore. Celui-ci s'était, dès son avènement, efforcé de faire de Mannheim plus qu'une simple capitale politique. Il voulait qu'elle pût, dans le domaine de l'architecture, de la musique et du théâtre rivaliser avec les autres cours princières.

Pour cela, il lui avait fallu remédier à un état de choses déplorable. L'historien Ludwig Häusser trace de l'époque qui a précédé le règne de ce prince un tableau assez sombre: on y avait, dit-il, complètement désappris l'allemand et la cour était vouée à la langue et à la culture française. Anton Klein dit à peu près la même chose: jusqu'en 1760, écrit-il, il était difficile de trouver à Mannheim un seul ouvrage écrit dans un allemand correct.[16]

Or, Schubart attend du prince électeur qu'il relève le défi. Ce qu'il fera effectivement, nous allons le voir, en fondant cette «Deutsche Gesellschaft» dont Klein précisément sera l'un des éléments des plus dynamiques. L. Häusser souligne ce paradoxe: c'est une cour francisante, avec à sa tête un ancien jésuite, qui ont donné à Mannheim et au Palatinat cette impulsion nationale. La société fondée par Charles-Théodore allait ouvrir le pays aux grands auteurs allemands qui, grâce à elle, allaient devenir accessibles au public allemand.[17]

16 *Chronik,* 15 juin 1775, p. 383.

17 L. HÄUSSER: *Geschichte der Rheinischen Pfalz.* Heidelberg 1845 (rééd. Pirmasens. s.d.) 2. Bd., p. 951: «Es hing mit der Gründung der deutschen Gesellschaft zusammen, daß Karl Theodor vermocht ward, dem Geiste der neuen Nationaldichtung Deutschlands, gegen die sonst seine Jesuiten nach Kräften agierten, eine zweite Stätte zu errichten und im Jahre 1779 eine deutsche Nationalschaubühne zu gründen». J. M. Valentin souligne ce dernier aspect: «Le (cas) du Palatinat, où Charles-Théodore avait imposé une orientation conforme à l'esprit du siècle, …, présente l'avantage d'inclure dès le début un volet culturel tout à fait essentiel, dans lequel littérature et théâtre occupaient la première place». *Cf.* J. M. VALENTIN: *Aufklärung catholique – Aufklärung restreinte: A.v. Klein (1746-1810) et la diffusion des Lumières dans le Palatinat,* in: *Hommage à Richard Thieberger,* Paris 1989, pp. 401-418, cit. p. 403.

Schubart suit avec passion cette initiative au cours des années 1774, 1775 et 1776. Au long de ces trois années, la *Chronik* accompagne et salue les initiatives de Charles-Théodore.

Pour commencer, celui-ci avait fondé une «Pfälzische Akademie», pour laquelle il s'était attaché la collaboration de Schöpflin. Il compléta bientôt cette initiative par la fondation d'une «Deutsche Gesellschaft»: initiative remarquable de la part d'un prince allemand. Schubart s'en félicite, comme il se doit. Le 15 juin 1775, la *Chronik* consacre toute une page à cette institution nouvellement créée.[18] On y lit un hommage à Klein et au libraire Schwan. Ce dernier publiait, toujours à Mannheim, une revue intitulée *Die Schreibtafel*, dont la *Chronik* avait quelques mois plus tôt, chaleureusement recommandé la lecture.

Charles-Théodore avait su transformer Mannheim en une véritable capitale de la musique. Pourquoi ne pas en faire autant dans le domaine théâtral et, prenant appui sur la «Deutsche Gesellschaft», y créer un véritable théâtre national allemand? C'est ce que suggère la *Chronik* du 16 novembre 1775.[19] Le numéro 92 de l'année 1775 serait à citer en totalité. Schubart commence par rendre, une fois de plus, hommage au prince électeur. Il continue par une exhortation, mêlée d'un peu d'impatience, à élargir ces premières initiatives aux dimensions d'un théâtre national.[20]

Schubart sait combien sera long le chemin à parcourir. A Mannheim, tout respire encore l'influence française. En arrivant dans cette ville, il a été frappé par la domination qu'y exerçait Marchant (sic). Celui-ci alimentait le public en traductions et en imitations d'opérettes françaises, «cette peste des mœurs et du goût».[21] Un tel passé ne s'abolit pas d'un

18 *Chronik*, 15 juin 1775, pp. 383-384: «So lange noch der welsche Geschmack, so lange noch Franzosenesprit über Stärke und Mannheit tyrannisiert... Morgenröte ist es schon in der Pfalz. Die Nachwelt wird einem Klein und Schwan danken, was sie zur Verbreitung des guten Geschmacks in der Pfalz geleistet haben».

19 *Chronik*, 1ᵉʳ août 1774, p. 288.

20 *Chronik*, 16 novembre 1775, pp. 729-732: «Da dies also die erste deutsche Gesellschaft ist, die ein deutscher Fürst begünstigt. So läßt sich sehr vieles von ihr erwarten...»

21 *Schubart's Leben und Gesinnungen* (note 9), I. 149. *Cf.* également, *Chronik*, 28 novembre 1774, p. 559: «Marchand ist nun mit seiner Truppe, diesen Gothen und Vandalen im Reiche des guten Geschmacks, von Frankfurt abgegangen... und noch möchte ich vor Ärger ersticken, wenn ich denke, wie viel Mühe sich dieser

coup. Il ne suffit pas de combattre la mode et l'usage du français. Il faut introduire au théâtre des changements significatifs: remplacer les scènes ambulantes par une scène permanente sur le modèle de celle instituée à Vienne par Joseph II. Or, les choses s'annoncent mal: après avoir sollicité Lessing, Charles-Théodore confie l'organisation de la troupe à Marchand! Singulier moyen de combattre cette influence française dont celui-ci est, aux yeux de Schubart, le symbole détestable sur lequel il va concentrer ses attaques. Il le qualifie de «petit Français superficiel qui a chassé le peu de germanité qui pouvait se trouver sur les rives du Rhin». Sa troupe est désignée en ces termes: «Ces Vandales et ces Goths dans le domaine du bon goût.»

Par là, Schubart s'associe à la polémique à laquelle participe la génération des génies contre celui qui est encore le directeur du théâtre de Mannheim. H. L. Wagner, par exemple, reproche à Marchand d'avoir dilué les grandes œuvres dramatiques, de les avoir trahies en les transformant en opérettes;[22] ce reproche n'est cependant que partiellement fondé car Marchand avait tout de même contribué à élever le goût du public en lui proposant des formes de théâtre moins grossières que celles auxquelles il était habitué. Mais aux yeux de Wagner, de Schubart et de quelques autres, la prédilection de Marchand pour l'opérette le rendait indéfendable: ils tiennent ce genre pour décadent et bâtard. Schubart, pour sa part, croit à une stricte hiérarchie des genres: la tragédie y occupe la première place car elle s'adresse à l'homme tout entier et parle à son cœur. Réputée ne s'adresser qu'à l'esprit, la comédie mérite déjà une moindre considération. Quant à l'opérette qui ne s'adresse ni à l'un ni à l'autre, elle ne fait que distraire. Pour cette raison, elle est reléguée au rang des futilités plutôt nuisibles.

Cependant, même si Schubart regrette que les choses n'aillent pas plus vite, le virage est amorcé. Il croit voir l'aurore se lever. Le Palatinat accueille Klopstock; c'est un signe qui ne saurait tromper. Le prince

seichte Fränzösling gibt, unser Bischen Deutschheit an den Ufern des Rheins und Mains wegzudeklamieren». Quelques jours plus tard, le 15 décembre 1774, (*op. cit.,* p. 598), la *Chronik* cite un «critique» dont, à l'évidence, Schubart partage le jugement: «(daß) Marchand ein affektierter, weinerlicher, französierender Kunstrichter sei, daß er nicht deutsch verstehe...», etc...

22 *Cf.* E. GENTON: *La vie et les opinions de H. L. Wagner.* Berne 1981, p. 323.

électeur transfère les sommes jusqu'alors dépensées en faveur de l'opérette «welche» au fonctionnement d'une scène permanente allemande.[23] La «Deutsche Gesellschaft» attribuera chaque année un prix à une œuvre authentiquement allemande, empruntée à l'histoire de l'Allemagne. C'est en «patriote» que Schubart affirme écrire cet article. C'est à ce titre qu'il rend hommage à Charles-Théodore, prince allemand. Notons au passage que Schubart attend du souverain qu'il prenne l'initiative en ce domaine.

Même s'ils tardent à se concrétiser, les projets de Charles-Théodore vont dans le bon sens. Un théâtre allemand, jouant des pièces allemandes, elles-mêmes inspirées par des sujets allemands et qui, au moins, se passent en Allemagne! C'est ce que réclame Schubart. Il reproche à Lessing d'avoir situé ailleurs que dans une principauté allemande le sujet d'*Emilia Galotti*,[24] et à Goethe d'avoir, pour *Clavigo,* choisi un décor étranger. Dans l'introduction au *Récit pour servir à l'histoire du cœur humain*,[25] il déclare vouloir confier cette ébauche à un génie capable d'en tirer un roman ou une pièce de théâtre et qui aurait le courage d'en situer l'action, non pas en Grèce ou en Espagne, mais sur une terre allemande.

En contribuant, pour une modeste part, à la fondation des *Rheinische Beiträge zur Gelehrsamkeit,* cette revue mensuelle à laquelle Lessing apporte également son soutien, Schubart souhaiterait promouvoir la rénovation du théâtre allemand sous tous ses aspects. Son idée est qu'il conviendrait de rassembler à cette fin des sources de l'histoire allemande. Mais il voudrait aussi que l'on s'intéresse au théâtre de manière plus globale et que l'on n'ignore aucun des aspects de l'activité théâtrale: c'est ce que lui-même, douze ans plus tard, aura l'ambition de faire à Stuttgart, ambition vite retombée comme nous le verrons.

23 *Chronik,* 15 juin 1775, p. 384.
24 *Chronik,* 1ᵉʳ mai 1775, p. 275.
25 Schubart présentait ce récit: als «ein(en) Beitrag zur Kenntnis des teutschen Nationalcharakters»... «er gebe diese Geschichte einem Genie preis, eine Komödie oder einen Roman daraus zu machen, wenn er nur nicht aus Zaghaftigkeit die Szene in Spanien oder Griechenland, sondern auf teutschem Grund und Boden eröffne». Cité par R. BUCHWALD: *Schiller,* Wiesbaden 1953, 1.Bd., p. 286.

Pour l'heure, à Mannheim, Klein incarne les espérances de Schubart. Il prend une part active à la polémique contre Marchand. Schubart le crédite d'une «attitude patriotique» en cette affaire. Dans une lettre qu'il lui adresse le 25 août 1775,[26] il le félicite de se charger de «l'éducation des jeunes hommes allemands avec tant de chaleur et d'esprit patriotique». Il ajoute qu'il attend avec impatience la sortie d'un «Singspiel», dont Klein est l'auteur et qui doit illustrer cette tendance salvatrice. Il s'agit de *Günther von Schwarzburg*.[27]

La pièce devait être, en son temps, diversement appréciée. Mais «l'aspect national» dont Schubart attendait qu'elle fût l'illustration fut assez clairement perçu. Ainsi, l'*Allgemeine Deutsche Bibliothek* y a vu «le premier opéra allemand, tiré de l'histoire d'Allemagne, confectionné par des Allemands et représenté sur la scène d'une principauté allemande». Malgré toute l'admiration qu'il a pour Klein, Schubart émet sur cette pièce un jugement plutôt réservé. A Maler Müller, il écrit le 27 novembre 1776: «Ce Klein est un brave homme... mais à qui font défaut la force et la puissance de l'aigle».[28] De la même manière, H. L. Wagner ne semble pas avoir apprécié davantage cette œuvre qu'il éreinte dans les *Frankfurter Gelehrte Anzeigen* du 10 décembre 1776. Klein n'en demeure pas moins, aux yeux de Schubart, l'anti-Marchand par excellence. Il lui appartient donc de puiser dans l'histoire d'Allemagne des sujets propres à exalter les vieilles vertus allemandes; Klein ne juge d'ailleurs pas cela incompatible avec la mise en scène des vertus bourgeoises telles qu'elles se manifestent de son temps.

En réalité, il faudra attendre quatre années, c'est-à-dire jusqu'en 1779, pour que, Charles-Theodore ayant quitté Mannheim pour Munich, le baron Dalberg constitue une nouvelle troupe et relève pour de bon le défi.[29] Schubart, cette année-là, n'a pas pu célébrer l'événement: il était

26 *Cf.* D. F. STRAUSS: *Schubart's Leben in seinen Briefen.* Berlin, 1849. 1.Bd. Schubart an Klein (3 octobre 1775), pp. 325-326: «Auf ihr Singspiel bin ich sehr begierig... weil sie sich der Erziehung deutscher Jünglinge so heiß, so vaterländisch annehmen».

27 *Cf.* E. GENTON (note 22), p. 315 et R. HEITZ: *Le drame de chevalerie dans les pays de langue allemande.* Berne 1995, p. 146 *sq.*

28 Schubart à Maler Müller, 27 novembre 1776: «Klein ist ein braver Mann, von gutem Willen, aber Adlerkraft fehlt ihm», in: E. GENTON (note 22), p. 318.

29 *Cf.* H. KNUDSEN: *Deutsche Theatergeschichte,* Stuttgart, 1970², p. 209 *sq.*

depuis deux ans captif au Hohenasperg. Il devra se contenter d'y faire
une dizaine d'années plus tard quelques allusions qui disent son admira-
tion pour cette entreprise.

Les termes dans lesquels Schubart évoque le succès remporté par
Götz est caractéristique de la manière dont il envisage son rôle de criti-
que théâtral. Il juge en patriote allemand. L'annonce du succès de cette
pièce «fait battre son cœur à un rythme patriotique». Schubart enchaîne
immédiatement, non sur les mérites précis de l'œuvre; peut-être juge-t-il
celle-ci assez connue de ses lecteurs pour qu'il n'y ait pas lieu d'y
revenir. Il choisit de dire ce que n'est pas *Götz von Berlichingen*. Cette
pièce propose un remède au mal dont est atteinte la littérature alleman-
de;[30] elle est une sorte de contre-exemple. Le succès que lui réserve le
public allemand signifie, selon Schubart, que ce public est enfin rassasié
des «opéra-comiques», des «tragi-comédies», ces monstres importés de
l'étranger. Il s'agit là de genres hybrides et ambigus. L'Allemand répu-
gne naturellement à ces productions bâtardes qui associent dans leur
dénomination des termes bien étonnés de se trouver ensemble. Notons au
passage que Schubart, qui en d'autres pages admire le théâtre de Lenz,
quitte à attribuer dans un premier temps le *Hofmeister* à Goethe, semble
oublier que les artisans du sursaut national sur la scène allemande ont
parfois – faisant justement par là œuvre de novateurs – pratiqué un cer-
tain mélange des genres!

Cet article, qui occupe moins d'une page dans la *Chronik* du 2 mai
1774, est un modèle du genre. Il associe dans une même admiration
Lessing, Klopstock et Goethe. Quant à ceux qui n'apprécieraient pas ces
auteurs, ils relèvent de l'infirmerie. Ce sont, dit Schubart, des «âmes
infirmes».

Pour Schubart, les critères déterminants sont, plus que de nature
esthétique, d'ordre sentimental et national. La polémique anti-française
n'est jamais loin. Que surtout les Allemands n'affaiblissent pas leur
camp en cédant à ce penchant déplorable qui les fait se dénigrer, voire se
ridiculiser eux-mêmes. Qu'il est triste de constater que Goethe lui-même

30 *Chronik*, 2 mai 1774.

n'ait pas su résister à ce penchant. *Götter, Helden und Wieland* en est l'illustration.[31]

Götz a pour Schubart une signification emblématique. Cette pièce est la preuve de ce que peut le théâtre allemand. Elle fait ressortir l'état d'abaissement où celui-ci est tombé du fait de l'influence française et de ceux qui s'en sont faits les fourriers. *Götz* est une œuvre pleine de «vigueur allemande». Certes on peut regretter que son auteur ait fait certaines concessions aux trois unités chères à Aristote. Ces règles sont des béquilles. Elles ne sont utiles qu'aux infirmes, à ceux qui ne savent pas marcher tout seuls. Mais la passion et la fougue qui animent cette pièce font oublier ces regrettables concessions. Schubart caractérise en termes admiratifs chacun des personnages. Il loue la rapidité du déroulement de l'action. Ce qui lui importe, c'est le sujet, et ensuite le parti que Goethe en a tiré. Et surtout, ce qui domine à ses yeux, c'est le personnage même de Götz, tel que le présentait déjà la chronique publiée en 1731. Schubart n'a pris connaissance de celle-ci qu'en 1774 mais elle méritait le traitement génial que Goethe lui a appliqué.

Là est le vrai génie de Goethe, son inspiration première et profonde. Quand Schubart évoque cet écrivain, il pense à *Götz* et à *Werther*. Goethe, dit-il, est notre Shakespeare. Il salue le fait qu'il rompe avec la tradition aristotélicienne des unités à laquelle est resté fidèle le théâtre classique français. Schubart fait ainsi d'une pierre deux coups: il annexe Shakespeare au génie germanique et il dénigre la littérature française du grand siècle. Position qui, à l'époque de Lessing, n'a certes rien de très original, mais à laquelle la manière dont elle est exprimée confère un accent particulier.

Schubart accentue la dérive nationaliste à laquelle est exposée cette polémique qui chez lui tend à se politiser. Mais surtout avec la *Chronik* qui s'adresse à un public qui déborde le public traditionnel des débats littéraires, elle acquiert une dimension populaire. Le supplément de novembre-décembre 1774 de la *Chronik* est ainsi consacré au *Récit de la vie de Götz von Berlichingen*. C'est pour souligner l'œuvre admirable

31 *Chronik*, 2 juin 1774, p. 150. «Hier liegt eine Posse die mich fast zu Tod ärgert». Pièce bien écrite certes, dit Schubart, mais Goethe commet ici «eine Schmähschrift» contre Wieland, et d'ajouter: «Und Gefahr ist es für unsere Literatur, wenn sich die besten Köpfe entzweien».

que Goethe a su en tirer; «le bras de géant de l'excellent Goethe, écrit Schubart, a su en faire un spectacle unique».[32] Il a fait revivre pour nous ce «vieux chevalier allemand qui parle son langage vigoureux». La comparaison, bien entendu négative, ne se fait pas attendre. Schubart fustige ces petits messieurs qui s'expriment dans une langue pour moitié française. Là aussi, il accumule les images, à la fois populaires et cinglantes: ces petits maîtres, dit-il, ont été nourris au «bouillon français» qui ne les a guère fortifiés.

Même si cette critique de *Götz von Berlichingen* constitue une profession de foi passionnée contenant l'essentiel du credo de Schubart en matière de théâtre, il faut reconnaître que celui-ci juge de manière globale, en termes généraux. Il n'approfondit pas la psychologie des personnages non plus qu'il n'analyse les ressorts dramatiques de la pièce. Que l'on compare ces lignes écrites par Schubart avec certains des articles qui ont rendu compte de celle-ci. Dans le *Merkur*[33] s'était développé un véritable débat à la suite d'un premier compte rendu, plutôt réticent, qu'avait écrit un certain Christian Heinrich Schmid. Celui-ci estimait que Goethe avait mal observé les règles canoniques et que *Götz* n'était ni une vraie tragédie, ni une vraie comédie. Schmid reconnaissait néanmoins que Goethe avait écrit là «le plus beau et le plus intéressant des monstres». Il lui savait aussi gré d'avoir choisi autre chose que le sujet et le cadre d'une tragédie grecque, en un mot il saluait le propos patriotique de l'auteur.

En réponse à ce jugement partagé, Wieland publie un article de plusieurs pages. Les reproches qu'il exprime en conclusion concernent une forme jugée trop crue, un certain anachronisme du langage parlé par les personnages… Dans les deux articles que nous mentionnons, se trouvent des analyses appuyées sur des exemples précis, de nature scénique, psychologique ou linguistique… Le jugement exprimé par Schubart n'ouvre pas de tels débats. Sans doute aussi n'est-il pas destiné au même public. Schubart est ici plus proche d'un Lenz dont la manière est assez comparable. On croirait presque lire la *Chronik* lorsque l'auteur du

32 *Chronik*, 4/5. Beilage. November 1774, pp. 61-62.
33 *Der Teutsche Merkur*, Juni 1774 et 1773 (s.d.) cité in: *J. W. Goethe, Götz von Berlichingen, Erläuterungen und Dokumente*, hrsg. von Volker NEUHAUS, Stuttgart 1994, pp. 136-137 et 138-143.

Hofmeister lance à ses lecteurs: «Imitez *Götz*, réapprenez à penser, à sentir, à agir et alors décidez de votre jugement sur la pièce».

Lessing est l'autre grand auteur que Schubart cite à égalité avec Goethe; principalement parce qu'il est engagé dans le combat qui doit libérer le théâtre allemand de l'hégémonie exercée par le goût français. Cependant, *Emilia Galotti* ne retient guère son attention. Au passage, Schubart déplore que la pièce se situe ailleurs qu'en Allemagne. Il la mentionne le 1er mai 1775:[34] quelques lignes pour signaler le succès qu'elle a rencontré à Vienne. Lessing est désigné par ces mots: «dieser vortreffliche Mann». L'empereur l'a reçu en audience et il a soupé chez Kaunitz, ce qui dit bien l'importance de cet écrivain célébré par les autorités les plus hautes de l'Empire. Notons encore que cette information figure dans la *Chronik* non pas sous la rubrique littérature, tout entière consacrée ce jour-là au *Darius* de Spekner, que Schubart qualifie de «bonne tragédie allemande», mais parmi les informations de nature politique. Mais les deux domaines se recoupent tellement!

Schubart pensait que Lessing, à condition d'acquérir un langage plus vigoureux, serait promis à un grand succès auprès du public germanique. *Minna von Bamhelm* lui inspire des réflexions moins générales et, surtout, très significatives de l'angle sous lequel la *Chronik* envisage les œuvres théâtrales. Mais là encore, c'est de manière assez indirecte que Schubart aborde cette pièce. La rubrique qu'il lui consacre s'intitule «Etwas deutsches aus Paris»,[35] titre propre à intriguer le lecteur. *Minna* a été représentée à Paris, et avec succès. Ce premier point devrait être de nature à flatter l'orgueil national des lecteurs de la *Chronik,* plutôt habitués à voir représenter des pièces françaises sur les scènes allemandes. Mais une réserve de taille suit immédiatement: traduite en français, *Minna* est en quelque sorte dénaturée. Faute de pouvoir se référer à un modèle national, les Français ne peuvent que trahir la pièce à laquelle ils ne comprennent rien. Ils applaudissent à ce qu'ils croient être sa légèreté et n'en saisissent pas l'essentiel.

34 *Chronik,* 1er mai 1775, p. 275.
35 *Chronik,* 19 janvier 1775, p. 47: «Die Franzosen können unsere Minna von Barnhelm auch in der Verunstaltung von Chabannes nicht genug hören» et, 8 décembre 1774, p. 580 sous le titre *Etwas deutsches aus Paris.*

Notons encore que Schubart signale assez longuement «une autre tragédie de Lessing». Il s'agit du *Faust*[36] dont on sait qu'il est resté à l'état de fragment. La *Chronik* rapporte que Lessing aurait négocié avec le théâtre de Vienne qui se serait engagé à monter le spectacle. De ce fragment, Schubart ne connaît que ce qu'il en a lu dans les *Literaturbriefe*. Il devait être séduit par le caractère germanique de la légende bien plus que par le problème de la connaissance qui n'était assurément pas l'une de ses principales préoccupations et qui n'aurait sans doute pas passionné ses lecteurs. Du *Faust* de Goethe, d'ailleurs, il ne parle guère; il signale seulement que, selon le *Theateralmanach* de Gotha, Goethe travaillerait à un *Faust* mais l'information est rapportée sur le mode hypothétique.

N'allons cependant pas croire que toute la production se réclamant des génies soit également admirable aux yeux de Schubart. Le supplément d'octobre 1774 évoque *Der neue Menoza,* comédie de Lenz.[37] Quel espoir déçu! Pour paraître à tout prix original, Lenz a commis là une pièce qui est d'une affligeante puérilité. Schubart amplifie l'expression de sa déception, lui qui avait salué avec enthousiasme le *Hofmeister,* dans un premier temps attribué à Goethe.

Dans l'ensemble néanmoins, et à quelques exceptions près, comme celle que nous venons de citer, la génération des Stürmer fait l'objet de comptes rendus élogieux. Ainsi H. L. Wagner avec sa pièce *Die Reue nach der Tat*.[38] Schubart résume l'œuvre, il analyse les caractères et les situations, brièvement certes, mais en quelques mots qui vont à l'essentiel. Cependant il manifeste ici certaines réticences; selon lui, la tension dramatique se trouve affaiblie par la précipitation qui caractérise la dernière scène. Schubart parle de «Übereilung», nuisible à l'effet dramatique. La comparaison avec Shakespeare est largement abusive. Violence

36 *Chronik,* 15 mai 1775, p. 310.
37 *Chronik,* (Dritte Beilage zur deutschen Chronik) Monat Oktober 1774, p. 42 qui conclut: «Gott behüte uns vor Nachahmungen von Menoza...». Schubart associe dans une même réprobation le Puppenspiel de Goethe.
38 *Chronik,* 30 octobre 1775, p. 692. «Der Dialog ist nicht so studiert, wie Lessings und Engels seiner; auch nicht so natürlich, wie Goethes und Lenzens seiner... Kurz, ich behaupte, daß unsere Bühre durch dieses Schauspiel wirklich bereichert worden».

et précipitation ne suffisent pas pour qu'on puisse se réclamer du drama-
turge anglais! Lui au moins savait doser ses effets et faire évoluer par pa-
liers ses personnages! Malgré ces réserves, la pièce de Wagner est consi-
dérée par Schubart comme un enrichissement pour la scène allemande.
Même chose pour Leisewitz. Schubart semble ne retenir de cet auteur
que *Die Pfandung*.[39] Cette pièce où l'attention était centrée sur le prince
débauché ne pouvait que plaire à celui qui, à la même époque, se permet
ici et là des allusions à peine voilées à la conduite de Charles-Eugène.

Schubart entend secouer l'apathie des Allemands, trop enclins à ad-
mettre la supériorité des Français dans le domaine du théâtre. La manière
dont il les apostrophe le 19 septembre 1774 est un modèle du genre: «Eh
quoi? leur lance-t-il, nous n'aurions pas de pièces de théâtre originales?»
Certes, il n'y a pas que des œuvres puissantes, telles que *Sara Sampson.
E. Galotti, Minna, Ugolino, La bataille d'Hermann, Götz, Le Précep-
teur*; mais d'autres œuvres aussi ont leur place à côté des pièces
françaises. Il cite une tragédie de Zehnmark, *Salvini und Adelson.*
Schubart, pour une fois, raconte la pièce en détail. Il le fait en termes
pathétiques, reprenant des passages du dialogue: mais il déplore la froi-
deur avec laquelle, en une langue affectée et cérémonieuse, l'auteur a
traité son sujet. Néanmoins, la pièce lui paraît jouable...[40]

Les indices encourageants existent. Schubart répartit le blâme – nous
venons d'en voir quelques exemples – et les encouragements. En voici
quelques exemples qui devraient contribuer à donner aux Allemands le
courage d'être eux-mêmes. A quelques semaines d'intervalle, nous
lisons une critique d'une pièce de J.C. Wezel *Der Graf von Wickham*,[41]
tragédie en cinq actes dont Schubart ne semble connaître que le texte;
aussi bien ne prétend-il pas avoir assisté à la représentation. D'entrée de

39 *Chronik,* 21 septembre 1775, p. 608. *Die Pfandung* est qualifiée de «herrliches
 Schauspiel». Autre allusion à Leisewitz *Chronik,* 20 février 1777, p. 120. Sur *Die
 Pfandung*, cf. G. LAUDIN: *L'œuvre de J. A. Leisewitz jusqu'en 1782.* Berne 1991,
 notamment p. 223, ainsi que T. BUCK: *Die Szene wird zum Tribunal,* in:
 R. KREBS/J. M. VALENTIN (éd.): *Théâtre, nation et société en Allemagne au
 XVIII^e siècle,* Nancy 1990, pp. 153-166.

40 *Chronik,* 19 septembre 1774, pp. 399-400: «Was, wir hätten keine Originalschau-
 spiele?... Freilich, nicht lauter Löwengeburten ... aber doch Stücke, die wir
 immer den neuesten französischen Katzengeburten an die Seite setzen können».

41 *Chronik,* 14 novembre 1774, p. 525.

jeu, il affirme qu'il s'agit du plus beau sujet tragique qui soit. Pièce émouvante («rührend») par son thème (l'innocence persécutée) comme par la langue qu'on y parle, à la fois noble et authentiquement tragique, cette tragédie mérite d'être admirée, au même titre que *Miss Sara Sampson*. Et la *Chronik* précise qu'elle mérite les applaudissements de la nation. Ce dernier mot n'est pas sans importance: un théâtre national, des thèmes nationaux pour un public national. La préoccupation centrale et permanente de Schubart s'exprime ici avec force.

Aux yeux de Schubart, la tragédie est le genre noble par excellence. La comédie est un domaine où excellent plutôt les Français, ce qui est une référence plutôt négative. Il existe cependant des comédies allemandes qui, outre *Minna von Barnhelm,* trouvent grâce aux yeux de Schubart: ainsi de la comédie de Bock, intitulée *Die Deutschen.*[42] Là encore Schubart juge d'après le texte paru l'année précédente à Hambourg. Un sujet inespéré: fustiger la manie d'imiter l'étranger, surtout lorsque les grands s'en font l'instrument en méprisant leur propre nation, ce dernier terme revenant plusieurs fois sous la plume de Schubart. Mais justement – et nous retrouvons ici la hiérarchie des genres ci-dessus évoquée – un tel sujet eût mieux convenu pour une tragédie. Il faudrait réécrire la pièce, l'alléger; elle est digne en effet de devenir une «pièce nationale du théâtre allemand». Et Schubart conclut: plutôt jeter au feu une douzaine d'opérettes et choisir à leur place cette comédie, tant il est vrai que nos Allemands qui ignorent le patriotisme en ont besoin.

C'est pour la même raison, mais agissant cette fois de façon inverse, que Schubart regrette que l'auteur de *Götz* ait écrit *Clavigo.*[43] Pour en juger, il se retranche derrière l'avis d'un ami censé lui avoir écrit une lettre: procédé fréquent chez lui et qui relève souvent du subterfuge dicté par la prudence. Déjà, *La vraie histoire de Clavigo,* dont s'est inspiré

42 *Chronik,* 14 novembre 1774, p. 525.
43 *Chronik,* 14 septembre 1774, p. 527. L'histoire est traduite du français. Schubart ajoute: «die deutsche Muse rächt sich an dem Verfasser des Götz und Clavigo wurde nur ein ganz mittelmäßiges Stück». et *ibid.* Erste Beilage, pp. 6-7: «Himmel! Wie unendlich weit unter dem Götz von Berlichingen! Wenn er doch seinen Namen nicht darauf gesetzt hätte». On y lit encore: «(Clavigo), worinnen sein Genie – nicht auf Rosenbetten, sondern auf Brennesseln entschlummert ist.» ... et plus loin: «die besten Situationen sind verhunzt».

Goethe, est traduite du français, référence à elle seule plutôt comprommet-tante. Goethe en a tiré une pièce divertissante, promise sans doute à beaucoup de succès, mais que la *Chronik* tient pour une pièce tout à fait médiocre («mittelmäßig»).

Un sujet allemand, tiré de l'histoire d'Allemagne, Schubart évoque à plusieurs reprises ce double idéal.

En août 1774, le supplément de la *Chronik* mentionne une pièce d'un certain Schummel. Il s'agit d'un auteur, de nos jours complètement igno-ré, originaire du Mecklembourg, où il a d'abord exercé le métier de maî-tre d'école, et qui plus tard sera un chaud partisan de la Révolution Française. Cette pièce s'appelle *Die Eroberung von Magdeburg*.[44] Elle puise son sujet dans l'un des épisodes les plus sombres de l'histoire de la guerre de Trente Ans. Schubart regrette l'accueil, plutôt sévère, fait à cette œuvre. A ses yeux, celle-ci a pourtant un mérite incontestable et qui devrait, à lui seul, tempérer les jugements critiques: elle traite d'un sujet national. Cela n'est pas si fréquent sur les scènes allemandes où l'on a tendance à préférer des pièces dans lesquelles on fustige ou ridiculise la patrie. Un Allemand, dit Schubart, ne saurait être insensible à pareille qualité. Il fait alors la comparaison avec le *Siège de Calais* de de Belloy, pièce à son avis bien inférieure à l'œuvre de Schummel, mais qui a montré la voie à suivre: au lieu de puiser continuellement des thèmes dramatiques dans l'histoire grecque ou romaine, mieux vaut emprunter des sujets à l'histoire nationale, ce que faisaient d'ailleurs, en leur temps, les Grecs et les Romains eux-mêmes.

Schubart semble bien connaître *Die Eroberung von Magdeburg*. Il caractérise brièvement, mais de façon imagée et vivante, les personnages et les situations. Apostrophant le lecteur que, conformément à son habi-tude, il tutoie, il conclut avec force: «Lis cette pièce, fais comme moi; et, comme moi, tu pleureras». Cette idée d'un théâtre national, de littérature mise au service de la cause patriotique était déjà chez de Belloy qui proclamait: «Imitons les anciens en nous occupant de nous-mêmes. N'oublions pas notre passé national». Schubart applique à l'Allemagne

44 *Chronik*, 1774. Erste Beilage, August 1774, p. 7, *Die Eroberung von Magdeburg*, hrsg. von Schummel.

de son temps le langage de cet auteur anticosmopolite qui, soutenu par Louis XV, connut un temps en France un grand succès.[45]

Schubart semble par ailleurs assez bien informé au sujet des représentations qui sont données dans des villes plus éloignées. Il juge médiocres les spectacles que monte par exemple le théâtre de Graz, où se produit la troupe de Jakobelli. Celle-ci a mis en scène une sorte de Haupt- und Staatsaktion, intitulée *Charles Quint en Afrique*.[46] Tant mieux, ironise Schubart, si la troupe joue avec conviction ! Observons cependant qu'il n'explique pas la médiocrité de l'œuvre par le fait qu'il s'agit d'une pièce française! Sa gallophobie souffre même parfois quelques dérogations: ainsi apprécie-t-il *Le déserteur* de Sébastien Mercier qu'interprète à Leipzig la troupe d'Ilgener.

Que l'auteur d'une œuvre soit d'origine souabe crée dans la *Chronik* un préjugé favorable. Ainsi durant l'été 1775, Schubart a-t-il applaudi à une pièce intitulée *Der Büchsenmacher*.[47] Il a comparé son auteur à Lenz et à Goethe: richesse des idées, sens de l'observation, justesse dans la peinture des personnages, le tout servi par une langue vigoureuse, telles sont ses principales qualités. Trois ans plus tard, l'*Allgemeine Deutsche Bibliothek* émet un jugement tout différent: cette pièce, écrit la revue de Nicolai, ne tient pas debout et elle frise l'indécence. De plus, elle est écrite dans une langue qualifiée de dialecte souabe populacier («schwäbisch pöbelhaft»). Puisse son auteur s'en tenir à cette triste performance! On est aux antipodes du jugement de Schubart pour qui ces défauts ne sont pas éloignés de constituer autant de qualités.

Ainsi s'exprime Schubart à propos du théâtre dans les années qui ont précédé son arrestation. Il s'en dégage des lignes de force plus qu'un système cohérent, des leitmotive plus que des démonstrations argumentées. Schubart n'a en effet jamais été un théoricien. Son tempérament

45 DE BELLOY: *Le Siège de Calais*. In: *Théâtre français du XVIII^e siècle*, éd. J. TRUCHET, Paris 1971. *Cf.* également R. KREBS: *Tragédie nationale et patriotisme, «Le siège de Calais» de de Belloy vu par les écrivains allemands*. In: *Germanistik aus interkultureller Perspektive*. Articles réunis et publiés par Adrien Finck et Gertrud Gréciano en hommage à Gonthier-Louis Fink, Strasbourg 1988, pp. 62-75.

46 *Chronik*, 3 octobre 1776, p. 629.

47 *Chronik*, 29 juin 1775, pp. 413-414: «ein bürgerliches Trauerspiel, das wir kecklich dem Ausland vorweisen dürfen».

assez brouillon, sa vie mouvementée, ne lui ont jamais donné le loisir de prendre quelque distance par rapport aux événements et d'analyser plus rigoureusement ses émotions. Il n'a jamais tenté de systématiser les jugements qu'il exprimait dans la *Chronik*.

D'autres ont partiellement tenté de le faire pour lui. Durant son séjour à Augsbourg, c'est-à-dire au moment où il entreprenait d'éditer la *Chronik*, Schubart fit dans cette ville un certain nombre de conférences sur des sujets littéraires et artistiques. Les textes de ces conférences[48] n'ont pas été conservés. Mais certains de ses auditeurs ont recueilli ses propos et les ont par la suite édités. Le contenu en est très inégal et l'on n'est même pas certain de l'authenticité et de la fidélité des notes qu'ils ont prises. Ces pages méritent cependant attention car on y retrouve quelques-uns des thèmes préférés de Schubart; on y reconnaît, exprimés ici dans un style plus laconique, certains leitmotive que la *Chronik* illustre de façon plus imagée.

Il y a là plusieurs chapitres, eux-mêmes subdivisés en paragraphes qui parfois se réduisent à de courtes notices: tout cela est donc d'un schématisme un peu rapide et assez aride. Schubart y manifeste également ce souci pédagogique assez fréquent chez lui et qui se traduit par une propension à établir des palmarès ou à distribuer des appréciations qui rappellent celles que l'on décerne aux écoliers. Sans doute n'a-t-il souvent qu'une connaissance superficielle des œuvres dont il parle. Son exposé est souvent à mi-chemin du catalogue et du bulletin scolaire. Il accumule des noms plus qu'il ne développe des arguments. Ses jugements sont souvent sommaires mais catégoriques.

Ces réserves faites, il n'est pas sans intérêt de parcourir les pages où il évoque la littérature allemande et, plus spécialement, la littérature dramatique. La référence privilégiée étant, bien entendu, Klopstock, c'est à l'aune de celui-ci que Schubart est tenté d'apprécier des écrivains qui, à première vue, n'ont que peu de liens avec l'auteur de *La Messiade*. Ainsi

48　*Vorlesungen über die schönen Wissenschaften für die Unstudierte,* Augsburg 1775. Schubart écrit dans *Leben und Gesinnungen*: «Ich gab Vorlesungen über die schönen Wissenschaften und Künste». *Cf. Schubarts Schriften* (note 9), I, 237 et 238.

Ugolino,[49] de Gerstenberg, est déclaré une œuvre de format klopstockéen. Schubart, par contre, dénigre Gottsched coupable d'avoir asséché le terreau littéraire allemand.

Plus original nous paraît être le fait que Schubart introduit un certain relativisme dans ses jugements. Il admet que le goût du public évolue. Il faut, dit-il, en tenir compte. Ainsi va-t-il jusqu'à reprocher à Klopstock d'avoir avec *La Mort d'Adam* choisi un sujet que le public ressentira comme anachronique. Les époques diffèrent; les nations aussi. Ici, Schubart commence à développer une typologie des caractères nationaux qui a été systématiquement exploitée après Lessing. On voit se profiler ici quelques-uns de ces archétypes simplificateurs dont le journaliste nous abreuvera abondamment.

Notons encore une distinction appuyée faite entre le talent et le génie. Le premier imite; le second crée. Wieland appartient au premier type. Il est un «génie qui imite», un peu à la manière des Français. Cette comparaison n'est jamais positive. A propos du génie, Schubart, à l'instar de Sulzer et de Diderot, suggère une théorie de l'énergie, au sens quasi physiologique du terme.

Dans l'ensemble de ce traité, les considérations consacrées au genre dramatique occupent une place importante: 40 pages, 60 paragraphes; les idées développées par Schubart ne sont guère originales; ses formulations ne le sont pas davantage. Ainsi, à propos d'Aristote, des règles et des unités, il a recours à l'image archi-courante de la béquille dont l'être valide et robuste n'a que faire.

Schubart donne souvent l'impression de démarquer Lessing en des termes plus sommaires.[50] Le § 94 exprime son admiration pour Shakespeare qui a montré que l'on peut marcher droit sans être enchaîné.

49 *Cf. Vorlesungen,* p. 41: «Ugolino von Herrn von Gerstenberg ist ganz Klopstockischer Zuschnitt», *ibid.* à propos de *Adams Tod:* «Daher kommt's auch, daß wir ihn heutigen Tags, wo wir lieber raisonnieren als empfinden, nicht mehr so recht vertragen können».

50 *Ibid.,* § 86 sous le titre: *Vom Drama überhaupt:* «Wehe dem, der durch sorgfältige Beobachtung dieser Regeln ein großer dramatischer Dichter zu werden glaubt. Regeln sind Krücken; der Kranke braucht sie, und der Gesunde wirft sie weg». *Cf.* également les § 94 (*Vom Trauerspiel*) § 102 (*Shakespeare kriecht nicht auf dem Wege der Regeln fort*). § 121 (*Uberhaupt ist es zu beklagen, daß wir noch keine Nationaltragiker haben*). etc.

Il reproche à Corneille d'être esclave des règles aristotéliciennes. Il regrette les dommages causés par l'imitation du modèle français auquel J. E. Schlegel s'asservit. Le résultat de cette soumission est le refus d'être soi-même, c'est un grand vide que Schubart résume ainsi dans le § 121: la scène allemande ne possède pas de poète tragique national. Pour la comédie, le bilan n'est pas plus brillant. Séduits par les Français, les Allemands bricolent à la diable des drames larmoyants. Seule originalité qui vaille d'être soulignée: Schubart évoque l'idée, que Diderot et Herder pressentent aussi à la même époque, d'un spectacle visuel, musical et lyrique tout à la fois, esquisse du concept d'œuvre d'art totale chère à Richard Wagner un siècle plus tard.

Après sa libération inattendue en juillet 1787, Schubart reçut immédiatement l'autorisation de publier de nouveau la *Chronik*. Celle-ci serait désormais imprimée sur les presses de la Karlsschule à Stuttgart. Elle jouirait de la «Zensurfreiheit», ce qui signifiait en d'autres termes que son éditeur était chargé de se censurer lui-même.[51] Instruit d'expérience, Schubart ne pouvait qu'être incité à la prudence. De fait, la *Chronik* seconde manière perdra quelque chose de cette vigueur et de cette verve qui l'avait caractérisée dans les années précédant l'arrestation de son éditeur. N'exagérons pas toutefois cette pusillanimité: les événements de 1789 nous vaudront certains articles où Schubart retrouve sa veine antérieure. Pour ce qui concerne l'actualité littéraire, on notera que la part faite à celle-ci diminue alors considérablement. L'actualité politique devient prépondérante. L'actualité littéraire, non seulement est réduite à la portion congrue, mais de surcroît les articles qui en traitent semblent perdre de vue l'ambition première de Schubart: la cause du réveil national semble s'estomper quelque peu, même s'il célèbre en Schiller l'écrivain qui honora à la fois son Wurtemberg natal et, du même coup, sa patrie allemande.

Le grand événement qui a marqué l'éveil d'une littérature allemande en Wurtemberg a été la parution et la représentation des *Räuber* de Schiller. Schubart n'a pas pu saluer cet événement. En 1780, il était prisonnier au Hohenasperg, depuis trois ans et pour sept années encore.

51 *Cf.* (entre autres). R. KRAUSS: *Zur Geschichte der Schubartschen Chronik.* In: *Württembergische Vierteljahreshefte für Landesgeschichte* N.F. Jg 12./1903, pp. 78-94 et H. ADAMIETZ (note 4), p. 31.

La presse wurtembergeoise n'a guère fait écho à la production de
Schiller. On préféra n'en pas parler. Schubart devra donc se contenter
plusieurs années plus tard de la faire jouer sur la scène du théâtre de
Stuttgart, sans cependant lui accorder dans ses programmes une place le
moins du monde privilégiée.

A ses yeux, Schiller illustre ce double mérite qu'il a toujours appelé
de ses vœux:[52] il honore la Souabe et par là il sert la cause nationale
allemande, un mérite n'allant pas sans l'autre puisque chez Schubart ces
deux formes de patriotisme, loin de s'exclure, se conditionnent et se
complètent. Pour lui le patriotisme régional est un premier palier sur la
voie du patriotisme national. Le succès de Schiller le réjouit donc
doublement: un fils de la Souabe, province jusqu'alors décriée, est le
porte-parole du génie allemand et lui permet de s'affirmer face à l'étran-
ger qui l'ignore.

En juin 1788, la *Chronik* nous offre une sorte de bilan d'ensemble de
l'œuvre de Schiller. Ses mérites, écrit Schubart, sont multiples. Il cite
trois titres glorieux: *Le Visionnaire, Don Carlos* et l'*Histoire du soulève-
ment des Pays-Bas*. Une dizaine de lignes sont consacrées à *Don
Carlos*.[53] Comme souvent chez Schubart, elles sont de nature effusive
plus que critique. Si le public, dit-il, accepte d'assister à un spectacle qui
dure six heures, il faut que la pièce soit excellente ! Schubart ajoute
cependant une réserve qui tient précisément à la longueur de la pièce: il
faut, pour en suivre tous les dédales, un constant effort d'imagination et
d'intelligence. On en reste donc, ici encore, à des généralités, qu'il
s'agisse d'éloges ou de réserves. En vain cherche-t-on l'analyse de
l'action ou des caractères. Schubart, dans le cas précis de Schiller, ne
peut d'autre part oublier que celui-ci est venu lui rendre visite à
l'Asperg. Il est alors apparu devant le prisonnier tel un envoyé du ciel:
«ein Bote des Himmels», comme le dit le poème dédié à Schiller.

Dès la reparution de la *Chronik*, durant l'été 1787, Schiller prend
place aux côtés de Shakespeare. Il est qualifié de «notre premier auteur

52 *Cf.* B. BOSCH: *Schubart und Schiller,* in: *Sonderdruck aus dem 37. Rechen-
 schaftsbericht des Schwäbischen Schillervereins 1933,* pp. 13-68.
53 *Chronik,* 27 juin 1788: «Wie trefflich muß ein Stück sein, das sechs volle Stun-
 den die Aufmerksamkeit der Zuhörer spannt und fesselt».

dramatique»,[54] de connaisseur incomparable du cœur humain. Tout chez lui est admirable: le dramaturge, le philosophe, l'historien, le romancier. Il est une sorte de génie universel. Tout cela est dit en termes imagés, à grand renfort de métaphores, avec la fougue que nous connaissons bien à Schubart qui n'est jamais avare de superlatifs. *Don Carlos,* la *Thalia, Le Visionnaire,* le *Soulèvement des Pays-Bas,* autant d'œuvres également admirables; à des titres divers, Schiller est à la fois le Shakespeare et le Sénèque allemand. Celui que Schubart dénomme «notre éminent concitoyen» est en tous points admirable.

Schubart semble avoir été un lecteur assidu de la *Thalia.*[55] Il y fait plusieurs fois allusion, notamment le 13 janvier 1789. Ce jour-là, il annonce que Schiller travaille à une traduction d'Euripide. Quelques semaines plus tard, la *Chronik* annonce l'achèvement de cette traduction d'*Iphigénie*: quant à l'*Iphigénie* de Goethe, il faudra attendre un an pour qu'elle soit évoquée, mais ce sera par le fils de Schubart, Ludwig, qui s'est vu confier la rédaction de certaines rubriques littéraires, son père se consacrant désormais entièrement à l'information politique où la Révolution française va occuper une place de plus en plus importante.[56] De fait, à partir du 27 mars 1790 très exactement, les rubriques littéraires sont signées «von meinem Sohn». Bien évidemment, ce changement de rédacteur s'accompagne d'un changement de style très perceptible. Ce jour-là, Ludwig Schubart consacre une page à *Torquato Tasso* sur lequel il ne tarit pas d'éloges. Goethe a tout réussi. La forme est parfaite: la langue est d'une grande pureté sous les apparences de la légèreté et du badinage. Ludwig Schubart n'est pas loin de donner ici une définition du classicisme: l'effort ne se perçoit pas, tout semble venir spontanément; tout naît comme dans un jeu. Il parle de cette simplicité qui était celle des anciens Grecs, mais sans pour autant renier Shakespeare dont les idées et les images ne sont pas moins présentes. Le père de Ludwig ne nous avait pas habitués à tant de sérénité et, en matière esthétique, à un œcuménisme aussi équilibré; Ludwig Schubart conclut en se félicitant que, grâce à de telles pièces, le théâtre allemand puisse rivaliser avec

54 *Chronik,* 27 juin 1788, pp. 419-420.
55 *Chronik,* 13 janvier 1789.
56 *Chronik,* 27 mars 1790, p. 208.

celui d'autres nations. Il appelle de ses vœux des pièces qui prennent en compte des thèmes nationaux, comme le faisaient les Grecs.

Tout est dit de ce qu'aurait pu dire le fondateur de la *Chronik*, mais en termes sereins et mesurés. Ludwig Schubart évite l'emphase, la gesticulation, l'invective. On pourra regretter un style moins nerveux, une langue moins colorée, une manière moins directe et moins familière de s'adresser au lecteur. On appréciera en revanche le souci de concilier Shakespeare et l'exemple antique, un certain classicisme qui n'interdit pourtant pas de célébrer le sentiment national allemand.

Mais, dans la *Chronik* des années 90, les articles mentionnant des pièces de théâtre tendent à se raréfier. Mention est encore faite de Leisewitz, devenu conseiller aulique à la cour de Brunswick. A cette occasion, l'auteur de *Julius von Tarent* se voit désigné comme un homme d'esprit élevé et de noble caractère.[57] Mais c'est tout. La rubrique en question n'occupe pas plus de quelques lignes. Au passage, signalons encore un court passage où Schiller est comparé à Sénèque qu'il devrait porter à la scène.

Il faut attendre le 30 juillet pour que Ludwig Schubart signe de nouveau une assez longue rubrique intitulée *Literatur*. Dans une langue cette fois plus imagée, il célèbre les multiples talents de Goethe, capable d'exceller dans *Tasso,* dans *Iphigénie,* mais tout aussi bien dans le monde nordique de *Faust.*[58]

Y a-t-il eu, dans le cœur de Schubart, rivalité entre les deux grands, Schiller et Goethe? En juillet 87, dans la *Chronik* dont la parution vient à peine de reprendre,[59] Schubart s'attarde un peu sur *Die Mitschuldigen* et, un peu plus longuement, sur *Iphigénie*. De la première pièce, une comédie en vers, il retient le fait que Goethe a réintroduit l'alexandrin banni du théâtre allemand, et cela pour écrire une comédie. Cette pièce est, dit-il, bien menée, bien agencée, harmonieuse dans sa structure comme dans sa forme. Cependant, on ne saurait la tenir pour un chef-d'œuvre. C'est

57 *Chronik,* 21 septembre 1775, p. 608. Leisewitz est ainsi qualifié: «ein Mann von hohem Geist und edlem Charakter».

58 *Chronik,* 30 juillet 1790, p. 525. A propos de Tasso, Ludwig Schubart parle de «Goethes leichte unbefangene Kunstmanier».

59 *Chronik,* juillet 1787 (7. Stück) (les numéros de 1787 ne portent pas d'indications plus précises de la date de parution).

plutôt une œuvre légère et, au goût de Schubart, un peu légère, un peu frivole. Celui-ci emploie le terme «hingetändelt», terme dont le caractère péjoratif appelle d'ordinaire une comparaison avec la légèreté futile du caractère français. Notons que ce n'est cependant pas le cas ici.

Ces quelques réticences s'évanouissent lorsqu'il s'agit de célébrer ce chef-d'œuvre qu'est *Iphigénie*.[60] Schubart renonce cette fois à user du critère shakespearien. Il loue Goethe d'avoir saisi l'esprit d'Euripide. Il abonde dans le sens des définitions les plus courantes du classicisme: «tiefe, edle Einfalt» sont des termes qu'il emploie sans réticence. Pour un peu, il ferait référence à Winckelmann. Il va du reste un peu loin quand il n'hésite pas à se ranger lui-même parmi les vrais connaisseurs d'Euripide! Ce que nous savons de sa scolarité un peu chaotique et de sa formation un peu décousue nous inciterait plutôt à ne pas prendre trop au sérieux cette référence destinée à donner plus de poids encore à l'éloge qui est fait de cette pièce dont les trois personnages masculins, Thoas, Oreste et Pylade ne méritent que des éloges.

A sa sortie de l'Asperg, en mai 1787, Schubart se voit confier par le duc Charles-Eugène la direction du théâtre de Stuttgart. Il a d'abord salué avec reconnaissance et avec une certaine euphorie la charge qui lui était ainsi confiée, d'autant plus qu'au même moment son bourreau de la veille, subitement devenu son bienfaiteur, l'autorisait également à faire reparaître la *Chronik*. Le 31 mai 1787,[61] Schubart écrit au lieutenant Ringler, affecté au Hohenasperg, une lettre qui reflète sa satisfaction. Non sans quelque vanité, il souligne que le colonel von Seeger lui a présenté toute la troupe et tout le personnel du théâtre de Stuttgart. Celui-ci dépendra désormais entièrement de ses décisions. Il ajoute que ce théâtre a bien besoin d'être repris en main: si la chorégraphie et la musique sont acceptables, les acteurs, en revanche, sont médiocres. Schubart annonce qu'il mettra fin aux abus qui empêchent l'essor de cette scène.

Quelques jours plus tard, le 13 juin 1787,[62] il insiste à nouveau sur l'étendue des tâches qui l'attendent mais qu'il aborde avec confiance.

60 *Ibid.*
61 *Schubart's Leben in seinen Briefen* (note 26), 2. Bd. Lettre du 31 mai 1787: «an den Lieutenant Ringler». «...daß selbiges (Theater) künftig ganz von meinen Befehlen, Einrichtungen abhängen soll».
62 *Ibid.*, p. 337. Lettre du 13 juin 1787 «an seinen Sohn».

Pourtant des ombres ne tardent pas à assombrir ce tableau. Sa santé commence à le préoccuper. Le 26 août, dans une lettre à son fils Ludwig qui, à cette époque, tend à devenir son confident, il se déclare déçu par l'attitude du duc que le théâtre ne semble intéresser que médiocrement. Il insiste encore une fois sur le fait que tout repose sur lui, sur le plan matériel comme sur le plan artistique, mais cette fois, c'est pour souligner la lourdeur de sa tâche. Il dit faire de son mieux mais on sent percer une certaine lassitude.

En fait, Schubart n'a pas tiré alors tout le parti possible des chances qui lui étaient ainsi offertes pour mettre en pratique les idées qui lui étaient chères. Il n'avait que trop d'occasions de se disperser, la rédaction de la *Chronik* requérait la plus grande partie de son temps, et sa santé le préoccupait.

De plus, si le théâtre semble l'avoir passionné, il n'avait de cet art qu'une bien mince expérience. Certes, durant sa captivité, il lui était arrivé de le pratiquer. Le colonel Rieger, commandant de la garnison, organisait au Hohenasperg des spectacles destinés à divertir celle-ci. A partir de 1780, il confia à Schubart l'organisation de ces spectacles. Celui-ci composa des «Singspiele», des intermèdes et des petites comédies dont on n'a plus trace. C'est là une production de circonstance, mais qui, semble-t-il, était appréciée puisque des personnes de la cour assistaient aux représentations. Extrême ambiguïté de cette situation: à la fois méprisé et honoré, Schubart trouvait là, ainsi que l'observe son fils, au moins une activité de diversion, même si son état de prisonnier ne s'en trouvait pas fondamentalement modifié. Ambiguïté fondamentale qui subsiste après sa libération: le 14 juin 1787, sur ordre du duc, le colonel von Seeger, intendant de la Karlsschule mais de qui dépendait aussi la gestion du Hoftheater présentait Schubart à la troupe de ce théâtre.

Le bilan de cette expérience fut décevant. Ainsi le répertoire étranger au théâtre de Stuttgart est-il resté, durant ces années-là, d'une assez désolante pauvreté. Passe encore que ce répertoire ait ignoré quasiment tout du répertoire français, celui-ci étant pour Schubart frappé d'une condamnation qui ne connaissait que peu d'exceptions. Mais les Anglais!, mais Shakespeare! De ce dernier, Schubart ne fit représenter que *La Mégère apprivoisée*. Pourtant toujours porté à un jugement positif, G. Hauff, l'un des premiers biographes de Schubart, est lui-même frappé

par cette carence. Celle-ci est, dit-il, d'autant plus choquante que dans les mêmes années le théâtre de Mannheim propose un programme autrement attirant, avec *Clavigo, E. Galotti, Minna,* avec *Hamlet* et plusieurs grandes pièces de Shakespeare, mais aussi avec des œuvres de Voltaire, de Corneille, avec *Rodogune,* et de Molière,[63] Quelle différence!

L'ambition initiale qui était de rivaliser avec le théâtre de Mannheim semble avoir été rapidement abandonnée. La scène de Stuttgart montre des pièces que nous serions tentés de qualifier de second ordre. Iffland, Kotzebue sont souvent à l'affiche, ou encore des auteurs de comédies aujourd'hui parfaitement oubliés, J. J. Engel, par exemple. Schubart accorde une place privilégiée à ce qui lui paraît illustrer l'ancienne Allemagne. *Klara von Hoheneichen,* d'un certain Christian Heinrich Spieß, auteur de «Ritterschauspiele».[64]

Il faut noter que la pièce de C. H. Spieß s'adresse à la fois au public séduit par le cadre médiéval où elle se déroule et au spectateur qui y voit, conformément aux canons du drame bourgeois, l'apologie des vertus bourgeoises: le chevalier mis en scène est un père exemplaire. Preuve que le drame bourgeois et le drame de chevalerie peuvent coexister. Ceux qui illustrent les vertus patriotiques sont également les représentants des vertus bourgeoises.

En fait, l'opéra retient davantage l'attention de Schubart. Il met en scène les *Noces de Figaro* et l'*Enlèvement au Sérail.* Mais pour annoncer ces spectacles, il use d'un langage général. Ainsi écrit-il: «La musique est de Mozart, un homme dont le nom est célèbre dans toute l'Allemagne». Quel laconisme, quel manque de souffle, comparé à la fougue d'autan!

Il est vrai que, redevenu éditeur de la *Chronik,* Schubart cumule deux fonctions, celle de «Theaterdirektor», qu'il exerce à la tête du théâtre de Stuttgart, et celle de «Theaterkritiker» qu'il remplit dans sa revue dont la parution reprend en 1787 et se poursuivra après sa mort, sous la responsabilité de son fils Ludwig, puis du prêtre poète souabe Stäudlin.

63 *Cf.* sur l'activité de Schubart en tant que directeur du théâtre de Stuttgart, R. KRAUSS: *Schubart als Stuttgarter Theaterdirektor,* in: *Württ. Vierteljahresh. f. Landesgeschichte* N.F. 10, 1901, p. 123 *sq.*

64 C. H. SPIESS: *Klara von Hocheneichen.* Leipzig, 1801, *cf.* R. HEITZ (note 27), notamment p. 376 *sq.*

Au titre de cette double fonction, Schubart se trouve ainsi amené à émettre par avance des jugements, qui sont parfois peu indulgents, concernant des spectacles annoncés sur la scène qu'il dirige. Un exemple amusant: à propos du *Rauchfangkehrer*, opéra de Salieri, il écrit: «ein gottjämmerliches Ding, kaum der Musik halber erträglich». D'autres fois, il se livre à un panégyrique accentué de certains spectacles, par exemple de la comédie de Kotzebue, *Die Indianer von England*.

Ce théâtre était-il en mesure d'accueillir de telles ambitions, pour autant que celles-ci fussent accompagnées de l'énergie nécessaire à leur réalisation? Il semble que ceux qui en ont jugé à cette époque ne s'en soient pas fait une très haute idée. De F. Nicolai, observateur généralement malveillant de ces régions d'Allemagne, cela ne nous étonne pas trop. Il écrit: «A la rigueur, ce théâtre aurait pu convenir comme théâtre d'amateurs. Mais les jeunes acteurs auraient du moins dû être formés à la déclamation et à l'éloquence corporelle. Or, aucune trace de cela. Chacun parlait et gesticulait comme bon lui semblait... Les actrices étaient raides comme des marionnettes».[65]

Cela, en 1781. Quinze ans plus tard, le 31 août 1797, Goethe assiste à une représentation de *Don Carlos*. Il en retient raideur, froideur, maladresse dans le jeu des acteurs dont la déclamation manque de justesse. Et Goethe ajoute: «On se serait vu ramenés vingt ans en arrière. Il y a peu d'espoir que les choses s'améliorent dans un avenir proche. La routine règne en tous domaines».[66] Goethe explique cela par l'immobilisme qui frappe la direction du théâtre. Entre ces deux jugements se situent les quatre années durant lesquelles Schubart a eu la responsabilité de cette scène, de sa troupe, de son répertoire. Le bilan est quasi nul.

On a reproché à Charles-Eugène, puis à son successeur, de ne s'être intéressé aux spectacles que dans le mesure où ceux-ci autorisaient des mises en scène fastueuses. Mais ici, les avis divergent sensiblement. Ne faut-il pas aussi évoquer le peu d'intérêt manifesté par le public pour le théâtre? L. Wekhrlin dit que le duc, pourtant féru de spectacles, aurait, pour cette raison, fini par se désintéresser de la chose. Il lui serait en

65 *Cf.* N. STEIN: *Das Württembergische Hoftheater im Wandel* (1767-1820), in: *O Fürstin der Heimat, Glückliches Stuttgart*, C. JAMME. O. PÖGELER (Hrsg.) Stuttgart 1988, p. 387.

66 *Ibid.*, p. 388.

effet arrivé d'être l'unique spectateur dans une salle vide. Wekhrlin, à sa manière qui est souvent méchante, résume la situation d'une phrase: «Qu'attendre d'une ville où l'on célèbre un Haug à l'égal d'un grand poète?» Stuttgart lui paraît l'une des «Residenzen» où la culture a le moins de place.[67] De fait, Charles-Eugène appréciait le théâtre, et pas seulement l'opéra. Dans le journal qu'il a tenu de son voyage à Paris en février 1787, il déclare avoir assisté avec plaisir aux opéras de Grétry, mais s'être un peu ennuyé à la Comédie Française.[68]

Une chose est certaine. C'est le retard du Wurtemberg en ce domaine. Le répertoire des revues consacrées au théâtre en est la preuve. Pour la période qui va de 1767 à 1800, Berlin, Vienne, Hambourg et, à un moindre titre, les pays rhénans sont nettement en tête du palmarès, avec un avantage considérable en faveur de Vienne, mais aussi, accessoirement de Graz et de Prague. Face à elle, l'Allemagne du sud est pauvrement représentée. Quelques titres peuvent êtres situés à Munich, à Bayreuth, à Ratisbonne; mais aucune revue théâtrale de quelque importance n'a son siège à Stuttgart. Tout au plus signale-t-on, dans le milieu des années 1790, c'est-à-dire nettement plus tard que la période qui nous intéresse, la publication d'une *Zeitung für Theater und andere schöne Künste*, éditée par H.G. Schmieder, lequel ne tarda pas à quitter Stuttgart pour Mannheim.[69]

Schubart a bien senti ce retard. Il l'a sans cesse à l'esprit lorsqu'il rédige la *Chronik*. L'exemple de Vienne, qu'il idéalise par comparaison, devrait susciter l'émulation des autres capitales: activité théâtrale proprement dite, envisagée sous tous ses aspects y compris ceux touchant l'organisation matérielle des théâtres, revues qui font écho à ces représentations, sont pour lui un modèle. Mais hélas, la situation allemande est encore bien loin de pouvoir prétendre égaler ce modèle. L'échec sur

67 Là où la critique schubartienne est faite de colère, celle de Wekhrlin est empreinte d'ironie et de sarcasme. Ainsi note-t-il dans les *Chronologen*: «Ein Land, wo man nicht reist, nichts sieht, sehr wenig liest» (*Chronologen* X, p. 324 *sq* et 326 *sq.*)

68 *Herzog Karl Eugen von Württemberg, Tagbücher seiner Rayßen*. Hrsg von R. UHLAND, Tübingen 1968, p. 296 (février 1787) et p. 328 (14 février 1789).

69 *Cf.* W. HILL: *Die deutschen Theaterschriften des achtzehnten Jahrhunderts*, Weimar 1915, pp. 108-109.

lequel s'achève la courte carrière théâtrale de Schubart n'a pas seulement des raisons personnelles. L'entreprise était vraiment au-dessus de ses forces que les épreuves de la vie et surtout dix années de captivité avaient amoindries.

On voit, par les exemples tirés de la *Chronik*, mais empruntés aussi, pour une certaine part, à d'autres écrits de Schubart, correspondance, autobiographie, écrits à prétention théorique, quelle place le théâtre, envisagé dans sa totalité, a tenue dans son existence et dans ses réflexions. Ce qui apparaît à la lecture des jugements qu'il a portés sur les œuvres littéraires, romanesques ou poétiques de son temps, se manifeste ici avec autant de vigueur et de conviction: les critères esthétiques sont chez lui largement subordonnés à une intention pédagogique de nature nationale et patriotique. Le théâtre est pour lui un instrument privilégié qui devrait être mis au service de cette cause. Il touche un public plus vaste, plus varié que la seule littérature imprimée. Il devrait permettre d'amplifier les effets de celle-ci. En cela, Schubart n'est pas un isolé, même s'il se veut et se fait particulièrement éloquent et convaincant. La génération des années 1770 a pour une large part partagé ses préoccupations. Que l'on pense par exemple à ce que Sulzer disait du théâtre national; dans sa *Allgemeine Theorie der schönen Künste*[70] figure (en 1779) un article intitulé «politisches Schauspiel». Il y considère que le drame peut être utilisé comme un moyen pédagogique afin d'éveiller dans le public des sentiments d'enthousiasme patriotique. Ainsi, historiens et auteurs dramatiques, sont-ils engagés dans un même combat. Cette revendication nationale, dans le domaine du théâtre comme dans celui de la littérature, revêt très souvent un aspect polémique dont le caractère quasi systématique irrite ou fait sourire. Notons cependant que cette partialité connaît parfois des exceptions: ainsi apprécie-t-il Diderot et Sébastien Mercier, comme en musique il apprécie Rousseau et Lulli. De ce dernier il dit qu'il a créé et amélioré le goût national français qui en musique ne semble pas toujours porter trace de la corruption dont Schubart le déclare souvent entaché en matière de littérature et de

70 Dans l'article intitulé *Politisches Trauerspiel.* In: *Allgemeine Theorie der schönen Künste,* Leipzig 1779. 3. Bd. p. 441 *sq.*, cité par R. HEITZ (note 27), p. 239: «J. G. Sulzer présente le drame comme un moyen d'inculquer le patriotisme au public».

théâtre. Par là, il reconnaît à chaque peuple un droit à l'originalité créatrice. Mais il lui paraît surtout indispensable que ce droit soit reconnu aux Allemands de son temps et que ceux-ci en soient les premiers conscients. Se voulant «praeceptor Germaniae», il entend mobiliser ses compatriotes en faveur de l'idée d'un théâtre national allemand, instrument du sursaut national qu'il appelle de ses vœux. Dans un style souvent extrême, la *Chronik* contribue à cette entreprise. Elle participe à une polémique qui se nourrit de stéréotypes nationaux qu'elle contribue elle-même à alimenter.[71] Son originalité réside davantage dans cette insistance passionnée que dans les arguments qu'elle développe.

71 Sur ce point, *cf.* G.-L. FINK: *Nationalcharakter und nationale Vorurteile bei Lessing,* in: *Nation und Gelehrtenrepublik. Lessing im europäischen Zusammenhang,* hrsg. von W. BARNER und A. M. REH, München: edition text + kritik 1984, pp. 91-119 ainsi que, plus récemment, les contributions contenues dans: *Nation als Stereotyp,* hrg. von R. FLORACK, Tübingen 2000.

Die moralische Anstalt als eine medizinische Angelegenheit betrachtet

Äußerungen von Ärzten über das Theater in der Publizistik des 18. Jahrhunderts

Georg-Michael SCHULZ

In seinen *Anmerkungen übers Theater*, die seit dem Winter 1771/72 entstehen und 1774 erscheinen, meint Jacob Michael Reinhold Lenz gleich eingangs: «Der Wert des Schauspiels», d. h. des Theaters, «ist in unsern Zeiten zu entschieden, als daß ich nötig hätte, wegen dieser Wahl *captationem benevolentiae* vorauszuschicken», also wegen der Wahl dieses Themas um das Wohlwollen der Rezipienten zu werben.[1] Das ist eine bemerkenswerte Feststellung. Denn noch gut vierzig Jahre vorher, nämlich 1729, hält Johann Christoph Gottsched eine Rede zur Verteidigung des Theaters und meint, sich eigens dafür rechtfertigen zu müssen, dass er sich «einer gemeiniglich so verachteten Sache, als die Schaubühne ist»,[2] annimmt. Ist also die Reputation des Theaters innerhalb weniger Jahrzehnte so enorm gestiegen? Ich denke: Lenz übertreibt

1 Jakob Michael Reinhold LENZ: *Werke und Briefe in drei Bänden*. Hrsg. von Sigrid DAMM. Leipzig 1987. Bd. 2, S. 642.

2 Johann Christoph GOTTSCHED: «Die Schauspiele und besonders die Tragödien sind aus einer wohlbestellten Republik nicht zu verbannen». In: GOTTSCHED: *Schriften zur Literatur*. Hrsg. von Horst STEINMETZ. Stuttgart 1972, S. 3.

Théâtre et «Publizistik» dans l'espace germanophone au XVIII^e siècle / Theater und Publizistik im deutschen Sprachraum im 18. Jahrhundert. Etudes réunies par Raymond HEITZ et Roland KREBS / Herausgegeben von Raymond HEITZ und Roland KREBS. Berne: Peter Lang (Convergences, vol. 22) 2001. ISBN 3-906767-49-3.

etwas, wenn er, vorgreifend, bereits das Ende einer Entwicklung erreicht sieht, die noch im Gang ist.

Ich möchte diese Entwicklung ein wenig begleiten, und zwar von einem eher ungewohnten Blickwinkel aus, indem ich frage, wie sich das Theater aus einer ganz besonderen Optik, nämlich der Optik von Ärzten, darstellt (soweit ich dazu Hinweise in der zeitgenössischen Publizistik gefunden habe). Die Fragestellung ist vielleicht ein wenig abseitig, oder, etwas freundlicher formuliert, sie bewegt sich vielleicht ein wenig am Rande, aber ich denke doch, dass sie etwas von der Entwicklung des Theaters im 18. Jahrhundert erkennen lässt und dass dabei ein kleiner Teilbereich der Publizistik mit zur Geltung kommt.

1

In den *Critischen Beyträgen* erscheint 1736 eine – ich zitiere die Überschrift – *Abhandlung von denen auf der Schaubühne sterbenden Personen; in sofern man sie nemlich vor den Augen der Zuschauer solle sterben oder ihren Tod erzählen lassen.*[3] Die Abhandlung stammt von Christian Gottlieb Ludwig (1709-1773),[4] einem Medizinprofessor und nachmaligen Rektor der Leipziger Universität, an dessen großem Mittagstisch später Goethe in seinem ersten Leipziger Semester 1765/66 teilnimmt. Ludwig, der 1734 – ebenfalls in den *Critischen Beyträgen* – ganz im Sinne Gottscheds <bewiesen> zu haben meint, «daß ein Singespiel oder eine Oper nicht gut seyn könne»,[5] lässt sich auch hinsichtlich

3 *Abhandlung von denen auf der Schaubühne sterbenden Personen; in sofern man sie nemlich vor den Augen der Zuschauer solle sterben oder ihren Tod erzählen lassen.* In: *Beyträge zur Critischen Historie der Deutschen Sprache, Poesie und Beredsamkeit*, Bd. 4 (1736), S. 390-406.

4 Vgl. Richard DAUNICHT: *Die Entstehung des bürgerlichen Trauerspiels in Deutschland*. 2., verb. und verm. Aufl. Berlin 1965, S. 123.

5 Mit der Begründung, dass zum einen die Sinnlichkeit der Musik den Verstand und damit die Belehrung behindere und dass zum anderen Wiederholungen und Unterbrechungen in den gesungenen Teilen sowie die Wechsel zwischen Rezitativen und Arien den illusionistisch-naturalistischen Charakter der Darstellung der Affekte unterlaufe. Vgl. *Versuch eines Beweises, daß ein Singespiel oder eine Oper nicht gut seyn könne*. In: *Beyträge zur Critischen Historie der Deutschen Sprache, Poesie und Beredsamkeit*, Bd. 2 (1734), S. 648-661.

der «auf der Schaubühne sterbenden Personen» auf die Gottschedische Sicht ein. Er bezieht sich auf Aristoteles, Horaz und den Abbé d'Aubignac und orientiert sich hinsichtlich der Beispiele am französischen Theater. Zwar erwähnt er die üblichen Kategorien durchaus – also etwa die in der Handlung verborgene «Lehre», «Vergnügen und Nutzen», die Erregung von «Schrecken und Mitleiden», die «Wahrscheinlichkeit» usw.[6] –, vor allem aber er ist an der emotionalen Wirkung des Theaters interessiert und argumentiert in dieser Hinsicht ganz psychologisch. Den Ausgangspunkt bildet die mögliche Konkurrenz zwischen der Wahrscheinlichkeit und der «lebhafte[n] Vorstellung», wie Ludwig sagt (391). Die Wahrscheinlichkeit, die dazu dient, den Zuschauer bei der Stange zu halten, kann gefährdet sein, wenn die Handlung nicht genügend plausibel ist – das betrifft die dramaturgische Einrichtung eines Stücks durch den Autor – oder wenn ein Theater und die Schauspieler der Aufführung eines Stücks nicht gewachsen sind – etwa wenn ein personenreiches Stück in einem kleinen Theater aufgeführt werden soll und es auf der entsprechend engen Bühne zu einem Gedränge kommt.

Kaschieren lassen sich solche Probleme durch eine besonders «lebhafte Vorstellung» – dies ist neben der Wahrscheinlichkeit das eben genannte zweite Moment. Gemeint ist damit die emotionale Wirkung des Theaters: das Theater soll die Zuschauer in seinen Bann schlagen, indem es ihre Schaulust anspricht. Also muss es, statt sich mit Berichten zu begnügen, die Handlung möglichst weitgehend plastisch vor Augen führen, und dies vor allem, wenn es um die Auflösung des Knotens geht. Da jedoch just diese Auflösung häufig mit Todesfällen kombiniert ist, stellt sich eben die Frage: Soll von Todesfällen nur berichtet werden, oder sollen sie szenisch realisiert werden?

Ludwig bemüht sich um eine differenzierte Antwort, wobei er die allzu banal-alltäglichen Todesfälle (wie zum Beispiel den Schlaganfall), dann die schlechterdings unwahrscheinlichen und die allzu grausamen oder widernatürlichen ausklammert. «Die Todesfälle» – so der Mediziner – «erfolgen entweder mit Blutvergießen, oder ohne dasselbe», und sie ereignen sich – so der belesene Mediziner – «im Zweykampfe, im

6 *Abhandlung von denen auf der Schaubühne sterbenden Personen*, S. 394, 395, 391 (im Folgenden Seitenzahlen im Text).

Ueberfalle, bey Opferungen, mit Gift, beym Selbstmorde, und so
ferner.» (397) Ludwig geht nun an Hand von Beispielen vor allem aus
den Dramen Corneilles und Racines diese Möglichkeiten durch und
überlegt jeweils, wie die Todesfälle tatsächlich gestaltet sind und wie sie
sich gegebenenfalls entgegen dem Verzicht des Autors dennoch sichtbar
hätten inszenieren lassen, etwa indem man eine Mehrzahl von Personen
auf die Bühne gebracht oder das Spieltempo forciert oder den Vorhang
alsbald heruntergelassen hätte. Zumeist plädiert er gegen das Hilfsmittel
des Berichts und für die unmittelbarere Wirkung der szenischen Präsen-
tation, wobei er sich eben nicht am Dramenleser, sondern am Theater-
zuschauer orientiert.

Dass es tatsächlich ein Mediziner ist, der sich hier äußert, merkt man
an den vergleichsweise ausführlichen Überlegungen zum Tod durch Gift.
Auch wirken manche Hinweise aufgrund ihres sachlichen Tons heute
eher belustigend, so etwa die folgende: «Die Erwürgung ist noch ein
Todesfall ohne Blut»; sie lässt sich – so Ludwig ohne weitere Begrün-
dung – eigentlich nur «bey orientalischen Gedichten [= Dichtungen]»
verwenden (404). Bemerkenswert ist jedenfalls der Realismus, von dem
Ludwig sich leiten lässt, und zwar ein Realismus nicht lediglich des
Mediziners in den fachlichen Dingen, sondern auch des Theatergängers
(vgl. 402f.) in der Beurteilung der konkreten Bühnengegebenheiten.

2

Die bedeutendste medizinische Wochenschrift des 18. Jahrhunderts trägt
den schlichten Titel *Der Arzt*. Sie erscheint, zusammengefasst zu zwölf
Teilen, von 1759 bis 1764, dann nochmals in einer vermehrten Neuen
Ausgabe und hernach in einer Neuesten Ausgabe, von der Ende des
Jahrhunderts, nämlich 1796, noch ein zweiter Druck vorgelegt wird.
Übersetzt wird sie ins Schwedische, Dänische und Holländische. Ihr
Verfasser ist der Altonaer Arzt Johann August Unzer (1727-1799), seit
1751 verheiratet mit der gekrönten Dichterin Johanne Charlotte Ziegler
(1724-1782), die übrigens nicht verwechselt werden darf mit der eben-
falls gekrönten Dichterin Christine Mariana von Ziegler. Johann August
Unzers Offenheit für das Schön-Geistige mag mit dem Hinweis auf seine
Gattin genügend belegt sein; erwähnt sei trotzdem noch sein Vetter

Johann Christoph Unzer (1747-1809), der, ebenfalls Arzt in Altona, sich
selbst literarisch betätigt und mit Dorothea Ackermann verheiratet ist,
der Schauspielerin und Halbschwester des Theaterdirektors Friedrich
Ludwig Schröder. (Ich weiß übrigens nicht, ob der «Vetter» Johann
Christoph Unzer, aus dem Sprachgebrauch des 18. Jahrhunderts in den
heutigen übersetzt, der Cousin oder der Neffe Johann August Unzers ist.)

Die Zeitschrift *Der Arzt* wendet sich an Leser, die an medizinischer
Belehrung, aber auch an Unterhaltung interessiert sind. Sie bietet ihnen
Informationen über die «Beschaffenheit des menschlichen Körpers» und
zur «Erkenntniß der Natur» sowie «Regeln einer gesunden Lebens-
ordnung».[7] Im Einzelnen geht es zum Beispiel um die Verdauung, um
die Wechselwirkung zwischen Körper und Seele, um Übel und Krank-
heiten von den Hühneraugen über hitziges, faulendes oder bösartiges
Fieber bis zur Schwindsucht. Zu den unterhaltenden Elementen gehört
unter anderem ein kleines Lustspiel im Stil der sächsischen Typenkomö-
die; geboten wird darin ein satirisch gezeichneter Arzt, der auf
Eselsmilch schwört, und ein diesem Arzt höriger Patient.

Von besonderem Interesse ist hier der Zusammenhang zwischen
Gesundheit und Theater. Unter der Überschrift «Von den Frühlings- und
Brunnencuren» (1759) geht es um die gesundheitsfördernden Vergnü-
gungen. Obenan stehen hier die «Leibesübungen» vom Spazierengehen
bis zum Tanzen. Ihnen folgen «diejenigen Vergnügungen [...], welche in
einer angenehmen Beschäftigung und Zerstreuung des Gemüts bestehn».
Es mag ein wenig überraschen, dass Unzer die Übungen des Leibes und
die Beschäftigungen des Gemüts hier aneinander reiht – offenkundig
sind in seinen Augen auch die letzteren Beschäftigungen nicht rein
rezeptiv-passiv, sondern sie haben einen aktivierenden und darum
gesundheitsfördernden Effekt. Zu diesen Beschäftigungen gehören das
«Lesen angenehmer Schriften», «Musik», «Bälle» und anderes, «beson-
ders aber die Schauspiele»:

Ein Schauspiel versetzt den Zuschauer einige Stunden lang gleichsam in eine
neue Welt, wo er sich und die alte mit Freuden vergißt. Man müßte ganz ohne

7 *Der Arzt.* Eine medicinische Wochenschrift von D. Johann August UNZER.
 Neueste von dem Verfasser verbesserte und viel vermehrte Ausgabe. 12 Tle. in 6
 Bden. Hamburg, Lüneburg, Leipzig 1769. Bd. 6, S. 668 (im Folgenden Band-
 und Seitenzahlen im Text).

Gefühl und Gedanken seyn, wenn man in einem würdigen Schauspiele, das gut aufgeführt wird, unintereßiert und unvergnügt bleiben sollte. Ich kann mir wohl einbilden, daß meine Hypochondristen Scrupel haben werden, in die Comödie zu gehen. Allein, sie können mir gewiß glauben, daß eine reine Seele so leicht nicht verunreinigt wird, als sie sich einbilden, wenn nur solche Stücke gespielt werden, die Menschen, und keine betrunkne Dichter, verfertigt haben [...].

Statt einer medizinischen Argumentation liefert Unzer hier mehr und mehr eine Rechtfertigung des Theaters. Und um dieser letzteren willen führt er noch eine unwiderlegliche Autorität ins Feld, den «D. Luther»:

Dieser fromme Mann sagt in seinen Tischreden [...] ausdrücklich [...]: Christen sollen Comedien nicht ganz und gar fliehen, darumb daß bisweilen grobe Zoten und Bulerey darinnen sey, da man doch umb derselben willen auch die Bibel nicht dürfte lesen. Darumb ist nichts, daß sie solches fürwenden, und um der Ursach willen verbieten wollen, daß ein Christ nicht sollte Comedien mögen lesen und spielen. (I, 38)

An einer anderen Stelle äußert Unzer sich speziell über den Tanz und entschuldigt sich dafür, dass er ihn «nur mit medicinischen Augen betrachte» und somit einen «Mangel» des «Geschmacks verrathe». Aber es gehe ihm nun einmal nicht um die «Geschicklichkeit der Glieder», sondern um den Tanz als «Leibesübung». Was er hier zunächst vor Augen hat, ist der Gesellschaftstanz als eine für die Gesellschaft vorteilhafte Leibesübung. Aufgrund einer gewissen Unkonzentriertheit, wie mir scheint, gelangt er dann unversehens zum Bühnentanz, in dem er eine Darstellung der Leidenschaften sieht wie «bey allen theatralischen Vorstellungen», nur dass hier eben «nicht gesprochen wird» («Vom Tanzen› [1760], II, 636). Dass diese sprachlose Darstellung der Leidenschaften im Theater und jene gesellschaftliche Leibesübung im Ballsaal zwei verschiedene Dinge sind, ist ihm dabei nicht mehr bewusst.

3

In den *Pfalzbayerischen Beyträgen zur Gelehrsamkeit*[8] erscheint 1782 ein Beitrag mit der Überschrift *Ueber die Heilart der Schauspieler-*

[8] Die Zeitschrift wird in Mannheim herausgegeben und erlebt nur einen Jahrgang (12 Hefte, 1782). Sie ist die Nachfolgerin der *Rheinischen Beyträge zur Gelehrsamkeit*, 4 Bde. (1777/78-1781).

krankheiten. Verfasser ist der Hofrath Franz May (1742-1808), der Mannheimer «Theatralmedicus», wie er in der *Litteratur- und Theater-Zeitung* genannt wird.[9] May, der übrigens bei Gelegenheit auf Bitten des Intendanten Dalberg dem zu langsam arbeitenden Theaterdichter Schiller rät, wieder zur Medizin zurückzukehren,[10] May also ist Kurpfälzischer Hofmedikus, dann auch Professor in Heidelberg und später der Leibarzt der Kurfürstin. Sein Aufsatz ist offenkundig interessant genug, um gleich im folgenden Jahr 1783 in der *Litteratur- und Theater-Zeitung*[11] nachgedruckt zu werden und als Anknüpfungspunkt für andere zu dienen.[12] Unter diesen ist auch August Wilhelm Iffland, der einen Brief «An Herrn Hofrath Mai» verfasst[13] und diese «theoretische Erstlings-schrift» – so der spätere Herausgeber[14] – dann in gekürzter Form veröffentlicht (in seinen *Fragmenten über Menschendarstellung*, 1785), womit ein zusätzlicher Anknüpfungspunkt für die weitere Fortführung dieser Diskussion gegeben ist.

Mays Aufsatz bezieht sich primär nicht auf die Seite der Rezeption, also der Zuschauer, sondern auf die Seite der Produktion, also der Schauspieler. Die Schauspielerei ist in Mays Augen ein ausgesprochen kräftezehrender Beruf. Schauspieler, so May, sind «Nervenmartirer» (scl. ‹-märtyrer› [311]), sie verfügen über ein Maß an Empfindsamkeit, das sie zugleich gefährdet. Die «Kraft des Spiels», mittels derer gleichsam «ein elektrischer Funken in das Gefühl der Zuschauer» überspringt und deren «ganzes Nervengebäude zur Mitleidenschaft» entzündet, diese Kraft «nagt an den Nerven, an der Gesundheit des Schauspielers» selbst (312). Zwar erwähnt May, dass «die meisten

9 *Litteratur- und Theater-Zeitung* 1784, 4. Tl., S. 84, 190.

10 Vgl. *Schillers Persönlichkeit.* Urtheile der Zeitgenossen und Documente gesammelt von Max HECKER. 1. Tl. Weimar 1904, S. 277f.

11 *Litteratur- und Theater-Zeitung* 1783, 1. Tl., S. 67-76, 81-90.

12 Unter der Überschrift *Von den Krankheiten der Schauspieler, und der Schwierigkeit, dieselbe zu behandeln* erscheint der Aufsatz auch in: Franz MAY: *Vermischte Schriften.* Mannheim 1786, S. 310-338 (danach zitiere ich mit Seitenzahlen im Text).

13 Vgl. August Wilhelm IFFLAND: *Briefe meist an seine Schwester nebst andern Aktenstücken und einem ungedruckten Drama.* Hrsg. von Ludwig GEIGER. Berlin 1905 (Schr. der Ges. für Theatergesch. 6), S. 121-126.

14 Ludwig GEIGER: «Anmerkungen». Ebd. S. 261.

Schauspieler Schwermüthlinge» sind, also Melancholiker (317; vgl. auch
327). Es geht ihm aber nicht eigentlich um die psychische, sondern um
die physische Gesundheit der Schauspieler. Er führt aus:

> Betrachtet man, nebst diesem [= neben der Anspannung der Nerven], die ewige
> Anstrengung des Gedächtnisses, die Gefahren des Schminkens, die Verkältungen
> im Winter, die Erhizungen im Sommer, überdenket man die gewohnheitliche
> Leichtigkeit, mit welcher der Schauspieler durch das Spiel selbst vorbereitet,
> auch ausser der Bühne, bei der geringsten Gelegenheit, von allen Gattungen
> Leidenschaft kan überraschet werden, so entdecken sich von selbst die Quellen
> ihrer unbändigen Krankheiten, und man hat hinreichenden Stoff, gute
> Schauspieler hoch zu schäzen, und dieselben als Leibeigene unsers Vergnügens
> zu bedauren. (317)

«Leibeigene unsers Vergnügens», solche kräftigen Formulierungen
scheinen May sehr zu gefallen, er nennt die Schauspieler denn auch
«Sklaven unsers Vergnügens», «Martyrer des Publikums» (338) oder
«Seelentaglöhner» (314, 320) und spricht von ihrer «harten Seelen-
arbeit» (315). Und da sie wiederum wohltuend und heilend auf die
Gemüter der Zuschauer einwirken, sind sie dann sogar «Seelenäsku-
lapen», also Seelenärzte (337).

Dabei wird freilich nicht ganz deutlich, wie weit May mit der
zeitgenössischen Diskussion über das Verhältnis von Empfindungen und
theatraler Darstellung vertraut ist. Rémond de Sainte-Albine vertritt
bekanntlich (in *Le Comédien*, 1747) die Auffassung, der Schauspieler
müsse das wirklich empfinden, was er darstellen wolle. Francesco
Riccoboni warnt im Gegenteil (in *L'Art du théâtre*, 1750) vor wirklichen
Empfindungen: der Schauspieler müsse souverän über die Rolle
verfügen und werde durch wirkliche Empfindungen eher beeinträchtigt.
Lessing, der die Schriften beider übersetzt und herausgibt – diejenige
Sainte-Albines in einem Auszug –, nimmt, anknüpfend an Riccoboni,
eine kompliziertere psycho-physische Wechselwirkung an: der erfahrene
Schauspieler, der mittels der Nachahmung anderer Schauspieler das
Handwerk erlernt hat und nun eine Empfindung in überzeugender Weise
zu simulieren vermag, wird von dieser simulierten Empfindung
tatsächlich zumindest so weit ergriffen werden, dass sich bei ihm die
spontanen und daher nicht erzwingbaren körperlichen Begleiterschei-
nungen jener Empfindung einstellen werden. Während Lessing somit die
Erhitzbarkeit des zunächst kalten Schauspielers unterstellt, beschreibt

May jene körperlichen Begleiterscheinungen – etwa erhöhten Pulsschlag oder gesträubte Haare – als Folgen der schauspielerischen «Verstellung», aber nur der «fühlende[n] Verstellung» des mitreißenden Schauspielers im Unterschied zur «kalte[n] Verstellung» des unempfindsamen (313f.). Das heißt: May setzt bei dem fühlenden Schauspieler doch wieder (im Sinne Sainte-Albines) ein identifikatorisches Moment voraus, auch wenn er einräumt, dass bei der «verstellten Leidenschaft» die Erregungszustände nicht so lang andauern wie bei der «wahren» (326).

In der Folge wendet er sich dann den möglichen berufsspezifischen Krankheiten zu und empfiehlt Vorbeugemaßnahmen, indem er sich an «einem modifizierten Säfte-Modell»[15] orientiert. Die «Ueberspannung» der Nerven hat «krämpfichte Zusammenschnürungen» (316f.) und darum Verdauungsprobleme zur Folge. Da kann man zwar mit Opium helfen; wichtig ist aber, dass der angestrengte Schauspieler nicht – zur Entspannung und um wieder zu Kräften zu kommen – zu viel isst und zu viel Alkohol trinkt. Auch soll er sich vor sexuellen Ausschweifungen hüten, zu denen ihn die ‹Liebhaber›-Rollen verleiten können; andernfalls wird er alsbald den «Apotheker» benötigen, dann den «Arzt» und dann den «Todengräber» (323).

May plädiert für «jährlich zweimal einige Ruhewochen» (321) und mahnt hinsichtlich der Ernährung und der Lebensführung, unbedingt Maß zu halten. Er macht dazu detaillierte Vorschläge, die ich nicht im Einzelnen wiedergebe; unter Anderem empfiehlt er, auf Spargel und Schweinefleisch zu verzichten, nicht auf dem Rücken zu schlafen und ansonsten sich an den «Vorschriften der christlichen Religion» (333) zu orientieren.

Ausführlich geht May auf die mit dem Schminken verbundenen Probleme ein – geschminkt wurde unter Anderem mit Quecksilber und Blei (vgl. 335) – und gibt sicherlich wichtige Hinweise zur Zusammensetzung von Schminken, die die Haut nicht schädigen (vgl. 334-337) – Hinweise, die dann 1787 nochmals separat in dem von Carl Bertuch in

15 Peter SCHMITT: *Schauspieler und Theaterbetrieb. Studien zur Sozialgeschichte des Schauspielerstandes im deutschsprachigen Raum 1700-1900.* Tübingen 1990 (Theatron 5), S. 87.

Weimar herausgegebenen *Journal des Luxus und der Moden* erscheinen.[16]

Am Ende von Mays Aufsatz steht eine «Anmerkung des Sezers». Sie lautet: «Vor hundert Jahren wäre vielleicht dieser Schuzbrief für Schauspieler unter die Schriften der schwärzesten Kezer herabgedonnert worden. Heil der Aufklärung!» (338) Das mag übertrieben sein. Bemerkenswert bleibt indessen, wie vorbehaltlos May sich mit praktischen Aspekten der Schauspielerei einlässt, wie entschieden er Schauspieler als Angehörige eines Berufsstandes mit berufsspezifischen Gesundheitsproblemen sieht.

Neuartig ist somit eine solche Beschäftigung mit der Gesundheit der Schauspieler; in einem anderen Beitrag geht May indessen – wie vor ihm Unzer – auch auf die Frage nach der Gesundheit der Zuschauer ein. Der Beitrag trägt die Überschrift *Von dem Einfluß der Komödien auf die Gesundheit arbeitender Staatsbürger* und behandelt die positiven Wirkungen des Lachens.[17] May liefert hier zuerst einmal eine allgemeine physiologische Begründung: «Die Erschütterungen des Zwergfelles, der Bauchmuskeln, und des ganzen Luftkastens sind gar heilsam», und zwar besonders für diejenigen, die aus beruflichen Gründen zu viel sitzen und sich zu wenig bewegen. Empfehlenswert ist es, «den trägen Wampen, der bei manchem aufgebläheten Zuschauer krampfhaft zusammen gezogen» ist, zu erschüttern (43), «den Kreislauf des Geblüts im Unterleibe in schnellere Bewegung» zu setzen, «die Nerven mit angenehmen Erschütterungen» zu reizen (44). Indessen wirkt das Lachen nicht nur therapeutisch auf den Körper ein. Es hat auch einen vorbeugenden Effekt: durch das Lachen wird «auch das grämige Gemüth, welches eine fruchtbare Quelle vieler Krämpfe [sic] ist, erschüttert und aufgemuntert» (46). «Wer weis», überlegt May, welche positiven Wirkungen nicht auf den Jahrmärkten «dem poßirlichen Hanswurste» und seinen witzigen Zoten zu verdanken sind (43). Und sicherlich würden in Italien «Schwermuth und schwarze Galle» viel

16 F. A. MAY: *Unschädliche Schminke und Farben zum Gebrauche für Schauspieler*. In: *Journal des Luxus und der Moden* 2 (1787), S. 51-55.

17 Abgedruckt in MAY: *Vermischte Schriften*, S. 42-50 (im Folgenden Seitenzahlen im Text).

verbreiteter sein, wenn es nicht «Gauckler», «Lustspieler», «Spaßmacher» gäbe, die mit ihren Späßen «die Anlage zur Schwermuth in der Brut erstickten» (44).

Alle diese Überlegungen betreffen auch das Theater, und zwar insbesondere die Aufführungen von Lustspielen. «Ich kann es», sagt May, «jenen Verbesserern der deutschen Schaubühne niemal verzeihen, dass sie den bundscheckigten Hanswurst gänzlich ausmärzten». Man hätte ihm das Ungesittete austreiben können, «aber ihn abschaffen, und dadurch dem schwermüthigen Zuschauer eine Gelegenheit nehmen, von Herzen lachen zu können, das war kein seliger Gedanken für die Gesundheit der Bürger.» (44f.)

Preiswert sind vielmehr «die launigten Einfälle eines Lustspielverfassers, welche ein launigter, munterer» Schauspieler so «aufzutischen» vermag, «dass der auch noch so kalte, noch so schwermüthige Zuschauer unvermerkt zu gedeilichem Lachen gereizt wird.» (45)

Angesichts einer derart positiven Bewertung der Lustspiele muss man für die Beurteilung der Trauerspiele das Schlimmste befürchten. Und in der Tat: «Die Trauerspiele, welche dem empfindsamen Bürger, besonders den reizbaren Schönen, warme Thränen abpfänden, sind der Gesundheit öfters nachtheilig; weil sie mit unangenehmen Krämpfen auf fühlende Selen [sic] wirken». In einer Fußnote merkt May noch an: «Von dem Eindrucke des Schicksales der Emilia Galotti habe ich bei einer schönen empfindsamen Sele [sic] einen 2 Tage anhaltenden Schluchser bemerket. Herr Leßing! Herr Leßing! wie mächtig wirket ihre Kunst auf das Herz und das Zwergfell schöner Seelen?» (45)

4

Franz Wilhelm Christian Hunnius (1765-1807) veröffentlicht 1798 gleich ein ganzes Buch von knapp 200 Seiten mit dem Titel *Der Arzt für Schauspieler und Sänger*.[18] Hunnius, praktischer Arzt in Weimar, ist zur Beschäftigung mit dem Thema der Schauspielerei besonders qualifiziert, denn die Neigung zur Schauspielerei liegt offensichtlich in der Familie.

18 Franz Wilhelm Christian HUNNIUS: *Der Arzt für Schauspieler und Sänger*. Weimar 1798 (im Folgenden Seitenzahlen im Text).

Nicht nur dass Hunnius einmal beiläufig von «eigener Erfahrung» (41) spricht – bemerkenswert ist auch, dass sein älterer Bruder Anton Christian Hunnius (1764-1807) erst Schauspieler ist, dann Arzt wird und nach Amerika auswandert und der ebenfalls ältere Bruder Friedrich Wilhelm Hermann Hunnius (1762-1835), zunächst Jurist, ebenfalls Schauspieler wird, zeitweise verschiedene Theater leitet und dann – nach zwei kürzeren Engagements in Weimar (1786-87, 1797-99) – von 1817 an bis zu seinem Lebensende Weimarer Hofschauspieler ist. Als das Buch 1798 erscheint, spielt dieser Bruder gerade in Weimar.

Hunnius, der sich wiederholt auf May bezieht, favorisiert wie dieser das aufheiternde Lustspiel, wohingegen «ein mordreiches Trauerspiel» eher die Seele verfinstere (Vorrede, *4r). Die bevorzugten Adressaten seiner Überlegungen sind hier indessen abermals nicht die Zuschauer, sondern die Schauspieler, von denen, wie er meint, «zwey Drittel [...] vor dem 40sten Jahre sterben» (Vorrede, [*7r]) – eine neuere sozialgeschichtliche Studie schätzt die Zahl freilich nur auf 11,4%.[19]

Den Ausgangspunkt bilden für Hunnius einige Überlegungen zur Art des richtigen Spielens; das bestimmende Vorbild ist für ihn das Spiel Ifflands (vgl. 29-31 Anm.), der Weimar 1796 auf der ersten von insgesamt vier Gastspielreisen dorthin besucht hat. Gänzlich verkehrt ist für Hunnius – auf der eben skizzierten Linie Riccobonis – das «Empfindungsspiel» (3 u. ö.), also die Bemühung, Affekte erst selbst zu empfinden, um sie dann darzustellen. Verkehrt ist es vom Standpunkt der Ästhetik, der Theaterpraxis und der Medizin her. Denn der Schauspieler soll schön und nicht naturalistisch spielen – diese ästhetische Überlegung entspricht nicht nur den Weimarer Stilisierungsbemühungen, sondern auch dem Spiel Ifflands. Der Schauspieler soll sodann im theaterpraktischen Sinne Herrscher über seine Rolle bleiben und nicht die Beute seiner Affekte werden. Und – das ist schließlich der medizinische Gesichtspunkt – er darf nicht unter den gesundheitlichen Folgen derjenigen Affekte leiden, die eigentlich die Affekte der darzustellenden Figur sind. Denn die Leidenschaften – so legt es Hunnius im anschließenden Kapitel dar – haben ihren Sitz in verschiedenen Organen des Körpers, so dass ihre Erregung auch den

19 SCHMITT, S. 44.

Körper mitbetrifft. Nebenbei: der von Lessing angenommene Effekt, dass die körperliche Simulation einer Leidenschaft diese Leidenschaft selbst und damit dann auch deren unerzwingbare Ausdrucksformen hervorrufe, ist in Hunnius' Augen das Ergebnis purer körperlicher Übertreibung (vgl. 33).

Wiederholt warnt Hunnius Schauspieler wie Sänger vor der Überanstrengung durch zu häufige und zu lang andauernde Aufführungen; die Letzteren – zu diesem Aspekt wird ein weiterer medizinischer Fachmann zitiert[20] – schadeten auch dem Publikum, besonders dem weiblichen Geschlecht, in den von Ausdünstungen und Kerzendampf erfüllten Theatersälen. Auch die Überanstrengung des Gedächtnisses der Schauspieler provoziere Kopfschmerzen und könne dem Gehirn schaden. Des Weiteren geht es um die unpassende, nämlich meist zu leichte Kleidung und um die Folgen, insbesondere um den Katarrh, der als ein Hauptübel eingestuft wird, nicht zuletzt weil er von den Schauspielern und den Direktoren allzu oft unterschätzt werde. Hunnius macht detaillierte Vorschläge für den Umgang mit dem Katarrh bis hin zur Diät, und er warnt vor falschen Stärkungsmitteln.

Zur Lebensweise der Schauspieler gibt es etliche Empfehlungen, etwa die, nicht länger als sechs Stunden zu schlafen, damit nicht der «Reiz zum Beyschlaf» erregt wird, «welcher für ihn [= den Schauspieler] immer ein selten erlaubtes Vergnügen seyn darf» (89). Gepriesen werden leicht verdauliche Speisen, Spaziergänge und überhaupt die «häusliche Glückseligkeit» (95). Besondere Ratschläge zur schonenden Ausbildung der Stimme werden den Sängern zuteil. Kinder sollten um ihrer körperlichen und seelischen Entwicklung willen nicht zu früh und nicht zu oft auftreten. Insbesondere erregt Hunnius sich über die «Kinder-Entreprisen» (172), bei denen gewissenlose Geschäftemacher Kinder zum Spielen und zur Vorführung von Kunststücken zwingen. Das Schlusskapitel beschäftigt sich mit der Schminke, zu der ja auch May bereits Empfehlungen gegeben hat.

Trotz mancher Redundanzen, etwa den Katarrh oder die Ernährung betreffend, beeindruckt die Darstellung durch zahlreiche Details, die

20 Johann Peter FRANK: *System einer vollständigen medicinischen Polizey*. 4 Bde. Mannheim 1779-1788. Vgl. HUNNIUS, S. 32 und 116.

zeigen, dass Hunnius sich in den Theaterverhältnissen tatsächlich auskennt. Das beginnt etwa bei den im Winter überhitzten Garderoben, in denen der Schauspieler sich hastig umzieht, um auf eine nicht geheizte Bühne zu eilen (65f.), es geht über die Betten voller Krankheitskeime, mit denen die Schauspieler in fremden Städten vorlieb nehmen müssen (102f.), und reicht bis zur schlechten Akustik vieler Theatergebäude, die die Schauspieler und Sänger nötigt, ihre Stimmen zu überanstrengen (113f.). Auch lässt Hunnius gelegentlich durchblicken, dass seine guten Ratschläge, realistisch eingeschätzt, nicht immer so leicht zu befolgen sind. Wie – ein Beispiel für viele –, wie soll denn der kranke Schauspieler sich gehörig auskurieren, wenn, ungeachtet der Ratschläge des Arztes, der Direktor ihn drängt, alsbald wieder aufzutreten (vgl. 164f. u. ö.)!

Zu diesem letzteren Thema möchte ich mir noch eine kleine Abschweifung erlauben. In den *Dramaturgischen Blättern* von Adolph Freiherr von Knigge findet sich 1789 unter der Überschrift «Von Wien» der Hinweis: «Mamsell Eichinger, eine hofnungsvolle, viel versprechende Schauspielerinn, ist in ihrem 25sten Jahre ein Opfer der Theater-Cabale geworden. Sie war krank», wurde aber vom «Theater-Doctor, entweder aus Nachgiebigkeit gegen den Despotismus» der Theaterleitung «oder aus Unkenntniß» für gesund erklärt, «musste sich nun von ihrem Krankenlager reissen», «zwey Tage hinter einander auftreten». «Dies gab ihr den letzten Stoß. Sie starb».[21] Jene «Nachgiebigkeit gegen den Despotismus» der Theaterleitung, wenn sie denn eine Rolle gespielt haben sollte, wäre freilich nachvollziehbar. Hunnius etwa zeigt Verständnis für einen Direktor, der «sich erst von der Wahrheit der Krankheit überzeugen will. Die Verstellung, Chikane, besonders bey dem weiblichen Personale, ist oft sehr groß. Sollten sie eine Rolle spielen, die ihrer Eitelkeit und Koketterie zu nahe tritt, oder hat eine andere eine beßere jüngere Rolle, einen prächtigern Anzug erhalten: so klagen sie sogleich über heftiges Kopfweh, Krämpfe, Gallenfieber, Katarrh etc.» (165). Das bedeutet: der von Knigge genannte Wiener

21 Adolph Freiherr von KNIGGE: *Dramaturgische Blätter*, 28. St. (1789), S. 433. In: KNIGGE: *Sämtliche Werke*. Hrsg. von Paul RAABE. Bd. 18. München [usw.] 1992, S. [441].

«Theater-Doctor»[22] ebenso wie der «Theaterarzt» in Innsbruck[23] oder der vorhin erwähnte Mannheimer «Theatralmedicus» oder auch der «Chirurgus» in St. Petersburg,[24] sie alle stehen nun einmal zwischen der Theaterleitung und den Schauspielern und werden von beiden Seiten bedrängt. Ihr schriftliches Zeugnis wird regelmäßig dort eingefordert, wo stehende Theater ein Statut erhalten, in dem ein Theaterarzt vorgesehen ist. Das ist der Fall etwa in den «Gesetzen für die Mitglieder des Mannheimer Nationaltheaters»[25] (1780) ebenso wie in der «Vorschrift» für «die Mitglieder der Schaubühne in Brünn»[26] (1785) oder in den Leipziger «Theater-Regeln»[27] (1797). Dies jedenfalls sind die Funde, die man macht, wenn man dem Stichwort «Theaterarzt» in der Erschließung der Theaterperiodika durch Bender und andere nachgeht.[28]

5

Am Ende meiner kleinen Reihe ärztlicher Äußerungen steht die Beschreibung eines Einzelfalls. Sie erscheint 1814 unter dem Titel *A. W. Iffland's Krankheitsgeschichte*.[29] Ihr Verfasser ist Johann Ludwig Formey (1766-1823), der Sohn des berühmten vormaligen Sekretärs der Berliner Akademie der Wissenschaften Johann Heinrich Samuel Formey. Johann Ludwig Formey ist Königlich preußischer Geheimer

22 Der *Allgemeine Theater Allmanach* 1 (1782) verzeichnet unter der Überschrift *Personale des k. k. Nationaltheaters* zwei «Medici», nämlich einen «k. k. Sanitatis-Hofdeputations- und Regierungsrat» und einen «Doktor Medicinä», sowie einen «Chirurgus» (ebd. S. 108).

23 Vgl. *Taschenbuch für die Schaubühne, auf das Jahr 1776*, S. 146, 245.

24 *Ephemeriden der Litteratur und des Theaters* 1 (1785), S. 30.

25 *Litteratur- und Theater-Zeitung* 1782, S. 620.

26 *Theater-Kalender auf das Jahr 1787*, S. 42.

27 *Theater-Kalender auf das Jahr 1799*, S. 22.

28 Wolfgang F. BENDER u. a.: *Theaterperiodika des 18. Jahrhunderts*. Bibliographie und inhaltliche Erschließung deutschsprachiger Theaterzeitschriften, Theaterkalender und Theatertaschenbücher. Tl 1. München usw. 1994. Tl. 2. München 1997.

29 Johann Ludwig FORMEY: *A. W. Iffland's Krankheitsgeschichte*. Berlin 1814, zit. nach: *Iffland in seinen Schriften als Künstler, Lehrer und Director der Berliner Bühne*. Zum Gedächtnis seines 100jährigen Geburtstages am 19. April 1859. Zusammengest. und hrsg. von Carl DUNCKER. Berlin 1859, S. 285-302.

Ober-Medizinal-Rat und der Leibarzt des Königs. Und er ist zugleich der Arzt und ein Freund Ifflands. In Iffland preist er «den edlen Menschen, den guten Staatsbürger, den ausgezeichneten Schriftsteller, den vortrefflichsten darstellenden Künstler».[30] Nicht von ungefähr rühmt Formey «den guten Staatsbürger» noch vor dem «vortrefflichsten darstellenden Künstler», denn er betont zwar wiederholt die unvergleichliche schauspielerische Kunst Ifflands, noch bemerkenswerter aber ist ihm die kulturpolitische Verantwortung, die Iffland als Direktor des Königlichen Nationaltheaters Berlin trägt, zumal unter französischer Besatzung von 1806 bis 1808, eine Verantwortung, die er dann als Generaldirektor der Königlichen Schauspiele auch noch für die Oper übernimmt.

Formey hebt die körperliche Eignung Ifflands zur Schauspielerei hervor und betont insbesondere sein physiologisch begünstigtes stimmliches Vermögen, das «ihn zu einem der ersten Deklamatoren seiner Zeit» habe werden lassen; und doch sei Iffland «an seinem eigenen Glauben an dessen Unzerstörbarkeit», nämlich an die Unzerstörbarkeit jenes stimmlichen Vermögens gescheitert (286).

Formey schildert detailliert die kräftezehrende Arbeit des Theaterdirektors – «Der Erhaltung des Theaters gab er sich ganz hin, und opferte derselben Gesundheit und Kraft auf» (287) – und geht dann auch auf Ifflands Gastspielreise des Jahres 1811 ein, die diesem «den frühen Keim zum Tode bereitete» (289), nämlich einen «Brustcatarrh» (289), den Iffland nicht auskuriert, auch als sich «Blutauswurf» und «Heiserkeit» (290) einstellen und dazu ein «schlafraubender Husten» (291). Bei alledem erleichtert ihn das Spielen zunächst noch, zumal eine gewisse Verdüsterung des Gemüts, unter der Iffland leidet, während des Spielens zurücktritt.

In den Jahren 1811 bis 1814 nehmen die Beschwerden zu, Formey beschreibt sie im Einzelnen – hier nur ein Zitat: «Seine [Ifflands] Kräfte schwanden indessen immer mehr, die Geschwulst der Füße hatte zugenommen, das Athemholen wurde bei der geringsten Bewegung gehemmt und im Unterleibe sammlete sich Feuchtigkeit.» (298) Iffland stirbt 1814 an «Brustwassersucht» (285), wie die Diagnose lautet. Zur Tröstung der «Verehrer» (285), an die Formey sich ausdrücklich wendet, notiert der

30 Ebd. S. 285.

Arzt in Bezug auf den Toten: «Keine Verzerrung seiner Züge, kein Schweiß auf seiner Stirne, kein Zeichen von Todeskampf entstellte den Erlösten. Ruhig lag seine Hülle, um den langen Schlaf zu schlafen.» (301) Hernach freilich liefert Formey die weniger euphemistisch zu umschreibenden Details der Obduktion nach: «Bei Eröffnung der Brusthöhle stürzten sechs bis sieben Maaß helles Wasser entgegen; die beiden Lungenflügel waren größtentheils davon bedeckt gewesen. Der rechte war in eine verhärtete, knorpelartige Substanz verwandelt und zeigte beim tiefer Einschneiden vielfache mit Eiter angefüllte Stellen. Der linke [usw.]» (302) – auf die Details, die Herz, Rippenfell, Leber, Galle und Unterleib betreffen, sei hier verzichtet.

Schluss

Der Ausdruck «Theaterkrankheit», den Iffland selbst verwendet,[31] bezeichnet die Theatromanie, wie Karl Philipp Moritz sie im *Anton Reiser* und Goethe im *Wilhelm Meister* beschrieben haben. Ifflands eigener Tod jedoch, folgt man der Beschreibung, die sein Arzt gegeben hat, hat nur mittelbar mit dem Theater zu tun, er ist nicht eigentlich der Tod eines Theaterdirektors oder Schauspielers, sondern der eines typischen bürgerlichen workaholic. Insofern ist er abermals ein Indiz für die Verbürgerlichung des Theaters – zumindest auf dem Niveau, auf dem das Berliner Nationaltheater sich befindet. Ihren Ausdruck findet diese Verbürgerlichung in der sozialgeschichtlich bemerkenswerten Tatsache, dass die Schauspieler mehr und mehr als Angehörige eines bestimmten Berufsstandes mit spezifischen gesundheitlichen Problemen anerkannt werden, dies wenigstens von den Ärzten, die ihrerseits ja von Berufs wegen eine aufgeklärtere Sicht haben sollten.[32] Diese Entwicklung ergibt

31 Vgl. August Wilhelm IFFLAND: *Das Leben des Souffleurs Leopold Böttger*. Ebd. S. 264.

32 Ärztliche Positionen ihrerseits gelangen vermehrt in den Blick der Literaturwissenschaft, seit diese die Anthropologie des 18. Jahrhunderts entdeckt hat. Ich verweise dazu lediglich auf den Überblick von Wolfgang RIEDEL: *Anthropologie und Literatur in der deutschen Spätaufklärung. Skizze einer Forschungslandschaft*. In: *Internationales Archiv für Sozialgeschichte der deutschen Literatur*. 6. Sonderh. (1994), S. 93-157.

sich – unter dem eingeschränkten Blickwinkel, den ich hier gewählt habe – aus der Verschiebung der Aufmerksamkeit: nach dem dramatischen Text tritt zunehmend die Institution des Theaters in den Vordergrund, und in Bezug auf das Theater verlagert die Aufmerksamkeit sich vermehrt von der Rezeption zur Produktion, von der Frage nach der Gesundheit der Zuschauer zu der nach der Gesundheit der Schauspieler.

Es scheint mir nicht richtig, dem begrenzten Material, das mir zur Verfügung gestanden hat, zu viel entnehmen zu wollen. Aber eines ist mir doch noch aufgefallen. Ich habe in etwas spielerischer Weise den aus Schillers Schaubühnen-Aufsatz übernommenen Begriff der ‚moralischen Anstalt' über meinen Beitrag gesetzt. Das ist durchaus gerechtfertigt. Die Ärzte halten zunächst in der Tat an dem Erziehungsauftrag des Theaters fest. Erst Hunnius, der Weimarer Arzt, stellt dann die Schönheit an die erste Stelle. Damit hängt vielleicht wiederum zusammen, dass noch May, so sehr er die Sensibilität der Schauspieler betont und sie als «Martyrer des Publikums» oder «Seelentaglöhner» bezeichnet, so etwas wie eine Dienstleistung vor Augen hat. Eine Bezeichnung, die bei May noch nicht vorkommt, begegnet dann erstmals wiederum bei Hunnius, die Bezeichnung ‹Künstler›. Der Schauspieler, der nicht mehr im Dienst der moralischen Erziehung steht, sondern sich der Schönheit verschrieben hat, ist ein Künstler. Vielleicht musste die Verbürgerlichung des Schauspielerstandes genügend weit vorangetrieben sein, damit der Schauspieler als Künstler nun wiederum aus der bürgerlichen Existenzform heraustreten kann.

Otto Heinrich von Gemmingens
Mannheimer Dramaturgie (1778-1779)

Gerhard SAUDER

Als der Kurfürst Carl Theodor im August 1771 die französische Truppe verabschiedete, die bislang das Hoftheater in französischer Sprache bespielte, trugen dazu finanzielle Erwägungen, aber auch wachsende Neigung zur deutschen Sprache und Literatur bei. Deutschsprachiges Theater boten bislang nur Wandertruppen an, die seit etwa 1750 in Mannheim gastierten. Die Qualität ihrer Aufführungen differierte von Truppe zu Truppe. Aber der Kurfürst beehrte ihre Darbietungen, teilweise mit Gefolge, seit 1767 regelmäßig.

Das Modell einer institutionellen Förderung des Theaters der Landessprache – gegen die Dominanz des Italienischen und/oder Französischen – wurde in mehreren europäischen Ländern diskutiert, seit Ludwig XIV. 1680 ein «Théâtre Français», die spätere «Comédie Française», einrichten ließ. Als König Friedrich V. in Kopenhagen ein dänisches Nationaltheater begründete, warb Johann Elias Schlegel, der in der dänischen Hauptstadt wirkte, für ein ‹nationales› Theater – auch in Deutschland. An Projekten und Plänen fehlte es seit den sechziger Jahren nicht.

Der Mannheimer Hofarchitekt Pigage erhielt 1768 den Auftrag, durch Umbau von Gebäuden im Quadrat B 3, des Arsenals und des Schütthauses, ein Ensemble zu schaffen, das Zwecken des Theaters und des Zeughauses dienen konnte. Den deutschen Wandertruppen wäre so

Théâtre et «Publizistik» dans l'espace germanophone au XVIIIᵉ siècle / Theater und Publizistik im deutschen Sprachraum im 18. Jahrhundert. Etudes réunies par Raymond HEITZ et Roland KREBS / Herausgegeben von Raymond HEITZ und Roland KREBS. Berne: Peter Lang (Convergences, vol. 22) 2001. ISBN 3-906767-49-3.

ein fester Spielort geschaffen worden – bislang mußten die Prinzipale auf dem Marktplatz hölzerne ‹Komödienhäuser›, ‹Boutiquen› oder ‹Buden› errichten lassen. Zunächst wurde die Planung nicht realisiert, Mitte der siebziger Jahre das Projekt jedoch erneut aufgegriffen. Über die riskanten Finanzmanipulationen des Regierungsrats, Finanzkommissärs der Hofkammer und Baukommissärs Babo (seit 1790 Freiherr von), der die Baukosten aus dem Kapital des Mannheimer Spitals bezahlen wollte, wofür alle Einnahmen des Theaters und der Nutzung seiner Räume für Konzerte, Bälle usw. an das Spital fließen sollten, berichtet Stephan von Stengel nicht ohne ironische Untertöne.[1] Kurz vor dem finanziell bedingten erneuten Scheitern des Bauvorhabens, mit dessen Planung nun seit 1775 Lorenzo Quaglio (1730-1804) beauftragt worden war, griffen die Minister Oberndorff, v.a. Hompesch, der die Errichtung eines deutschen Theaters in Mannheim schon länger förderte, in das Finanzierungschaos ein. Die Hofkammer mußte für Babos Fehlkalkulationen geradestehen. Oberndorff beauftragte von Stengel, einen ausführlichen Organisationsplan für das Theater zu erstellen. Nicht der Kurfürst selbst, wie oft vermutet wird, sondern sein Regierungsrat zog «den damaligen Lehrer der schönen Wißenschaften Klein und den Mahler Müller zu Rathe»,[2] informierte sich über die Theaterverwaltung und Einrichtung der besten französischen Bühnen. Stengels Hauptabsicht war es, «der Bühne ihre ganze Würde zu geben, ihr ein moralisches Gewicht zu erhalten und wegen ihrem Einfluß auf die Mundart darauf eine gute, reine durch Verschiedenheit der Dialekte nicht vermischte Sprache einzuführen. Am meisten kämpfte ich deswegen gegen alle einem

1　　Stephan Freiherr von STENGEL: *Denkwürdigkeiten*. Hrsg. von Günther EBERSOLD. Mannheim 1993, S. 81ff.

2　　Vgl. ebd., S. 82. Müllers Aufsätze von 1777: *Gedanken über Errichtung eines deutschen National Teaters; Gedanken über Errichtung und Einrichtung einer Teater Schule*. Abdruck der Aufsätze in: *Maler Müller*. Im Anhang Mittheilungen aus Müllers Nachlaß. Berlin 1877, S. 563-568. Vgl. die Ausstellung im Mannheimer Reiss-Museum *Lebenslust und Frömmigkeit* im Frühjahr 2000. und die beiden Katalogbände: *Lebenslust und Frömmigkeit. Kurfürst Carl Theodor (1724-1799) zwischen Barock und Aufklärung*. Handbuch (Bd. 1.1). Hrsg. von Alfried WIECZOREK, Hansjörg PROBST und Wieland KOENIG. Regensburg 1999, S. 313; Katalog (Bd. 1.2), S. 405-406 (Teilfaksimile von Müllers erstem Aufsatz).

Direktor irgend einer bis damal noch überhaupt wandernden deutschen Schauspieler Truppe zu überlaßenden Entreprise.»[3] Mit seinem Vorschlag, die Direktion dem Sachsen-Gothaischen Hoftheater-Direktor Konrad Ekhof zu übertragen, schloß sich Stengel einem Votum Müllers an. Der Versuch des Ministers Hompesch, Lessing als Direktor des Nationaltheaters zu gewinnen, schlug fehl. Lessing ging bei seinem Aufenthalt in Mannheim von Ende Januar bis Anfang März 1777 auf kein Angebot ein. Schwan war eigens nach Wolfenbüttel gefahren, um den berühmten Dichter zu bewegen, zu Verhandlungen nach Mannheim zu kommen. Von Stengel mußte Lessing zum Abschied Höflichkeiten des Kurfürsten bestellen und eine mit Dukaten gefüllte goldene Dose sowie die Münz-Folge der Kurfürsten (Bronze, vergoldet) übermitteln.[4]

Am 6. Januar 1777 war das neue Schauspielhaus auf B3 mit dem Stück von Johann Christian Brandes *Der Schein trügt* eröffnet worden. Trotz aller gegenteiligen Vorschläge wurde Theobald Marchand (1741-1800), der seine Theatertruppe 1771 von seinem Schwiegervater, dem Straßburger Franz Joseph Sebastiani († nach 1778) übernommen hatte, am 6. Mai 1776 zum Direktor des Kurfürstlichen Nationaltheaters berufen. Die Erwägungen der «Deutschen Gesellschaft», die im obenstehenden Zitat Stengels Ausdruck fanden, waren nicht berücksichtigt worden. Marchands Beziehungen zum Vorzimmer des Kurfürsten und zum Minister Hompesch gaben den Ausschlag; schließlich gastierte er mit Unterbrechungen schon seit 1771 in Mannheim und hatte sich in allen Publikumsschichten Freunde erworben. Sein deutschsprachiges Repertoire war vielseitig.

Als sich der Kurfürst immer länger in München aufhielt und die Hoffnung der Mannheimer auf seine Rückkehr in die alte Residenz schwand, setzte sich Dalberg beim zuständigen Minister Hompesch in einem längeren Schreiben vom Juli 1778 dafür ein, der Stadt zumindest das Nationaltheater zu überlassen. Marchand zog mit dem größten Teil seiner Truppe im September 1778 nach München. Die Auflösung des Sachsen-Gothaischen Hoftheaters nach Ekhofs Tod 1778 bot die Gelegenheit, mehrere ausgezeichnete Schauspieler (Johann David Beil,

3 Stephan von STENGEL: *Denkwürdigkeiten* (wie Anm. 1), S. 82.
4 Ebd., S. 83.

Heinrich Beck, August Wilhelm Iffland) für Mannheim zu gewinnen. Die Seylersche Gesellschaft, die Lessing für Mannheim empfohlen hatte – mit Abel Seyler war er seit Hamburg bekannt –, gastierte zunächst noch in Mainz und spielte zunächst nur an einem Tag in Mannheim. Seit Februar 1779 hatte sie ihren festen Wirkungsort in der vom Kurfürsten verlassenen Residenzstadt.

Mit einem kurfürstlichen Reskript vom 1. September 1778 war Dalberg zum Intendanten des «Teutschen Comödienhauses» bestellt worden; er sollte auch für die «Herstellung einer Teutschen Truppe» Sorge tragen.[5] Das erste Ensemble der Nationalschaubühne bestand zum größten Teil aus Mitgliedern der Seylerschen Truppe. Hinzu kamen die nach Mannheim verpflichteten Schauspieler der aufgelösten Ekhofschen und der in Mannheim gebliebenen Mitglieder der Marchandschen Truppe.

Das neu gegründete Nationaltheater wurde am 7. Oktober 1779 mit dem Lustspiel *Geschwind, ehe es jemand erfährt* von Johann Christian Bock (nach Goldoni) eröffnet. Am 10. Oktober, dem zweiten Spieltag, wurde *Hamlet* in der Bearbeitung von Friedrich Ludwig Schröder gegeben.

Damit beginnt die Geschichte des ‹Mannheimer Nationaltheaters›. Die Bemühungen um ein Schauspielhaus und eine effektive, an überregionalen Maßstäben orientierte Theaterarbeit seit Beginn der siebziger Jahre, intensiviert seit Januar 1777, gehören zur ‹Vorgeschichte›. Sowohl Stengels *Tagebuch der hiesigen deutschen Schaubühne seit Ostern 1778* mit einer Berichtszeit vom 20. April bis zum 29. Juni 1778[6] als auch Gemmingens *Mannheimer Dramaturgie für das Jahr 1779*, die dem Theaterspielplan von Ende Oktober 1778 bis Ende August 1779 folgte, sind Dokumente einer Übergangs- und Vorbereitungszeit. Stengel und Gemmingen haben ihre Theaterschriften gewiß im Horizont der gemeinsamen Bemühungen um Hebung der deutschen Sprache im

5 Vgl. die Ausstellung im Mannheimer Reiss-Museum «Lebenslust und Frömmigkeit» im Frühjahr 2000. Katalog Bd. II (wie Anm. 2), S. 406.

6 [Stephan von STENGEL]: *Tagebuch der hiesigen deutschen Schaubühne seit Ostern 1778* [20.4.-21.5.78]. In: *Rheinische Beiträge zur Gelehrsamkeit*. 9. Heft. Den 1.Brachmonat [=Juni] 1778, S. 226-233; *Fortsetzung des Tagebuches der hiesigen deutschen Schaubühne* [24.5.-29.6.1778]: In: Ebd., 11. Heft. Den 1. Erndmonat [=August] 1778, S. 381-390.

Sinne der «Deutschen Gesellschaft» gesehen. Nicht ohne Stolz schreibt Stengel nach der gegen den Willen vieler Mitglieder erfolgten Berufung Marchands: «Indeßen behielt die deutsche Gesellschaft doch immer einigen Einfluß, und ich schrieb nachher das Tagebuch der Mannheimer deutschen Schaubühne in den Rheinischen Beyträgen.»[7]

Die seit den sechziger Jahren erscheinenden Dramaturgien begleiten in unterschiedlicher Methode und Intensität die Entstehung deutschsprachiger Theaterarbeit. Modellcharakter besaß die Hamburger Theatersituation: die Gründung des Hamburger Nationaltheaters am 24. Oktober 1766 durch zwölf Kauf- und Theaterleute, mit einem eigenen künstlerischen Direktor, dem Schriftsteller Johann Friedrich Löwen, und der Nutzung eines 1765 eröffneten neuen Theatergebäudes und des Ensembles von Konrad Ernst Ackermann. Ziel war die Ablösung des Wandertheaters durch Einrichtung eines ‹festen› oder ‹stehenden› Theaters mit effektiver Organisation und Verwaltung durch einen künstlerischen Direktor und einen Intendanten. Theater-Schulen oder – Akademien sollten für die Ausbildung von qualifiziertem Nachwuchs sorgen. In seiner Theaterzeitschrift *Hamburgische Dramaturgie*, deren 1. Stück vom 1. Mai 1767, das letzte (101.-104. St.) vom 19. April 1768 datiert, wollte er ein «kritisches Register» der aufgeführten Stücke bieten und sowohl die Arbeit des Theaterdichters als auch des Schauspielers begleiten. Die geschäftsschädigenden Raubdrucke der einzelnen Stücke der *Dramaturgie* zwangen Lessing eine unregelmäßige Erscheinungsweise und die schnelle Sammlung (1.-52. St. 1768, 53.-104. St. 1769) in Buchform auf. Im Gegensatz zu den ihm folgenden Dramaturgien entfaltete Lessing in seiner Theaterzeitschrift auch die theoretischen Voraussetzungen seiner kritischen Urteile, eine wirkungsästhetisch orientierte Poetik des Mitleids.[8]

In Wien veröffentlichte Joseph von Sonnenfels vom Dezember 1767 bis Februar 1769 *Briefe über die wienerische Schaubühne aus dem Französischen übersetzt* (Wien 1768).[9] Das Vorbild Lessings wirkt

7 Stephan von STENGEL: *Denkwürdigkeiten* (wie Anm. 1), S. 82.

8 Vgl. Wolfgang ALBRECHT: *Gotthold Ephraim Lessing*. Stuttgart, Weimar 1997, S. 60 ff. mit weiterführender Literatur.

9 Vgl. den Neudruck, hrsg. von Hilde HAIDER-PREGLER. Graz 1988 (=Wiener Neudrucke. Bd. 9). Zu Sonnenfels' *Briefen* vgl. Roland KREBS: *L'Idée de*

nachhaltig, aber Sonnenfels bemüht sich um einen eigenen Standpunkt. Auch er kritisiert die ‹Vorbildlichkeit› des französischen Theaters, geht aber weiter als Lessing, wenn er auf die drei Einheiten verzichtet. Er beruft sich auf Gottscheds Prinzip des Moralismus, ohne ihm sonst zu folgen. Die Bedeutung Wiens als kaiserliche Residenz, mit zahlreichen Adligen und einem zahlungskräftigen Publikum, scheint ihm beste Voraussetzungen für ein Nationaltheater zu bieten. Das «Burgtheater», das Joseph II. 1776 als «Hof – und Nationaltheater» neu organisierte, war trotz seines Doppelnamens v.a. ein Hoftheater!

Gewiß hat es in den späten sechziger und den siebziger Jahren noch weitere lokale «Dramaturgien» gegeben, die heute vergessen und nur in zwei älteren Dissertationen im Zusammenhang analysiert worden sind.[10] Nahezu gleichzeitig mit Sonnenfels gab Christian Gottlob Klemm in 24 Stücken eine *Wienerische Dramaturgie* heraus, die 1768 in einem Band in Wien erschien. Fast ein Jahrzehnt später griff Heinrich Leopold Wagner die Form der Zeitschrift (Briefe, datierte ‹Stücke›) noch einmal auf und schrieb in 18 Folgen vom 14. Mai bis zum 14. Juni 1777 *Briefe die Seylerische Gesellschaft und Ihre Vorstellungen zu Frankfurt am Mayn betreffend* (Frankfurt am Mayn 1777). Die Stücke, die Abel Seyler während eines Monats in Frankfurt aufführte, werden ausführlich, die Schauspielerleistungen eingehend besprochen. Da Wagner auch Autor mehrerer Theaterreden war, die von der berühmten Frau des Prinzipals zur Begrüßung und zum Abschied vom Publikum, zum Beginn und am Ende der Spielzeit in einer Stadt gesprochen wurden, war er nicht nur als Stückeschreiber und Mercier-Übersetzer in Mannheim bekannt. Seine Briefe dürften unter den Mannheimer Theaterfreunden um so mehr Aufmerksamkeit gefunden haben, als die Truppe Seylers durch Lessing bekannt geworden war und seit Herbst 1778 in Mannheim spielte.

‹Théâtre National› dans l'Allemagne des Lumières, théorie et réalisations. Wiesbaden 1985, S. 456-498.

10 Vgl. Wilhelm HILL: *Die deutschen Theaterzeitschriften des achtzehnten Jahrhunderts.* Diss. Berlin. Weimar 1915; Waldemar FISCHER: *Die dramaturgischen Zeitschriften des achtzehnten Jahrhunderts nach Lessing.* Diss. Heidelberg 1916. Der Aufsatz von Robert R. HEITNER: The Effect of the ‹Hamburgische Dramaturgie›. In: The Germanic Review 31 (1856), S. 23-34, gilt der Wirkung von Lessings ästhetischen Positionen, nicht der konkreten Wirkung des Modells seiner Theaterzeitung.

Stephan von Stengels *Tagebuch der hiesigen deutschen Schaubühne seit Ostern 1778* weicht scheinbar durch die Wahl der ‹Tagebuch›-Form vom dominanten Lessing-Modell ab. Aber in der Absicht, zumindest in Ansätzen ein ‹kritisches Register› zu liefern, bleibt auch dieses ‹Tagebuch› dem großen Vorbild verpflichtet. In der Analyse der Stücke oder der Qualität der Übersetzung übt Stengel Zurückhaltung – nicht selten bleibt es bei der Nennung des gespielten Stücks. Er wendet sich gegen Dramen, die mit der Absicht geschrieben sind, «mit Sittenpredigen zu überschwemmen» und ständig fordern «Lerne dies, lerne jenes».[11] Ausführlicher charakterisiert er die Leistungen der Schauspieler und Schauspielerinnen: den Prinzipal Marchand, Huck und Zuccarini – unter den Aktricen Mme Toskani und die Nachwuchskraft Antoine. Wie alle Dramaturgen macht er sich Gedanken darüber, ob es außer dem Händeklatschen kein anderes Zeichen des Beifalls gebe und schlägt Benefiz-Veranstaltungen zur Belohnung außerordentlicher Talente und zur Aufmunterung junger Kräfte vor.

Ausführliches Lob erhält Brandes' Lustspiel *Der Schein trügt* – es sei «so vortrefflich aufgeführet» worden, «daß kaum eine bessere Vorstellung davon möglich seyn wird.»[12] Dalbergs *Walwais und Adelaide* mache als Stück und in der Inszenierung durch die außerordentliche emotionale Wirkung jedes Lob überflüssig und jeder «Tadel schmeckte nach cynischer Freiheit».[13] Das *Tagebuch* schließt mit einer Reverenz vor dem nach sechs Monaten Abwesenheit zum erstenmal wieder im Schauspielhaus anwesenden «durchleuchtigsten Landesvatter», und die Scene eröffnete sich mit einem allgemeinen Ausbruche von Jubel, und mit dem unter tausend Freudenthränen ausgerufenen wichtigen Wunsche: Er l e b e!»[14]

Stengel hätte sein *Tagebuch* in dem einmal gefundenen Stil durchaus fortsetzen können und vielleicht allmählich auch hie und da den Mut zu

11 [v. Stengel]: *Tagebuch der hiesigen Schaubühne* [...]. In: *Rheinische Beiträge zur Gelehrsamkeit.* 9. Heft. Den 1. Brachmonat 1778, (wie Anm. 6), S. 232.

12 Ebd., S. 229

13 [v. Stengel]: *Fortsetzung des Tagebuchs der hiesigen Schaubühne* [...]. In: *Rheinische Beiträge zur Gelehrsamkeit*, 11. Heft. Den 1. Erndmonat 1778 (wie Anm. 6), S. 387.

14 Ebd., S. 390.

allgemeineren ästhetischen Überlegungen aufgebracht. Wir sind durch
nichts darüber unterrichtet, warum das *Tagebuch* im Sommer 1778 nicht
mehr fortgeführt wurde und im Oktober dieses Jahres Gemmingens
Mannheimer Dramaturgie zu erscheinen begann. Das Faktum, daß
Stengel in seinen *Denkwürdigkeiten* zwar sein *Tagebuch* ausdrücklich im
Horizont der Sprach-Bemühungen der «Deutschen Gesellschaft»
erwähnt, Gemmingens fast zehn Monate hindurch erscheinende Theater-
zeitung nicht eines Wortes würdigt, gibt der Vermutung von einer
ressentimentbelasteten Konkurrenzsituation zwischen den beiden
Hofbeamten zusätzliche Nahrung.

Einen ‹offiziellen› Auftrag, eine ‹Dramaturgie› zu schreiben, hat
Gemmingen kaum erhalten. Die Freundschaft und enthusiastische Liebe
zum Theater, die Gemmingen mit dem seit dem 1. September 1778 als
Intendant agierenden Dalberg verband, dürfte v.a. zu diesem Projekt ge-
führt haben. Auf diesen Ton von Freundschaft und Verehrung ist Gem-
mingens Widmung der *Mannheimer Dramaturgie* an Dalberg gestimmt.

Zunächst handelte es sich wie bei Lessings *Hamburgischer Drama-
turgie* um eine periodisch erscheinende Theaterzeitung. Gemmingen
spricht in der Widmung der Buchausgabe (1780 an Dalberg) von diesen
«nach und nach herausgekommene[n] Blätter[n]». Von Ende Oktober
1778 bis Ende August 1779 wurden in unregelmäßigen Abständen 12
Stücke veröffentlicht, die über Aufführungen von Abel Seylers Truppe
vom 27. Oktober bis zum 26. August 1779 berichteten. Am 28. August
reiste Seyler mit seiner Truppe nach Frankfurt,[15] so daß nach 37
besprochenen Vorstellungen ein Ende der *Dramaturgie* gekommen war.
Eine Fortsetzung nach der offiziellen Eröffnung des Nationaltheaters am

15 Zur Datierung der einzelnen Stücke nach dem Repertoire des Mannheimer
 Theaters seit 1778 bis 1803 vgl. Friedrich WALTER: *Die Bibliothek des
 Grossh.Hof- und Nationaltheaters in Mannheim 1779-1839.* Leipzig 1898,
 S. 260-263.Vgl. Cäsar FLAISCHLEN: *Otto Heinrich von Gemmingen. Mit einer
 Vorstudie über Diderot als Dramatiker.* «Le père de famille» – «Der deutsche
 Hausvater». *Beitrag zu einer Geschichte des bürgerlichen Schauspiels.* Stuttgart
 1890, S. 68f. und die «Beilage IV» mit Datierung der einzelnen «Stücke», den
 besprochenen Theaterstücken und dem allgemeinen Inhalt, S. 148-154. In
 einzelnen Datierungen der Aufführung der Theaterstücke ergeben sich gegenüber
 Walter Abweichungen, der jedoch über die bessere Quellenbasis verfügte. Falsch
 ist Flaischlens Datierung des 12. Stückes auf den 27. März!

7. Oktober 1779 mit einem festen Ensemble wäre sinnvoll gewesen – zu dieser Zeit lebte Gemmingen schon nicht mehr in Mannheim! Die einzelnen «Stücke» der *Dramaturgie* waren einen halben Bogen (acht Seiten) stark und erschienen anfangs wohl alle 14 Tage. In Mannheim – von auswärtigen Abonnenten ist nicht die Rede – wurde das Blatt von einem «Herrn Liebsch» «herumgetragen»; aus den Zustellungskosten, dem Preis für Papier und Druck ergeben sich «4kr.» pro «Stück» (vgl. Text S. 131).[16] Um den Preis für diese kleine achtseitige Zeitung einzuschätzen, helfen Eintrittspreise, die auf Theaterzetteln 1766 und 1782 angegeben sind. Es genügt, die niedrigsten Preise heranzuziehen: 1766 kostet ein Platz im Zweiten Parterre 15 kr., der «Letzte Platz» 8 kr. Bei der Uraufführung der *Räuber* am 13.1.1782 kostet ein Logenplatz im zweiten Stock 40 kr., in der «Verschlossenen Galerie» im dritten Stock 15 kr., auf den «Seiten-Bänken ebd.» 8 kr.[17] Der Preis für das Einzel-«Stück» der *Dramaturgie* beträgt also die Hälfte des niedrigsten Eintrittspreises. Die Auflage dürfte unter 400 gelegen haben: Um 1780 betrug die Einwohnerzahl Mannheims ca. 22.000; auch vor dem Wegzug des Hofes 1778/1779 bildeten höchstens 2.000 das Stammpublikum des Nationaltheaters, das pro Vorstellung höchstens 600 Personen Platz bieten konnte.[18] Die einzelnen «Stücke» erschienen anonym, und Gemmingen freute sich, «wenn seine Blätter gefallen – und wenn man nicht nach seinem Namen fragen will.» (Text S. 134). Erst die vom

16 Nachweise im Text folgen meiner Ausgabe: *Otto Heinrich von Gemmingen: Werke*. Hrsg. und mit einem Nachwort von G. SAUDER. St. Ingbert 2001.

17 Vgl. die Theaterzettel-Faksimiles in *Lebenslust und Frömmigkeit*. Katalog (Bd. II) (wie Anm. 2), S. 391, 415. «Kreutzer», «eine kleine Scheide-Müntze», die u.a. «am Rhein, sehr gebräuchlich ist; ihr Werth ist nach Sächsischen Gelde ungefehr 3. Pfennige, indem deren 3. einen Kayser-Groschen, 60. einen fl., und 90. einen Rthlr. machen.» Vgl. *Kurtzer Entwurf eines Müntz-Lexici; Oder eine kurtz verfaßte Bechreibung der gangbahresten Müntz-Sorten, in- und ausserhalb EUROPA, Nach dem Werth, Der Sächsischen und Reichs-Müntze verglichen.* Zweyte Auflage. Franckfurt am Mayn 1748, S. 32.

18 Vgl. Herbert STUBENRAUCH: *Wolfgang Heribert von Dalberg. Lebensskizze und Lebenszeugnisse. Ein Versuch*. In: *Nationaltheater Mannheim. Bühnenblätter für die Spielzeit 1956/1957*. Sonderausgabe zum 150. Todestag von W.H.v. Dalberg. Mannheim 1956, S. 11.

Freunde Schwan verlegte Buchausgabe von 1780 gab in der Widmung
den Namen des ‹Dramaturgen› preis.

Als Gemmingen seine *Dramaturgie* plante, konnte er sich vor-
nehmen, den Mannheimer Konkurrenten Stengel, nicht aber Lessing zu
überbieten. Dessen Überlegenheit als Gelehrter, Kritiker, Theoretiker
und Dramatiker, die literarische Erfahrung eines um eine Generation
älteren Zeitgenossen mußte auf den jungen Theaterenthusiasten ein-
schüchternd wirken. Die gründliche Lektüre der «Hamburger Dramatur-
gie», die gelegentlich zitiert wird, hat Gemmingen immerhin richtig
einschätzen lassen, welche Darstellungsformen Lessings er adaptieren
konnte und auf welche er besser verzichten sollte. Lessings eher journali-
stischer, assoziativer und dialogischer Stil, die Distanz zur Systematik
der zeitgenössischen ästhetischen Schriften von Gottsched oder Sulzer,
die Nähe zum Essay oder die kommunikative Spontaneität des Briefes
waren kaum nachzuahmen. Aber tendenziell versucht Gemmingen eine
Publikumsnähe zu erreichen, die den Kenner und den Liebhaber glei-
chermaßen zu erreichen suchte. Anfangs lockerte er seine kritische Prosa
auch durch kurze Dialoge auf (Text S. 129, 143). Die exkursartigen
Reflexionen über Gattungsprobleme (Monodrama), das Übersetzen oder
Verhalten des Publikums sind im Umfang begrenzt und werden – schon
im Hinblick auf den beschränkten Umfang des Stückes von einem
halben Bogen – schnell zu einem ‹offenen› Schluß geführt.

Lessings unerfreuliche Erfahrungen mit seiner kritischen Beurteilung
der Leistung von Schauspielerinnen und Schauspielern schreckte
Gemmingen nicht ab, Lob (und wenig) Tadel über die Qualität der
Seylerschen Truppe auszusprechen. Probleme des historischen oder
zeitgenössischen Kostüms (für *Hamlet*) werden pragmatisch und ein-
gedenk der Armut der meisten deutschen Bühnen gelöst (Text S. 159).
Die Stücke selbst werden oft geradezu lakonisch bewertet. Der Kritik der
Übersetzungen aus dem Englischen und Französischen und der fragwür-
digen Bearbeitung Shakespearscher Stücke gelten mehrere Abschnitte.
Beurteilt weden Kompositionen der Bühnenmusik, getadelt nachlässiges
Spiel des Orchesters.

Gemmingen deutet seine dramaturgischen Prinzipien gelegentlich
an – mit Lessings theoretischem Scharfsinn kann und will er nicht

konkurrieren. Seine ästhetischen Grundbegriffe, ‹Natur› und ‹Illusion›
sind in den späten siebziger Jahren nicht mehr sonderlich originell.
Vor allem die Kunst der Schauspieler wird an der Forderung nach
‹Natur› gemessen: Madame Borchers habe das «Colorit der Natur
getroffen» (Text S. 131), und die Charaktere einer Komödie seien «alle
sich und der Natur getreu» (Text S. 167). Wenn das Theater auf der
Bühne ‹Natur› anstrebt und durch ‹natürliche› Darstellung der Schau-
spieler und ‹natürliche› literarische Texte eine optimale ‹Naturtreue›
erreichet, kann die theatralische ‹Täuschung› gelingen. Die Bühne soll
Menschenkenntnis vermitteln, die ‹Natur des Menschen› und die ‹Natur
des Weltlaufs› darstellen.[19] Nicht zufällig klingen diese Bemühungen um
‹Natur› an Formulierungen Herders und Goethes aus deren Shakespeare-
Beiträgen an; aber nur Herders *Shakespear* war seinerzeit veröffentlicht
worden. Goethes Wendung «nichts so Natur als Schäkespeares
Menschen»[20] geht auf den Schauspieler Garrick zurück, der bei der
Shakespeare-Feier in Stratford upon Avon den Dramatiker wiederholt
einen «Dichter der Natur» nannte. Zuvor hatte Pope in seiner Vorrede zu
Shakespeare, die Wieland seiner Übersetzung voranstellte, nach ihm
Herder den Topos verwendet. Für ihn ist Shakespeare «Dollmetscher der
Natur in all' ihren Zungen», «nur und immer Diener der Natur».[21]

Der ästhetische Grundbegriff der ‹Illusion› war in den siebziger
Jahren so geläufig wie ‹Natur›. Aber Gemmingens intensive Be-
schäftigung mit Diderot hat ihn sicher nicht nur zum Studium des *Père
de famille*, sondern auch zur Lektüre des *Discours sur la poésie*

19 Vgl. Karl S. GUTHKE: *Gemmingens «Mannheimer Dramaturgie».* In: *Jahrbuch
des Freien Deutschen Hochstifts* 1969, S. 1-19. Hier: S. 10ff., 14. In dem
Wiederabdruck dieses Aufsatzes unter dem Titel – *Deutsches Nationaltheater:
Gemmingens ‹Mannheimer Dramaturgie›* (in: K.S. GUTHKE: *Literarisches Leben
im achtzehnten Jahrhundert in Deutschland und in der Schweiz.* Bern und
München 1975, S. 266-281, Anm. S. 396-398) hat G. seine Datierungen nach
Walter (wie Anm. 15) stillschweigend gegen Flaischlen korrigiert.

20 Vgl. *Johann Wolfgang Goethe: Der junge Goethe 1757-1775.* Hrsg. von Gerhard
SAUDER. Bd. 1.2., München 1987, S. 413 (*Zum Schäkespears Tag*), 834f.
(Kommentar). (=Münchner Ausgabe. Hrsg von Karl RICHTER u.a.)

21 [Johann Gottfried HERDER]: *Shakespear.* In: [Herder, Goethe, Frisi, Möser]: *Von
deutscher Art und Kunst. Einige fliegende Blätter.* Hrsg. von Hans Dietrich
IRMSCHER. Stuttgart 1973, S. 63-91. Hier: S. 77, 81.

dramatique geführt – beide Texte erschienen in zwei Teilen zuerst 1758, erneut 1771 u.ö. In Lessings Übersetzung lag die Abhandlung seit 1760 in deutscher Übersetzung vor,[22] so daß Diderots Stücke und theoretische Abhandlungen auch durch Lessings Autorität empfohlen wurden. Die ‹Illusion› sei der «gemeinschaftliche Zweck» des Romans und Dramas – durch unterschiedliche Regeln seien die Gattungen unterschieden. Allein von den Umständen (‹circonstances›) hänge die ‹Illusion› ab. Die ‹gemeinen Umstände› (‹circonstances communes›) und die ‹außerordentlichen› (‹circonstances extraordinaires›) müßten sich untereinander aufheben können.

Gemmingen läßt sich von der Notwendigkeit der ‹drei Einheiten› nicht dadurch überzeugen, daß sie für die ‹Illusion› nötig seien. (Text S. 134). Sobald sich die ‹Täuschung› der Bühne durch ein ‹natürliches Theater› mit der ‹Natur› nahezu identifiziert, können auch die Schauspieler mit «einer Illusion» agieren, «die bis in Wahrheit» übergeht. (Text S. 148). Die Bühnenillusion läßt sich – hier zitiert Gemmingen den *Discours* Diderots sinngemäß – durch «Fleiß und Aufwand in Nebensachen» steigern, «die, wenn sie schon Nebensachen scheinen, hauptsächlich die theatralische Täuschung befördern: Und was ist das Schauspiel anders als beständige Täuschung.» (Text S. 163)

Gegen die Kritik an einem allzu häufigen Szenenwechsel und dem damit verbundenen Verstoß gegen die ‹drei Einheiten› wendet Gemmingen ein: «Man geht mit der vollen Ueberzeugung, daß ein Stück drey Einheiten haben müsse, findet es, und bringt oft die vierte Einheit – einer anhaltenden Langenweile dazu – wenn im Gegentheil ein Stück ohne Regeln uns oft gefallen hat. [...] Ich sehe das Theater hauptsächlich für ein Magazin menschlicher Erfahrungen an, um neben der Belustigung, Menschen-Kenntniß zu erwerben und den Gang zu lernen, den menschliche Sachen gewöhnlicher Weise nehmen. – Je getreuer nun diese sind, je mehr man nun jede mitwirkende Ursache in das Ganze hinein

22 *Das Theater des Herrn Diderot.* Aus dem Französischen. Erster Theil. Berlin 1760. Zweyter Theil. Ebd. 1760. Zit. n.: *Das Theater des Herrn Diderot.* Aus dem Französischen übersetzt von Gotthold Ephraim Lessing. Anmerkungen und Nachwort von Klaus-Detlef MÜLLER. Stuttgart 1986, S. 320f. Vgl. DIDEROT: *Œuvres Esthétiques.* Textes établis, avec introductions [...] par Paul VERNIÈRE. Paris 1959, S. 215.

verweben kann, je besser muß nothwendig das Schauspiel werden. Der Illusion wegen, heißt es, wolle man diese Einheiten. – Nun fordere ich jeden denkenden Menschen auf; wo wird der Illusion mehr Gewalt angethan – wenn man durch Veränderung der Dekorationen, sich verschiedne Orte und bey den Zwischenräumen oft Monathe und Jahre denken muß; oder wenn man von allen Theilen der Welt Menschen kommen sieht, die alle warten, bis sie nach und nach auf den nemlichen Platz sich hinstellen können um zu handlen, und die innerhalb 24 Stunden ganze Revolutionen beginnen und ausführen? – Nun meine Herrn und Damen, einmal ohne Vorurtheil gesprochen, wo sind die Forderungen größer, die man an ihre Einbildungskraft macht?» (Text S. 134).

Es ist Geist aus Diderots, Lessings, Herders und Goethes Geist, der hier über die Relativität der ‹Regeln› befindet. Gemmingens dramaturgische Prinzipien sind keine unumstößlichen ‹Gesetze›; er versucht seinen Lesern eine differenzierte Argumentation nahezubringen, die sich allerdings den neuen Tendenzen öffnet, den alten aber auch ihr bißchen Recht lassen will. In seiner Ansicht der französischen Tragödie erweist er sich als gelehriger Schüler Herders und Kritiker Voltaires.

Am Beispiel einer Übersetzung von Corneilles *Rodogune* stellt der Dramaturg die grundsätzliche Frage, warum «eine aus dem Französischen übersezte Tragödie nicht gefallen könne?» (Text S. 165) Obwohl sie nach griechischem Vorbild und den aristotelischen Regeln getreu geschaffen sei und – unter diesen Bedingungen – auch Meisterstücke als «meisterhafte Nachahmung des Griechischen» (Text S. 166) für die französische Bühne entstanden, so seien es die «vaterländische Geschichte» und die «Religionsgegenstände» (ebd.) gewesen, die das Volk angingen. Bereits in Frankreich habe die Tragödie als «Puppe des Griechischen Theaters»[23] nicht «für das Herz», sondern «bloß für den Verstand» (ebd.) gesprochen. So wurde das «ganze französische Theaterwesen eine stillschweigende allgemeine Convention der Hauptstadt» (ebd.), die sogar in den unzureichenden Übersetzungen ins Deutsche «eine Weile» (ebd.) in Deutschland zum Muster erhoben wurde. Aber die Einsicht, «daß der Gang der Natur auch der des Dramas werden

23 J.G. HERDER: *Shakespear.* In: *Von deutscher Art und Kunst* (wie Anm. 21), S. 71.

könnte» (Text S. 167), der Verzicht auf die Schönheit des französischen
Verses, die deutsche Schauspieler – gewohnt «im Ton des gemeinen
Lebens zu sprechen» (ebd.) – in der deutschen Fassung der Tragödien
nie erreichen konnten, führte zu einer Wende des deutschen Ge-
schmacks. Die französische Tragödie als «Puppe des Sophokles» könne
diesem noch so sehr ähneln – aber «der Puppe fehlt Geist, Leben, Natur,
Wahrheit – mithin alle Elemente der Rührung.»[24]

Shakespeare als Meister der ‹Natur› und ‹Illusion›, der das «ver-
schiedenartigste Zeug zu einem Wunderganzen»[25] zusammenfügte, ist
auch für Gemmingen und seine Freunde Dalberg, Müller und Schwan
d e r Theoretiker des Neuen durch die Praxis seiner Stücke; als «Vater
Shakespear» (Text S. 135) wird er anläßlich der ersten Mannheimer
Hamlet-Inszenierung begrüßt. Scharf kritisiert der Dramaturg die
Bearbeitungen und angeblich wegen der Empfindlichkeit der Zuschauer
– z.B. Verzicht auf die Totengräberszene – nötigen Kürzungen. Auch
Übersetzung und Bearbeitung des *Macbeth* durch Heinrich Leopold
Wagner mißfallen ihm. Die nur «lokalen» Szenen und die langen
Perioden im Dialog hätten Schnitte vertragen können. Das Stück als
ganzes sei «ein Zauberding»,[26] «eines der größten Meisterstücke des
Shakespears» (Text S. 162), das konsequent die «Begebenheiten an ihre
nothwendigen Ursachen und Folgen» (ebd.) anpasse.

Der Dramaturg möchte seine Leser nicht gängeln, sondern zu einem
differenzierten Urteil ermuntern, gewiß auch ein wenig erziehen. Nicht
ohne Spannung beobachtet er die ersten Reaktionen des Publikums auf
ein Stück – es motiviert seine Arbeit, wenn «die Stimme des grösten
Haufens» (Text S. 129) von «allgemeine[r] Zufriedenheit» (ebd.) zeugt
und auch nur «ein einziges nach Kritik riechendes Wort» (ebd.)
deplaziert wäre. Noch sind die ‹Sitten› der Zuschauer gelegentlich
ungehobelt – das Verhalten in den Bretterbuden der Wanderbühnen
schickt sich nicht auch im Komödienhause! Der Dramaturgist klagt
darüber, daß sich immer noch Herren im Parterre hinter das Orchester
stellen und mit ihren hohen Hüten den Blick zur Bühne behindern (vgl.

24 Ebd., S. 73.
25 Ebd., S. 77.
26 Vgl. Herders Formulierungen vom «Wunderganzen» (ebd., S. 77) und von der
 «Zauberwelt» (ebd., S. 82).

Text S. 130). Auf Reisende, die eine Mannheimer Aufführung besuchten, muß das Publikum eigenartig gewirkt haben. Unerwartete Reaktionen waren ständig zu gewärtigen (vgl. Text S. 150). So kann der Dramaturgist davon berichten, daß bei *Hamlet* unter 2000 Menschen (einer sicher zu hoch angesetzten Besucherzahl!) «nur 3 oder 4 zur Unzeit gelacht» (Text S. 139) hätten. Aber bei Goldonis *Neugierigem Frauenzimmer*, wo es etwas zu lachen gibt, lachen nur die Unmündigen, Unverdorbenen und Unverstimmten, während es die Moralisten verachten und die wenigen Kenner die Kunst des Dichters bewundern und traurig darüber sind, nicht «unter dem kleinen Völkgen» zu sein, «das so aus vollem Herzen lachen konnte.» Auch das Publikum hat noch – nach der Gründung des Nationaltheaters (Text S. 148) – einige Lehrjahre vor sich. Der Dramaturgist hält sich mit Recht über die «Herren» auf, die sich, gut sichtbar – etwa vor dem Orchester –, in einer «glücklichen Nachläßigkeit» oder «in komisch pantomimischen Stellungen» (Text S. 150) im Zuschauerraum postieren und durch Äußerungen und Gesten die Aufführung ‹kommentieren›. Es gebe auch einen «unglückliche[n] Despotismus» unter den Zuschauern: Während die einen klatschten, riefen die anderen «scht!» Hier rät der Dramaturg: «Lieber Bruder, wenn es dir nicht behagt, klatsche nicht mit – Aber laß einem jeden seine Freiheit. Es giebt schon so wenig Gelegenheiten wo man sich darf merken lassen, was man denkt.» (ebd.) Wenn Gemmingen, der Hofbeamte, beim Thema ‹Applaus› auch die politischen Implikationen freier Meinungsäußerung andeutet, ja das Beifallklatschen «gleichsam das Standrecht eines Volks» (ebd.) nennt, darf man bedauern, daß er sich darüber nur in einem knappen Exkurs geäußert hat.

Der Dramaturgist, der sich auch gern als Anwalt des Publikums sieht, lobt es, wenn immer ein Anlaß dazu gegeben ist. So mußte sich Madame Seyler öffentlich entschuldigen, die nach der Vorstellung der *Medea* ihren Dank für Sonderapplaus mit versteckter Kritik daran verband, daß man sie, die berühmteste Aktrice, nicht gebührend feire. Vom Publikum wurde ihr «laute Versöhnung zugeklatscht» (Text S. 145); der Vorgang zeige, daß die empfindliche Primadonna, über die sich – damals noch Madame Hensel – schon Lessing in Hamburg ärgern mußte (vgl. Text S. 130), die Achtung des Publikums wie seinen Beifall suche. Das «liebe Publikum» könne daraus erkennen, daß man wisse, was man ihm

schuldig sei. Die «Liebe eines Publikums für das Theater» werde daran offenbar, daß innerhalb von drei Tagen die Jahresabonnements für das Schauspielhaus verkauft waren. Der Dramaturgist empfindet es sogar als schmeichelhaft, «daß Verschiedne sich über den Verzug dieser Blätter beklagen.» (Text S. 141)

Seine Nähe zum Publikum bekundet er durch sein wirkungs-ästhetisches Argumentieren immer wieder. Mit den meisten Zuschauern ist er sich darüber im klaren, daß eine Rolle, die von den «Empfindungen» ihres «Herzens», aus der «Fülle» ihres «Herzens» (Text S. 142, 141) sprechen darf, jede Kritik in eine schwierige Lage bringt. Auch in Mannheim ist in den siebziger Jahren die empfindsame Tendenz vorherrschend; die Zuschauer erwarten von der Bühne Anlässe für affektive Reaktionen. Wenn «in jedes Zuschauers Auge eine heisse Thräne» zittert (Text S. 131), kann das Stück nicht schlecht sein. Aber Gemmingen möchte auch die Appelle der Bühne an die modische Empfindsamkeit nicht ungeprüft notieren. Die Neigung mancher Autoren zur selbstgenügsamen Empfindelei, zur Darstellung der «unthätig leidende[n] und wimmernde[n] Natur» (Text S. 141) erfordert grundsätzliche Klärung. Der Dramaturgist tadelt keineswegs die «fromme Gattin» oder das «zärtliche Mädgen», weil sie, empfindsamer als die Männer, «für jedes moralisch Gute» empfänglicher sind, aber sehr wohl den Autor, der statt Handlungen nur «oftgesagte Worte hingeben konnte; der's nicht vermogte, hinlänglichen Stoff für eure Empfindsamkeit hinzugeben». (Text S. 149)

Seit den kritischen Schriften Herders, Goethes, Lenz' und Stolbergs ist die Erkenntnis des Kunstwerks als eines «Ganzen» nur durch das ‹Gefühl›, nicht mehr analytisch möglich. Der Dramaturgist sieht angesichts des Liebe «athmenden Geschöpf[s] Adelaide» keine Rechtfertigung für «frostige Kritik» (Text S. 142) Das ästhetische Bekenntnis Gemmingens am Ende seiner *Dramaturgie* hat in ähnlichen Wendungen Goethe bereits 1772 in seiner Sulzer-Rezension abgelegt: «auf das zergliedern und sagen, warum etwas schön seye, halte ich gar nichts. Wehe dem, der es nicht fühlt.» (Text S. 167)

Wenn Gemmingen dem ‹Gefühl› in der Hierarchie der rezeptiven Fähigkeiten des Zuschauers den höchsten Rang zuweist und die zergliedernde Analyse niedriger einstuft, so kann er auf eine nicht nur

emotionale Sensibilität für moralische Diskurse doch nicht verzichten. Tonkünstler und Dichter sollen beim Melodram offenbar durch Ton und Wort «einerlei Wirkung» (Text S. 132) hervorbringen – welchen Anteil daran die «anschauende Erkenntnis» der musikalischen Struktur und die Bedeutung des Gesprochenen haben, bleibt unklar. Die Aufgaben des Theaters, als «Magazin menschlicher Erfahrungen» zu dienen und neben «Belustigung» auch «Menschen-Kenntniß» (Text S. 134) zu vermitteln, setzt fühlende u n d denkende Zuschauer voraus. Diderots Modell des ‹bürgerlichen Schauspiels›, *Le père de famille*, und Lessings frühes Beispiel des ‹bürgerlichen Trauerspiels›, *Miss Sara Sampson*, schätzt Gemmingen vor allem ‹moralisch›: «die schöne dialogisirte moralische Predigt des Diderot»; ein Stück, das wie kein anderes «gemeinnützige Moral enthält» (Text S. 143, 153). ‹Anschauende› Darstellung einer ausgewählten Thematik könne eine «vortrefliche Moral ohne Deklamation» (Text S. 167) den Zuschauern «fühlbarer» nahebringen als der «lehrende Moralist» (Text S. 153).

Beim Nachdenken über die «Auswahl der Stücke» (Text S. 155) stellt der Dramaturgist prinzipiell die Frage, ob das Schauspiel, Künste und Wissenschaften den Menschen besser machen. Trotz seiner häufig geäußerten Erwartung, daß ein gelungenes Stück durch seine ‹Moral› auf den Zuschauer wirke, muß er die Grundfrage fast verneinen – er gönnt sich aber einen Rest Hoffnung: «es kann ihn verhindern schlimmer zu werden, durch Zerstreuung, seinen Neigungen eine andre Wendung geben» (Text, ebd.) Gegen die «Wirksamkeit des Schauspiels» könne viel vorgebracht werden. Doch sei der Mensch «bei keiner anderen Gelegenheit lebhafter Eindrücke und Empfindungen fähig als dort» (ebd.) – nicht gezwungen oder der Pflicht gehorchend, sondern freiwillig, ‹aufgeräumt› und allen Eindrücken offen genieße der Zuschauer eine gewisse «Feyerlichkeit», das Gefühl, daß «gewisse Eindrücke» auf die ganze Versammlung wirkten, «daß sie zur Stimme der Menschheit werden – all das sind Mittel um auf Menschen zu wirken, die nur die Schauspielkunst hat» (Text ebd.). Wenn sich Gemmingen bei diesen Überlegungen auch in Widersprüche verwickelt – am Ende spricht er eben doch einer ‹Wirkung› des Schauspiels das Wort –, an seinen Beitrag zur Geschmacksbildung der Nation glaubt er fest. Die «Redensarten und Ausdrücke», die der einzelne im gesellschaftlichen Umgang verwen-

de, hole er sich oft im Theater. Viele bildeten ihre Sprachkultur an den
Schauspielen. Deshalb müsse bei der Auswahl der Stücke «auf Reinheit
und Richtigkeit der Sprache, auf Anständigkeit im Betragen der han-
delnden Personen» (Text S. 157) geachtet werden: Forderungen, die in
der «Deutschen Gesellschaft» häufig an die Schaubühne gestellt wurden.

Die erzieherische Verantwortung des Dramaturgen wirkt bis in die
Wertskala hinein, die sich in der Berichtszeit aus den besprochenen
deutschen Stücken ergibt. Schlegels Lustspiel *Die stumme Schönheit*
wirke nun bereits «altfränkisch», obwohl es vor zwanzig Jahren «wegen
Localsitte» in Leipzig noch «viel Verdienst haben konnte» (Text S. 159);
man sollte es nicht mehr aufführen. Auch ein «artiges und sehr
lehrreiches Schauspiel» (Text S. 149) wie Engels *Edelknabe* vertrage
wegen der mangelnden Größe des Stoffes kaum zahlreiche Vorstellun-
gen. Immerhin läßt Gemmingen *Miss Sara Sampson* und den *Freigeist*
als «Muster für die Schönheit des Ausdrucks» und «gemeinnützige
Moral» (Text S. 152, 153) gelten. Aber die Stücke wirkten beim Lesen
intensiver als beim Aufführen – Lessing habe das Entwickeln der
Gefühle und Handlungen zu weit getrieben. Deshalb ließen seine
vortrefflichen Stücke «den Zuschauer oft so kalt» (ebd.). Mit solchen
Überlegungen will der Dramaturg seinen Lesern zeigen, daß es auch bei
Meisterwerken der dramatischen Literatur Anlässe zu kritischen Fragen
geben kann, die jedoch der Vorbildfunktion des Stücks kaum zu nahe
treten. So darf Babos Trauerspiel *Die Römer in Deutschland* als Werk
eines Mannheimers und wegen der Wahl eines ‹vaterländischen Gegen-
stands› der Aufmerksamkeit sicher sein. Es zeichne sich durch seine
«immerfort während Handlung» (Text S. 164) aus, verrate aber auch
viel «Eilfertigkeit des Verfassers». Der Mängelkatalog enthält – ins
Positive gewendet – Gemmingens Ideal eines Schauspiels in nuce: Man
«vermisse gänzlich einen auf Geschichtskunde und Menschenkenntnis
gegründeten philosophischen Blick über das Ganze; daher Mangel am
einfachen und zusammenhängenden des Plans – Unbestimmtheit und
Ungleichheit in den Charakteren – Vernachläßigung der Sprache – leerer
Wort-Prunck.» (Text ebd.)

In den siebziger Jahren wird Shakespeare so nachhaltig in Aufführun-
gen und theoretischen Diskursen «eingebürgert», daß er als d e r
vorbildliche Dramatiker überhaupt für die deutsche Bühne gelten darf.

An *Hamlet* und *Macbeth* – trotz aller Mängel der Übersetzung, Bearbeitung und Kürzung – zeigt Gemmingen, wie das «Anpassen der Begebenheiten an ihre nothwendigen Ursachen und Folgen» (Text S. 162) exemplarisch gelingt.

Gemmingens Dramaturgie war nicht als Konkurrenzunternehmen zu Lessings Hamburger Theaterzeitung gedacht – die Bedingungen in Mannheim waren in vielen Bereichen bescheidener. Was Gemmingen an Lessingscher literarischer Erfahrung, Scharfsinn und Gelehrsamkeit abgeht, macht er gelegentlich durch Urteile wett, die sich dank ihrer Originalität und Frische in der Diskussion über das Theater behaupten konnten. Mit der Forderung nach einem ⟨ganzen⟩ Shakespeare und seinen von Leidenschaft getragenen Shakespeare-Besprechungen gehört Gemmingen zu den Wegbereitern – neben Schröder in Hamburg – für einen authentischen Shakespeare.[27] Auch in der Förderung eines neuen „natürlichen" Darstellungsstils der Schauspieler ist die *Mannheimer Dramaturgie* eines der «bemerkenswertesten Zeugnisse aus der theatergeschichtlich bedeutsamen Übergangsperiode zwischen dem Deklamationsstil der höfischen Bühne und dem schauspielerischen Gemessenheitsideal der Weimarer Klassik.»[28] Gemmingen vermittelt zwischen Traditionen der Aufklärung und Positionen des Sturm und Drang. Mit seinem erfolgreichen ⟨bürgerlichen Schauspiel⟩ hat er Möglichkeiten praktischer Vermittlung veranschaulicht. In Wielands *Teutschem Merkur* fand Gemmingen erfreuliche Anerkennung: «Locale Dramaturgien in einzelnen Provinzen stiften an den Orten, wo sie erscheinen, immer einigen Nutzen, wenn sie zumal so gut geschrieben sind, wie die Mannheimer Dramaturgie des Herrn v o n G e m m i n g e n [...].»[29]

27 Vgl. Ernst Leopold STAHL: *Shakespeare und das deutsche Theater*. Stuttgart 1947, S. 148, 150.

28 Vgl. Karl S. GUTHKE: *Gemmingens ‚Mannheimer Dramaturgie'* (wie Anm. 19). Hier: S. 16.

29 [Christian Heinrich SCHMID]: *Fortsetzung der Bilanz der schönen Literatur im Jahre 1779* [S. 233-258]. In: *Der Teutsche Merkur*. Junius 1780, S. 252.

Theater und Publizistik in Bayern
Der dramatische Censor (1782-1783)

Raymond HEITZ

Im Anschluß an Lessings *Hamburgische Dramaturgie* (1767-1769) ergoß sich ein wahrer Regen von Theaterzeitschriften über Deutschland.[1] In München soll ein solches Blatt, *Der Theaterfreund*, erst anläßlich der Gründung der Nationalschaubühne (1778) entstanden sein. Abgesehen von einer Erwähnung in C.H. Schmids *Almanach der deutschen Musen*[2] gibt es von diesem Periodikum jedoch keine weitere Kunde und auch keine Spur. Vermutlich berichtet Paul Legband deswegen in seiner Studie über die *Münchener Bühne und Litteratur im achtzehnten Jahrhundert* lediglich von einem Vorhaben, eine Theaterzeitschrift zu gründen.[3] Unter Berücksichtigung der dokumentarischen Verhältnisse ist also *Der dramatische Censor*, der erst 1782, vier Jahre nach dem

1 Vgl. Wolfgang F. BENDER: *Theaterzeitschriften.* In: Ernst FISCHER, Wilhelm HAEFS, York-Gothart MIX (Hg.): *Von Almanach bis Zeitung. Ein Handbuch der Medien in Deutschland 1700-1800.* München: Beck 1999, S. 346-355; Wolfgang F. BENDER, Siegfried BUSCHUVEN, Michael HUESMANN: *Einleitender Essay. «unschuldige Handlungen» und «eigennützige Absichten».* Theater, literarischer Markt und Periodika im 18. Jahrhundert. In: Wolfgang F. BENDER, Siegfried BUSHUVEN, Michael HUESMANN: *Theaterperiodika des 18. Jahrhunderts. Bibliographie und inhaltliche Erschließung deutschsprachiger Theaterzeitschriften, Theaterkalender und Theatertaschenbücher.* Teil 1: 1750-1780. München, New Providence, London, Paris: Saur 1994, Bd. 1, S. XI-XXVIII.
2 Christian Heinrich SCHMID: *Almanach der deutschen Musen* 1779, S. 24.
3 Paul LEGBAND: *Münchener Bühne und Litteratur im achtzehnten Jahrhundert.* München 1904 (Oberbayerisches Archiv für vaterländische Geschichte, Bd. 51), S. 138.

Théâtre et «Publizistik» dans l'espace germanophone au XVIIIᵉ siècle / Theater und Publizistik im deutschen Sprachraum im 18. Jahrhundert. Etudes réunies par Raymond HEITZ et Roland KREBS / Herausgegeben von Raymond HEITZ und Roland KREBS. Berne: Peter Lang (Convergences, vol. 22) 2001. ISBN 3-906767-49-3.

hypothetischen Erscheinen des nicht nachweisbaren *Theaterfreunds*, entstand, als erste Münchner Theaterzeitschrift zu betrachten.

Im Vergleich zur Situation in anderen Territorien und anderen wichtigen deutschen Städten ist der Zeitpunkt der Gründung dieses Periodikums relativ spät. Dafür mag es zwei Erklärungen geben. Erstens war Bayerns Pressewesen bis in die sechziger Jahre hinein nicht sonderlich gut entwickelt: das literarische Zeitschriftenangebot ließ sogar bis Ende der siebziger Jahre zu wünschen übrig;[4] erst dann setzte ein deutlicher Anstieg der publizistischen Kommunikation im Kurfürstentum Bayern ein.[5] Die zweite Erklärung für diese relativ späte Gründung mag darin bestehen, daß auch andere, allgemeinliterarische Periodika Theaterbesprechungen boten.[6] So widmeten beispielsweise die *Baierischen Beyträge zur schönen und nützlichen Litteratur* (1779-1781) dem lokalen Theatergeschehen eine regelmäßige monatliche Rubrik, in der Spielplanverzeichnisse, Besprechungen von Dramen und von Inszenierungen zu lesen waren.[7] Erst im Herbst 1782 erschien also die erste ausschließlich dem Theaterwesen und dramaturgischen Fragen gewidmete Münchner Zeitschrift, *Der dramatische Censor*.[8]

Verlegt und herausgegeben wurde das Periodikum von Johann Baptist Strobel, der 1777 seine Position als Lehrer am Straubinger Gymnasium aufgegeben hatte, nach München gezogen war und in der Haupt- und

4 Wilhelm HAEFS: *Staatsmaschine und Musentempel. Von den Mühen literarisch-publizistischer Aufklärung in Kurbayern unter Max III. Joseph (1759-1777)*. In: Wolfgang FRÜHWALD, Alberto MARTINO (Hg.): *Zwischen Aufklärung und Restauration. Sozialer Wandel in der deutschen Literatur (1700-1848)*. Festschrift für Wolfgang Martens zum 65. Geburtstag. Tübingen 1989, S. 85-129, hier S. 108.

5 Wilhelm HAEFS: *Territorialzeitschriften*. In: Ernst FISCHER, Wilhelm HAEFS, York-Gothart MIX (Hg.): *Von Almanach bis Zeitung* (wie Anm. 1), S. 331-345, hier S. 341.

6 Siehe Paul LEGBAND (wie Anm. 3), S. 138.

7 Wilhelm HAEFS: *Aufklärung in Altbayern. Leben, Werk und Wirkung Lorenz Westenrieders*. Neuried: Ars Una 1998, S. 226.

8 *Der dramatische Censor*. München: Strobel 1.1782 – 6.1783 (Deutsches Theatermuseum München. Signatur: Per 223). Unveränderter Nachdruck. München: Kraus Reprint 1981 (Das deutsche Theater des 18. Jahrhunderts: Reihe 3, Theaterzeitschriften. Hrsg. v. Reinhart MEYER): nur Textwiedergabe ohne kommentierende Beigaben.

Residenzstadt eine Verlagsbuchhandlung erworben hatte, um die vielversprechende neue publizistische Hochkonjunktur zu nutzen, mit dem Ehrgeiz, der «bayerische Nicolai» zu werden. Innerhalb weniger Jahre schuf er sich in einem unerbittlichen Verdrängungswettbewerb eine einflußreiche Position in der hauptstädtischen Publizistik als Verleger, Buchhändler und Herausgeber.[9] Nicht gelöst und wohl kaum noch eindeutig zu klären ist die Frage, ob Strobel die Zeitschrift allein oder unter Mitarbeit anderer Publizisten herausgegeben hat. Territorialzeitschriften sind überwiegend Individualjournale.[10] Wahrscheinlich ist jedoch, daß Strobel den *Dramatischen Censor* unter Mitarbeit Lorenz Hübners und Joseph Marius Babos herausgab.[11] Hübner war Publizist und Bühnenautor.[12] Babo wirkte als Professor der schönen Wissenschaften und ebenfalls als Schriftsteller.[13] Auch die Verfasserschaft der meisten Beiträge läßt sich nicht mit absoluter Sicherheit ermitteln, da nur wenige Artikel mit Namen unterzeichnet sind. Vermutlich hat Strobel das meiste für die Zeitschrift geleistet.[14]

9 Zu Johann Baptist Strobel vgl. Paul LEGBAND (wie Anm. 3), S. 319 ff., 413 ff.; Ludwig HAMMERMAYER: *Geschichte der Bayerischen Akademie der Wissenschaften 1759-1807*. Zweiter Band: *Zwischen Stagnation, Aufschwung und Illuminatenkrise 1769-1786*. München 1983, S. 184 f. u. *passim*; Wilhelm HAEFS: *Aufklärung in Altbayern* (wie Anm. 7), S. 39, 151 f., 408 f., 411.

10 Wilhelm HAEFS: *Territorialzeitschriften* (wie Anm. 5), S. 333.

11 Vgl. Waldemar FISCHER: *Die dramaturgischen Zeitschriften des 18. Jahrhunderts nach Lessing*. Diss. Heidelberg 1916, S. 66 f.; Ernestine MERBECK: *Die Münchner Theaterzeitschriften im 18. Jahrhundert*. Botropp i.W.: Postberg 1941, S. 22; Wolfgang F. BENDER, Siegfried BUSHUVEN, Michael HUESMANN: *Theaterperiodika des 18. Jahrhunderts*. Teil 2: 1781-1790. München: Saur 1997. Bd. 1, S. 5; Wilhelm HAEFS: *Aufklärung in Altbayern* (wie Anm. 7), S. 866, Anm. 451. W. Haefs unterstreicht, daß es für eine Mitarbeit Westenrieders, der gelegentlich als Mitherausgeber angeführt wird, keinen eindeutigen Nachweis gibt.

12 Zu Lorenz Hübner vgl. Dorette HILDEBRAND: *Das kulturelle Leben Bayerns im letzten Viertel des 18. Jahrhunderts im Spiegel von drei bayerischen Zeitschriften*. München: Stadtarchiv 1971, S. 43-51; Ludwig HAMMERMAYER: *Geschichte der Bayerischen Akademie der Wissenschaften* (wie Anm. 9), S. 116, 321.

13 Zu Joseph Marius Babo vgl. Wilhelm TRAPPL: *Joseph Marius Babo (1756-1822). Sein literarisches Schaffen und seine Stellung in der Zeit*. Wien: Diss. 1970.

14 Wilhelm HILL: *Die deutschen Theaterzeitschriften des 18. Jahrhunderts*. Weimar 1915, S. 93; Ernestine MERBECK (wie Anm. 11), S. 23 f.

Diese Unsicherheit hinsichtlich der Urheberschaft stellt für die Analyse des Periodikums ein nur scheinbar heikles Problem dar. Von größerer Bedeutung erweisen sich nämlich zwei charakteristische Faktoren, die allen – den sicheren wie auch den vermutlichen – Herausgebern und Beiträgern gemeinsam sind. Das erste gemeinsame Merkmal ist ihre Zugehörigkeit zum Bürgertum, das heißt zu einer Sozialschicht, die sich durch Bildung definiert, wie auch durch einen grundlegenden Konsens insbesondere über Bedeutung und Rolle von Kultur und Kunst im gesellschaftlichen Entwicklungsprozeß. Das zweite gemeinsame Charakteristikum der genannten Autoren besteht in ihrer aufgeklärt-territorialpatriotischen Einstellung, was im damaligen Kurfürstentum Bayern nicht nur kulturelle, sondern auch politische Standortbestimmungen implizierte. Joseph Marius Babo war zwar kein gebürtiger Bayer, sondern Pfälzer, aber er fand nach seiner Ankunft in München bald Anschluß an die aufgeklärt-patriotischen Kreise um Westenrieder und Strobel, die beide leidenschaftliche bayerische Patrioten waren.

In der wissenschaftlichen Diskussion wurde dem *Dramatischen Censor* nur wenig Aufmerksamkeit geschenkt,[15] vermutlich aus denselben Gründen, die auch die lange generelle Vernachlässigung der meisten Zeitschriften dieses Typs erklären.[16] Die begrenzte wissenschaftliche Rezeption solchen Materials ist zum einen darauf zurückzuführen, daß es nicht immer leicht zugänglich ist oder es lange Zeit nicht war; zum anderen hat aber auch das große Mißtrauen eine Rolle gespielt, das die Wissenschaft solchen Quellen lange entgegengebrachte: es wurde ihnen ein einseitiger bzw. belangloser Inhalt unterstellt, und unter dem Gesichtspunkt der Literarizität wurden sie schlichtweg als bedeutungslos eingestuft. Natürlich fällt die große Mehrheit dieser Produkte unter die sogenannte qualitative Bagatellgrenze. Aber derartige Kriterien sind

15 Erwähnt seien, abgesehen von eher flüchtigen Bemerkungen, die (schon älteren) Darstellungen von Waldemar FISCHER (wie Anm. 11), S. 65-73 und Ernestine MERBECK (wie Anm. 11), S. 22-48. Inhaltliche Erschließung in: Wolfgang F. BENDER, Siegfried BUSHUVEN, Michael HUESMANN: *Theaterperiodika des 18. Jahrhunderts.* Teil 2 (wie Anm. 11), S. 5, 139-145.

16 Wilhelm HILL (wie Anm. 14), S. 32; Wolfgang F. BENDER: *Theaterzeitschriften* (wie Anm. 1), S. 350; Wolfgang F. BENDER, Siegfried BUSHUVEN, Michael HUESMANN: *Theaterperiodika des 18. Jahrhunderts* (wie Anm. 1), S. XXV ff.

zweifelhaft, da es sich in den meisten Fällen um publizistische Ge-
brauchstexte handelt, die aus aktuellen Anlässen entstanden und keines-
wegs Anspruch auf besondere literarische Qualität erhoben. Die selek-
tive Auswertung der immergleichen Periodika ist bei der Aufstellung der
erwähnten Kriterien kaum verwunderlich.

Gerade die spärliche Rezeption des *Dramatischen Censors* veran-
schaulicht die Vorwürfe, die solche Erzeugnisse immer wieder treffen:
bemängelt werden an diesem Material Einseitigkeit, Engstirnigkeit und
Belanglosigkeit. So ist in einer Arbeit über *Die dramaturgischen
Zeitschriften des 18. Jahrhunderts nach Lessing* zu lesen, daß die
Herausgeber des *Censors*, ohne sich zu nennen, ihre eigenen Werke und
die ihrer Freunde zur Aufführung empfohlen hätten, und der Schluß der
raschen Besprechung lautet: «So entlarvt sich der *Dramatische Censor*
als eine große *oratio pro domo* der Vertreter des bayrischen Ritter-
dramas. Die Nachfolger Törrings suchen sich zu schützen gegen ihre
überall sich erhebenden Feinde.»[17]

Daß solche Perspektiven die Bedeutung und Tragweite ihres
Untersuchungsgegenstandes verfehlen, das möchte dieser Beitrag am
Beispiel des *Dramatischen Censors* unter Beweis stellen. Zur richtigen
wie auch gerechten Einordnung und Bewertung derartiger Schriften
gehört zunächst die Berücksichtigung ihrer eigenen expliziten wie
impliziten Akzent- und Zielsetzungen. Damit möchte sich diese Arbeit
nach einem raschen inhaltlichen Überblick in einer ersten Phase
auseinandersetzen. Gegenstand der zweiten Etappe ist die Frage nach der
konkreten Ausführung und den Implikationen der Zielvorstellungen der
Zeitschrift. Drittens soll unter Berücksichtigung der spezifisch
bayerischen Verhältnisse die patriotische Dimension des Blattes ins
Licht gerückt werden, da *Der dramatische Censor* mit wiederholtem
Nachdruck seine patriotische Absicht bekundet.

Inhaltlicher Überblick, Akzent- und Zielsetzungen

Mit den meisten Theaterzeitschriften hat *Der Dramatische Censor* die
außerordentliche Textvielfalt gemein. Bei einem auch nur flüchtigen

17 Waldemar FISCHER (wie Anm. 11), S. 73.

Blick auf das Inhaltsverzeichnis[18] springt diese Varietät in die Augen.
Neben Anzeigen, Theateranekdoten, Theaterreden, Adressen an das
Parterre und an Bayerns Dichter finden Aufführungs- und Dramen-
kritiken, Rezensionen von Premieren ihren Platz, wie auch theoretische
Abhandlungen, z.B. über die Nationalschaubühne und über das Ballett.
Hinzu kommen das Spielplanverzeichnis der Münchner Hofschaubühne,
das Verzeichnis ihrer Mitglieder wie auch Informationen über
Personalveränderungen. Die Zeitschrift beschränkt sich nicht auf
München, sondern bietet auch theatergeschichtliche Ausführungen oder
kurze Nachrichten über andere, insbesondere benachbarte Orte und
Bühnen (Augsburg, Ingolstadt, Regensburg, Schwetzingen, Straubing...)
und druckt Korrespondentenberichte. Bemerkenswert und nicht
uninteressant ist die Veröffentlichung der Gagen,[19] welche die einzelnen
Mitglieder der Hofbühne bezogen, auch wenn diese Angaben gelegent-
lich von der Kritik als «unverzeihliche Taktlosigkeit»[20] oder als «sehr
indiskrete Einmischung in Privatangelegenheiten»[21] bezeichnet werden.
Von Bedeutung und originell sind die Texte, die die heftige Auseinan-
dersetzung zwischen dem Schauspieler Marchand und Strobel, dem
Herausgeber des Blatts, veranschaulichen.[22]

Insgesamt ist *Der dramatische Censor* weder ein einfaches
Nachrichtenblatt noch ein um eingehende Beschäftigung mit den
jeweiligen Interessengebieten besorgtes Periodikum. Wer beispielsweise
ausführliche theoretische Erörterungen über die Schauspielkunst unter
Einbeziehung von zeitgenössischen Debatten erwartet, wie sie von
Diderot oder Lessing angeregt worden waren,[23] wird enttäuscht sein. Es
wird auf das eigentlich Schauspielerische wenig eingegangen, und die
kritischen Bemerkungen dazu verraten «ein recht dilettantisches

18 Inhaltliche Erschließung in: Wolfgang F. BENDER, Siegfried BUSHUVEN, Michael
 HUESMANN: *Theaterperiodika des 18. Jahrhunderts*. Teil 2 (wie Anm. 11),
 S. 139.
19 *Der dramatische Censor*, S. 169.
20 Wilhelm HILL (wie Anm. 14), S. 94.
21 Ernestine MERBECK (wie Anm. 11), S. 27.
22 *Der dramatische Censor*, S. 241-280.
23 Zu diesem Problemkreis vgl. Wolfgang F. BENDER (Hrsg.): *Schauspielkunst im
 18. Jahrhundert: Grundlagen, Praxis, Autoren*. Stuttgart: Steiner 1992.

Urteil».[24] Obwohl der *Censor* gegen schlechte Übersetzungen,[25] gegen Provinzialismen[26] zu Felde zieht und hie und da eine Lanze für eine «reine, männliche, wahre Sprache»[27] bricht, so ist doch auch das Thema der Sprachpflege kein zentrales Anliegen des Blattes. In formal-ästhetischer Hinsicht belegen die dramenkritischen Stellungnahmen eine relative Aufgeschlossenheit: bei aller Wertschätzung und Vorrangstel-lung von Maßstäben aristotelischer Prägung ist doch auch die Anerken-nung von geglückten Ausnahmefällen zu beobachten: «Es giebt gute Gründe, hier und da seinen Aristoteles zu verlassen, und es giebt Fälle, wo ein Sprung nebenaus zur Kunst wird.»[28] Als Beispiel für einen solchen geglückten «Sprung nebenaus» wird mit Anspielung auf *Götz von Berlichingen* Goethe als «Meisterspringer» bezeichnet.[29]

Etwas verwirrend wirkt die Widersprüchlichkeit der gattungs-poetologischen Wertmaßstäbe wie auch die für die Charakterzeichnun-gen aufgestellten Forderungen. Einerseits scheint die Archetypisierung des Helden in der Tragödie maßgeblich zu sein, was die Entfernung von der Lebenswirklichkeit und der Erfahrung des Zuschauers impliziert:

> Ich verlange, auf der Bühne meines Vaterlandes zu sehen, wie der Vaterlandsheld das Geklaffe vaterländischer sowohl als auswärtiger Feigen nicht achtete, des Angrinsens der Narren, des Zähnefletschens der Feinde, des Wimmerns der Knaben nicht achtete; wie er Felsengebirge hinanstieg, einzig und standhaft [...]; wie er über schleichende Kabbalen glorreich empor stand, oder durch ein unüberwindliches Schicksal unter den Folgen eines unsträflichen Versehens, oder einer zu mächtig gewordenen Verfolgung [...] immer sich selbst gleich darnieder sank, und im Sinken, im Erlöschen der Lebensgeister noch Held war.
> Ich will das vaterländische Mädchen, meine Landsmänninn, im Kampf, wie eine heilige, unerbittlich selbst wider ihren Vatersbruder sehen, der ein Bösewicht ist; ich will sie [...] in Streit befangen, und nicht fallen, stehen sehen, wie eine Bildsäule, vor welcher selbst die Engel des Himmels Ehrfurcht haben sollen.[30]

24 Wilhelm HILL (wie Anm. 14), S. 94.
25 *Der dramatische Censor*, S. 35-38.
26 Ebd., S. 175.
27 Ebd., S. 39.
28 Ebd., S. 172.
29 Ebd.
30 Ebd., S. 25-26.

Das Trauerspiel soll somit die Gesinnungen des Publikums «zur wahren Größe, ja zum Heroischen [...] erheben».[31] Andererseits stehen den traditionellen Kategorien der Heroisierung und der Bewunderung Forderungen entgegen wie die der größtmöglichen Nähe des Helden und seines Charakters zur Alltagserfahrung des Zuschauers:

> Sie [die Werke der Alten] stellten Helden auf mit großen Tugenden und mit Fehlern. [...] ihre Helden waren Menschen. Was soll uns ein Puppenheld, an dem alles glänzt, alles göttlich ist? Uns zur Nachahmung reizen? Unmöglich! Er schwebt zu hoch über uns, wir lassen ihn fliegen und denken: du hast gut fliegen, denn du bist ein Engel! In unsrerer Natur liegt das nicht [...].[32]

Zu erkennen ist da Lessings Konzept des gemischten oder ‹mittleren Chrakters›, das mit Heroisierung nicht zu versöhnen ist. Und der Kategorie der Bewunderung widerspricht die oft in Anspruch genommene Mitleidsästhetik. Das wiederholte Lob der Herzensempfindung, der Rührung, der Tränen, die Unterstreichung der bessernden Wirkung des Mitleids, des edelsten Gefühls der Menschheit:[33] all das deutet in der Tat unmißverständlich auf Lessings Mitleidsästhetik.[34] In diesem Zusammenhang sollte normalerweise der Moralbegriff seinen Rationalitätsbezug verlieren: es sollte von ästhetischer Anschauung größere Besserung als von rationaler Überzeugung erwartet werden. *Der dramatische Censor* aber postuliert neben der Mitleidspoetik und Tugendempfindsamkeit gleichzeitig eine intellektuelle Förderung durch die Schaubühne, sieht in ihr «eines der zweckdienlichsten Mittel zu

31 Ebd., S. 53.
32 Ebd., S. 272. Siehe auch S. 21 ff.
33 Ebd., S. 51: «O es tut sehr wohl, über einen Leidenden zu weinen! Unsre Seele öffnet sich in diesen schmerzlich süßen Augenblicken den herrlichsten Empfindungen; durch unser ganzes Wesen schwebt eine reine Wollust, denn wir fühlen uns besser, wohltätiger, liebender.» Siehe auch S. 52, 83, 155 und *passim*.
34 Vgl. dazu Hans-Jürgen SCHINGS: *Der mitleidigste Mensch ist der beste Mensch. Poetik des Mitleids von Lessing bis Büchner.* München: Beck 1980; Jochen SCHULTE-SASSE: *Poetik und Ästhetik Lessings und seiner Zeitgenossen.* In: Rolf GRIMMINGER (Hrsg.): *Deutsche Aufklärung bis zur französischen Revolution 1680-1789. Hansers Sozialgeschichte der deutschen Literatur vom 16. Jahrhundert bis zur Gegenwart,* Bd. 3. München 1984, 2. durchgesehene Auflage, S. 304-326.

einer Revolution im Geiste», zur «Verbreitung des Lichts», zum «Aufwecken zum Denken».[35]

Augenfällig sind die Widersprüche zwischen den Faktoren, die eher einer rationalistisch-frühaufklärerischen Ästhetik zuzuschreiben sind, und den Komponenten, die mehr von der empfindsam-hochaufklärerischen Ästhetik geprägt sind. Nichts verleugnet deutlicher die sonst geforderte Fähigkeit zur Rührung und zum Mitgefühl als der wiederholte sehnsüchtige Wunsch nach einer sozialen Satire, die die Toren und die Narren peitschen[36] und «vor den Folgen des Lasters» entsetzen und abschrecken soll.[37] Hier fällt einem eher das Modell der frühaufklärerischen Verlachkomödie ein als das rührende Lustspiel der Hochaufklärung.[38] Es sei hier eine letzte Ungereimtheit angeführt: einerseits ist die wiederholte ausdrückliche Hochschätzung Lessings zu registrieren, der beispielsweise als «bewährter Schauspieldichter»,[39] als «der Bühne Genius»[40] bezeichnet wird und dessen «Einsichten»[41] gelobt werden. Andererseits verteufelt *Der dramatische Censor* die lustige Figur und sämtliche Varianten der Volkskomik, während Lessing doch in deutlicher Frontstellung gegen Gottsched in seinem 17. Literaturbrief den Harlekin wieder zu Ehren zu bringen versuchte. Es erübrigt sich, weitere Belege für den extremen Eklektizismus des *Dramatischen Censors* anzuführen. Müßig und unergiebig wäre es auch, die genauen Bezüge und adaptierten Positionen im einzelnen nachweisen zu wollen. Es handelt sich in vielfältiger Hinsicht um ästhetische Untersuchungs- und Bewertungsmaßstäbe, die so unsystematisch wie unkritisch in Theorien des vergangenen halben Jahrhunderts geschöpft wurden.[42]

35 *Der dramatische Censor*, S. 104-106.
36 Ebd., S. 53, 69 f.
37 Ebd., S. 21-24, 186.
38 Zu beiden Genres vgl. Jochen SCHULTE-SASSE: *Drama*. In: Rolf GRIMMINGER (wie Anm. 34), S. 423-499, hier S. 434-449.
39 *Der dramatische Censor*, S. 181.
40 Ebd., S. 82.
41 Ebd., S. 238.
42 Eine Textstelle belegt geradezu den erwähnten Eklektizismus. Da heißt es ohne Umschweife (ebd., S. 147): «Was unsre Erfahrung betrift, so datirt sie freylich aus der letzten Hälfte des gegenwärtigen Jahrhunderts.»

Für diesen Sachverhalt mag es zwei sich ergänzende Erklärungen geben. Die erste ist im phasenverschobenen Aufklärungsprozeß in Bayern zu sehen, der auch in anderen katholischen Territorien zu beobachten ist.[43] Erst seit Mitte des Jahrhunderts wirkte die Aufklärung vom protestantischen Norden und Osten her auf die katholischen Territorien Deutschlands ein.[44] Phasenverschoben wurde die rationalistische Philosophie Christian Wolffs rezipiert, ebenso die Literatur und Publizistik der frühen und mittleren protestantischen Aufklärung.[45] Auf die Bücherzensur ist die phasenverschobene Aufklärungsrezeption wohl kaum zurückzuführen, da die Zensur in Bayern z.B. im Vergleich zu Österreich lange recht moderat, ja sogar liberal war.[46] Von größerem Gewicht waren wohl ökonomische, sozial- und bildungsgeschichtliche Faktoren, u. a. die Auswirkungen wiederholter Kriegswirren, die schwache Entwicklung des literarischen Produktions- und Distributionsapparats bis weit über die Mitte des Jahrhunderts hinaus, die ‹Abschottung› gegenüber den protestantischen Territorien im Zuge der Gegenreformation und das Bildungsmonopol der katholischen Kirche.[47] Erkennbar ist in Bayern ein ausgeprägter Nachholbedarf, den beispielsweise die *Baierischen Sammlungen zum Unterricht und Vergnügen* (1764-1768) durch ein Kompendium kanonischer Literatur der frühen

43 Wilhelm HAEFS: *Aufklärung in Altbayern* (wie Anm. 7), S. 15 u. *passim*;
 Sylvaine REB: *L'Aufklärung catholique à Salzbourg (1772-1803)*. Bern u.a.:
 Lang 1995 (Contacts: sér. 3; vol. 33), S. 151 ff.

44 Harm KLUETING: «*Der Genius der Zeit hat sie unbrauchbar gemacht*». Zum
 Thema Katholische Aufklärung – Oder: Aufklärung und Katholizismus im
 Deutschland des 18. Jahrhunderts. Eine Einleitung. In: Harm KLUETING in
 Zusammenarbeit mit Norbert HINSKE und Karl HENGST (Hg.): *Katholische*
 Aufklärung – Aufklärung im katholischen Deutschland. Hamburg: Felix Meiner
 1993 (Studien zum achtzehntenJahrhundert, Bd. 15), S. 1-35, hier S. 4-5.

45 Wilhelm HAEFS: *Aufklärung in Altbayern* (wie Anm. 7), S. 358-359.

46 Ebd., S. 417 f. Vgl. auch Wilhelm HAEFS: *Staatsmaschine und Musentempel* (wie
 Anm. 4), S. 91.

47 Wilhelm HAEFS: *Aufklärung und populäre Almanache in Oberdeutschland*. In:
 York-Gothart MIX (Hrsg.): *Almanach- und Taschenbuchkultur des 18. und 19.*
 Jahrhunderts. Wiesbaden: Harrassowitz 1996 (Wolfenbütteler Forschungen, Bd.
 69), S. 21-46, hier S. 25; Wilhelm HAEFS: *Staatsmaschine und Musentempel* (wie
 Anm. 4), S. 89-91.

und mittleren Aufklärung dokumentieren.[48] Auch Strobel, der Herausge-
ber des *Censors,* führte bereits 1780 in seinem Verlagsprogramm die
wichtigsten deutschsprachigen Autoren der Aufklärungsliteratur.[49] Eine
wesentliche Folge der phasenverschobenen Aufklärungsrezeption in
Bayern war das gleichzeitige Erleben und Einwirken verschiedener
Geistesrichtungen und Positionen. Was im Norden von mindestens zwei
Generationen erdacht und vertreten wurde, kam im katholischen Süden
gleichzeitig auf eine Generation zu. In diesem Sachverhalt ist wohl eine
der Wurzeln der erwähnten eklektizistischen und widersprüchlichen
Positionen des *Dramatischen Censors* zu sehen, die aus dem Vorrat
gängiger Topoi des theoretischen Diskurses aus dem vergangenen halben
Jahrhundert gespeist wurden.

Die zweite Erklärung dafür besteht sicherlich darin, daß formal-
ästhetische und gattungspoetologische Aspekte für das Theaterblatt von
nur zweitrangiger Bedeutung waren. *Der dramatische Censor* war bereit,
von allen ästhetischen «Mängeln» eines Werks abzusehen, wenn es nur
einer «nützlichen Absicht» gerecht werden konnte.[50] Am aufschluß-
reichsten ist in dieser Hinsicht folgende Textstelle:

> Wir halten uns lieber bey dem häuslichen Nutzen eines Schauspiels auf, als daß
> wir seine Schönheiten herausheben und zergliedern, was nützt uns alle Kunst
> ohne Zweck? Das schönste Gedicht, das nicht darauf abzielt, in unserm Herzen
> und unsern Sitten eine gute Aenderung hervorzubringen, ist bloßes Gaukelspiel.[51]

Hier kommt der krasseste Nützlichkeitsstandpunkt zur Geltung, der sich
ebenfalls in der ausdrücklichen Befürwortung der Instrumentalisierung
der Bühne durch den Staat niederschlägt.[52] In dieser Perspektive wird
unter Hinweis auf die musterhafte Verwirklichung der Lenkungs- und

48 Wilhelm HAEFS: *Territorialzeitschriften* (wie Anm. 5), S. 341.
49 Wilhelm HAEFS: *Aufklärung in Altbayern* (wie Anm. 7), S. 152.
50 *Der dramatische Censor*, S. 136: «Wiewohl der Plan des Stückes nicht einfach,
 das Interesse geteilt, die Handlung nicht mit Einheit nach einem Punkte
 fortschreitend, sondern vielmehr aus lauter zufälligen Episoden zusammengesetzt
 ist, so vergessen wir doch das alles, und noch mehr bey der guten, nützlichen
 Absicht des Ganzen.»
51 Ebd., S. 66.
52 Ebd., S. 64-65: «Es ist zum Erstaunen, warum eine gesunde, wahre Staats-
 klugheit sich nicht der Schaubühne bedient [...].»

Steuerungsfunktion des griechischen Theaters[53] das Vaterland dazu
aufgefordert, sich die «Macht» der Schaubühne nicht entgehen zu
lassen.[54]

In diesem Zusammenhang werden auch Selbstverständnis und
Programmatik des *Censors* deutlicher. Das Blatt beansprucht eine
Vermittlerfunktion zwischen Theater und Publikum, wozu eine doppelte
Aufgabe gehöre: zum einen die Verbesserung der Schaubühne durch
Stellungnahmen zum Repertoire, zu den Stücken und deren Auf-
führungen;[55] zum anderen die Vorbereitung der Zuschauer auf die
Wirkung des Theaters.[56] Bei dem Entschluß, über die Schaubühne zu
schreiben, habe den Herausgebern vorrangig der Wunsch am Herzen
gelegen, «unsern Mitbürgern einen richtigern Begriff von der Bühne
beyzubringen, und etwan einiges Nachdenken darüber zu veranlassen.»[57]
Postuliert wird demnach eine Verankerung der Beschäftigung mit der
Kunst im Nachdenken über ihren Sinn und Zweck. Der *Censor* richtet
einen Appell an die Leserschaft und ruft zur Debatte auf.[58] Aber genauso
wie ästhetische Elemente von nur zweitrangiger Bedeutung sind, so
erweist sich auch die Behauptung, der Beförderung des Theaters ein
Forum bereitzustellen, in Wirklichkeit als ein nur vordergründiges

53 Ebd., S. 18: «Seine [Griechenlands] Gesetzgeber, Archonten, und Ephori ver-
 webten das Interesse der Nation mit den Vorstellungen der Bühne, und der Geist
 der Gesetze floß mit Sang und Spiel in die Herzen der Republikaner: man
 erlangte, wie spielend, von ihnen, was man wollte, und was man sonst kaum
 durch Strenge und Zwangmittel erhalten haben würde.»
54 Ebd., S. 30: «Keine Schaubühne zu haben, [...] würde dich [Vaterland] jener
 beherrschenden Macht berauben, dein Volk durch den Zauberschlag der
 dramatischen Beredtsamkeit nach deinem Sinne zu lenken und zu leiten.» Vgl.
 auch S. 18, 65, 101, 156 u. *passim.*
55 Ebd., S. 71, 81, 127 f., 158, 210 f.
56 Ebd., S. 49-50: «ich aber halte dafür, daß ein Volk oder eine Gesellschaft, die
 durch die Bühne ausgebildet werden soll, vorher schon einen Grad von Politur
 durch Lektür oder Erziehung erhalten haben müsse.»
57 Ebd., S. 97.
58 Ebd., S. 135: «Wir bitten unsre Schauspieler und alle andre, die diese Schrift
 einigermaßen interessieren kann, uns ihre Bemerkungen, Zurechtweisungen und
 – falls sie über ihre Kunst etwas denken – ihre Gedanken schriftlich mitzuteilen.»
 Und S. 205: «Die Herausgeber des dramatischen Censors haben sich's zur Pflicht
 gemacht, die Stimmen dieser Kenner zu sammeln, und nach und nach bekannt zu
 machen.»

Anliegen. Der *Censor* bezeichnet die Bühne ausdrücklich als «Sittenschule», «öffentliche Erziehungsanstalt» und «Verbesserungsinstitut».[59] Denselben Erziehungs- und Sittlichkeitsanspruch, der dem Theater von vornherein zugedacht wird, erhebt die Zeitschrift, die eigentlich die Funktion eines ethischen Disziplinierungsinstruments zu erfüllen scheint.

Erziehungs- und Sittlichkeitsanspruch – Disziplinierungs- und Ausgrenzungsversuche

Die Konzeption des Theaters als Tugend- und Sittenschule war seit Gottsched eine weit verbreitete Ansicht,[60] und die erzieherische Zielsetzung der Theaterkritik wurde bereits von Lessing formuliert.[61] Als Allgemeingut der damaligen Zeit nimmt im *Dramatischen Censor* der Begriff der Moralität eine zentrale Stellung ein: Moralität ist, so heißt es, «der einzige und unabänderliche Endzweck jeder Theatereinrichtung, so wie in der Folge jedes Theaterprodukts»;[62] sie wird bestimmt als «die heilige Pflicht,» «die Sitten zu bessern, jedes gesellschaftliche Laster verhaßt, jede gesellschaftliche Tugend beliebt zu machen.»[63] Eindeutig ist der bürgerliche Charakter des moralischen Bezugssystems. Ausdrücklich wird der Bürgerstand als Stütze des Nationaltheaters dargestellt, denn «nur auf diese Klasse kann sich ein stehendes Nationaltheater gründen.»[64] Sorgfältig grenzt *Der dramatische Censor* den «vornehmen Bürger» einerseits vom «Pöbel»[65] und andererseits mit einiger Vorsicht gelegentlich auch vom Adel ab, meistens auf Umwegen, z.B. indem «unsinnige Verschwendung», «Luxus», «äußerliche Verzierungen»,

59 Ebd., S. 98 ff., 113 u. *passim*.
60 Vgl. Hilde HAIDER-PREGLER: *Des sittlichen Bürgers Abendschule.* Wien, München: Jugend und Volk 1980.
61 Vgl. dazu Roland KREBS: *Die frühe Theaterkritik zwischen Bestandsaufnahme der Bühnenpraxis und Normierungsprogramm.* In: Erika FISCHER-LICHTE, Jörg SCHÖNERT (Hrsg.): *Theater im Kulturwandel des 18. Jahrhunderts. Inszenierung und Wahrnehmung von Körper – Musik – Sprache.* Göttingen: Wallstein 1999, S. 463-482.
62 *Der dramatische Censor*, S. 15.
63 Ebd.
64 Ebd., S. 157.
65 Ebd., S. 271 u. *passim*.

«Putz», «Flitterwerk» und «Reverenzmachen» einer heftigen Kritik unterzogen werden.[66] Dieser Distanzierung von höfischer Lebensart entspricht das Eintreten für einen eigenen bürgerlichen Sitten- und Tugendbegriff. In dieser Hinsicht leistet *Der dramatische Censor*, nicht anders als die moralischen Wochenschriften[67] und wie die meisten Theaterperiodika,[68] einen Beitrag zur Selbstverständigung und Verbreitung des Selbstbildes des Bürgertums. Zu dessen Selbstdefinition gehört die bereits erwähnte Mitleidskonzeption, da Empfindung und Gefühl gemeinsame Werte darstellen und da sich im Mitleiden auch mittelständische Solidaritätsgefühle bekunden.

Ein offensichtlicher Niederschlag des Bemühens um die Durchsetzung und Sicherung bürgerlicher Verhaltensnormen ist die Beurteilung des Publikumsverhaltens. Kritisiert werden die von den normativen Vorstellungen des *Censors* abweichenden Motivationen der meisten Zuschauer, die ins Theater gehen, «um ihre geputzte Figur zu zeigen, um ein paar Stunden mit Anstand nichts tun zu dürfen, um nach der Mode zu leben.»[69] Verurteilt wird neben solchen Motivationen das Verhalten des Publikums im Zuschauerraum, «das ständige und laute Plaudern», besonders der Damen, denn «der plaudernden Damen giebts abscheulich viel».[70] Am häufigsten werden die vom Spiel ausgelösten Reaktionen der Theaterbesucher gerügt: der Beifall und vor allem das Lachen. Die zu diesem Zweck gebrauchte Terminologie verrät die herablassende, gar verachtende Einstellung des *Censors*: es ist die Rede von «Unsinn des Klatschens»,[71] von «Geklatsche»,[72] «Getöse»,[73] von den

66 Ebd., S. 137.
67 Wolfgang MARTENS: *Die Botschaft der Tugend. Die Aufklärung im Spiegel der deutschen moralischen Wochenschriften*. Stuttgart 1968; Helga BRANDES: *Moralische Wochenschriften*. In: Ernst FISCHER, Wilhelm HAEFS, York-Gothart MIX (wie Anm. 1), S. 225-232.
68 Wolfgang F. BENDER, Siegfried BUSHUVEN, Michael HUESMANN: *Einleitender Essay* (wie Anm. 1), S. XXVII.
69 *Der dramatische Censor*, S. 53.
70 Ebd., S. 53 f.
71 Ebd., S. 240.
72 Ebd., S. 55.
73 Ebd., S. 56.

«Lacher[n] und Müßiggänger[n]»,[74] von «ungeschliffene[n] Buben»;[75] bezeichnenderweise werden «Klatscher» und «Kunstverständige» einander gegenübergestellt.[76] Daß der *Censor* weniger vom künstlerisch-ästhetischen als vom moralischen Standpunkt aus Urteile fällt, erhellt aus der Erwähnung der auslösenden Faktoren, die beispielsweise als «Ungezogenheiten»[77] abqualifiziert werden. Eine der farbigsten Stellen lautet:

> In einer zotenreichen unehrbaren Scene, wenn alles lachend, klatschend, inniglich vergnügt ist, gleicht unser Theater einer Versammlung rasender Bacchanten beyderley Geschlechts, und das Geklatsche heißt gerade so viel, als wenn wir einander zuriefen: nicht wahr, Brüder und Schwestern! Wir sind doch ein recht ungezogenes, ausgelassenes, liederliches Völkchen![78]

Die häufige Empörung, die solche Urteile verraten, ist darauf zurückzuführen, daß die erwähnten Rezeptionshaltungen als Manifestationen von Unverständnis, Unmoral und Unvernunft begriffen werden. Darin sieht der Kritiker eine Bedrohung seiner Weltsicht und unternimmt deshalb mit unerschütterlicher Überzeugung und äußerster Heftigkeit seinen «Krieg gegen das Publikum».[79] Zur Stabilisierung der bürgerlichen Identität gehört, wie bereits angedeutet, die Abgrenzung der eigenen Sozialschicht, insbesondere gegenüber den unterbürgerlichen Schichten, dem sogenannten «Pöbel».[80] Zu dessen Ausgrenzung beruft sich der *Censor* nicht selten auf den «bessere[n]» oder «edlere[n] Theil»[81] des Publikums, auf den «gesitteten, denkenden Zuschauer»,[82]

74 Ebd., S. 102.
75 Ebd., S. 54.
76 Ebd., S. 81.
77 Ebd., S. 53.
78 Ebd., S. 55.
79 Zum Erziehungsanspruch der Theatermacher des 18. Jahrhunderts als «Krieg gegen das Publikum» vgl. Georg-Michael SCHULZ: *Der Krieg gegen das Publikum. Die Rolle des Publikums in den Konzepten der Theatermacher des 18. Jahrhunderts.* In: Erika FISCHER-LICHTE, Jörg SCHÖNERT (wie Anm. 61), S. 483-502.
80 Zu diesem Aspekt vgl. Wolfgang F. BENDER, Siegfried BUSHUVEN, Michael HUESMANN: *Einleitender Essay* (wie Anm. 1), S. XXVII; und Roland KREBS: *Die frühe Theaterkritik* (wie Anm. 61), S. 471 f.
81 *Der dramatische Censor*, z.B. S. 149, 224, 280.
82 Ebd., S. 73, 180.

der den «Lärmschläger[n]»[83] entgegengestellt wird. Der postulierten Literarisierung des Spielplans korrespondiert die weitgehend repressive Forderung nach Disziplinierung der Affekte und nach einer der bürgerlichen Moral genügenden Selbstbeherrschung. Objekt des Disziplinierungsprozesses und der Normenvermittlung ist nicht nur das Publikum, sondern auch die Schauspielerschaft.

Alle Journale fordern vom Schauspieler die Spiegelung der bürgerlichen Verhaltensnormen.[84] Als «Sittenverbesserer», und «Beförderer allgemeiner Wohlfahrt»[85] haben die Schauspieler auch für den *Censor* bestimmten Bildungsvoraussetzungen zu genügen: die «Würde ihres Standes» und der «hohe Zweck ihrer Kunst»[86] erfordern «Erziehung, Schulwissenschaft, Belesenheit in den Werken sowohl der alten als neuen Schriftsteller, Kenntniß der Welt, der Stände und der Völker»,[87] wie auch die «Kenntniß fremder Sprachen».[88] Der Abgrenzung der bürgerlichen Sozialschicht vom Pöbel korrespondiert die Abgrenzung des «berufenen, fleißigen, gefühlvollen Künstler[s]»,[89] des «denkenden Schauspieler[s]»[90] gegen den «Aventurier», «Zeitvertreiber»,[91] «Tänzer, Luftspringer», «hocus pocusmacher»,[92] der bloß «Gelächter erreg[t]»[93] und von «Gefallsucht»[94] getrieben wird.

Die weltanschaulichen, literarischen und gesellschaftsethischen Werte, die die Disziplinierung des Publikums und des Theaterdarstellers zur Folge haben, schlagen sich ebenfalls in den Forderungen nieder, die an das Repertoire gestellt werden. Dem Eintreten für das literarische Sprechtheater entspricht die Herabsetzung anderer, konkurrierender Formen. So bedeutet die Einbürgerung des dem Zeitgeschmack

83 Ebd., S. 180.
84 Wolfgang F. BENDER: *Theaterzeitschriften* (wie Anm. 1), S. 352.
85 *Der dramatische Censor*, S. 113.
86 Ebd., S. 101.
87 Ebd., S. 102.
88 Ebd., S. 36.
89 Ebd., S. 103.
90 Ebd., S. 57, 102.
91 Ebd., S. 101.
92 Ebd., S. 102 f.
93 Ebd., S. 57.
94 Ebd., S. 55 ff.

entgegenkommenden Balletts auf der Münchner Bühne[95] für den *Dramatischen Censor* ein beträchtliches Ärgernis. Tanz und Ballett rügt das Blatt als «Gaukeleyen», «Sprünge», «sinnlose», «unsittliche Grimassen», «grobe Eichelkost»,[96] «Konvulsionen und Verzerrungen»,[97] «bloße Belustigung»[98] «für Müßige, die für ihr Geld ihr Zwerchfell in Bewegung setzen lassen wollen».[99] Das Ideal der gemäßigten Natürlichkeit, der moralische Rigorismus, das enge Nützlichkeitsdenken hinderten den *Censor* daran, für Pracht, Prunk, Farben- und Formenreiz das geringste Verständnis aufzubringen.[100]

Aufgrund der utilitaristischen Einstellung und der Phantasie- und Sinnenfeindlichkeit des *Dramatischen Censors* kann man sich auch über Ausgrenzungsversuche gegenüber der dem Ideal einer gereinigten Schaubühne entgegenstehenden Volkskomik nicht wundern. Trotz der Forderungen der Frühaufklärung, trotz Gottscheds Bemühungen um die Einführung eines regelmäßigen Theaters und trotz der Hanswurst-verbannung der Neuberin konnte das Theatrale nirgends vollständig verdrängt werden. Die Langlebigkeit und der Widerstand der Burleske waren im süddeutschen Raum noch viel größer als in anderen Territorien.[101] Der beste Beweis dafür ist sicherlich die äußerste Heftigkeit, mit der die süddeutschen Aufklärer das burleske Spielen und alle verwandten Formen ständig bekriegten. In dieser Hinsicht stand auch Sonnenfels in seinem Kampf gegen die angebliche Verwilderung der Wiener Bühne[102] dem Frühaufklärer Gottsched näher als dem späteren

95 Paul LEGBAND (wie Anm. 3), S. 170.
96 *Der dramatische Censor*, S. 145 f.
97 Ebd., S. 91.
98 Ebd., S. 85.
99 Ebd., S. 84.
100 Ebd., S. 134: «Wir hoffen, daß es unserm Publikum nicht darum zu thun ist, etwas Prächtiges zu sehen, sondern etwas Gutes zu empfinden.» Vermißt wird «Herzensempfindung, wodurch, so wie im Schauspiele, das Besserwerden entstehen könnte» (ebd., S. 83).
101 Vgl. beispielsweise Raymond HEITZ: *Le drame de chevalerie, espace de résistance du comique populaire.* In: Eva PHILIPPOFF (Ed.): *La littérature populaire dans les pays germaniques.* Lille 1999, S. 57-70.
102 Vgl. Joseph von SONNENFELS: *Briefe über die wienerische Schaubühne.* Wien 1768. Neudruck hrsg. v. Hilde HAIDER-PREGLER. Graz: Akademische Druck- und

Lessing, der für Shakespeare und die Erneuerung einer volkstümlichen Dramatik eingetreten war.

Es wurden in Bayern, in München, keine so systematischen theoretischen Kämpfe um die lustige Person und das Stegreifspiel ausgefochten, wie dies im nachbarlichen Österreich mit dem Hanswurststreit der Fall war.[103] Trotzdem waren auch in Bayern, bei der phasenverschobenen Aufklärungsrezeption, ein großer Eifer, eine Unrast, eine «fieberhafte Ungeduld»[104] zu spüren, im Vaterland das Neue möglichst schnell einzuführen. Während man dem Norden im siebzehnten Jahrhundert noch selbstbewußt gegenüberstand, ist er in der zweiten Hälfte des achtzehnten Jahrhunderts zum Vorbild, ja zur Norm geworden.[105] Diesem Gefühl der eigenen «Rückständigkeit» ist die stets spürbare Gereiztheit der bayerischen Aufklärer zuzuschreiben.[106] Vergleicht man ihre Zielsetzungen mit dem Bild des Theaterlebens und der lebenskräftigen Theatertradition, so wird ihre Verärgerung durchaus verständlich.

Die Traditionen des Volksschauspiels waren in ganz Bayern ungebrochen; trotz wiederholter Verbote gelang es zur Erbitterung von dessen eifrigen Gegnern lange nicht, die Freude am theatralischen Spiel

Verlagsanstalt 1988. Vgl. auch Roland KREBS: *Une revue de l'«Aufklärung autrichienne»: «L'Homme sans préjugés» de Joseph von Sonnenfels.* In: Pierre GRAPPIN (Ed..): *L'Allemagne des Lumières. Périodiques. Correspondances. Témoignages.* Paris: Didier 1982, S. 215-233, insbesondere S. 225.

103 Zum Wiener Hanswurststreit vgl. Joël LEFEBVRE: *La Haupt- und Staatsaktion viennoise et la Querelle du Bouffon.* In: Jean-Marie VALENTIN (Ed.): *Aspects du comique dans le théâtre (populaire) autrichien – XVIII^e-XX^e siècle. Aspekte des Komischen im österreichischen (Volks)theater – 18.-20. Jahrhundert.* Austriaca, 1982, Nr. 14, S. 11-28; Hilde HAIDER-PREGLER: *Der wienerische Weg zur K.K.-Hof- und Nationalbühne.* In: Roger BAUER, Jürgen WERTHEIMER (Hrsg.): *Das Ende des Stegreifspiels – Die Geburt des Nationaltheaters.* München: Fink 1983, S. 24-37; Roland KREBS: *L'Idée de «Théâtre National» dans l'Allemagne des Lumières. Théorie et Réalisations.* Wiesbaden: Harrassowitz 1985 (Wolfenbütteler Forschungen, Bd. 28), S. 438-526.

104 Hans PÖRNBACHER: *Literatur und Theater von 1550-1800.* In: Max SPINDLER (Hrsg.): *Handbuch der Bayerischen Geschichte.* Zweiter Band. München 1966, S. 848-883, hier S. 875.

105 Eberhard DÜNNINGER, Dorothee KIESSELBACH (Hrsg.): *Bayerische Literaturgeschichte in ausgewählten Beispielen. Neuzeit.* München: Süddeutscher Verlag 1967, S. 23 f.

106 Hans PÖRNBACHER (wie Anm. 104), S. 875 u. *passim.*

auszutreiben. Ob, wie gelegentlich behauptet wird, die Theaterleiden-schaft ein «angestammtes Laster der Bayern» ist,[107] oder ob in diesem Volk, wie ihm nachgesagt wird, «von jeher Theaterblut steckte»,[108] ist schwer zu entscheiden. Sicher aber scheint, daß die prunkvollen Ausstattungen des Jesuitentheaters, dessen höchst raffinierte Theaterma-schinerie,[109] die Volkstümlichkeit des Benediktinertheaters[110] und die Verbindung des Ordensdramas mit dem Volksschauspiel in den Passionsspielen die Theaterfreude der Bayern ununterbrochen genährt haben. Unterdrückungsversuche und Verbote riefen stets gewaltiges Aufsehen, Unmut, Sturmfluten von Bittschriften und Berufungen auf altes Gewohnheitsrecht hervor.[111] Aufgeklärte Theorien gerieten in ein gewaltig gespanntes Verhältnis zur theatralischen Praxis. Die Lust am Schaubaren, Glänzenden, Prächtigen entspricht dem Unterhaltungs- und Erholungsbedürfnis der Zuschauer, an dem der trockene Rationalismus nur vorbeigehen konnte.

Dem *Dramatischen Censor* ging es vorrangig um die National-schaubühne und deren Repertoire. Zum Verständnis der Stellungnahmen und der Heftigkeit des *Censors* sollte man jedoch im Hinblick auf München den unaufhörlichen Kampf um die Gunst des Publikums nicht aus den Augen verlieren. An anderen Orten als auf der Hofbühne, auf dem Anger und beim Faberbräutheater, lockten Hanswurstiaden und Singspiele, Humor, Witz und Glanz, die die Sehnsucht aller Schichten nach theatralischen Genüssen stillen konnten.[112] Daß diese Tatsache den *Dramatischen Censor* ärgerte, ist nicht verwunderlich. Unter unzähligen ausgrenzenden Bezeichnungen für dieses «andere» Theater sind

107 Ebd., S. 863.

108 Paul LEGBAND (wie Anm. 3), S. 47.

109 Hans PÖRNBACHER (wie Anm. 104), S. 864. Siehe auch die Standardwerke von Jean-Marie VALENTIN: *Le théâtre des Jésuites dans les pays de langue allemande (1554-1680). Salut des âmes et ordre des cités.* Bern u.a.: Lang 1978, 3 Bde, und *Le théâtre des Jésuites dans les pays de langue allemande: répertoire chronolo-gique des pièces représentées et des documents conservés (1555-1773).* Stuttgart: Hiersemann 1983-1984, 2 Bde.

110 Eberhard DÜNNINGER, Dorothee KIESSELBACH (wie Anm. 104), S. 7.

111 Paul LEGBAND (wie Anm. 3), S. 58-63; Wilhelm HAEFS: *Aufklärung in Altbayern* (wie Anm. 7), S. 111.

112 Paul LEGBAND (wie Anm. 3), S. 178-195.

insbesondere folgende als aufschlußreich zu betrachten: «plumpe Fratzen nach Meister Grünhut und Kasperle», «abgeschmackte, unanständige Schurkenstreiche», «Karrikaturen und Possenreissereyen», «gemeine Pöbelthorheit», «sinnlose, meist unsittliche Grimassen», «nonsensikalische[s] Gewäsche».[113] Befürworten konnte der *Censor* nur Stücke, die «eine gute brauchbare Moral» ausstrahlten, «eine sehr häusliche Lehre», insbesondre für «frauenzimmerliche Strudelköpfe».[114] Der Ausgrenzung des Niedrigkomischen korrespondieren ständige Bemühungen um die Disziplinierung der Zuschauer. So heißt es beispielsweise: «Ein Mann, der ein Trauerspiel nicht liebt, oder gar ein Possenspiel ihm vorzieht, gehört [...] nicht unter die guten Menschen. Sein Gefühl muß stumpf seyn, und seine Denkart niedrig.»[115]

Nicht nur der *Censor*, sondern auch andere bayerische literarische Periodika, wie die *Annalen der Baierischen Litteratur* (1781-1783),[116] standen dem eigenen überkommenen Literatur- und Theaterwesen verständnislos, sogar gehässig gegenüber.[117] Dieses wurde als beschämendes Zeichen der Rückständigkeit und als Bedrohung der rationalistischen Weltsicht empfunden. Die totale Verkennung der Entlastungsfunktion, die dem «anderen» Theater zuzuschreiben ist und die sich im Weiterbestehen jener Gegenwelt bekundet, belegt die Einseitigkeit des Aufklärungsprozesses.[118]

Die Verdammung der Phantasiewelt verbindet sich im *Censor* mit dem Einsatz für das Nationaltheater anläßlich einer Ablehnung des Jesuitentheaters. Das Blatt verurteilt «das Nonsens der barbarisch-

113 *Der dramatische Censor*, S. 19, 47, 57, 146, 149 u. *passim*.

114 Ebd., S. 189-190.

115 Ebd., S. 51.

116 *Die Literatur des 18. Jahrhunderts: das Zeitalter der Aufklärung*. Nach den Vorarbeiten von Benno HUBENSTEINER hrsg. von Hans PÖRNBACHER. München: Süddeutscher Verlag 1990, S. 1200 (Bayerische Bibliothek: Texte aus zwölf Jahrhunderten, Bd. 3).

117 Hans PÖRNBACHER: *Literatur und Theater von 1550-1800* (wie Anm. 104), S. 875.

118 Aufschlußreich sind in dieser Hinsicht folgende Verse, die in den *Ephemeriden der Litteratur und des Theaters*. (Hrsg. v. Christian August von BERTRAM. Berlin 1787, S. 166) erschienen waren: «[...] o Göttinn Aufklärung!/[...]/[...] lösch' deine Fackel aus! /Die Menschheit hat das Hirn sich dran verbrannt.»

lateinischen Mönchsbühnen» «mit ihren grimassirenden Papphelden» und setzt ihnen «das reinere, deutsche Schauspiel» des Vaterlandes entgegen.[119] Die patriotische Einstellung, die hiermit zum Ausdruck kommt, läßt sich an vielen anderen Stellen registrieren.

Die patriotische Dimension

Wollte man der eingangs erwähnten Einschätzung des *Dramatischen Censors* Glauben schenken, so wäre das Blatt eine selbstsüchtige *oratio pro domo* der Vertreter des bayerischen Ritterdramas gewesen, die den kleinlichen Zweck verfolgt hätten, ihre Stücke und die ihrer Freunde mit Nachdruck zur Aufführung zu empfehlen. Gerade die patriotische Dimension des Periodikums liefert den besten Beleg dafür, daß diese Ansicht abwegig ist. Im 18. Jahrhundert impliziert der Patriotismus-Begriff stets den Willen zum Gemeinwohl.[120] Allerdings ist diese Zielsetzung, die auch vom *Dramatischen Censor* beansprucht wird, alles andere als eindeutig. Bei näherem Hinsehen stellt sich heraus, daß die patriotische Einstellung des Blattes zwei Komponenten aufweist: sie findet ihren Ausdruck erstens im Eintreten für eine Nationalschaubühne, zweitens in einer territorial-patriotischen, vorrangig politisch ausgerichteten Komponente, die verdeutlicht werden muß.

Nicht sonderlich originell ist die mit dem moralischen Nutzen und Endzweck des Theaters begründete Forderung[121] einer Nationalschaubühne, die zugleich als Kulturspiegel und wirksamste Stütze der öffentlichen Sitten- und Geistesbildung angesehen wird. Schon Diderot hatte ausgeführt, daß die Verfeinerung von Sitten und Geschmack zu einer Verbesserung des Nationalgeistes führen würde.[122] Auch Johann

119 *Der dramatische Censor*, S. 13.
120 Rudolf VIERHAUS: *Patriotismus-Begriff und Realität einer moralisch-politischen Haltung*. In: Rudolf VIERHAUS (Hrsg.): *Deutsche patriotische und gemeinnützige Gesellschaften*. München 1980, S. 9-29, hier S. 11.
121 *Der dramatische Censor*, S. 15, 30 f. u. *passim*.
122 Vgl. Denis DIDEROT: *Paradoxe sur le comédien. Entretiens sur le fils naturel*. Paris: Flammarion 1981, S. 165 f.: «[...] je pense à l'influence du spectacle sur le bon goût et sur les mœurs [...]. Bientôt nos auteurs dramatiques atteindraient à

Friedrich Löwens Programmschrift zur Gründung des Hamburger
Nationaltheaters (1766) unterstrich die sittliche Wirkung des Theaters
und die sich «auf den ganzen Staat» erstreckenden Vorteile der Verfei-
nerung des Geschmacks und der Sitten.[123] Der jungen verheißungsvollen
Münchner Nationalschaubühne stand die örtliche Presse wohlwollend
gegenüber, so auch *Der dramatische Censor*, der einen Appell zur
Ermunterung und Belohnung der Dramaturgen ans Vaterland richtete.[124]
Das Periodikum definiert ein deutsches Nationaltheater als ein Theater,
«auf welchem deutsche Schauspieler deutsche Helden und deutsche
Sitten nach deutscher Art darstellen».[125] Prinzipiell tritt das Blatt für eine
Nationalschaubühne ein und freut sich über deren Entstehung,[126] nur sei
deren Titel – Nationalbühne – ein «usurpiert[er]» «Beyname»[127] oder
«ein anticipirter Anspruch»,[128] den das Repertoire nicht rechtfertige,
denn, so der *Censor*, worauf Wien und München «ihre Titulaturen [als
Nationalschaubühnen] gründen konnten, war vielleicht nicht mehr, als
Die schöne Wienerinn, Die schöne Münchnerinn, und ein paar Possen-
spiele und plumpe Fratzen nach Meister Grünhut und Kasperle.»[129]

Zielscheibe der Kritik am Repertoire ist nicht nur das «andere»
Theater, das Niedrigkomische, das Zotige, wie bereits gezeigt wurde,
sondern auch das «Welsche», insbesondere das Französische. Vor-
geworfen werden der Bühne ihr «Hinleyern in fremden Tönen»,[130] die
«französische[n] Tändeleyen», die «italiänische[n] Schwärmereyen»,[131]
das «ordinäre Gewimmer verfranzösirter Liebhaber»,[132] die «saft- und
kraftlosen Uebersetzungen, bey welchen es wohl manchmal etwas zu

une pureté, une délicatesse, une élégance dont ils sont plus loin encore qu'ils ne
le soupçonnent. Or, doutez-vous que l'esprit national ne s'en ressentît?»

123 Vgl. Jochen SCHULTE-SASSE: *Poetik und Ästhetik Lessings und seiner Zeitge-
 nossen*. In: Rolf GRIMMINGER (wie Anm.34), S. 304-326, hier S. 306.
124 *Der dramatische Censor*, S. 3.2
125 Ebd., S. 193 f.
126 Ebd., S. 13 f.
127 Ebd., S. 19.
128 Ebd., S. 267.
129 Ebd., S. 19.
130 Ebd., S. 153.
131 Ebd., S. 285
132 Ebd., S. 177.

lachen giebt, aber selten etwas zu denken».[133] Trotz seines ausgeprägten Nationalgefühls war sich der *Censor* des Mangels an deutschen Originalstücken bewußt und daher nicht grundsätzlich gegen jede Übersetzung.[134] In der Folge von Gottsched, Sonnenfels und auch Schink[135] trat er für das sogenannte «Nationalisieren» fremder Werke ein, das darin bestehen sollte, die Übersetzungen von allem zu befreien, was den ausländischen Charakter verraten könnte. Das Blatt forderte demnach die Bearbeitung ausländischer Stücke, wie Diderots *Hausvater*, Merciers *Essighändler* und anderer, die angeblich keine ausgesprochenen Franzosen, sondern «sittliche Idealwesen» enthielten, die mit deutschem Kolorit und deutscher Sitte versehen werden könnten.[136]

Solche Zugeständnisse hinderten das Blatt nicht daran, grundsätzlich «innländische» Stoffe zu fordern. Um alle Kräfte gegen das Fremde zu mobilisieren, bestimmte Strobel einen Sündenbock, dem der mißliche Zustand der Bühne in die Schuhe geschoben werden konnte. Ein ideales Opfer glaubte er in der Person des Schauspielers Theobald Marchand gefunden zu haben, der nach Karl Theodors Regierungsantritt die Münchner Truppe mit seinen Mannheimer Schauspielern ergänzt hatte.[137] Strobel machte Marchand für das fremde Repertoire verantwortlich und warf ihm seinen Einfluß «auf den Fortgang und das Wesen»[138] der Bühne vor: «die abgeschmackten, ewig eintönigen Liebesintriken der französischen Lustspiele sind einem deutschen Publikum nicht nur unnütz, sondern schädlich.»[139] Im Rahmen dieser Polemik spielte Strobel das Publikum, die angeblichen «Kenner»,[140] den auch angeblich «besseren Theil» des bayerischen Adels[141] gegen Marchand aus.

Vor dem Hintergrund eines aufgebauschten Antagonismus deutscher und französischer Kultur wird Marchand als Inbegriff des Feindes

133 Ebd., S. 153.
134 Ebd., S. 206.
135 Waldemar FISCHER (wie Anm. 11), S. 36, 100.
136 *Der dramatische Censor*, S. 183 ff., 195 f.
137 Vgl. Ludwig HAMMERMAYER: *Geschichte der Bayerischen Akademie der Wissenschaften 1759-1807* (wie Anm. 9), S. 320.
138 *Der dramatische Censor*, S. 266.
139 Ebd., S. 201.
140 Ebd., S. 205.
141 Ebd., S. 201.

dargestellt. Der Schauspieler wird zum Opfer einer auf nationaler, beruflicher und persönlicher Ebene angewandten Disqualifizierungs-strategie. Er wird als ungebildetes, engstirniges, unaufgeschlossenes[142] und schmarotzerhaftes Zwitterwesen dargestellt, als «ein Deutsch-franzos», der «viele Jahre hindurch in Deutschland lebt, und sich von deutschem Brode mästet, ohne dennoch einen einzigen Deutschen recht zu kennen, weil er immer mit Franzosen und Französlingen umgeht.»[143] Dem Hofschauspieler wird eine ganze Reihe von verletzenden Behauptungen über die Nationalschaubühne, die bayerische Geschichte, den bayerischen Adel und das Publikum unterstellt.[144]

Marchands Antwort, die mit Strobels Erwiderung versehen im *Censor* gedruckt wird, zeigt, daß er dessen Methode und Zweck wohl erkannt hat.[145] Als Inkarnation des Fremdartigen, das für die Nation als bedrohlich dargestellt wird, soll der Schauspieler in Mißkredit gebracht werden und wird verteufelt. Von Interesse ist neben dem Ausgrenzungs-versuch gegenüber dem fremden Schauspieler und dessen Instrumentali-sierung zur Anfeuerung des reichspatriotischen Eifers die dialektische Spannung von Landespatriotismus und Reichspatriotismus, eine Span-nung, die auch die politische Dimension des *Censors* ins Licht rückt.

Des *Censors* theoretische Befürwortung einer Nationalschaubühne wird dadurch relativiert, daß das Blatt den «Einfall, ein allgemeines Nationaltheater für ganz Deutschland einzuführen,» zunächst für «einen schönen Traum» hält.[146] Die Unausführbarkeit des großen Gedankens wird auf die Verschiedenheit der «Verfassungen und Interessen deutscher Staaten», auf die «buntscheckigt[en] und mannigfaltig[en] » Sitten zurückgeführt.[147] Es biete sich nur eine Möglichkeit, nämlich eine bayerische Nationalschaubühne zu verwirklichen.[148]

142 Ebd., S. 198 f., 280.
143 Ebd., S. 194 f.
144 Ebd., S. 204-207 , 267,
145 Ebd., S. 241-261.
146 Ebd., S. 15 f. Lessing hatte schon im letzten Stück seiner *Hamburgischen Dramaturgie* die Erwägung der Möglichkeit eines Nationaltheaters einen gut-herzigen Einfall genannt.
147 Ebd., S. 16.
148 Ebd.

Bei seinem Streit mit Marchand bekehrte sich Strobel eher ge-
zwungen zu der entgegengesetzten Ansicht, daß nämlich eine deutsche
Nationalschaubühne nötig und möglich sei.[149] Dem Nichtdeutschen
gegenüber, dem er die Schuld an der «Verwelschung» des Theaters
zuschrieb, hielt er es wohl für angemessener, das Nationale zu wahren
und die Möglichkeit eines deutschen Nationaltheaters aufrechtzuhalten.
Bezeichnenderweise sprach Strobel in diesem Zusammenhang jedoch
von einer «deutschbaierischen» Nationalbühne,[150] die zwar «vorzüglich
baierische»,[151] jedoch «nicht blos baierische Helden und Sitten vorstel-
len» sollte, «denn in diesem Fall wäre sie nur eine deutsche Provin-
zialbühne».[152] Marchand deckte Strobels Widersprüche geschickt auf.
Dessen sporadischer Diskurs über die kulturelle Einheit Deutschlands
war eigentlich ein eher ungeschickter Versuch, dem Fremden gegenüber
die vielgestaltige Zersplitterung der deutschen Nation zu verdecken.

Bei allem Deutsch-Patriotismus blieb Strobel vor allen Dingen ein
eifriger Lokalpatriot. Er war in dieser Hinsicht keineswegs ein Aus-
nahmefall. Erstens machte sich in Deutschland in der zweiten Hälfte des
Jahrhunderts regionale und territoriale Identität verstärkt geltend;[153]
zweitens gehörte das Kurfürstentum Bayern zu jenen Territorien, in
denen sich ein tief verwurzelter Landespatriotismus schon in der ersten
Jahrhunderthälfte publizistisch artikulierte.[154] *Der dramatische Censor*
fungierte wie die Mehrzahl der Territorialperiodika im achtzehnten
Jahrhundert zum einen als Medium aufklärerischen Denkens und zum
anderen als patriotisch-identifikationsförderndes Medium. Als «leiden-
schaftliche[r] Anhänger der bayerischen Patrioten»[155] versuchte Strobel,
den *Censor* zu instrumentalisieren: immer wieder wurden mit pathe-
tischer Begeisterung und in engem Zusammenhang mit der damaligen

149 Ebd., S. 194.
150 Ebd., S. 269.
151 Ebd., S. 199 f., 267.
152 Ebd., S. 199.
153 Wilhelm HAEFS: *Territorialzeitschriften* (wie Anm. 5), S.331 f.
154 Ebd., S. 341.
155 Ludwig HAMMERMAYER: *Geschichte der Bayerischen Akademie der Wissen-
 schaften* (wie Anm.9), S. 184.

politischen Situation Stücke mit patriotischen Stoffen und Charakteren gefordert.[156]

Gegen Ende der siebziger Jahre setzten sich in Bayern eigenspezifische Entwicklungen in der dramatischen Produktion und eine inhaltliche Wendung im Münchner Spielplan durch. Neben die bis dahin dominierenden gesellschaftskritischen Stücke traten historische Originalschauspiele und vaterländische Ritterstücke mit bayerischem Kolorit, die fast alle zeitbedingte politische Haltung einnahmen.[157] Es dauerte nicht lange, bis solche Stücke verboten wurden. 1780 wurde die *Agnes Bernauerinn* des Grafen Joseph August von Törring-Cronsfeld zurückgewiesen, was die Münchner Publizistik bissig kommentierte.[158] Im nächsten Jahr fiel Babos *Otto von Wittelsbach* der Zensur zum Opfer, nachdem das Stück zweimal mit großem Erfolg über die Münchner Bühne gegangen war.[159] Vor dem Hintergrund dieser geladenen Atmosphäre am Anfang der achtziger Jahre kann der Einsatz des *Censors* für patriotische Stücke und Stoffe und insbesondere das überschwengliche Lob der ausdrücklich genannten verbotenen Werke und ihrer Verfasser[160] nur als Protest gegen die Unterdückung dieser

156 *Der dramatische Censor*, S. 156 u. *passim*.

157 Wilhelm HAEFS: *Staatsmaschine und Musentempel* (wie Anm. 4), S. 118 f.; Wilhelm HAEFS: *Aufklärung in Altbayern* (wie Anm. 7), S. 228; Ludwig HAMMERMAYER: *Geschichte der Bayerischen Akademie der Wissenschaften* (wie Anm .9), S. 320; Raymond HEITZ: *Le drame de chevalerie dans les pays de langue allemande. Fin du XVIIIe et début du XIXe siècle. Théâtre, nation et cité.* Bern u.a.: Lang 1995 (Contacts: sér. 1; vol. 17), S. 244-247, 302-310.

158 Vgl. *Der Zuschauer in Baiern*, hrsg. v. SCHMID und MILLBILLER, III (1781), S. 271 f.; *Der dramatische Censor*, S. 20 f.

159 Raymond HEITZ: *Le drame de chevalerie* (wie Anm. 157), S. 307.

160 *Der dramatische Censor,* S. 20: «In wenigen Monaten erschienen baierische Helden und Heldinnen für die Scene bearbeitet, und das vaterländische Publikum, so wie gar bald auch das Ausland, klatschte lauten Beyfall in die glücklichen Originalgeburten baierischer Dichter. Agnes Bernauerinn, und Otto von Wittelsbach sind noch immer die Lieblingsstücke ausländischer Bühnen und des baierischen Lesepublikums; und die Menge derer, die am hellen Tage noch nicht erschienen sind, und die ihr hartes Schicksal gleich in der Wiege ersticket hatte,- welch eine reiche Ernte von Patriotismus und rege gemachtem Selbstgefühle! Welch' eine herrliche Aussicht, was unsre Bühne einst werden könnte, werden würde!!» Siehe auch S. 140 f. u. *passim*.

Dramen verstanden werden. Vermutlich um sich abzuschirmen, bejahte Strobels Blatt eine Zensur aus Rücksicht auf Staatsinteressen. Daß dies eher strategisch war, dürfte aus der scheinbar beiläufigen Forderung nach einer aufgeklärten und wohlunterrichteten Zensur erhellen.[161] Bestätigt wird die Vermutung, daß Strobel nur mögliche Fallstricke zu umgehen suchte, durch den parallelen Hinweis auf die schädlichen Auswirkungen jener Verbote auf die einheimische Produktion wie durch die Erwähnung des andauernden Erfolgs der betroffenen Stücke im «Ausland», d.h. in den anderen deuschen Territorien.[162]

Die Verbote patriotischer Stücke waren politisch motiviert: jene Dramen waren dem Kurfürsten ein Dorn im Auge, denn sie instrumentalisierten auf bedrohliche Weise das Aktualisierungspotential vaterländischer Stoffe aus der bayerischen Geschichte. Diese Dramenproduktion stand im Zusammenhang mit dem bayerischen Erbfolgekrieg (1778/79), mit Karl Theodors Ländertauschprojekt, mit dem Entstehen einer «Patriotenpartei» und mit einer latenten österreichfeindlichen Einstellung.[163] Der pfälzische Kurfürst Karl Theodor, der wenig Neigung verspürte, in München sein Erbe anzutreten, dem die bayerische Wesensart sein Leben lang verschlossen blieb, hätte am liebsten Bayern an Österreich abgegeben und dafür die österreichischen Niederlande erhalten. Sein Herrschaftsgebiet bildete nämlich eine äußerst zersplitterte Ländermasse und mußte von fünf Regierungssitzen aus verwaltet werden. Dieses Tauschprojekt, das den Unmut des Volkes hervorrief, bildet den Hintergrund des Konflikts zwischen Karl Theodor und den bayerischen Patrioten, die von Geistlichen, Beamten, Schriftstellern wie auch von den führenden Köpfen der aufstrebenden bayerischen Publizistik kräftige Unterstützung erhielten.[164]

161 *Der dramatische Censor*, S. 27: «es ist also höchst nothwendig, über vaterländische Schauspiele eine aufgeklärte, im Staatssysteme wohl unterrichtete Censur aufzustellen.»

162 Ebd., S. 20, 141.

163 Raymond HEITZ: *Le drame de chevalerie* (wie Anm. 157), S. 302-310.

164 Andreas KRAUS: *Grundzüge der Geschichte Bayerns*. Darmstadt. Wissenschaftliche Buchgesellschaft 1992 (2. durchges. und aktualisierte Auflage), S. 133 f.; Ludwig HAMMERMAYER: *Bayern im Reich und zwischen den großen Mächten*. In: Max SPINDLER (wie Anm. 104), S. 1045 ff. Westenrieders *Briefe bairischer Denkungsart und Sitten* (1778) enthalten beispielsweise ein kämpferisches

Nur in diesem Zusammenhang ist auch das leidenschaftliche Engagement des *Censors* für eine bayerische Bühne und ein patriotisches Repertoire zu verstehen. Das Blatt als *oratio pro domo* im Sinne einer kleinkarierten Empfehlung zur Aufführung von Stücken einer Clique abzutun, ist eine verfehlte Einschätzung. Als *oratio pro domo* kann *Der dramatische Censor* nur dann begriffen werden, wenn darunter dessen Instrumentalisierung zum politischen Kampf verstanden wird.

Schluß

Abschließend soll noch die Frage nach den Gründen für die Kurzlebigkeit des Blattes erörtert werden. Im Heft vom Januar 1783 läßt sich eine Mischung von Verdruß, Enttäuschung, Bitterkeit und Aggressivität wahrnehmen, da die Herausgeber feststellen mußten, «wie wenig Eingang unsre Kernwahrheiten finden.»[165] Im März desselben Jahres erschien das letzte Heft der Zeitschrift. Zweifellos hatte *Der dramatische Censor* gut gemeinte aufklärerische Zielsetzungen,[166] und seine spezifisch territorialpatriotischen Stellungnahmen konnten von dem bayerischen Publikum nur mit Wohlwollen und Warmherzigkeit aufgenommen werden. Warum also scheiterte das Unternehmen nach so kurzer Zeit? Es mag sein, daß die erhoffte Abnehmerzahl z.T. deswegen ausblieb, weil die übrigen Münchner Zeitschriften die vom *Censor* angeschnittenen Themen ebenfalls behandelten.[167] Ein weiterer möglicher Grund für die Kurzlebigkeit des Periodikums mag darin liegen, daß der vom Blatt dokumentierte Streit zwischen Strobel und dem Schauspieler Marchand

Plaidoyer gegen alle Tauschpläne und für die Unabhängigkeit Bayerns: vgl. Wilhelm HAEFS: *Aufklärung in Altbayern* (wie Anm. 7), S. 118, 125.

165 *Der dramatische Censor*, S. 147.

166 Ebd., S. 205: «Dem Eifer für die gute Sache allein», heißt es ausdrücklich, «hat das Publikum dieses Unternehmen zu vedanken.»; und S. 146: «arglos, gutmeynend und patriotisch waren die Gesinnungen, [...] rein waren unsre Herzen von jeder Privatabsicht.»

167 Ludwig HAMMERMAYER: *Ingolstädter gelehrte Zeitschriftenprojekte im Rahmen der bayerischen süddeutschen Publizistik der zweiten Hälfte des 18. Jahrhunderts.* In: *Sammelblatt des Historischen Vereins Ingolstadt 83* (1974), S. 241-283, hier S. 248; Ludwig HAMMERMAYER: *Geschichte der Bayerischen Akademie der Wissenschaften* (wie Anm. 9), S. 328.

in persönliche Angriffe und Zänkereien ausartete.[168] Ausschlaggebend für das Scheitern des Blattes dürften – bei aller Empfänglichkeit des Publikums für dessen territorialpatriotischen Einsatz – die allgemeine moralisierende Ausrichtung und der falsche Ton gewesen sein.

Der Welt des Theaters mit ihren praxisnahen und publikumswirksamen Erfordernissen gegenüber hielt der *Censor* einen theoretischen, oft ebenso pedantischen wie bissigen und intoleranten Diskurs. Die Verkennung des lebendigen Theaters wie auch des lebensfreudigen Publikums, die Mißachtung des Theatralen und der befreienden Komik, die trockene Moralpredigerei, der extreme Nützlichkeitsstandpunkt, der oft aggressive Ton verraten die für den *Censor* verhängnisvolle Abkapselung vom Leben. So kann man wohl dem Urteil einer Zeitschrift zustimmen, die folgende Behauptung aufstellt: «die lustigen Münchner blieben die Stärkeren. Sie wollten in ihrem Blättchen nicht den Beichtspiegel lesen.»[169]

Unter dem Gesichtspunkt der Literarizität hätte man den *Dramatischen Censor* wie die meisten anderen Theaterperiodika jener Epoche als ungeeigneten und/oder unergiebigen Untersuchungsgegenstand betrachten müssen. Bei andersgearteten Fragestellungen aber leisten Quellen wie das unter Berücksichtigung seines Umfeldes ins Licht gerückte Periodikum einen in mehr als einer Hinsicht aufschlußreichen und nicht immer unlustigen Beitrag zur Zeichnung des kulturgeschichtlichen farbigen Bildes einer theaterfreudigen Zeit.

168 Dieser Standpunkt wird beispielsweise von Wilhelm Hill vertreten: er sieht den Grund des vorzeitigen Schlusses z.T. «in den kleinlichen und für beide Teile beschämenden Streitigkeiten.» Vgl. Wilhelm HILL (wie Anm. 14), S. 94.

169 Ludwig MALYOTH: *Vom Faberbräutheater.* In: *März,* 2. Jg. (1908), Heft 21, S. 48.

Emulation internationale, circulation des modèles et relativisme esthétique dans la presse francophone de Liège, Bouillon et Deux-Ponts (1770-1783)

Gérard LAUDIN

Sur les quelque cent périodiques ayant paru en langue française sur le territoire allemand avant 1800,[1] un petit nombre seulement dura pendant plus d'une décennie. Fondé en 1756 à Liège et transféré à Bouillon en 1759, *Le Journal Encyclopédique*, devenu en 1775 *Le Journal Encyclopédique ou Universel*, parut sans interruption jusqu'en 1793,[2] date à laquelle il fusionna avec *L'Esprit des Journaux*. Ce dernier, fondé à Liège en 1772, offrit jusqu'en 1818 un choix de comptes rendus tirés

1 *Cf.* François MOUREAU: *Les journalistes de langue française dans l'Allemagne des Lumières: essai de typologie.* In: *Studies on Voltaire and the eighteenth century*, t. 216, Oxford 1983, pp. 254-256 et, du même, *La presse allemande en langue française (1686-1790): Etude statistique et thématique.* In: G. SAUDER / J. SCHLOBACH (éd.): *Aufklärungen, Frankreich und Deutschland im 18. Jahrhundert*, Heidelberg 1986, pp. 243-252.

2 *Cf.* Jacques WAGNER. In: Jean SGARD: *Dictionnaire des journaux (1600-1789).* Paris 1991, t. 2, p. 670-673; Jürgen VOSS: *Mannheim als Verlagsort französischer Zeitschriften im 18. Jahrhundert.* In: *Mitteilungen der Gesellschaft der Freunde der Universität Mannheim*, octobre 1986, pp. 42-43. – Gustave CHARLIER et Roland MORTIER: *Une suite de L'Encyclopédie: Le Journal Encyclopédique (1756-1793). Notes, documents et extraits*, Bruxelles 1952.

Théâtre et «Publizistik» dans l'espace germanophone au XVIII^e siècle / Theater und Publizistik im deutschen Sprachraum im 18. Jahrhundert. Etudes réunies par Raymond HEITZ et Roland KREBS / Herausgegeben von Raymond HEITZ und Roland KREBS. Berne: Peter Lang (Convergences, vol. 22) 2001. ISBN 3-906767-49-3.

de la presse européenne.[3] Publiée également dans les marches politiques et linguistiques du Saint-Empire, la *Gazette universelle de littérature*, créée à Deux-Ponts (Zweibrücken) en 1770, parut, sous des titres légèrement modifiés, jusqu'en 1786.[4] Modérés et tolérants, animés de l'esprit des Lumières, voltairiens souvent déclarés, proches des positions de l'*Encyclopédie* de Diderot et d'Alembert comme le suggère le titre de l'un d'eux, ils sont parfois en décalage par rapport à certaines audaces et innovations, tant idéologiques qu'esthétiques, des années 1770. Ouverts sur l'Europe entière, même si *Le Journal Encyclopédique* est un peu plus centré sur la France, destinés en particulier aux lecteurs francophones d'Allemagne, plus largement aux élites européennes lisant le français, ils représentent également d'importants instruments de réception de la vie intellectuelle occidentale dans la France du dernier tiers du XVIIIe siècle.[5] Dans le domaine de la littérature, ils réalisent une importante «réception passive» et préparent, au moment où les traductions se multiplient, une réception «productive» ultérieure.[6]

Ils ne furent certes pas les premiers à informer les lecteurs francophones sur l'étranger. Dans la première moitié du XVIIIe siècle, plusieurs

3 *Cf.* Philippe VANDEN BROECK. In: Jean SGARD (note 2), t. 1, pp. 374-378 et Marcel FLORKIN: *Un prince, deux évêques. Le mouvement scientifique et médico-social au Pays de Liège sous le règne du despotisme éclairé (1771-1830),* Liège 1957.

4 *Cf* Jacques WAGNER. In: Jean SGARD (note 2): t. 1, pp. 463-464 et François MOUREAU. In: Supplément V au *Dictionnaire des Journalistes*, publié par Anne-Marie CHOUILLET et F. MOUREAU, Grenoble 1987, p. 65.

5 Dans deux articles récents, nous avons étudié leur rôle dans la réception de la vie littéraire et érudite allemande: *Das Deutschlandbild in den Zeitschriften* L'Esprit des Journaux, Le Journal Encyclopédique *und* Gazette universelle de littérature *im Kontext der Rezeption deutscher Literatur in Frankreich.* In: Ruth FLORACK (Hg.): *Nation als Stereotyp. Fremdwahrnehmung und Identität in deutscher und französischer Literatur,* Tübingen 2000, pp. 167-187; *Vers la notion de littérature universelle? Aspects de la réception de la vie intellectuelle allemande de la seconde moitié du XVIIIe siècle dans la presse francophone de Liège, Bouillon et Deux-Ponts.* In: Elisabeth DETIS (éd.): *Images de l'altérité dans l'Europe des Lumières/Self and Other in Enlightenment Europe. Le Spectateur européen/The European Spectator,* PU Montpellier 2000, t. 1, pp. 147-168.

6 *Cf.* Liselotte BIHL et Karl EPTING: *Bibliographie französischer Übersetzungen aus dem Deutschen. 1487-1944.* (Tübingen, 1987), dont nous avons exploité les résultats in: Ruth FLORACK (note 5).

pays avaient bénéficié de revues spécialisées.[7] Après les *Nova litteraria helvetica* (1702-1708), la *Bibliothèque germanique* (1720-1759), la *Bibliothèque italique* (1728-1734) et la *Bibliothèque britannique* (1733-1747), l'ouverture européenne s'affirma avec *Le Journal étranger* (1754-1762), qui représente également une première tentative de périodique généraliste.[8] Dans le domaine littéraire, on lui doit la découverte d'Ossian, la redécouverte de la vie intellectuelle espagnole et portugaise ainsi que des analyses approfondies sur l'Italie; il a révélé également la littérature allemande à un public qui ne connaissait guère que *Die Alpen* de Haller (1728) en lui faisant découvrir Gottsched, Gellert, Winckelmann et Lessing. Le théâtre allemand retient moins l'attention, ce qui n'étonne guère, puisque le répertoire original allemand commence à se constituer précisément dans ces années 1754-1762. Son enthousiasme pour les poètes anacréontiques allemands a sans conteste atteint son but, puisque un article de *L'Observateur françois*, repris par *L'Esprit des Journaux*, s'exclame:

> On croyoit autrefois en France, que la langue allemande n'étoit point propre à la poésie; on est revenu de ce préjugé. [...] Avant 1350, c'étoit un jargon grossier [...] depuis environ 50 ans, elle est devenue plus réguliere, & une des plus abondantes de toutes celles de l'Europe.[9]

Après 1750, l'attention à l'égard de l'étranger s'est accrue et diversifiée, et la parution au début des années 1770 de *L'Esprit des Journaux*, qui compile la presse européenne, témoigne à la fois de cette exigence

7 *Cf.* Claude BELLANGER, Jacques GODECHOT, Pierre GUIRAL et Fernand TERROU: *Histoire générale de la presse francaise*, tome 1: *Des origines à 1814*, Paris (P.U.F.) 1969, p. 303.

8 45 vol. in-12°; reprint Slatkine, Genève 1968. – Marie-Rose de LABRIOLLE: *Le Journal Etranger dans l'histoire du cosmopolitisme littéraire. Studies on Voltaire and the eighteenth century*, tome 56, 1967, pp. 783-792; et surtout Johannes GÄRTNER: *Das* Journal Etranger *und seine Bedeutung für die Verbreitung deutscher Literatur in Frankreich*, Diss. Phil. Heidelberg 1905-1906, imprimée à Mayence, 1905, 95 p.

9 La présentation propre à chacun de ces journaux interdit d'uniformiser le système de références. Pour *Le Journal Encyclopédique*, nous indiquons: *JE* année, tome, page. Pour *L'Esprit des Journaux*: *EJ* mois, année, page. Pour la *Gazette universelle de littérature*: *GUL* année, page. – Ici: *EJ* 8/1773, 111.

d'ouverture de l'horizon et d'un embarras devant la dissémination des textes, littéraires ou savants, dont la connaissance est jugée utile.

Présentation du corpus: le théâtre européen

Nous étudierons une grosse décennie, de 1769/70 à 1782/83, qui correspond au début des «secondes lumières» en France et en Allemagne. Cette période, qui est aussi celle de la plus grande richesse des trois périodiques examinés, est marquée par des événements majeurs de la vie théâtrale européenne: l'émergence de formes littéraires originales et d'auteurs nouveaux (le *Sturm und Drang* en Allemagne, Alfieri en Italie, Beaumarchais en France...), tandis que les dates de 1769/70 et 1782/83 voient le lancement de deux importantes entreprises de traduction en France: celle de Shakespeare (par Jean-François Ducis), monté à la Comédie-Française (*Hamlet* en 1769, *Roméo et Juliette* en 1772, plus tard *Le Roi Lear*, *Macbeth* et *Othello*) et celle des «pièces qui ont paru avec succès sur les théâtres des capitales de l'Allemagne» réunies dans les 12 volumes du *Nouveau théâtre allemand* de Friedel et Bonneville (1782-85).

La structure même de ces périodiques impose d'en interpréter les assertions avec circonspection. La ligne éditoriale n'y apparaît que réfractée. En effet, même si, à l'inverse de *L'Esprit des journaux*, *Le Journal Encyclopédique* et la *Gazette universelle de littérature* ne reproduisent pas ouvertement des articles parus dans la presse étangère, ils la compilent au moins en partie. Certaines contributions de *L'Esprit des Journaux* sont explicitement composées d'articles issus de plusieurs périodiques et amorcent des confrontations de points de vue opposés. Les choix des éditeurs se révèlent en creux dans le fait que les articles de certains journaux ne soient jamais retenus. Dans le domaine allemand, les périodiques de l'avant-garde, *Frankfurter Gelehrte Anzeigen* et *Deutsches Museum*, sont ignorés.[10]

Si la majorité des comptes rendus concerne des ouvrages savants, le théâtre est fort bien représenté, d'une manière qui reflète sa place dans la hiérarchie des genres littéraires à l'époque, tout comme l'opéra seria et

10 *Cf*. G. LAUDIN. In: Ruth FLORACK (note 5).

l'opéra comique. Dans *L'Esprit des Journaux*, une rubrique particulière informe sur les pièces et les opéras représentés dans un certain nombre de villes européennes. Il est rendu compte régulièrement des spectacles de Paris et Londres (Comédie-Française, Comédie-Italienne, Covent Garden, Drury Lane). Sont mentionnés assez souvent les spectacles de Berlin, Hambourg et Naples; parfois ceux de Milan, Florence, Turin, Mannheim, Cassel ou Francfort; occasionnellement ceux de Venise et du Théâtre Royal de Haymarket de Londres; exceptionnellement, ceux de Copenhague ou Varsovie (décembre 1775), de Saint-Pétersbourg, Liège et Bruxelles (février 1775), de Moscou (janvier 1776). En octobre 1782, *L'Esprit des journaux* mentionne, fait exceptionnel, un spectacle donné à Lyon; en décembre 1782, un *Charlemagne* donné à Aix-la-Chapelle et dont l'auteur serait un certain Duval, acteur de la troupe française.

La concentration de ces mentions exceptionnelles sur quelques numéros révèle que la collecte de l'information est aléatoire, de surcroît souvent indirecte, ainsi que le laisse entrevoir le début de l'unique article consacré au théâtre portugais, retransmis *via* la presse allemande: «Un Officier qui résidoit dans ce royaume en 1776, a fourni le mémoire suivant, inséré dans le *Theater-Kalender* de 1779 [...]» (*EJ* 9/1779, 291-292).

A côté de ces comptes rendus qui constituent une information assez discontinue sur les spectacles (souvent réduite à des résumés très sobres des pièces jouées, sans jugements ni commentaires, avec parfois pour toute indication que le public fut «très-content»), on relève, sur l'ensemble de la décennie, une grande variété d'articles dont l'ensemble constitue, par touches successives allant de la brève notation à l'article de fond, un panorama relativement complet du théâtre européen.

L'information porte parfois sur de menus détails: on apprend par exemple que le théâtre de Haymarket remplace durant l'été ceux de Covent Garden et de Drury Lane (*EJ* 10/1779, 250) ou que les tragédies du P. Bettinelli, qui a rendu hommage aux tragédies de Voltaire, peuvent être jouées avec profit dans les collèges (*EJ* 10/1779, 270). On profite aussi de diverses occasions pour prendre de la hauteur. La mention de la représentation, à la Comédie-Française, des *Arsacides*, tragédie en six actes, de Peyraud de Beaussol, est accompagnée d'une brève histoire des divisions internes des pièces, depuis les Grecs jusqu'au XVIII^e siècle,

faite à partir d'informations issues du *Mercure de France* et du *Journal de politique et de littérature* (*EJ* 8/75, 285-288).

Il est rendu compte d'études à portée générale, sur l'art dramatique, sur les conditions du spectacle, sur certains grands comédiens: *Dissertation sur l'origine & l'usage des Masques* (*EJ* 12/1774, 135-149); *Observations sur l'art du comédien* de Jean-Nicolas Servandoni, dit d'Hannetaire (*EJ* 12/1774, 46-60); *The Life of Sir William Davenant*, poète du XVII^e siècle, qui fut directeur des divertissements de la Cour de Londres;[11] *Essai sur l'architecture théatrale, ou De l'ordonnance la plus avantageuse à une salle de spectacle relativement aux principes de l'optique & de l'acoustique, avec un examen des principaux théatres de l'Europe*, par M. Patte, paru en 1782 (*JE* 1782, t. 6, 243-254). Un des articles consacrés à Garrick à l'occasion de sa retraite du théâtre rappelle l'état de décadence de la scène de son pays quand il monta sur les planches et laisse entrevoir quelle esthétique est valorisée par les éditeurs: les acteurs anglais avaient «entièrement perdu la nature de vue; au langage du sentiment & de la passion, on avoit substitué des emportemens, des convulsions & des cris, & aux graces d'une action naturelle, des gestes ridiculement pompeux». Garrick, qui «s'attachoit surtout à suivre la nature», purgea ainsi la comédie de la grimace et de la basse bouffonnerie.[12] On s'efforce aussi de rattacher les informations ponctuelles entre elles: brièvement mentionné, le comédien Ekhof est qualifié de «Garrick allemand» (*EJ* 7/1775, 88).

Tous les genres sont susceptibles d'être évoqués, comme le montre par exemple le compte rendu de *Almanach Forain, ou les differens Spectacles des Boulevards, & des Foires de Paris, avec un Catalogue des Pieces, Farces et Parades tant anciennes que nouvelles qui y ont été jouées, & quelques anecdotes plaisantes qui ont rapport à cet objet* (*EJ* 1/1773, 157-159). Les querelles du moment ne sont pas oubliées, et plusieurs articles, qui dénoncent le «despotisme de comédiens» (par exemple EJ 1/1773, 112), attestent l'acrimonie qui marque les relations entre les auteurs et les acteurs de la Comédie-Française en particulier. Il est rendu compte des déboires de Mercier avec les Comédiens-Français

11 *EJ* 7/1775, 113-114, issu de l'*Universale Magazine*.
12 *EJ* 9/1776, 201-209, tiré de *St. Jame's evening-Post*.

(*EJ* 10/1775, 135-138). Le compte rendu des *Trois Théatres de Paris, ou Abrégé historique de l'Etablisement de la Comédie Françoise, de la Comédie Italienne & de l'Opéra, avec un Précis des Loix, Arrêts, Réglemens & Usages qui concernent chacun de ces Spectacles* de Nicolas-Toussaint Le Moyne, dit Des Essarts (Paris 1777) affirme bien classiquement que le théâtre français tire sa «supériorité sur les autres nations» de ce qu'il présente «les Spectacles les plus réguliers & les plus décens» (EJ 9/1777, 66) et esquisse une présentation des théâtres de toutes les nations d'Europe et des autres parties du monde.

Alors que les informations concernant la France, l'Angleterre et l'Allemagne sont nombreuses, il en va autrement des autres pays. Le théâtre espagnol n'est, dans *L'Esprit des Journaux*, l'objet que de deux brèves notices (*EJ* 7/1774, 61-69 et 8/1774); en revanche, *Le Journal Encyclopédique* consacre au *Théatre Espagnol* de Simon-Nicolas-Henri Linguet quelque quatre-vingts pages réparties en cinq comptes rendus détaillés (*JE* 1770, t. 1, 4, 5, 6).

Sur le Portugal, un compte rendu déjà mentionné rappelle qu'il y a deux troupes portugaises à Lisbonne, trois théâtres et mentionne que les Portugais n'aiment que leurs pièces nationales ou les pièces italiennes; mais rien n'est dit des pièces portugaises (*EJ* 9/1779, 291-298).

Relativement plus nombreux, les comptes rendus concernant l'Italie laissent entrevoir le creux relatif que connaît alors la scène de ce pays:

> L'Italie n'a encore ni Sophocle, ni Euripide, & ce pays qui a produit tant de poëtes charmans en tout genre, est toujours dans la disette de poëtes tragiques (*EJ* 3/1779, 375, adapté des *Novelle Letterarie*).

Le «triomphe du théâtre italien» est bien alors l'opéra (*EJ* 1/77, 101). On s'étonne toutefois qu'Alfieri, dont la première pièce, *Antonio e Cleopatra*, fut jouée à Turin en 1775, ne soit pas mentionné et que les allusions à Goldoni, qui certes est à Paris depuis 1763 et dont le *Bourru bienfaisant* (1771) est en français, soient très peu nombreuses. En 1775, la *Gazette universelle de littérature* mentionne que le marquis Cappacelli s'emploie comme Goldoni à «dégoûter ce peuple ingénieux & délicat des farces qui en ont tenu si long-tems la place» (repris dans *EJ* 4/1775, 369-371). Sinon, les comptes rendus concernent exclusivement des tragiques mineurs, habiles versificateurs, mais de faible originalité, comme Flaminio Scarselli (*EJ* 2/1775, 92-98 et 4/1775, 367), Ange

Marie d'Elci (*EJ* 11/1777) ou un abbé véronais du nom d'André Willi
(*EJ* 3/1779).

Quelques brèves notices concernent le théâtre russe. Les comédies de
Catherine II sont mentionnées dans *L'Esprit des Journaux* de septembre
1777. Plus intéressant mais très bref également, un «Essai sur l'Ancien
théâtre russe», tiré de la *Gazette universelle de littérature*, rappelle que le
théâtre russe est sorti de la «barbarie» qui le caractérisait avant Pierre le
Grand et signale qu'on joue désormais des pièces françaises dans les
établissements d'enseignement (*EJ* 5/1776, 227-234).

Manque en revanche, dans *L'Esprit des Journaux*, le théâtre scandi-
nave, sans doute faute d'informateur, et le théâtre hollandais n'est l'objet
que d'un article fort succinct dans *L'Esprit des journaux* de septembre
1777, qui souligne seulement que sa qualité en fut améliorée par Pieter
C. Hooft (première moitié du XVII^e siècle).

Le désir de diffuser une information générale affleure à de nombreu-
ses reprises. Il explique les cinq comptes rendus du *Théatre Espagnol* de
Linguet. Mentionnant une histoire du théâtre allemand qu'on trouve dans
le *Taschenbuch für die Schaubühne* de 1775, *L'Esprit des journaux*
déclare que cet article mériterait d'être traduit (*EJ* 7/1775, 88). L'infor-
mation est presque toujours directement liée à l'actualité, des théâtres
(mais ceci ne vaut vraiment que pour Paris et Londres) et des publica-
tions. C'est pour cette raison que le théâtre italien n'est présent qu'à
travers quelques oeuvres mineures nouvelles des années 1770 et qu'in-
versement, le théâtre espagnol ne l'est que par ses «classiques», édités
par Linguet. Au total, l'information sur les théâtres européens autres que
ceux de France, d'Allemagne et d'Angleterre demeure fragmentaire,
soumise aux aléas de la présence d'informateurs lisant la presse ou
assistant à des spectacles dans un lieu donné,[13] mais elle brosse
néanmoins une toile de fond. L'émiettement de l'information concernant
l'Espagne, le Portugal, l'Italie et la Russie contraste avec le caractère
relativement panoramique des contributions concernant la France,
l'Angleterre et l'Allemagne. On retire ainsi l'impression que tout se joue
autour des théâtres de ces trois nations. Ceci tient sans doute, pour

13 C'est sans doute pour une de ces raisons qu'on ne trouve nulle mention de la
 Raquel de Vicente GARCIA DE LA HUERTA (1778), qui connut pourtant un grand
 succès.

l'Allemagne, au lieu d'édition même de ces périodiques ainsi qu'à l'émergence, très tôt remarquée, d'une avant-garde, les *Stürmer und Dränger*; pour l'Angleterre, au fait que Shakespeare occupe une place importante dans la discussion, amplifiée par les traductions de Ducis.

Le théâtre français: une tonalité conservatrice

Les comptes rendus concernant le théâtre français paraissent souvent d'une orientation plutôt conservatrice, surtout dans *Le Journal Encyclopédique*. Voltaire est vu comme un sommet et un modèle indépassable. Un article de la *Gazette*, repris par *L'Esprit des Journaux*, souscrit visiblement au jugement d'un Anglais qui pense que si «Corneille & Racine ont formé le théâtre François, M. de Voltaire l'a porté au plus haut degré de perfection» (11/1774, 47-50). Et on se réjouit que le critique anglais pense que Voltaire, «s'il a fait une révolution sur le théâtre François, il en a fait une sur le nôtre; il nous a appris qu'une Tragédie Françoise n'est point un tissu de déclamations terminées par la mort d'un ou de plusieurs déclamateurs» (p. 49).

Le Journal Encyclopédique se distingue par son scepticisme à l'égard du drame bourgeois, un genre qui plaît en France, «peut-être beaucoup plus par sa nouveauté que par sa beauté réelle & par son utilité» et racheté pour la première fois par la *Mélanie* de La Harpe:

> Quoi qu'il en soit, nous n'examinerons point s'il est bon en lui-même, s'il est digne du théâtre, si la scène ennoblie, enrichie, embellie par les chefs-d'oeuvre des Corneille, des Voltaire, des Racine, des Crébillon n'est pas un peu dégradée par ses drames singuliers et monstrueux, comme quelques-uns les appellent? Nous n'examinerons point si les petits malheurs qui arrivent dans l'intérieur des maisons, sont dignes, ou ne le sont pas de la majesté de la tragédie, & si les citoyens obscurs doivent paroitre sur la scene à la place jusqu'ici occupée par les Rois, les héros, les plus illustres personnages, soit de l'antiquité, soit des tems modernes. Outre que cette discussion nous conduirait trop loin, nous aurions à craindre encore que notre opinion ne trouvât trop de contradicteurs. Quelque extraordinaire, singulier même, si l'on veut, que paroisse ce genre, & qu'il le soit en effet, il plait, grace aux talens des poëtes qui le cultivent, & qui paroissent s'y être consacrés: mais de tous les drames qu'il a produits aucun, sans exception, n'a mérité les applaudissemens & les succès qu'a eu, & que devoit avoir l'intéressante *Mélanie* (*JE* 1770, t. 4, 86-87).

A propos de la *Natalie* de Mercier, la critique porte sur «ce style haché & moderne» qui «passera quelque jour pour la plus misérable des inventions de notre siecle», car «ce n'est pas ainsi que parle la nature».[14] Le modèle de Molière est explicitement valorisé: Jean-François Cailhava de l'Estendoux fait partie de ce petit nombre d'auteurs qui ont su conserver le «vrai genre de la comédie», dans la tradition de Molière, et ne peut être confondu avec «nos faiseurs de comédies modernes».[15] Son *Mariage interrompu* est jugé supérieur aux *Deux Amis, ou le négociant de Lyon* de Beaumarchais, qui ne devrait son succès qu'à la partialité des comédiens.

Le *Barbier de Séville* de Beaumarchais suscite de fortes réserves.[16] On rappelle que cette pièce fut unanimement rejetée lors de la première représentation, mais, une fois «purgée d'un grand nombre de pasquinades, de calembourgs ‹sic›, de jeux de mots, & de différens traits d'un comique un peu bas», elle fut applaudie. Il s'agit certes de «scenes liées presque au hasard, à la manière de ces canevas Italiens, où l'on ne consulte ni vraisemblance, ni aucune des unités, ni marche naturelle & progressive»; toutefois, «comme une farce de carnaval, jouée supérieurement, nous concevons qu'elle ait pu échapper à la proscription universelle de sa premiere représentation». Toutefois, *L'Esprit des journaux* se montre plus libéral que *Le Journal Encyclopédique*. Alors que ce dernier déplore que l'enlèvement représente un «oubli des bienséances chez les jeunes personnes», *L'Esprit des journaux* objecte que ce type de comportement est provoqué, en Espagne comme ailleurs, par «la contrainte» et le «défaut de liberté».

Dans le compte rendu d'une représentation du *Barbier de Séville* au théâtre londonien de Haymarket, la pièce est présentée sous un jour très favorable. Le directeur du théâtre l'amputa de «quantité de scenes trèsagréables» parce qu'elle n'avait pas de succès, et parvint ainsi à la faire applaudir; le fait que les scènes les plus applaudies furent celles de Beaumarchais rend justice à l'auteur.[17] Un autre compte rendu souligne

14 *EJ* 10/1775, 142, qui emprunte à *JE* et *GUL*.
15 *EJ* 5/1781, 58, compte rendu combinant des articles de l'*Année littéraire*, du *Mercure de France* et du *Journal de littérature, des sciences & des arts*.
16 *EJ* 5/1775, 286-290, repris de *JE*.
17 *EJ* 11/1777, 311-315, tiré de *GUL* et de *Universal Magazine*.

que le *Barbier de Séville* est un «ouvrage plein de gaieté & d'esprit» mais que le dialogue n'en est parfois «qu'un cliquetis de jeu de mots ‹sic› & de *calembours*». Il y a du mouvement, de sorte qu'on rit pendant une heure et demie, «ce qui n'est pas si commun» à la comédie; on aurait bien mauvaise grâce à dire à l'auteur: «J'aurois voulu avoir du plaisir d'une autre maniere [...]» (*EJ* 11/1776, 278-279). La pièce est vue comme une comédie sans ambition mais qui atteint son but.

Signe des temps, les parodies sont généralement appréciées, sans doute en particulier quand l'original parodié est considéré avec répugnance, mais cela traduit un engouement profond de l'époque pour les parodies et pastiches.[18] *Gabrielle de Vergi* est bien inférieure à *Gabrielle de Passy*, sa parodie (*EJ* 11/1777, 302). Alors que le *Richard III* de Shakespeare n'eut pas de succès, la parodie qu'en donnèrent les Comédiens-Italiens en 1781 est «une des plus agréables bagatelles que nous ayons vues depuis longtems dans ce genre-là. Elle est de l'auteur de la *Veuve de Cancale*, parodie de la *Veuve du Malabar*» (*JE* 1782, t. 1, 305-308). Les parodies traduiraient une sorte d'esprit français: «Le succès de cette Piece[19] prouve que la Nation revoit avec plaisir la trace de ses anciens amusemens, & que le goût national, qu'on veut faire disparaître par des Drames lugubres, se conserve, malgré tout ce qu'on a pu faire pour les dénaturer».[20]

Le théâtre anglais: Shakespeare, un homme de son temps

Les auteurs anglais étudiés, dans des comptes rendus issus de sources britanniques, sont ceux qu'on trouve déjà chez Voltaire en 1734 dans les *Lettres philosophiques*: Shakespeare et Dryden pour la tragédie (chez Voltaire, on a en plus Addison), Wicherley, Vanbrugh et Congreve pour la comédie. Il en résulte une impression de célébration des classiques, de

18 *Cf.* l'étude récente de Martine de ROUGEMONT qui propose pour les désigner le terme de «paradrame», *Paradrames. Parodies du drame, 1775-1777.* Saint-Etienne 1998.

19 *La bonne femme ou le phénix*, parodie de l'opéra *Alceste*.

20 *EJ* 9/1776, 270-273, tiré de *JE, Mercure de France*, et *Affiches & Annonces de Paris*.

Shakespeare et du «théâtre augustain» des années 1700, un peu complétée par les comptes rendus des théâtres londoniens.

D'assez nombreuses contributions concernent Shakespeare, qui se trouve ainsi placé au cœur du débat esthétique de l'époque. Un compte rendu des cinq volumes de *Shakespeare's plays – Pieces de Shakespear* ‹sic› *telles qu'on les joue sur les Théatres de Londres* – oppose la fidélité philologique des éditeurs aux libertés prises par les acteurs. On sourit de ces éditeurs qui, «emportés par leur enthousiasme & leur vénération pour ce père du Théatre Anglois, ont respecté tout ce qui étoit sorti de sa plume» (*EJ* 6/1774, 19, repris de *GUL*). Ailleurs, on loue un commentateur anglais d'avoir su braver les préjugés de sa nation: «Son admiration pour Shakespear ne l'empêche pas d'en voir les défauts», ce qui est rare chez les Anglais, car un Anglais ne parle généralement de Shakespeare «qu'avec le respect d'un Indien pour son idole» (*GUL*, repris dans *EJ* 11/1774, 47). Les comédiens servent ainsi mieux Shakespeare: depuis longtemps, il s'arrogent le «droit de mutiler leur Poëte favori, d'élaguer ses pieces, d'en retrancher des scenes entieres, des personnages même, & le public, dont ils avoient consulté le goût, avoit applaudi à leurs soins; il leur avoit su gré d'écarter les défauts grossiers dans lesquels étoit tombé Shakespear, pour en faire mieux ressortir les beautés» (*GUL* 1774, 19-20, repris dans *EJ* 6/1774). A la fidélité philologique, qui finalement nuit au texte, il faut substituer l'écoute du goût du public, l'adaptation du théâtre de Shakespeare aux exigences esthétiques du public du moment.

Deux autres articles repris de journaux anglais offrent sans commentaire, avec une bienveillante neutralité, une image positive de Shakespeare. On rappelle qu'il est pour les uns «une espece de Poëte sauvage ou de frénétique» ou un «barbare», pour les autres un poète d'une irréductible originalité dont seule une nouvelle poétique, composée par un nouvel Aristote, pourrait rendre compte du génie: «Shakespeare diffère essentiellement de tous les autres Ecrivains».[21] Une autre contribution, plus dithyrambique, rejette l'idée traditionnelle de l'inculture de Shakespeare: cet «homme prodigieux, doué par la Nature d'un génie si vaste», possédait à un degré extrême l'art «d'émouvoir nos

21 *EJ* 9/1777, 234-240, article traduit de l'*Universal Magasine* et intitulé *Rapsodie* ‹sic› *sur le Génie & les Ecrits de Shakespeare*.

passions»; il ne méconnaissait nullement les Anciens, mais s'il avait été «hérissé de grec & de latin, [il] eût perdu la moitié de son génie dans cet esclavage».[22]

Ailleurs, on n'hésite pas à comparer Corneille et Shakespeare, et leurs défauts respectifs sont imputés à leur temps: «Shakespear prodigue trop les meurtres & le sang sur la scene, Corneille y prodigue trop l'amour»,[23] le dialogue de Shakespeare est «quelquefois bas, indécent & vulgaire», celui de Corneille «quelquefois ennuyeux & romanesque» (p. 48). Ce jugement équilibré souligne que Corneille est sans doute supérieur par le style, mais que Shakespeare, s'il tombe parfois dans le pathos, est incomparable par l'imagination et «nous transporte plus souvent que Corneille dans les régions les plus élevées du sublime» (*ibid.*).

Un compte rendu d'une traduction française du *Fourbe* de Congreve engage une comparaison avec *Tartuffe*, au net avantage de Molière. On déplore que tous les personnages de la pièce de Congreve soient dépravés: «On voit que cette affreuse intrigue [...] est plus capable par elle-même de révolter que de réjouir» (*EJ* 2/1776, 40). Une pareille pièce ne peut éduquer: elle montre seulement le degré de dépravation de l'Angleterre de Charles II. L'auteur du compte rendu refuse l'absence chez Congreve d'une confrontation du bien et du mal, alors que Tartuffe «trouble le repos [...] d'une famille honnête, dont l'imprudence d'Orgon fait le malheur»; c'est en ce sens qu'on peut dire que cette pièce «est morale» (p. 56). Néanmoins, on lit en conclusion:

> Il y a peu de scenes où il n'y ait quelques traits ingénieux, & même originaux. Ses beautés sont à lui, & la plupart de ses défauts tiennent à son siecle & à sa nation. Cet assemblage de scélérats qui revolteroit sur notre théatre, n'a rien d'extraordinaire dans les comédies Angloises.[24]

Le théâtre allemand

Les lieux de publication des périodiques étudiés expliquent la relative qualité de l'information sur l'Allemagne. A l'occasion de l'organisation

22 *Vie de William Shakespeare* (*EJ* 5/1776, 197-205), tirée d'un *Journal Anglois* que nous n'avons pas pu identifier.
23 *EJ* 11/1774, 48, issu de *GUL*.
24 *EJ* 2/1776,55, repris du *JE*, de *GUL* et des *Affiches et Annonces de Paris*.

du «concours de Hambourg» de 1775 paraît un article soulignant plu-
sieurs aspects de la vie théâtrale allemande:

> M. Brock [...] s'efforce d'échauffer ses Compatriotes pour donner une consis-
> tance solide au Spectacle national. En lisant dans le *Mercure de Weimar*, des
> détails sur le Théâtre de Hambourg, nous avons vu des particularités qu'on ne re-
> trouve pas chez tous les peuples qui ont un Théâtre. Madame Ackermann,
> Directrice de la troupe Allemande, a publié une annonce par laquelle elle promet
> les plus grands avantages aux Auteurs dramatiques dont les talens contribueront à
> la gloire du Théâtre national. Il s'en faut de beaucoup que les Comédiens de tous
> les pays se conduisent avec la même équité. La troupe de Hambourg essaie suc-
> cessivement les meilleures pieces des Théatres François, Anglois & Italiens.
> Mais les Auteurs ont l'attention ‹sic› de *nationaliser*, si l'on peut se servir de
> cette expression, les personnages étrangers des Comédies qu'ils traduisent. Du
> *Bourru bienfaisant*, par exemple, on fait un honnête habitant du Mecklembourg;
> les héros des pieces Angloises sont tous transportés en différens cantons de
> l'Allemagne [...] Ces changements doivent jetter plus d'intérêt sur les pieces
> représentées, mais nous croyons qu'il faut ensuite beaucoup d'art pour conserver
> la finesse & l'agrément des originaux, & que sur-tout les pieces Françoises
> doivent perdre en subissant ces métamorphoses. Aussi, de l'aveu des Allemands,
> nos Comédies réussissent à Vienne, à Berlin & partout où il y a des Comédiens
> François, tandis qu'elles n'obtiennent que des succès médiocres adaptées au
> Théatre Allemand (*EJ* 8/1775, 290-291).

Si l'information n'est pas toujours aussi précise, il est rarissime qu'elle
soit très en décalage par rapport aux réalités de la scène allemande des
années 1770. Toutefois, *L'Esprit des journaux* ayant coutume de repren-
dre sans commentaire des articles parus ailleurs, on trouve une fois un
passage tiré de sources sans doute anciennes et exploitées par un auteur
qui ignorait que les choses avaient changé depuis que la scène allemande
était dominée par les troupes itinérantes, dont quelques-unes au XVIIe
siècle étaient hollandaises:

> Le genre Dramatique Allemand est encore aujourd'hui dans le mauvais goût de
> l'ancien Théatre Hollandois. Rien de plus affreux & de plus atroce que le sujet
> ordinaire de leurs Pieces; cependant ils se plaisent à voir de tems en tems des
> traductions de Pieces de Théâtre des autres Nations (*EJ* 9/1777, 72).

Les trois journaux contiennent au moins des allusions à un grand nombre
de pièces publiées ou mises en scène en Allemagne. On ne retiendra ici
que quelques jugements qui se signalent par leur relative précision.

La *Gazette* considère *Minna von Barnhelm* de Lessing, plusieurs fois évoqué en 1770 (p. 238, 294, 309), comme une des meilleures pièces allemandes dans laquelle il suffirait d'introduire un peu de régularité pour qu'elle soit jouable en France (1770, 405). Ce jugement renvoie à l'habitude, qui perdurera jusqu'à l'époque de la Révolution, d'adapter les pièces étrangères au goût français pour les monter, comme Ducis vient de le faire pour Shakespeare. Une douzaine d'années plus tard, le premier acte d'*Emilia Galotti* est qualifié de «sublime» (*JE* 1782, t. 6, 121).

Dans le *Götz von Berlichingen* de Goethe, *Le Journal Encyclopédique* voit une imitation de Shakespeare (alternance rapide des scènes, mélange des genres) à laquelle manqueraient toutefois les qualités de sublime (1774, t. 6, 82), mais la pièce, conforme au naturel, est bien dialoguée (critère récurrent d'évaluation de la qualité d'une pièce, aussi bien dans *Le Journal Encyclopédique* que dans la *Gazette*). Il conclut en souhaitant que l'auteur de *Götz* poursuive sa carrière, mais qu'il s'écarte de la voie shakespearienne, car sinon il aura «des imitateurs qui, par des monstres de drames, replongeront l'Allemagne dans la barbarie» (allusion à Lohenstein). Le compte rendu que la *Gazette* consacre à *Der Hofmeister* de Lenz, publié sous l'anonymat et attribué à Goethe, discerne également un bon connaisseur du coeur humain qui n'aurait que le tort d'imiter Shakespeare:

> on ne saurait contester à l'auteur de l'esprit, du feu & même une sorte d'imagination; il y a dans ses piéces des scénes assez bien dialoguées, des saillies heureuses, des caractéres bien tracés, & quelquefois des réflexions fortes, & fondées sur une connoissance approfondie du cœur humain. (*GUL* 1774, 598)

Et l'article de conclure: «au milieu de ce chaos étrange & revoltant, on trouve des détails qui offrent des traits de génie; mais de l'espéce de ceux qu'on appelle *Ingénium luxurians*» (*ibid.*). Malgré «des beautés de détails», l'esthétique shakespearienne de Goethe et de Lenz agace. Le ton peut devenir ironique: «Shakespear paroît être son modele [de Goethe], & cela peut être singulier au de-là du milieu du XVIII^e siécle» (*GUL* 1774, 598). Le succès remporté par *Der Hofmeister* sur plusieurs scènes allemandes constituerait l'indice que le «bon goût» ne se serait donc pas encore acclimaté sur la scène allemande (p. 599). Ces propos, certes arrogants, ne diffèrent guère, à la valorisation implicite du modèle

français près, de ceux tenus par Lessing sur le mauvais goût de ses compatriotes en matière de théâtre.[25]

A propos de *Claudine von Villabella* de Goethe, *L'Esprit des journaux* souligne que «les têtes allemandes paroissent s'angliser ‹sic›, se plaire à la confusion & au tumulte, au mélange monstrueux du Tragique le plus sombre & du Comique le plus burlesque» (1/1777, 290, repris de *GUL*). On regrette que Goethe, une nouvelle fois, viole les règles, mais on trouve «dans cette pièce, comme dans tout ce qu'a produit M. Goethe, de très-beaux détails, des situations fort touchantes [...]». Ces propos sont beaucoup moins négatifs que ceux tenus par les *Rheinische Beyträge* à propos de *Clavigo*, dans un compte rendu repris par *L'Esprit des Journaux*: la pièce «n'a que des beautés de détails. Le spectateur n'y est préparé à aucun grand trait, & la gradation des passions n'y est point observée [...]; la pièce eût pu finir au troisième [acte], & c'eût été une espece de comédie» (9/1780, 304). Pour *Le Journal Encyclopédique* en revanche, *Clavigo* «a de très-grandes beautés» (*JE* 1782, t. 6, 125).

Ces jugements sont récurrents; on ne cesse de dénoncer le mélange des genres et de déplorer que les règles, rapportées à une exigence de clarté, soient enfreintes. La pièce *Sturm und Drang* de Klinger «n'offense ni les loix ni les mœurs, mais seulement les règles du théâtre» (*EJ* 4/1778, 53-55, repris de *GUL*). On s'amuse qu'il faille au moins six lectures pour comprendre quelque chose à cette pièce extrêmement embrouillée. C'est également la confusion qui est reprochée à *Der Hofmeister*, pièce trop insoucieuse elle aussi des règles et dans laquelle surgissent à chaque instant des incidents peu préparés.

Une certaine modération frappe néanmoins. Est certes refusé ce qui offense les «lois et les mœurs». Dans *Der Hofmeister*, «la plupart des caracteres sont peu conformes à la nature, &, sur-tout, à la nature honnête & décente» (*GUL* 1774, 598-9); les situations, en premier lieu bien sûr l'auto-castration que s'inflige le héros, sont «des objets très dégoûtants & très contraires aux bonnes mœurs» qui forment un «chaos étrange & revoltant» (*ibid.*). Cependant, tout comme les périodiques allemands, la *Gazette* y distingue, nous l'avons vu, «des traits de génie».

25 *Cf.* en particulier la célèbre 81ᵉ des *Litteraturbriefe, Sämtliche Schriften*, éd. LACHMANN-MUNCKER, t. 8, pp. 216-217.

Une nouvelle fois, et malgré les réserves que ne pouvait manquer de susciter un tel texte, les qualités d'un *Stürmer und Dränger*, qu'on croyait être Goethe, sont reconnues. *Le Journal Encyclopédique* et *L'Esprit des Journaux* (7/1783, 202-207), dans un compte rendu repris du *Mercure de France*, ne rejettent pas non plus *Stella*, qui fut rapidement interdite de scène en Allemagne pour avoir thématisé le motif de la bigamie. Il s'agit, nous dit-on avec un certain art de la litote, d'une pièce bien singulière «pour ne pas dire plus», mais dont les beautés «font tout oublier»; «on est séduit, entraîné», bien que ce texte ne soit pas «dans l'exacte sévérité des mœurs». Le ton de bien des comptes rendus allemands fut moins mesuré. A propos de l'*Ugolino* de Gerstenberg où l'on rencontre le motif de l'anthropophagie, la *Gazette* formule un jugement balancé: certes, ce texte ne «pourroit être goûté que chez les Cannibales», et «il ne faut chercher, ni régularité, ni vraisemblance, ni bienséances dans ce drame terrible & singulier; mais on y trouvera des détails admirables & sublimes, que le génie seul a pu dicter. On peut le comparer aux Tragédies de Shakespear; c'est un beau monstre» (*GUL* 1770, 77-78).

Ces comptes rendus sont bien entendu le plus souvent fort proches de ceux de la presse allemande qu'ils compilent. Toutefois, les périodiques de l'avant-garde, les *Frankfurter Gelehrte Anzeigen*, le *Deutsches Museum* ou la *Deutsche Chronik*, ne sont jamais cités, et même le *Teutscher Merkur* ne l'est que rarement, de sorte que les débats esthétiques et philosophiques de l'époque sont ignorés. C'est une des raisons aussi pourquoi les *Stürmer und Dränger* autres que Goethe et Lenz ne sont qu'exceptionnellement mentionnés et que Goethe apparaît comme un cas atypique. Un traditionalisme esthétique modéré perce à de nombreuses reprises et conduit à apprécier particulièrement les drames bourgeois issus du *Père de famille* de Diderot et des pièces de Mercier.

Certaines expressions récurrentes proviennent aussi de la presse allemande, en particulier le «beau monstre» et les «beautés de détails» pour qualifier des œuvres de qualité qui n'emportent néanmoins pas l'adhésion. Dans *Der Teutsche Merkur* de 1773, Christian Heinrich Schmid regrette que *Götz von Berlichingen* soit «ein Stück, worin alle drei Einheiten auf das grausamste gemißhandelt werden, das weder Lust- noch Trauerspiel ist», mais ajoute que c'est aussi «doch das schönste,

interessanteste Monstrum, gegen welches wir hundert von unsern komisch-weinerlichen Schauspielen austauschen möchten». Même le compte rendu très négatif des *Bisarrerien* de 1775 concède: «Ich verkenne nicht die einzelnen Schönheiten». Seul Frédéric II ne retiendra de *Götz* que ce qu'il nomme «la répugnante imitation» des pièces de Shakespeare, toutes mauvaises.[26]

Souligner des beautés de détails tout en rejetant l'ensemble correspond exactement à un jugement porté par Voltaire sur Shakespeare:

> [...] il avait un génie plein de force et de fécondité, de naturel et de sublime, sans la moindre étincelle de bon goût, et sans la moindre connaissance des règles. [...] il y a de si belles scènes, des morceaux si grands et si terribles répandus dans ses farces monstrueuses, qu'on appelle tragédies [...]. La plupart des idées bizarres et gigantesques de cet auteur ont acquis au bout de deux cents ans le droit de passer pour sublimes.[27]

L'affirmation récurrente, mais un peu atténuée, de ces perspectives dans les comptes rendus cités ici, laisse entrevoir déjà une évolution des paradigmes esthétiques de la critique amorcée grâce au *Journal Etranger*.

L'information relative au théâtre allemand, encore discontinue au début des années 1770, s'organise bientôt en tableaux plus synthétiques. Publiée sans indication de provenance, la «Traduction d'une lettre écrite de Berlin, sur les Spectacles de cette Ville» informe de l'état de la scène berlinoise d'une manière susceptible de bouleverser certains préjugés (*EJ* 12/1777, 281-290). Après avoir souligné que les divertissements, théâtre et opéra, ne manquent pas à Berlin, elle évoque la très médiocre qualité de la troupe française de Berlin, qui joue dans un lieu «magnifiquement décoré», ce qui contraste furieusement avec le mauvais bâtiment du théâtre allemand, où joue la troupe de Doebbelin, «sans contredit, une des meilleures d'Allemagne». L'auteur de l'article vante les talents de Mlle Doebbelin, de l'acteur Brückner et de Mlle Huber. Alors que les ballets français de Berlin «ne valent pas qu'on en parle» (p. 285), «M. Lanz» est d'une qualité rare pour un maître de ballets allemands. La

26 Ces références sont citées d'après la documentation réunie par Volker Neuhaus dans: *Erläuterungen und Dokumente. Johann Wolfgang Goethe. Götz von Berlichingen*, Stuttgart 1773: respectivement pp. 136, 148 et 149.

27 Début de 18ᵉ *Lettre philosophique, Sur la tragédie, OC* de Voltaire, éd. Beuchot, Paris 1879, t. 22, p. 149.

lettre souligne bien les déficits de la troupe de Frédéric II et la qualité de celle de Doebbelin et conclut: «la France sait conserver ses bons acteurs» (p. 284).

Très tôt, un petit nombre de notations laissent entrevoir un réel enthousiasme envers le théâtre allemand. Pour *Le Journal Encyclopédique, Der Tod Abels* et *Der Tod Adams* de Klopstock sont les deux oeuvres qui ont donné la plus haute idée du génie des poètes allemands (*JE* 1770, t. 4, 252), et à propos de *Der Edelknabe* de Engel, on lit: «Les François doivent féliciter l'auteur du *Page*, & se féliciter eux-mêmes de ce qu'il a trouvé un aussi digne interprète que M. Friedel» (*JE* 1782, t. 1, 482). Avec la publication de l'anthologie de Friedel et Bonneville, au début des années 1780, le ton devient enthousiaste, comme nous le verrons plus loin. Il est désormais question des «fastes de la gloire dramatique des Allemands» (*JE* 1782, t. 7, 463).

Historicité du goût et relativisme esthétique

L'imputation du mauvais goût au temps passé est récurrente. On la retrouvera plus tard dans les passages que les premières histoires de la littérature allemande, en particulier Bouterwek, consacreront par exemple à Hans Sachs. La *Gazette Universelle de Littérature* commente avec bienveillance une édition française des pièces de Shakespeare, mais regrette que toutes les grossièretés caractéristiques du XVIIe siècle n'en aient pas été écartées (6/1774, 19-22). Les débuts du théâtre ont été «aussi ridicules» pour toutes les nations (*GUL*, repris dans *EJ* 7/73, 180). Cette idée, qui renvoie implicitement à celle de perfectibilité du goût, s'est substituée à celle de mauvais goût comme caractère national fondé en partie sur le climat. Citant le titre cocasse d'une farce allemande du XVIe siècle, l'auteur (français) d'un compte rendu déclare: «Nous avertissons les François qui riront de ce titre, & qui en prendront occasion de s'égayer sur les Drames de ce genre, de jeter les yeux sur l'histoire de leur ancien Théatre», puis cite un titre français tout aussi ridicule: «Quand on trouve de pareilles sottises chez soi, il faut être un peu indulgent pour celles des autres» (*EJ* 10/1772, 114-115). Pour les mêmes raisons, le lecteur est invité à ne pas rire non plus du théâtre russe d'avant Pierre le Grand (*EJ* 5/1776, 229).

Quand de bonnes pièces contiennent des scories d'une autre époque, il convient de les corriger. On loue un certain Bate d'avoir introduit la bienséance en effectuant des changements dans une pièce de Massinger trop marquée de la «grossièreté de l'expression & l'indécence des allusions», caractéristiques «des pièces de son tems» (*EJ* 1/1784, 376). Dans un compte rendu, déjà évoqué, des pièces de Shakespeare, on lit de même:

> [...] il auroit fallu retrancher de Shakespear tout ce qu'il a donné à son siecle encore grossier, & que le goût éclairé de celui-ci rejette; on ne peut pas douter que le Poëte Anglois ne sentit ‹sic› quelques-unes de ses fautes; les traits sublimes, & de génie qui lui échappent si souvent, semblent prouver qu'il avoit le sentiment du beau; mais ses contemporains ne l'avoient pas.[28]

Shakespeare était comédien et auteur, de sorte qu'on peut supposer que «le public de son tems» le forçait «d'allier la farce à la Tragédie, le Plat & le Bouffon au grave & au sublime» (*ibid.*). Cette indulgence témoigne d'un assouplissement des critères esthétiques quant au respect des règles, mais aussi des progrès accomplis par les perspectives de «l'esthétique circéenne», qui fait juger des oeuvres d'après leur pouvoir à séduire et à charmer.[29]

Ces thèses ouvrent la voie à un relativisme esthétique certes encore un peu timide qui prend sa source dans un certain sens historique et tend à repousser la condescendance coutumière. Certes tel auteur de compte rendu s'étonne que *The Duke of Braganza* de Robert Jephson, une tragédie qui, du reste, «n'est pas sans intérêt», montre un moine chargé de commettre un meurtre comme une sorte de tueur à gage: ceci «est sûré-ment singulier au théatre; mais il ne l'est point sur la scene Angloise» (*EJ* 5/1775, 292, tiré de *GUL*). Ailleurs, on répète que le théâtre anglais «ne passe pas pour le plus régulier de l'Europe» et qu'il «n'est pas non plus celui qui suit le plus strictement les loix de la bienséance» (*EJ* 6/1775, 291, tiré de *GUL*). Mais le compte rendu déjà cité de *Shakespeare's plays* infléchit cette perspective en soulignant que les Anglais ont une autre tradition théâtrale que les Français: «Le goût en

28 *EJ* 6/74, 20-21, repris de *GUL*.
29 *Cf.* Alice LABORDE: *L'esthétique circéenne: étude critique, suivie d'un choix de textes (1680-1800),* Paris 1969.

conséquence n'y est pas le même qu'en France» (*EJ* 6/1774, 21). Le compte rendu du tome 3 du *Nouveau théatre allemand* de Friedel note de même:

> Il seroit injuste de comparer les pieces allemandes qu'on nous met sous les yeux avec celles de Corneille, Racine, Moliere, Crébillon & Voltaire. C'est dans les mêmes époques de l'art naissant qu'il faut chercher les objets de comparaison. Cette attention nous rendra moins séveres (*JE* 1782, t. 8, 98),

avant de souligner qu'on oublie trop souvent que «[...] les mêmes modeles ne peuvent produire partout les mêmes imitations; celles-ci prennent toujours une teinte plus ou moins forte du caractere, de l'esprit & des mœurs d'une nation» (p. 98). Il faut, d'une nation à l'autre, plus ou moins d'intensité dans les émotions pour exciter la sensibilité: «ceux qui ont couru avec empressement, par exemple, à l'*Atrée* de M. Weisse, auroient peut-être vu sans être émus la plupart des tragédies de Racine» (p. 99).

A chaque époque donc correspond un goût et une esthétique, laquelle occupe une place et remplit une fonction spécifiques dans un processus de formation du goût. Cette idée perce dans un des comptes rendus du *Théatre Espagnol* de Linguet:

> Le théâtre espagnol, tout informe qu'il étoit au tems de Lopès de Véga, de Calderon &c, a été longtems le pere nourricier du nôtre. [...] ‹Vos écrivains, dit M. Linguet dans son épitre dédicatoire à l'académie espagnole, nous ont été plus utiles que ceux même des Grecs & des Romains. Ceux-ci nous ont offert des modèles plus corrects; mais si les romanciers & les comiques espagnols ne nous avoient préparés à la lecture des Sophocles & des Térences ‹sic›, il est plus que probable que nous n'aurions jamais pensé à imiter ces derniers... Il est sûr que les François doivent cent fois plus aux Espagnols, qu'à tous les autres peuples d'Europe... Il est vrai que, par la suite, les disciples se sont trouvés en état de s'acquitter avec usure envers leurs maitres› (*JE* 1770, t. 4, p. 397-398).

Sous-jacente, l'idée d'étapes, certes encombrée d'une perspective téléologique implicite, concurrence celle des critères du (bon) goût, dans une perspective proche de celle exprimée dans les mêmes années par Herder: les formes dramatiques ne sont pas seulement adaptées au goût, elles correspondent aux besoins d'une époque, représentent une étape nécessaire dans la formation du goût. Les Français ont appris des Espagnols, et c'est cela même qui les a fait progresser au-delà des Espagnols.

Un espace européen de circulation des formes esthétiques

Si la discussion, sur la période étudiée, porte avant tout sur les théâtres français, anglais et allemand, l'image des théâtres de chacune de ces nations est différente. Les scènes parisiennes connaissent une activité intense dont il ne ressort toutefois aucune oeuvre majeure; malgré les comptes rendus réguliers des représentations londoniennes, l'attention est fortement concentrée sur quelques gloires anglaises passées. En revanche perce l'idée que c'est en Allemagne qu'il se passe quelque chose de radicalement nouveau dans le théâtre européen, les drames des années 1770 ayant fait très sensiblement évoluer les jugements.

Le compte rendu du *Théatre allemand* de Junker et Liébault de 1772 s'ouvre sur une étude de la dissertation liminaire «sur l'origine, les progrès & l'état actuel de la Poésie Théatrale en Allemagne».[30] Celle-ci constitue un des tout premiers panoramas de la production dramatique allemande accessible au public francophone qui y apprend qu'Opitz n'eut pas d'émules et que Gottsched induisit une heureuse révolution, laquelle n'a pas encore produit tout son effet, parce que «les Allemands, au lieu de se livrer à leur génie, s'attachent trop à imiter», parfois le goût anglais, plus souvent le goût français; de ce fait, le théâtre, en mettant «souvent sur la scène Allemande des mœurs et des ridicules qui ne se trouvent qu'à Paris», est dans bien des cas en décalage culturel avec le pays.

Au moment de la parution du premier volume du *Nouveau Théâtre allemand* de Friedel et Bonneville (1782), le ton, jusqu'alors parfois encore un peu condescendant, change radicalement, et une recontextuali-sation des productions allemandes s'amorce. On lit dans *Le Journal Encyclopédique*: «Rien de plus utile que cette communication de riches-ses littéraires qui semblent s'établir tous les jours de plus en plus entre les différens peuples d'Europe»; c'est ainsi que nous avons appris de l'Angleterre et que l'Angleterre a appris de nous (*JE* 1783, t. 4, 146-147). L'anthologie de Friedel permet d'apprécier l'importance des pro-grès accomplis par les auteurs allemands depuis une trentaine d'années:

30 *EJ* 10/1772, 112-117, repris de la *GUL*.

> Sans chercher à déprimer le talent des muses allemandes, nous ne croyons pas que l'art dramatique soit assez perfectionné chez cette nation pour qu'elle puisse nous offrir des modeles de goût; mais on ne peut se dissimuler que plusieurs de ces auteurs se sont réellement distingués dans plus d'un genre; qu'on trouve dans leurs ouvrages l'observation, quelquefois minutieuse, mais presque toujours vraie, de la nature, & qu'en un mot, on peut les lire, non-seulement avec plaisir, mais encore avec fruit (*JE* 1782, t. 6, p. 112-113).

Dans le compte rendu du second tome du *Nouveau théâtre allemand*, l'éloge devient emphatique:

> On y trouvera les fastes de la gloire dramatique des Allemands & une nouvelle école pour les auteurs François qui entrent dans la carrière du théâtre (*JE* 1782, t. 7, 463, repris dans *EJ* 5/1783, 79).

Désormais familiarisée avec les lettres allemandes, une partie de la critique ne parle plus de «barbarie» shakespearienne comme dans les années 1770 encore. Au cours des deux décennies précédant la Révolution, les jugements passent ponctuellement de la bienveillance à l'enthousiasme en face des productions théâtrales du voisin. En 1782, Barthélémy Imbert écrit dans *Le Mercure de France*:

> M. Friedel [...] croit être utile à la gloire de son pays & à nos Amateurs Dramatiques, en donnant en François une Traduction des meilleures Pièces Allemandes. Nous pensons qu'on ne pouvoit choisir une époque plus favorable; & qu'une pareille entreprise mérite d'être encouragée. Voici sans doute le plus beau moment qu'aient eu les Muses Germaniques. Une telle importation ne peut qu'être utile à la Littérature Françoise.[31]

Outre l'émergence d'un paradigme esthétique nouveau sous-jacent à ces jugements, on repère l'atténuation, voire la disparition des stéréotypes habituels,[32] ce qui peut sans nul doute être mis, au moins en partie, sur le compte des trois périodiques analysés ici, ne serait-ce que parce qu'ils reprennent, directement ou sous une forme modifiée, des articles parus dans la presse étrangère. Tout au plus lit-on parfois des jugements un peu rapides et globaux, quand on note par exemple que, dans «presque toutes les comédies allemandes», «l'intrigue est noyée dans des détails longs & minutieux, qui ne peuvent que nuire à l'intérêt principal, enfanter l'ennui

31 *Mercure de France*, avril 1782, p. 10 *sq.*
32 Répertoriés et analysés, pour les textes littéraires, par Wolfgang LEINER: *Das Deutschlandbild in der französischen Literatur*, Darmstadt 1989.

& même le dégoût» (*EJ* 1/1784, 370). En 1775, on se demande «d'où vient la profusion de paroles pour les choses les moins intéressantes», un défaut qui se trouve même par exemple dans la *Miß Sara Sampson* de Lessing (*EJ* 9/1775, 292).

On ne relève pas non plus dans les comptes rendus de l'anthologie de Friedel et Bonneville cette stéréotypie positive, que Kurt Wais a relevée chez les adversaires français des philosophes,[33] prompts à découvrir dans certaines productions allemandes les orientations, en particulier religieuses, dont ils déplorent l'absence dans les lettres françaises, ou désireux, comme Fréron, d'opposer les mérites de la littérature allemande au «philosophisme» des Lumières.[34] Les éditeurs des journaux de Liège, Bouillon et Deux-Ponts ne cherchent nullement à instrumentaliser la vie intellectuelle allemande. Leurs jugements sur l'Allemagne laissent transparaître une tout autre perspective, issue de celle de «l'Europe savante». Cette intention, qui allait de soi depuis déjà de longues décennies pour le domaine des savoirs dans l'Europe des Lumières, y est étendue à la littérature, d'une manière qui préfigure, par l'importance accordée aux transferts culturels, la notion goethéenne de «Weltliteratur». Les littératures étrangères sont ainsi replacées dans le contexte européen, par soulignement de ce qui les rend fructueuses pour les voisins.[35] Le rôle de ces périodiques, par la masse de l'information brassée, s'ajoute à celui des différents médiateurs culturels, traducteurs et voyageurs, dont le nombre s'accroît sensiblement après 1770.

Le fait de souligner que les différentes littératures européennes doivent et peuvent se fructifier réciproquement peut être compris comme un dépassement des théories des Modernes qui constituent le soubassement des thèses esthétiques du XVIII^e siècle: le «progrès» qui, inscrit sur l'axe du temps, résulte de ce que chaque époque se hisse sur les épaules de celles qui la précèdent, est relayé par un progrès perçu plutôt comme consécutif à un «décloisonnement» de l'espace, lui-même obtenu par le biais de transferts et d'une circulation générale des modèles littéraires.

33 *Cf.* sur cette réception chez les adversaires des Lumières, l'étude déjà ancienne mais fort utile de Kurt WAIS: *Das antiphilosophische Weltbild des französischen Sturm und Drang. 1760-1789*, Berlin 1934.

34 *Cf.* par exemple FRÉRON, in: *L'Année littéraire*, 1771, p. 96.

35 *Cf.* G. LAUDIN: *Vers la notion de littérature universelle?* ... (note 5).

C'est sur cet aspect qu'insistera Goethe dans les années 1820 quand il écrira que les écrivains doivent s'employer à hâter la venue de la littérature universelle en accélérant les transferts et en s'entre-corrigeant:

> Es ist aber sehr artig, daß wir jetzt, bei dem engen Verkehr zwischen Franzosen, Engländern und Deutschen, in den Fall kommen, uns einander zu korrigieren. Das ist der große Nutzen, der bei einer Weltliteratur herauskommt und der sich immer mehr zeigen wird.[36]

Dans les passages où Goethe parle de «Weltliteratur» on note la récurrence des expressions «Vermittlung», «Vermittler, «gegenseitige Anerkennung», «den Wechselaustausch befördern». A la circulation des savoirs traditionnelle de l'*Aufklärung* s'ajoute désormais celle des formes esthétiques. C'est cette perspective qu'exprime un des comptes rendus du *Nouveau théâtre allemand* de Friedel et Bonneville:

> On ne sçauroit trop encourager une pareille entreprise, qui sera utile aux deux nations: les auteurs françois pourront étendre leurs connoissances dramatiques, en comparant leurs productions à celles des muses allemandes; & les Allemands acheveront de perfectionner leur goût, en pesant avec impartialité le jugement que les lecteurs françois porteront sur leurs ouvrages (*JE* 1782, t. 6, p. 112-113).

Quelques remarques disséminées reposent sur l'idée d'une sorte de compétition entre les littératures. Dryden s'illustra, écrit Samuel Johnson, par des «traductions en vers des anciens poëtes, genre d'ouvrage que les François ont été obligés d'abandonner par le désespoir d'y réussir» (*EJ* 1/1780, 214). Le rédacteur de *L'Esprit des journaux* ajoute:

> Il y a quelques années que cela pouvoit paroître vrai; mais l'illustre traducteur des *Géorgiques*[37] a bien vengé la langue françoise du reproche d'impuissance qu'on lui faisoit, & il a prouvé qu'il n'y a rien d'impossible pour le génie. S'il est jusqu'à présent le seul de nos écrivains qui ait traduit des poëtes avec succès, c'est qu'il est le seul poëte qui se soit encore appliqué à traduire (*ibid.*).

Certains comptes rendus regrettent que cette circulation conduise à l'adoption du modèle anglais en France. A plusieurs reprises, on lit que

36 15 juillet 1827 (Gespräche mit Eckermann). Les déclarations de Goethe sur la «Weltliteratur» sont regroupées sur quelques pages de la «Hamburger Ausgabe» d'E. TRUNZ, Hambourg 1948-1960, t. 13, pp. 361-364.

37 Il doit s'agir de Jacques Delille, dont la «traduction nouvelle en vers françois» parut en 1770.

«cette derniere, depuis quelque tems, semble faire effort pour le rapprocher [son goût] de celui des Anglois» (*EJ* 6/1774, 21). Parfois, le ton est plus polémique: «nous prévoyons, qu'avant qu'il soit peu, on nous persuadera, peut-être, que les François doivent abandonner leur scène tragique pour y substituer les pieces des tragiques Anglois; les premiers coups sont déjà portés» (*EJ* 7/1775, 113-114).

L'idée d'énergie

La plupart des jugements sont balancés et équilibrés. Souvent, on loue des beautés de détail dans un ensemble qu'on rejette, dans certaines pièces allemandes évoquées plus haut ou par exemple dans le *Séducteur* de de Bièvre (*EJ* 1/1784, t. 1, 365). Souvent aussi, on souligne que les défauts sont largement compensés par les qualités, comme dans l'*Œdipe chez Admète* de Ducis (*EJ* 2/1779, t. 2, 274). Inversement, le *Julius von Tarent* (1776) de Leisewitz contient «de grandes beautés, mais qui ne suffisent pas pour en racheter les défauts» (*JE* 1782, t. 7, 469). Le *Suborneur* (1782) d'Edme Billard-Dumonceau manque de naturel, mais des «idées comiques» peuvent racheter ces défauts «aux yeux des connoisseurs éclairés» (*JE* 1782, t. 2, 478). Une tragédie biblique intitulée *Thamar* (dont nous n'avons pas trouvé trace à la BnF) étonne par son sujet, mais l'auteur «a traité ce sujet délicat avec beaucoup de sagesse» (*JE* 1782, t. 2).

Toutefois, même quand la critique domine, on loue volontiers l'énergie de l'original étranger, souvent alliée à la simplicité et au naturel.[38] Le constat de l'énergie dégagée par une pièce rééquilibre maint jugement mitigé dans un sens positif. A propos du *Fourbe* de Congreve, on peut lire: «Le théâtre comique de cette nation [anglaise] ne differe pas moins du nôtre; souvent il pèche contre la décence; mais quelquefois aussi, il a plus d'énergie».[39] Ce critère conduit à juger Dryden plus

38 Sur l'importance de la notion d'énergie dans la pensée, en particulier esthétique, de la seconde moitié du XVIIIe siècle, *cf.* Michel DELON: *L'idée d'énergie au tournant des Lumières (1770-1820)*, Paris 1988; Pierre FRANTZ: *L'esthétique du tableau dans le théâtre du XVIIIe siècle*, Paris 1998, en part. p. 33 *sq.*

39 *EJ* 2/1776, 39, qui combine des passages de *JE*, *GUL* et des *Affiches et Annonces de Paris*.

favorablement que ne le faisait Voltaire et à souligner, avec James Beattie, sa simplicité, sa vivacité et son naturel, son aptitude à allier l'énergie et l'élégance grâce à des expressions fortes et simples en utilisant, sans affectation et sans recourir à des mots d'origine grecque ou latine, les richesses naturelles de la langue anglaise (*EJ* 11/1777, 105-110). C'est en ce sens que Samuel Johnson aurait raison de voir en lui le fondateur de la langue poétique anglaise, qui, auparavant, ne connaissait que des «termes trop familiers ou trop peu communs» (*EJ* 1/1780, 210-214).

A propos du *Venceslas* de Rotrou, on note que ce texte «est animé presque par-tout de l'esprit de la Tragédie; que ses défauts qui blessent l'art ne choquent point la nature; que le style qui est sans élégance & sans correction, a du naturel, de la vérité & de l'énergie; que le caractere de *Ladislas* est fortement passionné, celui de *Venceslas* très heureusement mêlangé de bonté paternelle & d'équité royale [...]» (*EJ* 11/1776, 281). Dans *Manco-Capac, premier ynca du Pérou* d'Antoine Blanc, dit Le Blanc de Guillet, on aurait pu désirer plus de simplicité et de naturel, «un style mieux soigné», mais on remarquera aussi à maint endroit «la plus grande énergie, des beautés mâles & hardies» (*JE* 1782, t. 3, 117-118).

Le *Roméo et Juliette*, tragédie de Ducis, fait «entrer quelques détails heureux de l'original Anglois» (*EJ* 11/1772, 46-61), de sorte que des passages sont «d'une grande beauté» (p. 54), que la situation est «attachante & vraiment théatrale» (p. 48), si bien qu'on y rencontre «des traits d'une précision énergique & sublime» (p. 54). Perce toutefois ici l'argument de la «rebarbarisation» de la scène: on regrette qu'un bon auteur comme Ducis n'ait «suivi que les élans de son imagination, & qu'il ait si peu consulté la Raison, la nature & le goût» (p. 60), car ce «n'est point à ceux qui peuvent honorer la scene Françoise à la replonger dans son premier cahos ‹sic›» (p. 61).

L'atroce et l'horreur

Bien qu'affleure parfois encore, certes de moins en moins souvent au cours des années 1770, l'argument de la barbarie shakespearienne, en particulier dans certains comptes rendus de pièces allemandes, les enjeux

sont désormais largement déplacés. Ce n'est plus Shakespeare qu'on rejette, mais les pièces qui témoignent, dans l'Europe entière, de l'existence d'un théâtre qui substitue la terreur à la crainte, d'un théâtre de l'atroce et de l'horreur. Cette perspective rejoint la réflexion de Lessing sur la traduction de «phobos» par «Furcht» et non par «Schrecken».

Une *Roxane*, pièce italienne jouée à Venise en 1775, partage avec la tragédie *Hypermnestre* d'Antoine-Marin Le Mierre «un défaut remarquable; c'est de présenter des atrocités sans motifs».[40] La tragédie *I solitari* (1772), d'un certain M. de Gamesia – qui raconte comment des maris trompés se retirent dans la solitude et égorgent les femmes venant dans leurs parages après les avoir enterrées jusqu'à la poitrine, jusqu'à ce que, bien entendu, la fille de l'un d'eux tombe entre leurs mains – contient «plus d'atrocité qu'il n'en eût fallu pour dix tragédies, mais elle n'en est pas meilleure: il faut émouvoir, & non soulever».[41] Et un compte rendu de *L'Ecole des Moeurs* de Falbaire salue la révolte du public contre la «Comédie romanesque et sanglante»:[42] cette pièce «barbare et sanglante [...] ne corrige rien», «n'étant l'histoire de personne», et «se borne à indigner les gens sensés». Tout, certes, est affaire de mesure: dans sa tragédie *Fayel*, pièce d'une grande cruauté, Baculard d'Arnaud «a eu l'art de ne pas aller au-delà des bornes de la tragédie» (*JE* 1770, t. 3, 102).

L'atrocité viendrait en particulier d'Angleterre. Plusieurs tragédies anglaises ont déjà été traduites «& quelques-unes adaptées à la scene françoise, où elles ont eu une sorte de succès qui a produit plusieurs monstres dramatiques, dans lesquels les Auteurs ont substitué l'horreur à la terreur, & ont cru & dit modestement qu'ils avoient *créé un genre*» (*EJ* 2/1776, 39).

L'image qui ressort de l'état du théâtre français, naguère encore élément important de la fierté culturelle nationale, n'est qu'assez faiblement positive. Il est vu comme modestement original et enclin à sombrer dans un mauvais goût en partie importé. A plusieurs reprises, l'idée que les théâtres allemands ou anglais sont susceptibles de le dépasser en qualité est clairement formulée. Mise en garde ou amorce d'une histoire gé-

40 *EJ* 11/1775, 290, tiré du *Giornale Encyclopedico* de Venise.
41 *EJ* 11/1772, 160-161, tiré du *Journal Encyclopédique*.
42 *EJ* 7/1776, 295, tiré de *JE*, *Mercure de France* et des *Affiches & Annonces de Paris*.

nérale des théâtres, il est souligné que les auteurs se sont toujours inspirés de l'étranger et que généralement l'élève dépasse le maître, d'autant plus que les progrès du goût ne sont pas linéaires et que les tendances régressives sont fortes. La comparaison entre les théâtres français, anglais et allemand permet de formuler l'idée, avec moins de précision que ne le fait Herder avec sa théorie des cycles, que les différentes scènes nationales alternent au sommet qualitatif des genres dramatiques.

Le compte rendu très laudatif de *Percy*, tragédie en 5 actes de Miss Annah Morre (ou Moore), représentée à Covent Garden en 1777, traduite en français en 1782 et qui traite du même sujet que *Gabrielle de Vergy* et que *Fayel*, mais sans suivre les atrocités du roman sur lequel ces oeuvres françaises se fondent, s'élargit en une réflexion théorique sur la scène du moment:

> C'est ainsi que le théatre anglois s'épure, tandis que la scène françoise se corrompt & se défigure. Nos auteurs, oubliant les chefs-d'œuvre de nos maîtres, ont voulu aller chercher des modèles dans la Grande-Bretagne; ils ont cru s'assurer des succès en offrant des spectacles atroces, barbares & dégoûtans; incapables de remplir ce grand principe de la tragédie, qui prescrit de conduire les spectateurs à la pitié par la terreur, de nous attacher par le tableau vrai des passions, de chercher dans leurs développemens, dans leurs nuances, de quoi varier leurs scènes & soutenir l'intérêt pendant les cinq actes, ils ont recouru à des ressources étrangères; au lieu de peindre les mouvemens du cœur & de l'ame, ils en ont exposé les convulsions; ils ont multiplié les massacres, les tombeaux; ils se sont promenés dans les charniers, ils ont substitué l'horreur à la terreur, & ils ont cru fermement [...] qu'ils avoient créé un nouveau genre [...]. Dans toutes ces pièces, dit Voltaire, on avilit le cothurne [...] (*JE* 1782, t. 4, 486-487).

En 1770 déjà, on avait pu lire, à propos du compte rendu d'une *Timanthe*, tragédie représentée à Covent Garden en 1770:

> Si les jeunes poëtes français n'y prennent garde, les Anglois auront bientôt sur eux, dans le genre tragique, l'avantage que leur avoient incontestablement ravi Corneille, M. de Voltaire, Racine & Crébillon. Mais malheureusement, Melpomène a quitté la scene françoise, & au lieu de tragédies, nous n'avons plus que des lamentations bourgeoises, qui ne peuvent tout-au-plus exciter que quelques foibles sentimens de piété (*JE* 1770, t. 4, 111).

La réception du théâtre du *Sturm und Drang* dans les périodiques des années 1770

Roland KREBS

Les périodiques sont à l'évidence des instruments privilégiés pour étudier la vie littéraire d'une époque, dans la mesure où – à côté des correspondances – ils permettent le mieux de reconstituer les réseaux qui innervent et structurent la société littéraire et constituent les lignes de force du champ intellectuel. Ceci vaut particulièrement pour les innombrables revues littéraires de la fin du XVIII^e siècle qui, si elles s'adressent à des lecteurs anonymes, ont parfois aussi une fonction de «bulletin intérieur» assurant l'indispensable liaison et la communication entre les divers acteurs de la vie littéraire, privés des avantages d'un centre culturel unique et dispersés sur un vaste espace linguistique.

Par les comptes rendus qu'elles publient, les revues permettent aussi d'étudier la réception immédiate des œuvres. Dans le cas de la littérature dramatique, l'écho est même double, puisque les périodiques réagissent à la fois à la publication du texte et aux représentations de la pièce. En ce qui concerne le *Sturm und Drang*, qui a produit un grand nombre d'œuvres dramatiques remarquables et remarquées, nous disposons ainsi de sources nombreuses et variées.

Ce n'est pas le lieu ici de reprendre la discussion portant sur la nature et la place à assigner au *Sturm und Drang* dans l'histoire de la littérature. J'adopterai – en suivant ce qui semble être une tendance dominante de la recherche actuelle – une définition «resserrée» du phénomène, qui

Théâtre et «Publizistik» dans l'espace germanophone au XVIII^e siècle / Theater und Publizistik im deutschen Sprachraum im 18. Jahrhundert. Etudes réunies par Raymond HEITZ et Roland KREBS / Herausgegeben von Raymond HEITZ und Roland KREBS. Berne: Peter Lang (Convergences, vol. 22) 2001. ISBN 3-906767-49-3.

se fonde sur la création au début des années 1770 de petits groupes à l'existence éphémère formés de jeunes auteurs d'avant-garde, le plus important étant celui qui s'est créé autour de Goethe à Strasbourg, puis à Francfort et Darmstadt.[1] La première question serait de savoir si ces auteurs ont été «repérés» par les instances critiques comme des acteurs nouveaux dans le champ littéraire et saisis dans leur singularité.[2] Autrement dit, la critique a-t-elle ou non perçu l'existence de ce qu'on nommera plus tard le *Sturm und Drang*? Une réponse négative pourrait légitimer le soupçon que le terme n'est que le résultat d'une reconstruction *a posteriori*, une étiquette commode inventée par les historiens de la littérature.

La production dramatique peut servir ici d'objet d'observation, car c'est elle qui a fourni – à l'exception notable des *Souffrances du jeune Werther* – le plus de matière au débat critique. De plus, elle marque les principales étapes du phénomène du *Sturm und Drang*. En 1773, la parution et les représentations de *Götz von Berlichingen* à Berlin et à Hambourg en signalent les débuts sur la scène, tandis que l'année 1776, le fameux *Dramenjahr*, qui voit la naissance de *Stella* de Goethe, des *Jumeaux* de Klinger, de *Julius von Tarent* de Leisewitz, de *L'Infanticide* de Wagner, des *Soldats* de Lenz, sans oublier l'oeuvre de Klinger qui a donné son nom au mouvement, *Sturm und Drang*, peut être considérée à la fois comme un apogée et une fin. Entre temps, le *Précepteur* de Lenz avait lui aussi fait beaucoup de bruit.

1 Sur le *Sturm und Drang* comme groupe littéraire, *cf.* Gerhard SAUDER: *Die deutsche Literatur des Sturm und Drang*. In: *Neues Handbuch der Literaturwissenschaft*. Bd. 12: *Europäische Aufklärung 2.Teil*. Hrsg. von H.J. MÜLLERBROCK. Wiesbaden 1984, pp. 327-378. Sur la notion d'avant-garde dans une perspective de sociologie littéraire appliquée au *Sturm und Drang*: Roland KREBS: *Le Sturm und Drang comme avant-garde littéraire*. In: *Le Sturm und Drang. Une rupture?* Textes réunis par Marita GILLI. Besançon 1996. Une excellente synthèse a été récemment proposée par Matthias LUSERKE: *Sturm und Drang. Autoren-Texte-Themen*. Stuttgart 1997. L'auteur y reprend et développe des thèses antérieurement présentées avec Reiner MARX: *Die Anti-Läuffer. Thesen zur SuD-Forschung oder Gedanken neben dem Totenkopf auf der Toilette des Denkers*. In: *Lenz-Jahrbuch* 2 (1992), pp. 126-150.

2 Sur la notion de champ littéraire, *cf.* Pierre BOURDIEU: *Les règles de l'art. Genèse et structure du champ littéraire*. Paris 1992.

Götz von Berlichingen comme manifeste de la nouvelle école dans le domaine théâtral

Götz von Berlichingen fait sensation parce que la pièce réalise un élément essentiel du programme du «théâtre national», la création d'un drame dont le sujet est tiré de l'histoire allemande.[3] Quelques années à peine après la création de *Minna von Barnhelm*, première grande comédie littéraire à contenu national, il y aurait eu lieu, semble-t-il, de se réjouir de ce nouveau jalon posé dans la constitution d'un répertoire original, d'une nouvelle preuve du «progrès des Allemands» dans les lettres et les arts. Or, on le sait, la réception fut ambivalente et la critique hésita entre enthousiasme et blâme, satisfaction et inquiétude. La pièce, dont on est bien obligé de reconnaître les qualités, est aussi celle qui met à mal toutes les normes admises de l'écriture dramatique et qui risque de remettre en cause le chemin parcouru depuis quarante ans dans la voie d'un théâtre régulier et policé. Pièce shakespearienne dans sa structure, sinon dans son langage et dans son esprit, *Götz* provoque les mêmes réactions mitigées que le modèle qu'il suit. Une réussite obtenue contre toutes les «règles de l'art» ne peut que troubler et diviser la critique.

À l'énumération des «beautés» s'ajoute donc presque toujours le blâme portant sur la construction excessivement libre et les entorses au bon goût et à la décence dans le langage. La critique craint manifestement que *Götz*, œuvre «gothique», c'est-à-dire barbare, par bien des aspects,[4] ne provoque un catastrophique retour en arrière, si jamais il devient un objet d'imitation. L'oxymore «beau monstre» que l'on rencontre plusieurs fois dans les comptes rendus exprime parfaitement ce mélange d'admiration et d'appréhension. En outre, on considère généralement que les mérites littéraires incontestables de l'œuvre n'en font pas pour autant une pièce jouable, susceptible d'enrichir un répertoire

3 Sur la fortune de la pièce, *cf.* Raymond HEITZ: *Le drame de chevalerie dans les pays de langue allemande. Fin du XVIII* et début du XIX* siècle. Théâtre, nation et cité.* Bern, Berlin, etc... 1995, pp. 115-121.

4 *Cf.* l'aphorisme de Lichtenberg: «Statt Goethisch lies Gothisch» (E 326) venant après «In dem Tollhaus muß einer shakespearisch sprechen» (E 325). Georg Christoph LICHTENBERG: *Schriften und Briefe.* Hg. von Wolfgang PROMIES. München 1968, Bd. 1, p. 417.

«original» toujours considéré comme quantitativement et qualitativement insuffisant. L'apport qu'il représente pour le théâtre national est donc pour le moins contestable.

L'étude de la réception du *Götz von Berlichingen* permet surtout de saisir la structure du champ littéraire dans lequel il s'insère et dont il provoque la recomposition partielle. Le débat, contrairement à ce qui se passera plus tard pour les *Souffrances du jeune Werther* est essentiellement littéraire et dramaturgique.

Le point de vue conservateur est ainsi représenté par le critique anonyme du *Neuer Gelehrter Mercurius*:

> Einheit der Zeit, des Orts, der Handlung, alle Regeln des Drama sind hier bey Seite gesezt worden, und wenn ein Verfasser so viel aufopfert, so ist der Leser berechtigt, nichts Geringes zur Entschädigung zu gewarten. Wir zweifeln, ob sich alle Leser dieses Stücks entschädigt halten werden: uns hat es gar sehr vergnügt, ob wir gleich nicht glauben, daß es einen großen Einfluß auf den Geschmack der deutschen Schauspiele haben könne und dürfe, und daher auch nicht nach mehr solchen Phönomenen begierig seyn wollen.[5]

Christian Heinrich Schmid dans le *Teutscher Merkur* n'est au fond guère moins critique à l'égard de la trop grande richesse d'une pièce dont l'action double (l'une centrée sur Götz, l'autre sur Weislingen) aurait pu fournir la matière de deux oeuvres différentes. De ce fait, *Götz* lui semble une œuvre «non-théâtrale».[6]

Le *Magazin der deutschen Critik*[7] considère que la pièce se situe en dehors de toutes les normes reconnues de la scène. Un spectacle qui fait intervenir soixante-deux personnages, qui comprend presque autant de scènes et dans lequel les changements de lieu sont incessants, constitue «un tout autre genre de drame» et est irréductible aux définitions génériques habituelles. Le critique qualifie donc *Götz* de «poème dramatique», il déplore l'embrouillamini des scènes (*Wirrwarr!*) dont aucune n'est

5 *Neuer Gelehrter Mercurius*. Altona 1773, 19. August – *Goethe im Urtheile seiner Zeitgenossen*. Gesammelt und hg. von Julius W. BRAUN, Berlin 1883, Erster Band 1773-1786, p. 4.

6 *Der Teutsche Merkur*, September 1773, pp. 267-287 – BRAUN, I, pp. 7-23, spécialement p. 16.

7 *Magazin der deutschen Critik*, 3. Bd. 1. Theil, (1774), pp. 120-128 – BRAUN, I, pp. 412-417, spécialement p. 414.

mauvaise, mais qui ne forment pas une véritable unité. Se référant ironiquement à la théorie de *Von deutscher Art und Kunst* qui assure que l'irrégularité révèle le génie et que négliger les lois est la marque de l'esprit original, le critique maintient qu'on ne saurait changer la nature de l'œuvre d'art. La postérité jugera. L'allusion au recueil collectif édité par Herder, dans lequel on voit de nos jours le manifeste esthétique du *Sturm und Drang,* prouve à l'évidence que la critique la plus conservatrice perçoit que la pièce de Goethe met en oeuvre des principes élaborés à l'intérieur d'un groupe se réclamant d'une esthétique de l'originalité et de la liberté formelle à laquelle elle oppose la Nature et l'autorité des Anciens.

Wieland, toujours soucieux d'équité et de mesure, rectifie dans le *Teutscher Merkur* ce que le jugement de son collaborateur C.H. Schmid avait de trop d'abrupt. Mais s'il demande l'indulgence pour l'ardente jeunesse et parie sur l'assagissement progressif des «génies», c'est avec une ironie manifeste. Il faut bien que jeunesse se passe et Goethe finira par comprendre qu'il a fait fausse route:

> Vermuthlich wird die Zeit wohl kommen, da er, durch tiefere Betrachtungen über die Natur der menschlichen Seele, auf die Überzeugung geleitet werden wird, daß Aristoteles am Ende doch Recht habe, daß seine Regeln sich vielmehr auf *Gesetze der Natur,* als auf Willkühr, Convenienz und Beyspiele gründen, und, mit einem Worte, daß sich ein sehr triftiger Grund angeben läßt, warum ein Schauspiel - kein Guckkasten seyn soll.[8]

Les principes dramaturgiques d'Aristote sont fondés sur les lois de la nature et les ressorts du cœur humain, les rejeter comme arbitraires, c'est s'exposer à sacrifier la cohérence d'un ensemble signifiant à une suite d'images disparates et discontinues (le terme de *Guckkasten* reprend volontairement une expression familière aux *Stürmer und Dränger*).

Seuls les auteurs proches du groupe, qui d'une manière caractéristique négligent entièrement la question des règles, expriment un enthousiasme sans réserve. Schubart à l'annonce de la représentation de Berlin s'écrie pathétiquement: «Wie patriotisch klopft mein Herz bey

8 *Der Teutsche Merkur,* Junius 1774, pp. 321-333 – BRAUN, I, p. 35-45, citation
 p. 38.

dieser Nachricht.»[9] et cite l'anecdote du noble Anglais qui aurait déclaré préférer avoir fait cette unique pièce que tout Voltaire. Les _Frankfurter Gelehrte Anzeigen_, l'organe critique du groupe, avouent qu'elles n'ont eu cure de la _Poétique_ du Stagirite: «aber wir vergaßen unsern Aristoteles und weideten uns treflich».[10] Comme Gerstenberg et Lenz l'avaient fait pour les pièces de Shakespeare, elles renoncent à toute classification générique précise pour se laisser emporter par la puissance émotionnelle de l'œuvre:

> Nennt diß Poem wie ihr wollt – von Götzens Belagerung an wird euch's warm ums Herz werden, ihr werdet im Thurme, unter den Bauern, und Zigeunergeschmeiße für ihn zittern, ihr werdet die Sonne anweinen, die den Sterbenden erquickt, und ihm sein Freyheit, Freyheit! nachrufen.[11]

Matthias Claudius loue Goethe de ne pas chercher à ruser avec les règles de celui qu'il appelle familièrement «grand-père Aristote» – à l'exemple de Lenz qui dans les _Observations sur le théâtre_ évoque irrespectueusement sa barbe – mais de les attaquer de front: «[er] bricht grade durch alle Schranken und Regeln durch, wie sein edler tapfrer Götz durch die blanken Esquadrons feindlicher Reuter».[12] Le changement de paradigme est évident, le critique ne cherche plus à excuser les écarts par rapport aux règles, mais fait de la rupture avec elles un critère positif. Le geste pathétiquement accentué de la rupture avec le passé plus qu'aucun autre trait exprime l'avant-gardisme. L'innovation et l'originalité créatrice deviennent des critères de qualité esthétique, ce qui est inconcevable encore pour la génération littéraire de Lessing. Certes, il serait aisé de mettre en lumière tout ce qui relie encore les «jeunes gens en colère» de 1773 à leurs aînés, mais du point de vue de la sociologie littéraire, c'est moins la réalité du changement qui importe que son affirmation répétée, stratégiquement indispensable, à partir du moment où l'originalité devient une catégorie esthétique centrale. Et

9 _Deutsche Chronik_, 2. Mai 1774. Neudruck. Heidelberg 1975, Bd. 1 (1774), pp. 78-79.
10 _Frankfurter Gelehrte Anzeigen_, 20. August 1773 – BRAUN I, pp. 5-7, citation p. 5.
11 _Ibid._, p. 6.
12 _Der Wandsbecker Bote_ 1773, Nr. 106 – Peter MÜLLER: _Der junge Goethe im zeitgenössischen Urteil._ Berlin 1969, p. 114.

c'est le développement du marché littéraire lui-même qui, dans une situation de concurrence accrue, confère une valeur privilégiée à l'originalité personnelle et collective.

Si on ajoute aux prises de position publiques dans les revues les réactions privées tout aussi enthousiastes de Voß ou de Bürger d'un côté, auxquelles s'opposent de l'autre l'ironie de Lessing, les réserves de Gleim, l'incompréhension de Bodmer, l'impatience de Sulzer lors de la représentation de la pièce à Berlin («das verworrene und verwirrende Schauspiel [habe ich] nicht bis ans Ende aushalten können»),[13] on voit que la réception de *Götz* révèle bien l'émergence d'un parti nouveau et controversé dans le champ littéraire des années 1770.

Image du groupe, de sa nature et de sa structure

C. H. Schmid dans son tableau du Parnasse allemand paru en 1773 et 1774 dans le *Teutscher Merkur* décrit une «secte» dont le *spiritus rector* serait Herder et à qui Goethe ne serait relié que «par sympathie et similitude des convictions». Le lien que représente la commune admiration du groupe pour Shakespeare est confirmé par une référence à *Von deutscher Art und Kunst*:

> Anbetung dieses großen Britten, Ungebundenheit, Verachtung des Zwanges, den Wohlstand, Gewohnheit, Regel auflegen, üppige Phantasie – sind sympatethische Bande genug, um ihn mit Herder und seinen Freunden zu verknüpfen.[14]

Johann Joachim Eschenburg, dans un compte rendu plus que sévère du *Nouveau Menoza* de Lenz paru dans la *Allgemeine deutsche Bibliothek,* caricature à l'intention de ses lecteurs «éclairés» la tendance nouvelle qu'il perçoit dans l'œuvre:

> Gehört etwan ein so großes Genie dazu, ausschweifende Dinge zu machen? Es scheinen dieses einige Leute so gewiß zu glauben, daß sie, wo sie nur etwas ausschweifendes erblicken, ausrufen: Welch ein Genie! welches Gefühl! welcher *Wurf!* welche *Darstellung!* Und so bald sie Ueberlegung und Zusammenhang

13 *Ibid. Cf.* Voß (p. 113), Bürger (pp. 111-112), Lessing (p. 70), Gleim (p. 71), Bodmer (p. 69), Sulzer (p. 70).

14 *Fortsetzung der kritischen Nachrichten vom Zustande des teutschen Parnasses.* In: *Der Teutsche Merkur*, November 1774, pp. 179-183. – BRAUN, I, p. 61.

erblicken, ausrufen: Welche kalte Seele! welche kahle *Vernunft!* Welche schale *Regeln!* welches steifes *Bretteregerüste!*[15]

Comme Wieland, Eschenburg pense qu'il s'agit d'une fièvre passagère à laquelle la maturité... et l'absence de succès mettront bientôt fin:

> Man muß dieses kleine Fieber aber nur austoben lassen. Die jungen Genies werden sich wohl besinnen, wenn sie für *großer Originalität* nach ein Paar Monaten von niemand werden gelesen werden... Das Publicum scheint die allzu große Originalität verschmähen zu wollen, die jetzt der einzige Weg zur Unsterblichkeit in einigen Zeitungsblättern ist.[16]

Eschenburg insiste sur l'isolement du groupe et son absence de succès qui est la conséquence de sa recherche de l'originalité à tout prix. Le résultat, ce sont des œuvres incohérentes auxquelles nul public ne peut durablement prendre plaisir. Cela passera comme le café!

C'est également à un phénomène de mode que se réfère le critique anonyme des *Hallische Gelehrte Zeitungen* qui s'en prend aux *Soldats*:

> Uebrigens ist es ganz wieder in dem mit Macht Mode werdenden Ton von Theatersachen einer gewissen Schule, die die Fesseln der Regel abgeworfen hat, und denen freylich bis zur Pedanterey gemißbrauchten Einheiten Trotz geboten hat.[17]

Lui aussi désigne une certaine «école» que les initiés n'auront pas de mal à reconnaître d'après sa caractérisation.

C'est avec une fine ironie et une incontestable élégance que Wieland, dans le *Mercure allemand*, décrit le groupement des «Génies» comme un phénomène bio-psychologique portant en lui-même vieillissement et assagissement. Certes, la fougue juvénile de ses membres induit pour l'instant un comportement incommode pour leur entourage:

> Junge muthige Genien sind wie junge muthige Füllen; das strotzt von Leben und Kraft, tummelt sich wie unsinnig herum, schnaubt und wiehert, wälzt sich und

15 *Allgemeine Deutsche Bibliothek*, Bd. 27 (1776) – *Jakob Michael Reinhold Lenz im Urteil dreier Jahrhunderte. Texte der Rezeption von Werk und Persönlichkeit, 18.-20. Jahrhundert.* Gesammelt und hg. von Peter MÜLLER unter Mitarbeit von Jürgen STÖTZER. Bern, Berlin, etc... 1995, Bd. 1, p. 204.

16 *Ibid.*

17 *Lenz im Urteil* (note 15), I, pp. 225-226.

> bäumt sich, schnappt und beißt, springt an den Leuten hinauf, schlägt vorn und
> hinten aus, und will sich weder fangen noch reiten lassen.[18]

Et si parfois ils vous mordent et vous décochent une bonne ruade dans les côtes, il faut le souffrir pour le bien futur de la littérature, car ces excès sont la marque de grands talents non encore disciplinés. Les poulains sauvages finiront bien par accepter la selle et les mors. Il suffit d'être patient («Man muß die Herren ein wenig toben lassen» «Mit der Zeit wird sichs wohl geben»). Wieland, en fait, après avoir décrit leur surprenant *habitus* collectif, pronostique la proche intégration des jeunes rebelles dans la société littéraire.

En conclusion, on peut affirmer que les contemporains ont bien reconnu l'émergence d'un groupe littéraire nouveau («une secte», «une école», «un parti») dont les chefs de file dans le domaine théâtral sont Goethe et Lenz. Cette perception est attestée par une critique de la pièce de Klinger *Das leidende Weib*, dont il est dit que son écriture dramatique est «in der Göthisch-Lenzischen Manier».[19] Ils ont prédit à ce groupe un destin bref, lui ont annoncé qu'il serait victime de ses propres excès ou qu'il devrait fatalement évoluer vers plus de mesure. Pour l'instant, sa volonté de rupture avec la société littéraire établie et les normes en vigueur lui sert surtout à affirmer son originalité et à se distinguer.

Götz von Berlichingen acquiert le statut d'œuvre de référence du goût nouveau. Seule cette position privilégiée peut expliquer la confusion à peu près unanime qui a fait attribuer *Le Précepteur* à l'auteur du *Götz*. Comme l'écrit un critique anonyme désireux d'excuser son erreur: «da gewiß jeder, durch die Ähnlichkeit der Manier verführet, auf den nämlichen Mann geschlossen hat.»[20] Et il ajoute – et la désapprobation est sensible – que Lenz pourrait beaucoup produire «wenn nicht Neuerungssucht und Anhänglichkeit an eine gewisse Parthey ihn trieben».[21] C'est bien l'existence d'une écriture dramatique semblable, de type shakespearien, commune à Lenz et à Goethe qui est à l'origine

18 *Der Teutsche Merkur*, Junius 1774, pp. 321-333 – Braun I, pp. 35-45, citation
 p. 37.
19 *Almanach der deutschen Musen auf das Jahr 1776*, S. 35. Citation d'après
 M. Luserke (note 1), p. 189.
20 *Lenz im Urteil*, I, 101.
21 *Ibid.*, p. 196.

de la méprise. On ne peut s'empêcher de penser que l'accueil plutôt favorable reçu par *Le Précepteur* – alors que *Le Nouveau Menoza* et *Les Soldats* sont soit ignorés soit éreintés – doit beaucoup à cette confusion. On découvrira cependant bientôt l'existence d'un groupe à direction bicéphale. C. H. Schmid, dans sa topographie du Parnasse allemand parle ainsi d'un «Doppelgebirge»[22] et esquisse un parallèle entre Goethe et Lenz. Celui-ci, l'égal de Goethe par ses dons naturels, mais davantage fait pour le comique, a «réformé» la comédie comme Goethe a changé la tragédie.[23]

Dans ces conditions, on comprend mieux la blessure d'amour-propre qu'a représentée pour Lenz l'attribution initiale du *Précepteur* à Goethe et le rapport de concurrence aiguë qui s'établit entre les deux amis et qui va contribuer à leur rupture.[24]

La réception des comédies de Lenz comme révélateur des normes de la critique «éclairée»

Toutes les revues importantes rendent compte du *Précepteur*. La curiosité a sa part dans l'intérêt éveillé par la pièce. Quelle autre preuve de son génie Goethe va-t-il fournir? S'est-il assagi? Ou persévère-t-il dans sa manière? De ce fait, on va retrouver tout naturellement dans la pièce de Lenz les qualités et les défauts de l'auteur de *Götz*.

On oppose la peinture pleine de vie et de vérité des personnages à la construction toujours aussi irrégulière. Déjà à propos de *Minna von Barnhelm* la critique avait exprimé surtout sa satisfaction devant la création de personnages authentiques et authentiquement allemands en négligeant la thématique.[25] De la même manière, seuls Christian Gottlob

22 *Fortsetzung der kritischen Nachrichten vom Zustande des teutschen Parnasses.* In: *Der Teutsche Merkur*, November 1774. Citation d'après M. LUSERKE (note 1), p. 169.

23 *Fortsetzung...* – BRAUN, I, p. 63.

24 La recherche lenzienne récente insiste beaucoup sur ce point, *cf.* Inge STEPHAN: *«Meteore» und «Sterne». Zur Textkonkurrenz zwischen Lenz und Goethe.* In: *Lenz-Jahrbuch* 5 (1995), S. 22-43 et Hans-Gerd WINTER: *«Poeten als Kaufleute, von denen jeder seine Ware, wie natürlich, am meisten anpreist». Überlegungen zur Konfrontation zwischen Lenz und Goethe, ibid,* pp. 44-66.

25 Lotte LABUS: *Minna von Barnhelm auf der deutschen Bühne.* Berlin 1936.

Heyne, qui est professeur à l'Université de Göttingen,[26] et le critique anonyme du *Hamburgischer unpartheyscher Correspondent*[27] commentent longuement le débat sur l'éducation que contient la comédie. En revanche, l'attention se focalise sur les personnages:

«Man sieht sich in der wirklichen Welt: man hat Majors, Majorinn, Hofmeister, Studenten, so handeln, sprechen, gesehen» écrit Heyne. Cet éloge de réalisme social sera répété à l'envi. Wieland admire «l'esprit d'observation de l'auteur».[28] Von Schirach reconnaît la connaissance intime des hommes et le talent de les faire agir avec naturel dont témoigne la pièce: «Die Charaktere und Sentiments zeigen von einer shakespearischen Intuition in die Seelen der Menschen unter den verschiedenen Umständen.»[29] L'auteur possède cette science intuitive des âmes qui fait de Shakespeare le grand peintre des passions et de son œuvre une source inépuisable de la réflexion anthropologique.

Chez les auteurs proches du groupe Lenz-Goethe, l'enthousiasme est comparable à celui provoqué par *Götz* et les accents sont placés de la même manière, comme le montre le dithyrambe «tudesque» de Schubart:

> Aber dir, Landsman Schwabe! und dir, Nachbar Bayer! muß ich dieß Werk vorlegen, mit der Faust drauf schlagen, und dir sagen: Da schau und lies! Das ist 'mal ein Werk voll deutscher Krafft und Natur; So must dialogiren, die Situationen anlegen, die Charaktere bearbeiten, wenn du ein ächter Deutscher seyn – wenn du auf die Nachwelt kommen willst.[30]

ou celui de Matthias Claudius. Celui-ci, après avoir énuméré les principaux personnages et vanté le naturel de leur conduite et de leur

26 *Göttingische Anzeigen von gelehrten Sachen.* 81. St. 7. Juli 1774 – *Lenz im Urteil*, I, pp. 61-62.

27 *Staats – und Gelehrte Zeitung des Hamburgischen unpartheyschen Correspondenten*, Nr. 115, 20. Juli 1774 – *Lenz im Urteil*, I, pp. 63-64. La pièce est présentée comme suit: «Eine Comödie, von dem Hn. D. Göthe, dem Verfasser des Götz von Berlichingen» (p. 63).

28 *Der Teutsche Merkur*, Bd. 7, St. 3 (September 1774) - *Lenz im Urteil* I, pp. 71-72, citation p. 71.

29 *Magazin der deutschen Critik*, 3. Bd (1774) – *Lenz im Urteil*, I, pp. 81-87. Citation p. 83.

30 *Deutsche Chronik auf das Jahr 1774.* Erste Beilage, p. 5 – *Lenz im Urteil*, I, p. 64.

langage, s'enthousiasme pour eux au point de les traiter en personnes
réelles:

> Diese Leute haben nun einen Vorgang mit einander, und handeln und sprechen
> dabey, ein Paar *civilisirte* Subjecte ausgenommen, nicht wie gemalte Herren,
> sondern ganz natürlich und ungeschminkt von der Leber weg, so wie jedwedem
> die Natur den Handel - und Sprech-Schnabel hat wachsen lassen... Doch ich will
> nicht weitläuftig über die Charaktere raisonniren; aber wäre ich König, so wäre
> der Geheime Rath mein Prämier-Minister, sein Bruder mein Major, Graf
> Wermuth mein Hof – und Bollwerk mein Feldmarschall, Pätus mein Vorlerser
> und Maitre de Garderobe, Lise meine Maintenon wenn ich nämlich so schwach
> wäre einer zu bedürfen, Wenceslaus mein Oberconsistorialrath und General-
> Superintendent, und der Autor mein Freund.[31]

Mais la critique «éclairée» reprend aussi les reproches déjà faits à *Götz*
et déplore les trop fréquents changements de lieu, le manque de coordi-
nation de l'action, tout ce qui est contraire à l'illusion dramatique, pour
le lecteur comme pour le spectateur:

> Die Handlung selbst erfordert einen Zeitraum von fünf bis sechs Jahren, und ich
> muß gestehen, daß die *Illusion*, eine von den Hauptendenzwecken des drama-
> tischen Dichters, schon im Lesen, zugeschweigen von der Vorstellung auf der
> Bühne, dadurch ungemein gestört wird.[32]

Ce point de vue est partagé par le critique anonyme d'un journal de
Halle:

> Die Anlage des Stücks ist höchst verworren, der Zeitraum, den die Handlung
> erfordert, ungefähr vier Jahre. Die Scene ist bald zu Heidelbronn [Heidelbrunn,
> RK], bald zu Insterburg in Preussen; dann wieder in Halle; und in Leipzig.
> Wieder ein andermal auf dem freyen Felde, und etlichemal in dem Schulhause
> des Wenzeslaus. Bey diesen Abwechslungen ist es fast unmöglich das Stück
> auzuführen, ohne daß die Illusion des Zuschauers immer fort gestört werde.[33]

Si dans *Le Précepteur* défauts et qualités semblent cependant s'équi-
librer, dans les pièces suivantes, on ne perçoit le plus souvent que les
imperfections. *Le Nouveau Menoza* est éreinté par Albrecht von Haller:

> Oft hat uns ein Schriftsteller über die Gränzen des Bathos geführt, aber niemand
> hat uns so weit in dieses finstere Reich hineingeführt, als dieser Verfasser, in

31 *Der Wandsbecker Bothe*, 22. und 24. Juni 1774 – *Lenz im Urteil*, I, pp. 59-60.
32 *Magazin der deutschen Critik – Lenz im Urteil* I, p. 81.
33 *Hallische Gelehrte Zeitungen – Lenz im Urteil*, I, p. 66.

dessen Schauspiele aller Plan, aller Zusammenhang, alle Sitten, und alle merkbare Absicht mangeln.[34]

C. H. Schmid constate une absence d'unité encore pire que dans *Le Précepteur*: «Das Interesse ist hier noch viel weniger durchgeführt und erhalten, der dissentirenden und abentheuerlichen Stellen giebt es noch viel mehrere» et souhaite dorénavant des plans moins «espagnols», car même les plans des Anglais comparés aux siens paraissent réguliers![35] Wieland critique le mélange des genres, met en garde contre les imitations de Shakespeare dans le domaine de la comédie et applique au *Nouveau Menoza* le terme de *Mischspiel*.[36] On sait que ce fut ce dernier reproche qui conduisit Lenz à défendre son œuvre en proposant une nouvelle définition de la comédie qui unirait éléments sérieux et comiques.[37] Justification qui ne convainquit apparemment que ses amis, car Eschenburg deux ans plus tard dans la *Allgemeine Deutsche Bibliothek* insista une nouvelle fois sur l'hétérogénéité et la discontinuité de l'œuvre:

> Soll *Ordnung* und stufenweise Darstellung eines Charakters oder einer Handlung, nichts, eine plumpe Zusammenstellung extravaganter Charaktere, hingeworfne unausgeführte charakteristische Züge, unzusammenhängende Scenen, die, wie Schattenspielgemählde, nur hintereinander in die Laterne gesteckt werden, alles seyn?[38]

Eschenburg en désignant les *Frankfurter Gelehrte Anzeigen* où Lenz venait de publier sa défense de la pièce, désigne en même temps le parti qu'il vise, celui d'un groupe d'avant-garde qui prétend avoir raison contre l'avis du public qui a rejeté la pièce. «Das Publikum scheint die allzugroße Originalität verschmähen zu wollen, die jetzt der einzige

34 *Göttingische Anzeigen von gelehrten Sachen auf das Jahr 1775.* Zugabe 1775 – *Lenz im Urteil*, I, p. 131.

35 *Almanach der deutschen Musen auf das Jahr 1775 – Lenz im Urteil*, I, p. 162.

36 *Der Teutsche Merkur*, Dez. 1774 – *Lenz im Urteil*, I, p. 102.

37 *Rezension des Neuen Menoza von dem Verfasser selbst aufgesetzt*. Le texte parut, comme il se doit, dans les *Frankfurter Allgemeine Anzeigen* (11 juillet 1775). LENZ: *Werke und Briefe*, hg. von Sigrid DAMM. Frankfurt a. M. und Leipzig 1992, Bd. 2, pp. 699-704.

38 *A.D.B.*, Bd. 27 (1776) – *Lenz im Urteil*, I, p. 204.

Weg zur Unsterblichkeit in einigen Zeitungsblättern ist.»[39] Mais l'originalité véritable de l'écriture dramatique lenzienne reste à peu près totalement méconnue.

La querelle de la moralité: la réception de l'*Infanticide* et de *Stella*

Le débat au sujet des pièces du *Sturm und Drang* n'était pas un pur débat d'esthétique théâtrale, il se doublait parfois d'une vive discussion portant sur la moralité ou l'immoralité des pièces des jeunes «génies».

La prédilection des *Stürmer und Dränger* pour ce qu'ils nommaient le langage de la nature, leur goût pour l'expression directe, souvent crue, voire grossière portaient atteinte à la décence théâtrale que le XVIIIe siècle avait considérablement renforcée. Même si elle rejoint les *Stürmer und Dränger* dans la critique de la fausse «délicatesse» française, la critique «éclairée» n'est pas prête à revenir sur le processus de «civilisation» auquel la scène était soumise depuis la réforme gottschédienne. Aussi déplore-t-elle, à propos des *Soldats* de Lenz, qu'il soit devenu à la mode de faire entendre sur la scène le vocabulaire grossier de la populace ou de la noblesse populacière.[40] Mais ce sont aussi des situations et des scènes osées qui font scandale. Ainsi la castration de Läuffer est-elle considérée comme «inexcusable» par un critique. Ce n'est pas parce que Lessing a déploré l'excessive timidité du théâtre français, explique-t-il, qu'il est permis de tout montrer sur la scène:

> Es wird vollends dadurch unerträglich, daß die Handlung so zu sagen auf dem Theater geschieht, denn der Mensch liegt nach der Operation im Bette, noch nicht verbunden, und erzählt dem alten Schulmeister, er habe sich kastrirt.[41]

C'est toujours la voie moyenne qui, à la fin du XVIIIe siècle, constitue l'idéal du temps, aussi bien pour le langage que pour la contruction dramatique. La célèbre mise en garde de Lessing contre les deux écueils

39 *Ibid*, p. 204.
40 *Hallische Gelehrte Zeitungen*, 27. Juni 1776 – *Lenz im Urteil*, I, p. 226.
41 *Lenz im Urteil*, p. 136. La castration de Läuffer inspire cependant assez peu de commentaires.

opposés à éviter[42] est plus actuelle que jamais pour la critique «éclairée» à la suite de l'apparition du théâtre du *Sturm und Drang*. Plus fondamentalement, il y a souvent conflit entre les idées défendues par les *Stürmer* et *Dränger* et les normes morales et sociales sur lesquelles la critique s'appuie. Il est remarquable qu'au moins deux critiques, dont Schubart pourtant favorable à la pièce, trouvent choquant le mariage de Fritz et de Gustchen à la fin du *Précepteur*, car un homme d'honneur n'épouse pas une fille tombée, quelles que soient les circonstances atténuantes du faux-pas.[43] Une pièce comme l'*Infanticide* posait donc problème. Elle traitait un des thèmes de prédilection du *Sturm und Drang* où se rencontraient plaidoyer pour une justice plus humaine et plaidoyer pour une sexualité plus libre. Le sujet déjà délicat en soi avait été traité par Heinrich Leopold Wagner d'une manière brutalement efficace. D'où la question: comment représenter sur une scène décente le premier acte dans lequel le viol de l'héroïne est au moins acoustiquement évoqué. Eschenburg, qui pourtant apprécie le réalisme de l'œuvre, recule devant l'idée d'une représentation dans la version originale.[44] Le critique des *Göttingische Anzeigen* avoue qu'il a failli arrêter la lecture à cette première scène.[45] Mais comme la pièce est susceptible d'une lecture moralisante, qu'elle peut servir de mise en garde (ce que la seconde version explicite par son titre *Evchen Humbrecht oder Ihr Mütter merkt's euch*), on reconnaît l'utilité d'une telle oeuvre malgré les moyens trop directs qu'elle utilise.[46] Mais encore une fois, seul Schlosser dans les *Frankfurter Gelehrte*

42 *Cf.* la fin de la *Dramaturgie de Hambourg.*

43 *Auserlesene Bibliothek der neuesten deutschen Literatur.* Lemgo Bd. 7 (1775) − *Lenz im Urteil*, I, pp. 137-139; SCHUBART: *Deutsche Chronik* (note 30) − *Lenz im Urteil*, I, pp. 64-65.

44 *Allgemeine deutsche Bibliothek. Anhang zu dem 25. bis 36. Band*, 1780, 2. Abt., p. 764 ff. - H.L. WAGNER: *Die Kindermörderin*. Hg. von Jörg-Ulrich FECHNER. Stuttgart 1983. *Dokumente zur Wirkungsgeschichte*, pp. 147-149. «In seiner ursprünglichen Gestalt ist dieß Schauspiel freylich keiner Vorstellung auf einer gesitteten Bühne fähig.» (p. 148).

45 *Göttingische Anzeigen von gelehrten Sachen.* Zugabe. Bd. 1 (1779), St. 19, p. 301 − *Die Kindermörderin*, p. 144.

46 «Aber am Ende hat doch das Ganze viel Natur und eine nützliche Absicht». *Ibid.* p. 145.

Anzeigen entreprend une défense esthétique de la pièce en critiquant
vertement la version épurée que Karl Lessing a rédigée pour le théâtre
de Berlin. Il n'hésite pas à comparer cette adaptation à la parodie de
Werther commise par Nicolai et surtout il se moque de la notion même
de bienséance. Ce sont «les critiques nerveusement épuisés, les dilettan-
tes et le public d'opéra bouffe» qui ont exigé la «castration» de l'œuvre.
Suit une philippique contre la fausse délicatesse du public:

> O müssen sie denn ganz den weichlichen Reichen aufgeopfert werden, die
> schönen Künste! Haben sie denn gar nichts mehr für den Mann, dem das Leben
> zu träg, zu empfindungslos ist, und der zur Bühne geht, um wieder einmal durch
> der Dichtkunst Zauberkunst eine kraftvolle Welt um sich schaffen zu sehen, wo
> er sein Herz doch einmal fühlen kan, solt' er's auch bluten fühlen!
> Armseliges Publikum, wie würdest du gezittert haben, hätte dir dein Jahrhundert
> einen Sofokles, einen Euripides, einen Äschylus, einen Shakespear gegeben!
> Wer hätte von ihnen wagen dürfen das stoß zweimal der Elektra zu sagen, wer
> den blinden Oedip mit blutenden Augen, wer den heulenden Philoktet, wer alle
> die männlichen Szenen dazustellen, wobei Athen, und ganz Griechenland in
> stummer Empfindung den Heldengeist nährte, vor dem du nun erstaunst, und
> dem du nichts entgegen sezen kanst, als die List und die Klugheit deiner
> Heerführer, und die Stätigkeit deiner in Formen geschraubten, oder zur Wut
> berauschten Soldaten, und die schönen Herren und Damen, die aus lauter
> Empfindsamkeit keiner Empfindung mehr fähig sind.[47]

Schlosser ne résume pas seulement ici l'esthétique du *Sturm und Drang*,
il fait glisser son compte rendu vers la *Kulturkritik* en opposant à l'hé-
roïsme et à l'énergie antiques la mécanisation de la vie, l'épuisement et
la mollesse exténuée d'une société vieillie. On retrouve le langage du
Herder du *Journal de Voyage* et de *Auch eine Philosophie der Ge-
schichte*, mais aussi des critiques de Merck et de Goethe dans les *FGA*
de l'année 1772.[48]

Malgré la «castration ad usum delphini» – selon l'expression de
Wagner lui-même, qui protesta dans les *FGA* contre le traitement qu'on

47 *Deutsches Museum*, Bd. 2 (November 1778), pp. 478-480 – *Die Kindermör-
 derin*, pp. 145-147. Citation, p. 146.
48 *Cf.* en particulier la critique de Goethe des *Gedichte eines polnischen Juden* et de
 Charakteristik der vornehmsten Europäischen Nationen. Mais aussi la fin de la
 Shakespeare-Rede. GOETHE: *Sämtliche Werke nach Epochen seines Schaffens*.
 Münchner Ausgabe. *Der junge Goethe*. Hg. von Gerhard SAUDER. München
 1985-1987, 1.2., pp. 351, 380, 414.

avait infligé à sa pièce[49] – *L'Infanticide* fut interdite à Berlin en même temps que *Stella*.[50]

Stella représente un cas particulièrement intéressant dans la mesure où le débat critique porta presque entièrement sur la moralité de la pièce, comme ce fut le cas deux ans plus tôt pour *Werther*, la configuration des partis paraissant même curieusement semblable.

Le pasteur principal de Hambourg, Goeze, monta une nouvelle fois au créneau pour dénoncer celui par qui le scandale arrive et jeter l'anathème sur ceux qui enjolivent et présentent sous des aspects séduisants la fornication et l'adultère.[51] Il reçut l'appui de son voisin d'Altona, Albrecht Wittenberg, qui conclut son article dans le supplément du *Reichs-Postreuter* ainsi:

> Von der Moral des Stücks wollen wir nichts sagen. Es ist schon bekannt genug, daß Herr Dr. Göthe sich über diese Kleinigkeit fast immer wegsetzet. Sein Roman, die Leiden des jungen Werthers ist eine Schule des Selbstmordes; seine Stella ist eine Schule der Entführungen und Vielweiberey. Trefliche Tugendschule![52]

Une polémique s'engagea alors à Hambourg. Le critique de la *Hamburgische Neue Zeitung* ayant, de son côté, vanté les grandes beautés de la pièce et excusé ses audaces par la différence qu'il y a entre une «moralité poétique» et une «moralité éthique» (*moralische Sittlichkeit*), Wittenberg comme Goeze s'élevèrent contre une telle différenciation qui conduirait à faire de la scène une école du vice. L'un et l'autre affirmèrent fermement que seule une scène vertueuse propagatrice des valeurs morales et sociales chrétiennes est tolérable. L'idée d'une autonomie de l'art est interprétée comme une ruse grossière destinée à égarer la censure. Le critique du périodique de Lemgo, lui, adopte un ton de commisération méprisante pour juger un semblable produit. Que M. Goethe continue de glorifier le vice et de jeter la confusion entre

49 *Frankfurter Gelehrte Anzeigen 1777*, S. 100-108 – *Die Kindermörderin*, pp. 137-143.

50 *Theater-Journal für Deutschland*, 1777, 1:88. *Cf.* également *ibid.* 1778, p. 40.

51 *Freywillige Beyträge zu den Hamburgischen Nachrichten aus dem Reiche der Gelehrsamkeit*, 23. Februar 1776 – BRAUN I, p. 244.

52 *Beytrag zum Reichs-Postreuter*, 8. Februar 1776 – BRAUN I, pp. 228-229. Citation p. 229.

vice et vertu, il ne réussira à ruiner ni la morale ni la société. L'honnête homme, l'homme de goût, rejettera le misérable ouvrage et méprisera son auteur.[53]

La critique «éclairée» sans tomber dans de semblables excès de langage est aussi embarrassée qu'elle le fut devant *Werther*. Le vagabondage érotique de Fernando et la solution finale du mariage à trois sont des écarts par rapport à la norme éthique difficiles à accepter pour une critique qui ne s'est pas détachée de l'idée d'une action morale directe du théâtre sur le spectateur. Eschenburg dans la *A.D.B.* s'interroge sur les motifs qui ont conduit Goethe à traiter un sujet aussi délicat. Bien des auteurs auraient hésité:

> Hern. Göthens kühner Mut fand dabey weniger Bedenken; der Vorsatz, der ihm eigen zu seyn scheint, gewisse Rechte, oder wenn man will, Einverständnisse der menschlichen Gesellschaft wankend zu machen, bestimmte ihn zur Wahl und Anlage einer solchen Situation...[54]

Eschenburg esquisse ici une intéressante image d'un Goethe briseur de tabous, totalement en accord avec l'image générale du groupe dont il est la figure de proue. Le danger d'une possible imitation par les lecteurs et les spectateurs de la conduite des trois principaux personnages mène Eschenburg à la réflexion que l'union à trois sur laquelle se conclut la pièce ne sera sans doute pas durable: «Und dieser Gedanke wird dann freylich auch für Liebende ein heilsames Hinderniß seyn, sie nicht zu beneiden, nicht hinzugehn und desgleichen zu thun.» Comme pour le suicide de Werther, on craint la contagion de l'exemple et la confusion entre la vie et la fiction. Mais cette crainte elle-même révèle la même confusion.

De même que Nicolai avait réécrit la fin de *Werther* pour conjurer le danger d'une possible imitation de l'attitude asociale du héros, on vit paraître un 6ᵉ acte de *Stella*, dans lequel Fernando reçut le juste châtiment de sa mauvaise conduite.[55] L'oncle de Stella vient en effet arracher

53 *Auserlesene Bibliothek der neueren Litteratur*. Lemgo, 10. Bd (1776), S. 570-575. BRAUN I, pp. 315-318.

54 *Allgemeine Deutsche Bibliothek* 31. Bd (1777), pp. 495-496. BRAUN I, pp. 357-358. Citation p. 358.

55 *Stella, ein Schauspiel für Liebende, von J.W. Goethe. Sechster Akt*. L'auteur est un certain Johann Georg Pfranger. *Cf.* critiques dans BRAUN, I, pp. 275-276,

le scélérat à quatre bras aimants pour le faire clouer au pilori et condamner ensuite à une peine de forteresse à perpétuité. La morale était sauve. De nouveau, comme l'avait fait Lenz dans les *Briefe über die Moralität der Leiden des jungen Werthers,*[56] c'est un membre de la mouvance du *Sturm und Drang*, Schlosser, qui dans les *FGA* défendit la moralité de l'œuvre. Cette pièce pour les amants («ein Stück für Liebende»), doit être jugée sur ses immenses qualités littéraires, l'acuité de l'analyse psychologique et l'émotion qu'elle éveille chez les lecteurs («Wie eiskalt muß der seyn, dems nicht bey solchen Auftritten... warm ums Herz wird»). Négligemment, comme en passant, le critique rejette le point de vue moral dans le jugement à porter sur une œuvre d'art, ce qui est loin pourtant, et il le sait, de correspondre à l'opinion commune:

> Die Moral betreffend, so sind wir nicht gewohnt, sie in Produkten dieser Art zu suchen. Ein jeder abstrahiere sich heraus, was ihm behagt.[57]

La réception de quelques pièces caractéristiques du *Sturm und Drang* montre que celles-ci heurtent bien aussi bien sur le plan dramaturgique et poétologique que moral les conceptions dominantes de la période. Leur singularité est perçue clairement par une critique qui perçoit en même temps les analogies entre les différentes œuvres. L'accueil est plus que réservé et certains prophétisent la disparition inévitable d'un groupe que sa recherche effrénée de l'originalité condamne à la marginalité. Les *Stürmer und Dränger* ne sont franchement appuyés que par les leurs dans le *Deutsches Museum* ou les *Frankfurter Gelehrte Anzeigen*. Ils restent relativement isolés dans le champ littéraire allemand des

282-284, 318. Il y eut aussi un *Stella, Numer zwei. Oder Fortsetzung des Göthischen Schauspiels Stella in fünf Akten* (Frankf. und Leipzig 1776) dans lequel l'arrivée d'un frère jumeau de Fernando (Fernando II) permet de tout arranger (BRAUN, I, pp. 288-289, 290-291). On sait que Goethe lui-même remania sa pièce en 1806 dans le sens du tragique pour le théâtre de Weimar.

56 LENZ: *Werke und Briefe* (note 37), Bd. 2, pp. 673-690. *Cf.* notre étude: *Lenz' Beitrag zur Werther-Debatte: die «Briefe über die Moralität der Leiden des jungen Werthers».* In: *Aufklärung* 10, H.1 (1998). *Die deutsche Aufklärung im Spiegel der neueren französischen Aufklärungsforschung.* Hg. von Robert THEIS, pp. 67-79.

57 *Frankfurter Gelehrte Anzeigen*, 8. März 1776 – BRAUN I, pp. 247-249. Citation p. 249.

années 1773 à 1776. Accusés d'exagération, de recherche systématique de l'originalité, de mauvais goût, d'indécence, voire d'immoralité, ils contre-attaquent dans leurs satires et leurs farces, mais ne disposent dans les périodiques que d'un petit nombre de relais pour exposer leur point de vue et du renfort occasionnel de francs-tireurs comme Claudius ou Schubart. L'établissement de Goethe à Weimar et l'échec de la dernière tentative de regroupement autour de lui (ni Lenz, ni Klinger ne peuvent prendre pied à Weimar), sa réconciliation avec Wieland marquent le début de la longue marche à travers les institutions (littéraires et sociales) de certains «jeunes Génies» et la marginalisation définitive des autres. Ainsi finissent les avant-gardes...

«Drama» versus «Theater» in der frühromantischen Publizistik

Roger PAULIN

Einige thesenhafte Gesichtspunkte als Einleitung:
- Die Frühromantiker – die Brüder Schlegel und Ludwig Tieck – heben sich ab, als Dramatiker wie als Publizisten, von dem Theaterbetrieb ihrer Zeit. Diese These bestätigt sich auch dort, wo frühromantische Dramen, etwa die der Brüder Schlegel, auf die Bühne gelangen.
- Sie trennen bewußt Drama und Theater, Theorie und Praxis. Das gilt für ihre Publizistik in hohem Maße: hier denke ich in erster Linie an das *Athenaeum* der Brüder Schlegel und an Tiecks *Poetisches Journal*.
- Sie gehen von allzu hohen Vorstellungen vom Drama und dessen dichterischer Entfaltung in den Gipfelzeiten klassisch-romantischer Kunst aus. Bei Friedrich Schlegel heißt es schon 1794 in bezug auf Aristophanes, die griechische Komödie sei «eins der wichtigsten Dokumente für die Theorie der Kunst».[1] Die Argumente bleiben in der Diskussion antiker Theaterpraxis haften. Der Schritt zur Welt der 90er Jahre wird bewußt nicht vollzogen.
- Eine feste Bindung an ein Theater, wie bei dem Weimarer Hoftheater und dessen Publikumsansprüchen, fehlt.

1 Kritische Friedrich Schlegel-Ausgabe, hg. Ernst BEHLER, Jean-Jacques ANSTETT und Hans EICHNER, Bd. 1, hg. Ernst BEHLER. Paderborn-München-Wien-Zürich 1979, S. 20.

Théâtre et «Publizistik» dans l'espace germanophone au XVIIIᵉ siècle / Theater und Publizistik im deutschen Sprachraum im 18. Jahrhundert. Etudes réunies par Raymond HEITZ et Roland KREBS / Herausgegeben von Raymond HEITZ und Roland KREBS. Berne: Peter Lang (Convergences, vol. 22) 2001. ISBN 3-906767-49-3.

Dafür einige konkrete Beispiele. Symptomatisch ist das getrübte Verhältnis der Frühromantiker zu Schiller.[2] Zwar wirkt August Wilhelm Schlegel maßgeblich an den *Horen* mit und läßt diese Zeitschrift als echtes Produkt eines klassisch-romantischen Jahrzehnts erscheinen. Im Gegensatz aber zum vielfach gefeierten Goethe wird Schiller nicht in das frühromantische Programm aufgenommen. Das heißt konkret, daß der europäische theatralische Neoklassizismus, den Schiller zu einer neuen Entfaltung bringt, nicht zur Kenntnis genommen wird; oder umgekehrt, im Falle August Wilhelm Schlegels, man will zeigen, daß man besser neoklassizistisch dichten kann als Schiller. *Ion* ist das Resultat. Für den eigentlichen Theaterbetrieb etwa Ifflands und Kotzebues haben diese Romantiker nur Spott übrig: Tieck und August Wilhelm Schlegel bekräftigen das sogar mit Parodien.[3] Ihr Abstand, ihre Hauteur, ihre mangelnde Kompromißbereitschaft (Tiecks Ungeduld mit Iffland zum Beispiel)[4] sind Hindernisse. Tieck ist zwar mit dem Singspielkomponisten Johann Friedrich Reichardt befreundet und zählt den großen Berliner Schauspieler Fleck zu seinen Bekannten. Aber keines seiner zehn Dramen aus der Zeit 1790-1800 wurde damals aufgeführt, und die wenigsten sind für eine bestehende Bühne geeignet. Ihr literarischer Gehalt steht auf einem anderen Blatt: das lockere religiös-mythische Großdrama *Leben und Tod der heiligen Genoveva* (1800) steht z.B. in direkter Verbindung zu Goethes später Realisierung in *Faust II*. Tieck ist außerdem als Übersetzer bemüht, den dramatischen Kanon zu erweitern: man denke an seine Übersetzung von Shakespeares *Sturm* «für das Theater bearbeitet» (1796). Aber für das damalige Theater wäre dieses Märchendrama ohne erhebliche Zugeständnisse an den Publikumsgeschmack nicht denkbar gewesen. Der begleitende Essay *Ueber Shakespeares Behandlung des Wunderbaren*, vielleicht das Interessan-

2 Hans Heinrich BORCHERDT (Hg.): *Schiller und die Romantiker. Briefe und Dokumente.* Stuttgart 1948, S. 35-61, 317-563.

3 Tieck mit seiner Parodie von Böttigers *Entwickelung des Ifflandischen Spiels* [...] im *Gestiefelten Kater*, Schlegel mit seiner *Ehrenpforte und Triumphbogen für den Theater-Präsidenten von Kotzebue*[..] (1800).

4 Vgl. Tieck an Iffland. *Johann Valentin Teichmanns literarischer Nachlaß.* hg. Franz DINGELSTEDT. Stuttgart 1863, S. 282. Tieck spricht später von seiner «Verstimmung gegen das Theater» in dieser Zeit. Ludwig Tieck: *Schriften*, Bd. 1. Berlin 1828, S. xxxi.

teste, was Tieck überhaupt zu Shakespeare geschrieben hat, trennt Kritik und Bühnenpraxis, ja die praktische Realisierung steht im fernen Hintergrund. Es ist das, was die deutsche Shakespeare-Kritik von ihren späteren englischen Zeitgenossen (Lamb, Hazlitt, De Quincey) abhebt. Auch Tiecks Plädoyer für den Shakespeare-Zeitgenossen Ben Jonson – er übersetzt *Volpone*[5] und *Epicoene* – ist zu esoterisch. Man hatte zwar seit der Gottschedzeit immer wieder englische Bühnenstücke übersetzt,[6] aber Ben Jonson war keine geeignete Theaterkost für die 90er Jahre. Goethe und Schiller verfuhren nach ganz anderen Gesichtspunkten und gingen als Übersetzer und Bearbeiter von konkreten Theaterverhältnissen und ihren Gegebenheiten aus. Bekanntlich ist es das romantische Drama Friedrich Schlegels, *Alarcos*, das für das eklatanteste Weimarer Theaterfiasko sorgt. August Wilhelm Schlegels großes Übersetzungswerk, *Shakespeare's dramatische Werke*, (1797-1810) ist ebenso nicht in erster Linie für die Erfordernisse des Theaters gedacht. Es ist sozusagen der Begleittext zum «Erzpoeten» Shakespeare, den die Zeitschrift *Athenaeum* feiert, nicht zu Shakespeare dem Theaterpraktiker oder Schauspieldichter. Man kann das an der Progressionslinie in der Betitelung der drei großen deutschen Shakespeare-Übersetzungen gut ablesen, von Wieland (*Shakespeare: Theatralische Werke*) zu Eschenburg (*William Shakspeare's Schauspiele*) bis hin zu Schlegel selbst (*Shakespeare's dramatische Werke*). Shakespeare verkörpert zwei übergreifende Vorstellungen: er ist, wie das *Athenaeum* lehrt, der Höhepunkt des modernen Dramas, analog zu Dante oder Cervantes auf den Gebieten von Epos und Roman; seine «Werke», eine Bezeichung, die zu der Zeit im seltensten Falle für deutsche Dichter verwendet wird, bekunden seinen klassischen, weltliterarischen, kanonischen Status. Insofern betrachtet sich der Übersetzer Schlegel nicht als Erneuerer Wielands oder gar Schröders; seine Übersetzung ist nicht primär theaterorientiert. Sonst hätte er auf den Rat seiner klugen Frau Caroline

5 Als *Ein Schurke über den andern oder die Fuchsprelle.* Berlin 1798.

6 Vgl. Jacob N. BEAM: *Die ersten deutschen Übersetzungen englischer Lustspiele im achtzehnten Jahrhundert.* Theatergeschichtliche Forschungen 20. Hamburg und Leipzig 1906.

gehört[7] und hätte zuerst die großen Shakespeareschen Tragödien und auch Komödien übertragen, die seit zwanzig Jahren auf deutschen Bühnen spielten: *Macbeth, Othello, Lear, Coriolan, Maß für Maß*. Nicht zufällig fällt der erste große Anlauf von Schlegels Übersetzung in die *Athenaeum*-Zeit, sozusagen als Begleitstimme zu den hohen Vorstellungen Shakespearescher Kunst. Den Kompromiß mit der Welt Ifflands oder Schillers geht er nicht ein: 1800 muß sich Schiller selbst behelfen und *Macbeth* für die Weimarer Hofbühne übersetzen.

Kann man nach diesem Überblick – und dieser Defizitberechnung – überhaupt von einem Theaterinteresse in der frühromantischen Publizistik reden? Die Frage ist berechtigt. Man muß allerdings unterscheiden zwischen zweierlei publizistischer Tätigkeit: einmal gibt es das rege Rezensionswerk der Brüder Schlegel, das in der Zeit von Schillers *Horen* gipfelt und das im Falle August Wilhelms durchaus Fragen von Drama und Theater anspricht, und zum anderen die eigentlichen publizistischen Organe der Frühromantik, am repräsentativsten die Zeitschrift *Athenaeum* der Brüder Schlegel (1798-1800)[8] und auch Ludwig Tiecks weniger bekanntes *Poetisches Journal* (1800).[9] Im Falle vom *Athenaeum* kann man, wie schon gesagt, von einer theatralischen Schwundstufe sprechen, während Tiecks *Poetisches Journal* zwar eine Auffassung vom Theater an den Tag legt, die jedoch von der Bühnenwirklichkeit der Zeit deutlich Abstand nimmt.

Zuerst zu August Wilhelm Schlegel. Theaterfragen muß man wenn schon in Schlegels publizistischer Tätigkeit außerhalb des engen romantischen Kreises suchen, etwa in der *Allgemeinen Literatur-Zeitung* und in Schillers *Horen*. Der Gegenstand ist meistens Shakespeare, aber nicht ausschließlich. Schlegel spricht aus dem Bewußtsein, die erste Einbürgerungsphase Shakespeares in Deutschland überwunden zu haben. Sein

7 S. *Caroline. Briefe aus der Frühromantik*, hg. Erich SCHMIDT. Leipzig 1913, Bd. 2, S. 150, 152.

8 Zu *Athenaeum* s. Johannes BOBETH: *Die Zeitschriften der Romantik*. Leipzig 1911, S. 33-78; Paul HOCKS und Peter SCHMIDT: *Literarische und politische Zeitschriften 1789-1805. Von der politischen Revolution zur Literaturrevolution*, Sammlung Metzler 121. Stuttgart 1975, S. 110-114; Ernst BEHLER: *Die Zeitschriften der Brüder Schlegel*. Darmstadt 1983, S. 13-56.

9 Zum *Poetischen Journal* s. BOBETH (Anm. 8) S. 81-97, HOCKS/SCHMIDT (Anm. 8), S. 93-95.

Horen-Essay *Etwas über William Shakespeare bey Gelegenheit Wilhelm Meisters* (1796) spricht die bekannten Worte über Shakespeare aus: «es ist nicht, daß wir uns einmahl zu dieser Form dramatischer Poesie bequemt hätten, wie wir immer vor andern Nazionen geneigt und fertig sind, uns in fremde Denkarten und Sitten zu fügen. Nein, er ist uns nicht fremd: wir brauchen keinen Schritt aus unserm Charakter herauszugehen, um ihn ganz unser nennen zu dürfen».[10] Die Einbürgerung Shakespeares, für die Sturm und Drang-Generation nicht selbstverständlich, ist jetzt Tatsache geworden. «Er ist auferstanden und wandelt unter den Lebenden»,[11] heißt es im selben Essay.

Man vermißt allerdings in Schlegels kritischen Äußerungen aus dieser Zeit das dankbare Gewahrwerden Schillers, wie er es in seinem Briefwechsel mit Goethe zum Ausdruck bringt, einer neuen hohen dramatischen Kunst, die im *Wallenstein* gipfeln wird, die aus Antike und Moderne speist, die sowohl Griechen als auch einen neu verstandenen Shakespeare vereinigt. Dieses Bewußtsein vom Herausbilden einer neuen tragischen Kunst ist die positive Seite von Schillers und Goethes Kritik an der zeitgenössischen Literatur. Im Gegensatz dazu wird Schlegels Bild der Dramatik seiner Zeit von ihrer Nicht-Erfüllung beherrscht. Zwei Rezensionen in der *Allgemeinen Literatur-Zeitung* aus den Jahren 1795-6 betonen einerseits – Gegenstand sind die Schauspiele Friedrich Wilhelm Gotters – die mangelnde Abstimmung von dramatischer Kunst und Theaterkunst, die «Armuth im dramatischen Fach» beim Vorhandensein einer «beträchtliche[n] Anzahl sehr geistvoller Schauspiele»;[12] andererseits rügt Schlegel an einer Theaterbearbeitung von *Romeo und Julia* (vermutlich der von Christoph Friedrich Bretzner), die Verstümmelungen, die dazu führen, daß «eins der schönsten Meisterwerke des größten dramatischen Genies aller Zeiten und Völker erst zum Matten, Alltäglichen, Frostigen»[13] herabgewürdigt werden

10 *Etwas über Wilhelm Shakespeare bey Gelegenheit Wilhelm Meisters.* In: *Die Horen.* Eine Monatsschrift von SCHILLER. Jg. 1796, Bd. 5. 4. Stück, S. 79.

11 Ebd., S. 58.

12 *Schauspiele von Friedrich Wilhelm Gotter.* August Wilhelm SCHLEGEL: *Sämmtliche Werke*, hg. Eduard BÖCKING. Leipzig 1846-7, Bd. 10, S. 91.

13 *Romeo und Julie, ein Trauerspiel in fünf Aufzügen, nach Shakespeare frei fürs deutsche Theater bearbeitet*, ebd., S. 109.

müsse, um auf einer deutschen Bühne zu reüssieren. Es sind, wenn man so will, zwei Seiten derselben Anklage: der mangelnde Nährboden einer echten nationalen dramatischen Kultur. Wenn Schlegel 1797 in der *Allgemeinen Literatur-Zeitung* Tiecks *Gestiefelten Kater* bespricht, ist er bemüht, dieses Stück als «Gegenmittel» gegen den gängigen Ton deutscher Lustspiele herauszustellen, denen er «diese Thorheiten» entgegensetzt.[14] Der an sich richtige Hinweis auf Aristophanes ist jedoch ein Wink für Kenner und Insider; Schlegels Wort «Scherz als Waffe»[15] weist über das Spielerische und «Alberne» (ein Lieblingswort Tiecks)[16] des Kindermärchens und der *commedia dell'arte* hinweg in einen höheren literarischen Bereich der Satire, deren gnadenlose Schärfe mit Tiecks Märchenkomödie wenig gemeinsam hat.

Der Klageton ist auch in Schlegels bekanntester Besprechung dramatischer Literatur hörbar, dem *Wilhelm Meister*-Essay. Bei aller Huldigung Goethes und einer feinen ironischen Haltung gegenüber Wilhelm selber, ist es Schlegel in diesem Essay letzten Endes um die integrale Einheit des Kunstwerks zu tun, nicht um seine Einzelaspekte und erst recht nicht um die dramaturgischen Probleme, die Goethes Helden so beschäftigen. Schlegel weist daher die Schauspielkunst in ihre Schranken: «Die Bestrebungen des Schauspielers sind immer am meisten auf die Außenseite des Menschen gerichtet».[17] Die «unermeßliche[] Tiefe»[18] des Genies, ihre «höhere[], selbstständige[] Macht»[19] erschließen sich hingegen dem «überlegene[n] Geist».[20] Zwar «müssen sich Dichter und Schauspieler auf halbem Wege entgegenkommen»,[21] nur stellt Schlegel dem «schnellen Fortgange» und den «unvermeidlichen Zerstreuungen einer öffentlichen Vorstellung» die «ruhigste

14 *Der gestiefelte Kater, ein Kindermärchen in drei Akten*[..], ebd.. Bd. 11, S. 141.
15 Ebd., S. 143.
16 «Sie trauen es mir gewiß nicht zu, welche Freude ich [...] an dem rein Albernen und Kindischen habe, und das Geistreiche und Verrückte verabscheue». Tieck an Friedrich Heinrich von der Hagen 24. März 1818. Zit. bei Roger PAULIN: *Ludwig Tieck. A Literary Biography*. Oxford 1985, S. 358.
17 *Etwas über William Shakespeare* (Anm. 10), S. 64.
18 Ebd., S. 68.
19 Ebd., S. 66.
20 Ebd., S. 65.
21 Ebd., S. 72.

Sammlung des einsamen Lesers» entgegen.[22] Und diese «ruhige Sammlung» wird man am ehesten vom dem «ächteren» Kritiker erwarten, von dem es am Anfang dieses Essays heißt, er fasse «den großen Sinn, den ein schöpferischer Genius in seine Werke legt, den er oft im Innersten ihrer Zusammensetzung aufbewahrt».[23] Es ist auch kein Zufall, daß Schlegel seinem Gegenstand Wilhelm Meister nur etwa ein Drittel seiner Ausführungen widmet: eigentlich wird hier am Beispiel Shakespeares eine Ganzheitsästhetik am Beispiel des «Schicklichen»[24] und des «Mannichfaltigen»[25] formuliert, die ihrerseits in Schlegels eigene Übersetzungsprinzipien einmündet. Die dramatische Kunst, will man sie im Sinne einer «ächteren Kritik» verstehen, erschließt sich aus ihren Kompositionsprinzipien, der Harmonie ihrer Zusammensetzung, ihrem Rapport mit der Natur: es ist genau das, was in *Athenaeum* Friedrich Schlegel die «absichtliche Durchbildung und Nebenausbildung des Innersten und Kleinsten im Werke nach dem Geist des Ganzen, praktische Reflexion des Künstlers»[26] bei Shakespeare nennt.

Solche organischen Ganzheitsvorstellungen vom Kunstwerk teilen durchaus den ästhetischen Schwerpunkt von Schillers *Horen.*[27] Sie werden in Schlegels zweitem *Horen*-Essay, *Ueber Shakespeare's Romeo und Julia* (1797) noch stärker vernehmbar. Bei allem Scharfsinn der Analyse knüpft Schlegel letzten Endes an Vorstellungen vom «höheren geistigeren Entwurf» an, den der Kritiker zu «ergründen» habe,[28] ein quasi-mystisches Wort, das Bereiche, die höher sind als alle Vernunft, erahnen läßt. Das paßt seinerseits eher in die kritische Richtung, die 1798-1800 das *Athenaeum* vertreten wird. Schillers *Horen* dagegen sind eklektischer und vielseitiger in ihrem Gattungsspektrum. Sie enthalten sogar einen dramatischen Text, der die Differenz zwischen Schlegel und

22 Ebd..
23 Ebd., S. 60.
24 Ebd., S. 87.
25 Ebd., S. 89.
26 *Athenaeum.* Eine Zeitschrift von August Wilhelm SCHLEGEL und Friedrich SCHLEGEL. Berlin 1798-1800, Bd. 1, S. 246.
27 Klaus L. BERGHAHN: *Von der klassizistischen zur klassischen Literaturkritik.* In: Peter Uwe HOHENDAHL (Hg.): *Geschichte der deutschen Literaturkritik (1730-1980).* Stuttgart 1985, S. 64.
28 *Die Horen* (Anm. 10), Jg. 1797, Bd. 10, 6. Stück, S. 23f.

Goethe bzw. Schiller veranschaulicht: Friedrich Wilhelm Gotters Singspiel *Die Geisterinsel*, eine lockere Bearbeitung von Shakespeares *Sturm*, in der *Horen*-Nummer für 1797. Es wird als Theaterstück angekündigt («Die Oper wird nächstens aufs Theater gebracht werden»),[29] wobei die Vorstellung in Weimar gemeint ist, die am 19. Mai 1798 erfolgte.[30] In der Frage von Aufführungstexten stehen Goethe und Schiller, wie schon gesagt, aller Esoterik fern: ihre Theaterbearbeitungen von Shakespeare – aber nicht nur von ihm – erlauben sich Freiheiten, die in romantischen Kreisen Spott bis Entsetzen auslösen (besonders *Macbeth*).[31] Schiller als *Horen*-Herausgeber ist aber bereit, neben Gotters fast bis zum Nicht-Wieder-Erkennen abgeänderten *Sturm* auch Schlegels Übersetzungsproben von Shakespeares *Julius Caesar*, *Romeo und Julia* und dem *Sturm*[32] eine Koexistenz einzuräumen. Diese Texte sind ihrerseits Musterbeispiele für die Übersetzungsprinzipien, die Schlegel im *Wilhelm Meister*-Aufsatz dargelegt hatte, sollen aber nur einen ersten Vorgeschmack liefern. Denn für *Shakespeare's dramatische Werke* werden diese Texte einem intensiven Überarbeitungs-, Poetisierungs- und Literarisierungsprozeß unterzogen, der ihre Eignung für die konkrete Welt des Theaters auch problematisiert.

Das *Athenaeum* der Brüder Schlegel enthält keine dramatischen Texte: es ist in erster Linie ein kritisches Organ. Es erwähnt Deutschlands größten lebenden Dramatiker, Schiller, mit keiner Silbe. Eine Theaternotiz von Karl Gustav Brinkmann über eine Kotzebue-Aufführung in Paris ist das einzige flüchtige Zugeständnis an die Theaterwelt.[33] Die Dramatiker Shakespeare und Aristophanes werden dagegen einer höheren Bildungssphäre zugeordnet und sind Zeugen für verschiedene Aspekte der romantischen Poesie und ihres Verständnisses. Hier herrscht eine Esoterik, die sich bewußt von der kulturellen

29 Ebd., Bd. 11, 8. Stück, S. 1.
30 S. Heinrich HUESMANN: *Shakespeare-Inszenierungen unter Goethe in Weimar*, Österreichische Akad. der Wiss. Phil.-hist. Klasse Sitzungsberichte 258. Bd. 2. Wien 1968, S. 212-222.
31 S. BORCHERDT (Anm. 2), S. 499, 538.
32 *Scenen aus Romeo und Julia von Shakespeare*. In: *Die Horen*, Jg. 1796, 3. Stück, S. 92-104; *Szenen aus Shakespeare. Der Sturm*, ebd., 6. Stück, S. 61-82; *Aus Shakespeares Julius Caesar*, Jg. 1797, 4. Stück, S. 17-42.
33 *Athenaeum*, 2. Band (1799), 2. Stück, S. 321f.

Misere der Zeit abhebt. Einzige Ausnahmen sind Goethe, seine «Universalität», nicht sein Sich-Bequemen mit Dramenkonventionen, als der Romancier, der in *Wilhelm Meister* gipfelt, wie Shakespeare in *Hamlet* und Cervantes in *Don Quijote*; eine weitere Ausnahme ist Tieck, dessen *Genoveva* und *Zerbino* August Wilhelm je ein Sonett widmet.[34] Da heißt es, *Zerbino* verspotte «Theater, Aufklärung und Nikolai», während *Genoveva* die alte Mysterienbühne früherer frommer Zeiten erneuere, wenn man so will, das Theaterprogramm der Jenaer Romantik, die über alle Zugeständnisse an die eigene Zeit erhaben ist.

Wie steht es mit Tieck selbst? Er nimmt keinen Teil an den Zeitschriften der Brüder Schlegel, ob am *Athenaeum*, oder an dessen späteren Nachfolgern. Wenn er sich bewußt vom Theater seiner Zeit distanziert, teilt er nicht unbedingt die Haltung der Schlegels. Seine *Genoveva*, die er als mythopoetisches, alle strengen Gattungszuweisungen übersteigendes Werk konzipiert, wird zwar von ihnen zu ideologischen Zwecken ausgewertet, ja man gewinnt fast den Eindruck, als erblickten sie darin einen Anti-*Wallenstein*: Lyrisches statt strenge Verskunst, «Legende» und «Einfalt» statt «höhere Nemesis». Fast zwanzig Jahre später (1817) denkt Tieck indessen anders: er habe mit *Genoveva* höchstes Unheil angerichtet, und er lädt sich die Schuld auf für eine verfehlte Theaterentwicklung, die von seinem frühromantischen Drama ausgegangen sei: «Marie Stuart, die Jungfrau v. Orleans, vollends die Wernerschen Thorheiten, und das Heer jener katholischen Dichter, die nicht wissen, was sie wollen».[35] Hier ist allerdings der religiöse Inhalt gemeint, nicht die Theatralik, die *Genoveva* mit dem späteren Schiller und mit Zacharias Werner nicht teilt. Tieck ist jedoch immer vielseitig und wenig doktrinär. Wir wissen nicht, wie er auf den Brief seines Freundes Wilhelm von Burgsdorff aus Paris im Jahre 1800 reagierte, die kleinen Theater, die Impromptu- und Vaudevillebühnen der französischen Metropole wären gerade für Tiecks Art von

34 Ebd., 3. Band (1800), 2. Stück, S. 233, 237.
35 *Tieck and Solger. The Complete Correspondence.* Hg. Percy MATENKO. New York, Berlin 1933, S. 334.

Stegreifdramatik geeignet: «So ein Theater wünsche ich Dir».[36] Das ist
umso interessanter, als im zweiten Band von Tiecks *Romantischen
Dichtungen*, neben dem großräumigen Lesedrama *Genoveva* auch das
witzig-satirische Kleindrama *Rothkäppchen* zu finden ist, das die
Konventionen des Theaters durchaus respektiert und für die ideolo-
gischen Zwecke der Brüder Schlegel nicht geeignet ist. Das Problem
Tieck und die Bühne bleibt nach wie vor ungelöst.

Tiecks *Poetisches Journal* veranschaulicht alle Probleme der
frühromantischen Publizistik, die wir bisher angesprochen haben. Man
darf diese kleine kurzlebige Zeitschrift jedoch nicht als bloßes
Anhängsel vom *Athenaeum* ansehen, als wäre das renommierte Organ
die einzige Stimme der Jenaer Romantik. Ein Unterschied besteht darin,
daß dem *Poetischen Journal* etwas Unselbständiges, kaum Abge-
rundetes anhaftet:[37] es steht zwischen den poetischen Produkten von
Tiecks letzten Jahren, die er in *Phantasien über die Kunst* und
Romantischen Dichtungen dargelegt hatte, und dem immer fragmenta-
risch gebliebenen kritischen Werk, das ihn in den kommenden beiden
Dekaden beanspruchen sollte. Ja, sein *Poetisches Journal* enthält die
ausführlichen *Briefe über W. Shakspeare*,[38] seine erste allgemeine

36 Wilhelm von Burgsdorff: *Briefe an Brinkman, Henriette v. Finckenstein,
 Wilhelm v. Humboldt, Rahel, Friedrich Tieck, Ludwig Tieck und Wiesel*, hg.
 Alfons Fedor COHN. DLD 139. Berlin 1907, S. 175.

37 Es liefert beispielsweise nur wenig von dem, was es verspricht. Vgl. die
 'Ankündigung': «Mein Hauptzweck wird sein, meine Gedanken über Kunst und
 Poesie, und zwar mehr darstellend als raisonnirend zu entwickeln. Sie werden
 sich daher vornehmlich an die Werke der anerkannt größten Dichter der Neuern
 anknüpfen, von denen meine Betrachtungen immer auszugehn und darauf zurück
 zu kommen pflegen. So werden z.B. Briefe über Shakspeare einen stehenden
 Artikel in jedem Stücke ausmachen, worinn ich sowohl die Resultate meines
 Studiums seiner dramatischen Kunst mittheilen, als mich in historische und
 kritische Untersuchungen einlassen werde, die über die Werke dieses unerschöp-
 flichen und immer noch nicht genug verstandenen Geistes Licht verbreiten.
 Aehnliche Aufsätze über die ältere Englische und Deutsche und die glänzenden
 Perioden der Spanischen und Italiänischen Literatur sollen damit in Verbindung
 gesezt werden, und nach und nach ein Gemählde der ächten modernen Poesie
 (nicht dessen, was so oft dafür ausgegeben worden ist) darstellen.» Ludwig
 TIECK: *Romantische Dichtungen*, 2. Theil. Jena 1800, S. [507f].

38 *Poetisches Journal*. Herausgegeben von Ludwig TIECK. Jena 1800, S. 18-80,
 459-472.

kritische Auseinandersetzung mit Shakespeares Genie, Friedric.
gel wie auch Herder verpflichtet. Hier wird durchaus eine Vorι
von Theater entfaltet. Im Zusammenhang mit diesen Briefen puι ⌐ιert
Tieck sogar einen übersetzten dramatischen Text, Ben Jonsons *Epi-coene*.[39] Es ist für dieses Journal und seinen Stegreifcharakter
bezeichnend, daß in den *Briefen über W. Shakspeare* sehr erhabene und
letzten Endes unerfüllbare Ansprüche an den Übersetzer Shakespeares
gestellt werden («in jeder Stelle den ganzen Dichter ahnden», «gleich-
sam neu erschaffen»),[40] während der Herausgeber selbst eine sehr matte
Prosaübersetzung von Jonson bringt, die diesen Prinzipien zuwiderläuft.

Ausgangspunkt des ganzen Journals ist jedoch nicht Shakespeare,
sondern eine «Krisis»,[41] eine «Poesie [...] fast bis zu Null herab-
gesunken»,[42] eine «literarische[] Pöbelherrschaft».[43] Hier nimmt Tieck
eindeutig Front gegen die inzwischen ernsthaften Attacken gegen
frühromantische Positionen und ihre Vertreter. Beim gereizten Ton
seiner Einleitung spielt jedoch auch Tiecks charakteristisches Vermögen
mit, dem Zeitgeist Wandlungen und Stimmungsverschiebungen abzu-
lauschen. Der Vergleich mit dem leicht süffisanten Ton vom *Athenaeum*
ist hier lehrreich. Der Leser vom *Athenaeum* kann nämlich nicht ahnen,
daß sich die «Symphilosophie» und das kritische Symposion bald in alle
Windrichtungen verstreuen wird: dem Leser vom *Poetischen Journal*
hingegen kann nicht entgehen, daß sich romantische Positionen stets im
Wandel befinden, daß sich hiermit die Krisenjahre der Frühromantik
anbahnen. Die *Genoveva*- und *Zerbino*-Sonette im *Athenaeum* feiern die
poetische Leistung Jenas; Tiecks Sonette im *Poetischen Journal* richten
sich an Personen (allein sieben an den verstorbenen Freund Wacken-
roder)[44] und markieren eher die Brüchigkeit jener Freundeskreise, die im
Athenaeum noch intakt erscheinen. Natürlich sind beim kritischen Ton
auch Echos von Schillers *Horen* herauszuhören, besonders von Goethes

39 *Epicoene oder das stumme Mädchen.* Ein Lustspiel des Ben. JONSON. Ebd.,
 S. 251-458.
40 Ebd., S. 35f.
41 Ebd., S. 7.
42 Ebd., S. 5.
43 Ebd., S. 9.
44 Ebd., S. 475-481.

Literarischer Sansculottismus, der im Jahrgang 1795 erschienen war. Es fehlt bei Tieck jedoch der Aufruf, mitten in einer politischen Krisenzeit, an eine Gemeinschaft höher Gesinnter, mit dem Schiller seine Zeitschrift ankündigt. Für Schiller kann der Verein von Kunst, Kritik und Gelehrsamkeit, als das über alle Zeiten Überdauernde, die politisch-sozialen Schwankungen und Erdstöße relativieren. Für den Romantiker typisch hingegen ist das Bewußtsein eines Verlusts kultureller und literarischer Kontinuitätslinien. Es herrscht Tieck zufolge «ein Stillstand, eine Geistesträgheit»; weiter heißt es sogar «Mit den glänzenden Geistesprodukten verschwinden die großen Thaten»,[45] in leicht abgeschwächter Form was seine eigene Vorrede zu den *Minneliedern aus dem Schwäbischen Zeitalter* (1803) mit allem Nachdruck aussagen sollte.

Die *Briefe über W. Shakspeare* sowie das Stanzengedicht *Die neue Zeit* nehmen diese kulturelle Jeremiade auf. Anders als die höhere Kritik der Brüder Schlegel will Tieck diese Sachverhalte in zugängliche und leicht faßliche, wenn auch formell esoterische (Renaissance!) poetische Gestalt kleiden, etwa in folgender Vision aus *Die neue Zeit*:

> Die Erde faßt die Sonnenliebe wieder
> Und fühlt im innern Kern ihr Herz erstanden,
> Erinnert sich auf hohe Hochzeitlieder,
>
> Der alte Muth ersteht aus seinen Banden,
> Der deutsche Stolz erhebt sein blühend Haupt,
> Gedenkt des vorgen Ruhms in allen Landen,
>
> Poeten fassen Leyern schön umlaubt,
> Der stummen Welt den heilgen Mund zu leihen,
> Ein Lied zu singen, das die Zeit nicht raubt.
>
> Schon sieht man andre sich zu Priestern weihen,
> Sie dringen unverzagt zum Heiligthume,
> Daß Menschen sich des Glaubens wieder freuen,
>
> Bald öffnet sich der wunderbaren Blume
> Geheimnißreiche Knospe, plözlich bricht
> Der Kelch der ewgen Kunst zu Deutschlands Ruhme.[46]

45 Ebd., S. 5.
46 Ebd., S. 14f.

Unnötig, dieses Gedicht zu kommentieren, auch die Anklänge aı
lis. Mit der Verkündigung eines neuen goldenen Zeitalters der Po⸗
es indessen nicht getan. Das satirische Drama *Der neue Hercul⸗ ⸗ am
Scheidewege, eine Parodie*, ergeht sich in Vorstellungen von der trüben
Wirklichkeit des Literaturbetriebs, der Geldwirtschaft und den Modetor-
heiten, dem falschen und dem wahren Ruhm.

Auch die *Briefe über W. Shakspeare* nehmen den anklagenden Ton
der Einleitung auf: «literarische[r] Terrorismus»,[47] die «Kränklichkeiten
unsers Zeitalters»,[48] der «Universal-Stall»,[49] der eines neuen Herkules
bedarf; ja sogar der Vergleich Hamlets mit Deutschland macht sich zum
ersten Mal hörbar.[50] Darüber hinaus verzeichnen sie den Verlust alter
Traditionen des «altfränkische[n] Theater[s]»:[51] «man hätte auf diesen
alten Vorstellungen fortgebaut, diese alten Schauspiele veredelt» und
«romantische Poesie hinzugebracht».[52] Statt dessen hätten uns Diderot
und Lessing ein «häusliche[s]», aber «durchaus untheatralische[s]»
Drama beschert.[53] Das ist der Negativbefund dieser Briefe. Ausgehend
von Vorstellungen der Einheit des Kunstwerks und der Ausstrahlungen
des Genies aus dieser Einheit will Tieck gerade am Beispiel
Shakespeares den Verein von Volksgeist bzw. Volksglauben und Drama
demonstrieren, die innere Unzertrennlichkeit von Nation und Drama:
«Mit Shakspeare erwachte gleichsam in der ganzen Nation ein
dramatischer Geist».[54] Diese sehr heterogenen Überlegungen zu
Shakespeare enthalten eine Skizze der elisabethanischen Bühne in ihrer
historischen Entwicklung, ihrer Provenienz in älteren Traditionen
mittelalterlicher Schauspiele: in Deutschland wurde diese organische
Entwicklung unterbrochen. Die Engländer haben Shakespeare, wir eine
Misere. Man darf diese *Briefe über W. Shakspeare* aber nicht als
anglophil verstehen: es heißt apodiktisch und nicht ohne Arroganz, daß

47 Ebd., S. 53.
48 Ebd., S. 44.
49 Ebd., S. 47.
50 Ebd., S. 49.
51 Ebd., S. 71.
52 Ebd., S. 68
53 Ebd., S. 464.
54 Ebd., S. 76.

«kein gedruckter Engländer ihn jemals verstanden hat».[55] Für den deutschen Kritiker und Übersetzer gilt es umso mehr, den Shakespeareschen Text einer immer intensiveren Exegese zu unterziehen. Der Kontrast zu Schillers *Macbeth* im selben Jahr könnte nicht auffallender sein. Auch Shakespeares Zeitgenossen, bei allen Irrwegen, die sie eingeschlagen haben, sind als «indirekter Commentar zum Shk. »[56] des Studiums wert. Das allein rechtfertigt die Übersetzung von Ben Jonsons *Epicoene*, als negatives Exempel dessen, «Was Neuere scharfsinnige Männer gesucht haben, durch Motiviren, Anlegen, Entwickeln, nothwendigen Zusammenhang hervorzubringen».[57] Hier dürfte auch Schiller gemeint sein. An diesem Stück soll man also die Fehler alter und neuer Zeit wahrnehmen. Die Publizistik liefert also auch Negativmodelle: die positiven, konkreten, realisierbaren Modelle fehlen hingegen, was für diese Phase romantischer Theaterauffassung durchaus typisch ist. Der Mischcharakter des Shakespeare-Essays ist für diese Umbruchzeit in Tiecks eigener Entwicklung bezeichnend. Seine späteren Shakespeare-Studien sind bemüht, Fragen der historischen Entwicklung, der Philologie und der Bühnengestaltung bewußt auseinanderzuhalten.

Positive Modelle wird man wenige Jahre später (1803) in Friedrich Schlegels Zeitschrift *Europa*[58] erblicken, nur wird auch hier die Dichotomie von Drama und Theater sichtbar. Inzwischen war nämlich die Romantik von Jena das Wagnis eingegangen, sich auf der Weimarer Bühne zu etablieren, allerdings mit dem Theaterskandal von *Alarcos* und der wenig begeisterten Aufnahme von *Ion*. Friedrich Schlegels Bericht *Reise nach Frankreich,* mit der die Zeitschrift einsetzt, ist sozusagen eine Progression von der Welt von *Alarcos* zu einem «Europa als ein Ganzes».[59] Sein Literaturbericht ist der Versuch, die neuesten Manifestationen in Deutschland, einschließlich Goethes und Schillers, als geschlossene Front einer fragmentierten französischen Literatur

55 Ebd., S. 54.
56 Ebd., S. 470.
57 Ebd., S. 471.
58 *Europa*. Eine Zeitschrift. Herausgegeben von Friedrich SCHLEGEL. Frankfurt am
 Main 1803. Hierzu BEHLER (Anm. 8), S. 59-99, HOCKS/SCHMIDT (Anm. 8),
 S. 121-125.
59 *Europa* (Anm. 58) Bd. 1, [1. Stück] S. 38.

entgegenzusetzen, wobei die deutsche Stärke im kritischen philosophischen Fache herausgebildet wird. Eine Hauptfunktion von *Europa* ist es jedoch, ein möglichst breites Spektrum der Kunsterscheinungen aufzuzeigen, besonders die christlich-abendländische Malerei. Schlegel nimmt jedoch auch Achim von Arnims Theaterbericht *Erzählungen von Schauspielen*[60] auf. So sehr sich Arnim mit der Theaterwirklichkeit in Paris auseinandersetzt, er kann das französische Modell letzten Endes nicht beherzigen. Seine eigene Dramatik wird eher Tieckschen Mustern folgen. August Wilhem Schlegels Aufsatz *Über das spanische Theater*[61] hingegen leitet die nächste Phase romantischen Dramenverständnisses ein mit dem ausdrücklichen Hinweis auf Calderóns religiöses Theater.

Die negative Bilanz, die ich am Anfang als These aufstellte, bestätigt sich. Die frühromantische Publizistik ist zu sehr mit einer vermeintlichen Theatermisere beschäftigt, als daß sie zu konkreten Gegenpositionen aufrufen könnte. Der romantischen Ablehnung Schillers gesellt sich ein esoterischer Shakespeare-Kult, der sich von jeder aktuellen Bühnenrezeption Shakespearescher Dramen distanziert. Die drei führenden frühromantischen Literaten, die Brüder Schlegel und Tieck, haben die Grenzen ihrer eigenen dramatischen Talente noch nicht erkannt und heben sich außerdem zu radikal von den Normen der Zeit ab. Die frühromantische Publizistik der 90er Jahre leitet eine allgemeine Entwicklung ein, die über *Europa*, die *Zeitung für Einsiedler*, *Phöbus*, *Deutsches Museum* erst in Tiecks *Dramaturgischen Blättern* (1826) gipfelt, mit ihren bedeutenden Shakespeare-, Schiller- und Kleistbesprechungen, und wo sich die Welten von Drama und Theater, im romantischen Denken so oft getrennt, nun vereinigen.

60 Ebd., Bd. 2, S. 140-192.
61 Ebd., Bd. 1 (2. Stück), S. 72-87.

Index des noms / Personenregister

Index des périodiques / Zeitschriftenregister

Liste des auteurs / Verzeichnis der Beiträger

Prof. Dr. Wolfgang F. BENDER
Westfälische Wilhelms-Universität Münster
Institut für Deutsche Philologie II
Domplatz 20-22
D - 48143 MÜNSTER

Jean CLEDIERE
Maître de conférences honoraire à l'Université de Paris-Nanterre
(Paris X)
U.F.R. de Langues – Département d'allemand
200, avenue de la République
F - 92001 NANTERRE

Michel GRIMBERG
Maître de conférences à l'Université de Picardie Jules Verne
U.F.R. de Langues et Cultures Etrangères
Département d'allemand
Chemin du Thil
F - 80025 AMIENS CEDEX 1

Raymond HEITZ
Professeur à l'Université de Metz
U.F.R. Lettres et Langues - Département d'allemand
Ile du Saulcy
F - 57045 METZ CEDEX 1

Catherine JULLIARD
Maître de conférences à l'Université de Metz
U.F.R . Lettres et Langues - Département d'allemand
Ile du Saulcy
F - 57045 METZ CEDEX 1

Roland KREBS
Professeur à l'Université de Paris-Sorbonne (Paris IV)
U.F.R. d'Etudes Germaniques
Centre Universitaire Malesherbes
108, boulevard Malesherbes
F - 75850 PARIS CEDEX 17

Gérard LAUDIN
Professeur à l'Université de Paris-Nanterre (Paris X)
U.F.R de Langues – Département d'allemand
200, avenue de la République
F - 92001 NANTERRE

Jean MOES
Professeur émérite de l'Université de Metz
U.F.R . Lettres et Langues - Département d'allemand
Ile du Saulcy
F - 57045 METZ CEDEX 1

Professor Dr. Roger PAULIN
Faculty of Modern and Medieval Languages
Department of German
University of Cambridge
Sidgwick Avenue
U.K. - CAMBRIDGE CB 3 9DA

Prof. Dr. Gerhard SAUDER
Universität des Saarlandes
FR 8.1 – Germanistik
Postfach 15 11 50
D - 66041 SAARBRÜCKEN

Prof. Dr. Georg-Michael SCHULZ
Universität Kassel
Fachbereich Germanistik
Georg-Forster-Straße 3
D - 34109 KASSEL

Université de Metz

Centre d'Etude des Périodiques
de Langue Allemande

PUBLICATIONS

Fondé en 1977, équipe d'accueil de doctorants (EA 1103), le Centre d'Etude des Périodiques de Langue Allemande a choisi, dès sa création, comme objet d'étude privilégié les périodiques culturels allemands comme expression de l'opinion publique, de l'histoire des idées, des mentalités ainsi que des phénomènes culturels et sociaux. Dans ces domaines, conformément à la vocation de l'Université de Metz, il accorde une attention prioritaire aux problèmes relatifs aux relations franco-allemandes du XVIIIe siècle à nos jours.

Le Centre entretient des liens de coopération avec les universités de Reims, Sarrebruck, Hambourg, Leipzig, Kassel et Vienne.

Pierre Grappin (éd.): *Stefan Zweig 1881-1942.* Paris: Didier Erudition 1982.

Pierre Grappin (éd.): *L'Allemagne des Lumières. Périodiques, correspondances, témoignages.* Paris: Didier Erudition 1982.

Hana Jechova, Gilbert Van de Louw et Jacques Voisine (éds): *Des Lumières au romantisme. Littérature populaire et littérature nationale. La traduction dans les périodiques.* Paris: Didier Erudition 1985.

Jean Moes et Jean-Marie Valentin (éds): *De Lessing à Heine. Un siècle de relations intellectuelles entre la France et l'Allemagne.* Paris: Didier Erudition 1985.

Pierre Grappin et Jean-Pierre Christophe (éds): *L'actualité de Doderer*. Paris: Didier Erudition 1986.

Gilbert Van de Louw et Elisabeth Genton (éds): *Révolution, Restauration et les jeunes 1789-1848. Ecrits et images*. Paris: Didier Erudition 1989.

Pierre Grappin et Jean Moes (éds): *Sçavantes délices. Périodiques souabes au siècle des Lumières*. Paris: Didier Erudition 1989.

Michel Grunewald et Frithjof Trapp (éds/Hrsg.): *Autour du «front populaire allemand» / Einheitsfront - Volksfront*. Berne: Peter Lang (Contacts) 1990.

Michel Grunewald et Jochen Schlobach (éds/Hrsg.): *Médiations / Vermittlungen. Aspects des relations franco-allemandes du XVII^e siècle à nos jours / Aspekte der deutsch-französischen Beziehungen vom 17. Jahrhundert bis zur Gegenwart*. Berne: Peter Lang (Contacts) 1992.

Roland Krebs, Jean Moes et Pierre Grappin (éds): *La révolution américaine vue par les périodiques de langue allemande 1773-1783*. Paris: Didier Erudition 1992.

Michel Durand: *Les romans berlinois de Clara Viebig (1860-1952). Contribution à l'étude du naturalisme tardif en Allemagne*. Berne: Peter Lang (Contacts) 1993.

Helga Abret: *Albert Langen. Ein europäischer Verleger*. Munich: Langen Müller 1993.

Michel Grunewald (Hrsg.): *Deutsche Literaturkritik im europäischen Exil*. Berne: Peter Lang (Jahrbuch für Internationale Germanistik) 1993.

Michel Grunewald et Jean-Marie Valentin (éds): *Yvan Goll (1891-1950). Situations de l'écrivain*. Berne: Peter Lang (Contacts) 1994.

Claudie Villard: *L'œuvre dramatique de Lion Feuchtwanger (1905-1948) et sa réception à la scène.* Berne: Peter Lang (Contacts) 1994.

Raymond Heitz: *Le drame de chevalerie dans les pays de langue allemande à la fin du XVIII^e et au début du XIX^e siècle. Théâtre, Nation et Cité.* Berne: Peter Lang (Contacts) 1995.

Helga Abret et Michel Grunewald (éds): *Visions allemandes de la France (1871-1914).* Berne: Peter Lang (Contacts) 1995.

Michel Grunewald (Hrsg.): *Internationales Alfred-Döblin-Kolloquium Paris 1993.* Berne: Peter Lang (Jahrbuch für Internationale Germanistik) 1995.

Michel Grunewald (éd./Hrsg.) en collaboration avec Helga Abret et Hans Manfred Bock: *Le discours européen dans les revues allemandes (1871-1914) / Der Europadiskurs in den deutschen Zeitschriften (1871-1914).* Berne: Peter Lang (Convergences, vol./Bd. 1) 1996.

Paul Distelbarth: *Das andere Frankreich. Essays zur Gesellschaft, Politik und Kultur Frankreichs und zu den deutsch-französischen Beziehungen 1932 bis 1945.* Eingeleitet und mit Anmerkungen versehen von Hans Manfred Bock. Berne: Peter Lang (Convergences, Bd. 2) 1997.

Michel Grunewald (éd./Hrsg.) en collaboration avec Hans Manfred Bock: *Le discours européen dans les revues allemandes (1918-1933) / Der Europadiskurs in den deutschen Zeitschriften (1918-1933).* Berne: Peter Lang (Convergences, vol./Bd. 3) 1997.

Pierre-André Bois, Roland Krebs et Jean Moes (éds/Hrsg.): *Les lettres françaises dans les revues allemandes du XVIII^e siècle / Die französische Literatur in den deutschen Zeitschriften des 18. Jahrhunderts.* Berne: Peter Lang (Convergences, vol./Bd. 4) 1997.

Catherine Julliard: *Gottsched et l'esthétique théâtrale française: la réception allemande des théories françaises.* Berne: Peter Lang (Convergences, vol. 5) 1998.

Helga Abret et Ilse Nagelschmidt (Hrsg.): *Zwischen Distanz und Nähe. Eine Autorinnengeneration in den 80er Jahren.* Berne: Peter Lang (Convergences, Bd. 6) 1998, 2000.

Michel Grunewald (éd./Hrsg.): *Le problème d'Alsace-Lorraine vu par les périodiques (1871-1914) / Die elsaß-lothringische Frage im Spiegel der Zeitschriften (1871-1914).* Berne: Peter Lang (Convergences, vol./Bd. 7) 1998.

Charles W. Schell et Damien Ehrhardt (éds/Hrsg.): *Karl Ristenpart et l'orchestre de chambre de la Sarre (1953-1967) / Karl Ristenpart und das Saarländische Kammerorchester (1953-1967).* Berne: Peter Lang (Convergences, vol./Bd. 8) 1999.

Frédérique Colombat-Didier: *La situation poétique de Peter Rühmkorf.* Berne: Peter Lang (Convergences, vol. 9) 2000.

Jeanne Benay et Gilbert Ravy (éds/Hrsg.): *Ecritures et langages satiriques en Autriche (1914-1938) / Satire in Österreich (1914-1938).* Berne: Peter Lang (Convergences, vol./Bd. 10) 1999.

Michel Grunewald (éd./Hrsg.) en collaboration avec Hans Manfred Bock: *Le discours européen dans les revues allemandes (1933-1939) / Der Europadiskurs in den deutschen Zeitschriften (1933-1939).* Berne: Peter Lang (Convergences, vol./Bd. 11) 1999.

Pierre-André Bois, Raymond Heitz et Roland Krebs (éds): *Voix conservatrices et réactionnaires dans les périodiques allemands de la Révolution française à la Restauration.* Berne: Peter Lang (Convergences, vol. 13) 1999.

Ilde Gorguet: *Les mouvements pacifistes et la réconciliation franco-allemande dans les années vingt (1919-1931).* Berne: Peter Lang (Convergences, vol. 14) 1999.

Stefan Woltersdorff: *Chronik einer Traumlandschaft: Elsaßmodelle in Prosatexten von René Schickele (1899-1932)*. Berne: Peter Lang (Convergences, Bd. 15) 2000.

Hans-Jürgen Lüsebrink et Jean-Yves Mollier (éds), avec la collaboration de Susanne Greilich: *Presse et événement: journaux, gazettes, almanachs (XVIIIᵉ-XIXᵉ siècles). Actes du colloque international «La perception de l'événement dans la presse de langue allemande et française» (Université de la Sarre, 12-14 mars 1998)*. Berne: Peter Lang (Convergences, vol. 16) 2000.

Michel Grunewald: *Moeller van den Brucks Geschichtsphilosophie: «Ewige Urzeugung», «Ewige Anderswerdung», «Ewige Weitergabe»*. Band I. Michel Grunewald (Hrsg.): *Moeller van den Brucks Geschichtsphilosophie: Rasse und Nation, Meinugen über deutsche Dinge, Der Untergang des Abendlandes. Drei Texte zur Geschichtsphilosophie*. Band II. Berne: Peter Lang (Convergences, Bd. 17) 2001.

Michel Grunewald (éd./Hrsg.) en collaboration avec Hans Manfred Bock: *Le discours européen dans les revues allemandes (1945-1955) / Der Europadiskurs in den deutschen Zeitschriften (1945-1955)*. Berne: Peter Lang (Convergences, vol./Bd. 18) 2001.

Dominique Lingens: *Hermann Hesse et la musique*. Berne: Peter Lang (Convergences, vol. 20) 2001.

Ouvrages en préparation

Hans Manfred Bock et Ilja Mieck (Hrsg.): *Berlin – Paris, 1900-1933. Begegnungsorte, Wahrnehmungsmuster, Infrastrukturprobleme im Vergleich*. Berne: Peter Lang (Convergences, Bd. 12).

Patricia Brons: *Erich Kästner, un écrivain journaliste*. Berne: Peter Lang (Convergences, vol. 19).

Valérie Chevassus: *Roman original et stratégies de la création littéraire chez Joseph Roth.* Berne: Peter Lang (Convergences, vol. 21).

Raymond Heitz et Roland Krebs (éd./Hrsg.): *Théâtre et «Publizistik» dans l'espace germanophone au XVIII^e siècle / Theater und Publizistik im deutschen Sprachraum im 18. Jahrhundert.* Berne: Peter Lang (Convergences, vol. 22).

Michel Grunewald (éd.): *Le «milieu» de gauche allemand à travers sa presse (1890-1960).* Berne: Peter Lang (Convergences).